안녕하세요,
세잔 씨

이 도서의 국립중앙도서관 출판시도서목록(CIP)은 e-CIP 홈페이지(http://www.nl.go.kr/ecip) 에서
이용하실 수 있습니다.(CIP제어번호: CIP2008003636)

# 안녕하세요, 세잔씨

세잔의 삶과 그림의
현장을 찾아서

류승희 글_사진

아트북스

내가 사랑하는 발레리나 류승애에게 바칩니다.

# 일생에 걸친 꾸준한 발걸음을 뒤쫓아

세잔의 작품은 전 세계 16개국 60여 개의 대도시 74개의 유명 미술관에 그 미술관이 자랑하는 소장품으로서 진열되어 있다. 세잔이 그린 「붉은 조끼 입은 소년」은 1958년 런던 골드슈미트 경매장에서 22만 리브르 스털링에 경매되었다. 당시 미술시장에서 엄청난 사건이었다. 뿐만 아니라 1974년 일본 도쿄에서 열린 세잔 전시를 위한 보험료는 3천만 달러에 달했다. 이처럼 미술시장에서 세잔은 피카소, 반 고흐와 함께 경매가가 가장 높은 화가에 속한다. 그러나 아이로니컬하게도 그의 생은 저주를 받았다고 할 정도로 불운해, 비운의 삶을 산 또 다른 화가 반 고흐, 고갱과 비견되곤 한다.

그래서일까. 세잔과 함께한 시간 동안 줄곧 우울함이 나를 지배했다. 그런 기분은 이 화가의 삶을 하얀 노트에 채집하면서 시작되었다. 흰 노

트가 깨알 같은 글씨로 빽빽하게 채워질 무렵, 세잔이 이젤을 세웠던 그림의 현장으로 떠났다. 그곳에서 아무도 알아주지 않는 한 무명화가의 절규를, 침묵 속에 울리는 발소리를, 끊임없는 붓질 소리를 들었다. 그 소리들은 바람결에, 졸졸 흐르는 시냇물 소리에, 나뭇잎 떨어지는 소리에 실려 내 귓전을 두드렸다. 그리고 세잔에 관한 책을 읽었다. 불안, 고독, 실패, 외고집, 저주, 조롱…… 이런 단어가 세잔에게 붙은 수식어라는 사실을 깨달았다. 세잔을 수식하는 낱말들의 핏줄에는 그가 흘렸을 선홍빛 피가 보였다. 미술관에 걸려 있는 그의 그림을 보면서 그때서야 비로소 알았다. 그가 그렇게 증명하고자 했던 그의 예술을, 그리고 피카소가 '세잔은 우리 모두의 아버지'라고 했던 이유를.

세잔의 그림과 대화를 나눌 때마다 미술실, 화실, 대학 실기실, 파리 보자르의 아틀리에가 생각났던 이유는 무얼까. 열세 살에 하얀 교복을 입고 처음 미술실에 들어갔을 때의 일이다. "팔레트에서 검은색과 황토색은 없애라. 투명한 수채화를 원한다면 그렇게 해. 그 색들을 놓아두면 그림이 탁해진다." 이렇게 미술선생님은 말했었다. 피사로가 세잔에게 했던 것처럼. 미술선생님과 피사로 사이에는 100년이 넘는 세월이 놓여 있었다. 수채화 물감으로 물들어 더럽혀졌던 하얀 교복의 부끄러움, 야외스케치와 옛 화실 풍경의 낭만까지 덩달아 떠올랐다.

화가인 나는 나날을 도화지와 캔버스 사이에서 보낸다. 때로는 주머니에 손을 넣은 채 얼쩡거리고, 때로는 캔버스가 찢어지도록 집요하게 파고든다. 화가라는 것을 후회한 적은 없다. 그러나 세잔의 말처럼 "자

신이 믿는 바"를 증명하는 일에 몰두하기보다는 그동안 원하는 것을 쉽게 찾지 못하는 자신을 책망하고 조바심 냈다. 영양제가 될 의구심보다는 불량식품 같은 의심에 사로잡혀 괴로워했던 것이다. 이랬던 나의 생각을 세잔은 한방에 날려버렸다.

그는 일생을 바쳐 자신이 믿는 바를 증명하려고 노력했다. 그리고 세잔이 바친 그의 예술은 낙엽처럼 썩어서 후배 화가들 캔버스에 밑거름이 되었다. 영광은 후배들의 몫으로 남긴 멋진 선배였던 것이다. "정말로 어려운 단 한 가지 일은 자신이 믿는 바를 증명하는 것이다. 그래서 나는 계속 탐구하고 있다." 세잔은 말했다. 생전이나 후대에 끼친 예술적 영향만으로 세잔을 설명해서는 아니 된다고들 말한다. 오히려 자신이 통찰한 바를 실현하려고 노력한 세잔의 생애에 의미를 부여해야 한다는 것. 이렇게 예술가에게 그의 삶은 표본이 되었다. 그는 한 예술가가 자신의 예술을 완성시키기 위해 필요한 시간은 전 생애라는 것을 우리에게 가르쳤다. 그런데 오늘날 우리들은 어떤 마음가짐으로 예술을 대하나? 누구나 하루아침에 톱스타를 꿈꾸고 있는 것은 아닐까.

세잔의 생애는 화가인 나의 현실에 직접적인 교훈을 주었다. 화가이기 때문에 느끼는 아픔이 뼛속 깊이 전해져 원고 위에 눈물방울을 떨어뜨린 적도 있었다. 측은한 마음이 드는 한편 그를 존경하는 마음이 싹텄다. 세잔에 대한 존경심은 이 책에 대한 정열로 이어졌다.

그래서 그를 찾아 나섰다. 캄캄한 프로방스의 시골길을 달린 때도 있었고 에스타크의 아름다운 바다를 보면서 태양의 열기만큼이나 뜨거운

희열을 맛보기도 했다. 작은 마을의 불빛이 반딧불처럼 빛나는 새벽길을 나선 적도 있었고 겨울 새벽녘 추위에 떨며 그림이 그려진 현장에서 동이 트기를 기다린 적도 있었다. 세잔이 투덜거리며 다녔던 성당 의자에 앉아 기도를 했던 기억도 빼놓을 수 없다. "슬플 때는 따뜻한 침대에 눕는 것이 좋다. 그러나 그보다 더 따뜻하고 향기로운 자리가 있다. 그것은 깊고도 헤아릴 길 없는 우정이다." 프루스트의 이 글을 읽고 졸라와 세잔의 우정을 생각하며 산책했던 일도 잊을 수 없다. 세잔의 미술 현장 중에 예전과 달라졌거나 접근이 불가능한 곳을 제외하고 가지 않은 곳은 안시 호수 한 곳뿐이다. 두말할 나위 없이 이 여정 내내 세잔이 나와 동행했다고 말하고 싶다. 물론 나의 상상력을 더해서 말이다. 그의 손자 필립 세잔을 만나 "안녕하세요, 세잔 씨"라고 인사했을 때는 그가 내 옆에 있는 것 같은 기분이 더욱 짙어졌다.

그러나 내가 느꼈던 세잔의 체취를 얘기하기 위한 자질이 내게 충분한지 의심이 들기 시작했다. 내가 맛본 것이 너무나 기가 막혔기 때문에 그 맛을 제대로 전달할 수 없을까 봐 두려웠던 것이다. 그 의심이 깊어진 나머지 한동안 원고를 만질 수가 없었다. 마침 긴 여행을 준비하고 있었다. 1500킬로미터에 달하는, 산티아고로 가는 길을 걸어가는 여행이었다. 그런데 그 길을 걷고 난 후에도 원고를 건드릴 수 없었다. 그리고 계절이 바뀌어갔다. 그러던 어느 날 후배 화가로서 세잔의 고뇌를 알려야 한다는 이름 모를 소명의식이 솟아났다. 그제서야 비로소 다시 원고로 돌아갈 수 있었다.

이 책은 한 화가의 생애에 초점을 맞추었다. 그중에서 단 한 장면만을 선택해야 한다면, 수많은 욕설과 조롱에도 굴하지 않고 끊임없이 붓질을 했던 세잔의 모습, 그 장면을 클로즈업해서 보여주고 싶다. 이처럼 끈기 있게 자신이 믿는 바를 밀고 나갔던 세잔의 생애를 바탕으로, 세잔이 걸었던 자취를 따라 작품이 그려진 현장을 보여주고 세잔 작품을 이해할 수 있도록 했다. 그런 방법이야말로 그의 회화를 이해하는 지름길이라고 생각했기 때문이다. 그리고 세잔을 비롯해, 직접 실기를 통해 자신의 예술을 획득한 화가들의 논리에 귀 기울이고자 했다. 말하자면 세잔 회화에 관한 지식인들의 뜬구름 같은 이론으로 접근하는 것은 되도록 피했다는 얘기다. 프롤로그에 화가들의 말만 인용한 것 또한 그런 이유에서다. 이것은 전적으로 나의 취향에서 비롯되었음을 밝혀둔다.

끝으로 이 책이 나오기까지 도움을 준 이들에게 감사의 말을 전하고 싶다. 이 책은 2006년 가을 아트북스 정민영 대표로부터 제안을 받아 출발했다. 세잔에게서 수많은 것을 배운 지금, 이 모든 배움은 그로부터 받은 선물이나 다름없다. 그에게 심심한 감사를 전한다. 세잔의 고뇌가 아름답다고 공부하도록 용기를 주었던 여동생 류승애와 생트빅투아르 산이 괴물처럼 변할 때 곁에 있어준 오영교에게도 이 자리를 빌려 고마움을 전한다. 그리고 프로방스에서 길을 잃었을 때 도움을 준 이름 모를 중국인, 에스타크의 니콜라Nicolas, 엑스 시의 아니타 르반Anita Levan, 루브시엔의 통Thon, 가르단의 플로라Flora, 그밖에 아트북스의 김윤희, 손희

경에게 감사를 전한다. 마지막으로 내게 잊지 못할 추억을 안겨준 필립 세잔<sup>Philippe Cézanne</sup>에게도 깊은 감사를 전한다.

<div align="center">

2008년 겨울 파리에서

류승희

</div>

**일러두기**
_단행본 · 잡지 · 신문은 『 』, 미술작품 · 만화 · 영화 · 단편소설 · 시 · 논문 제목은 「 」, 전시회 명은 〈 〉로
 묶어 표기했다.
_외래어 표기는 국립국어원에서 규정한 외래어표기법을 따랐다.
_그림 설명 중 화가의 이름이 표기되지 않은 것은 모두 폴 세잔의 작품이다.

**차례**

## 프롤로그

세잔은 나의 유일한 스승이며 우리 모두의 아버지와 같다. _피카소

세잔은 우리들 중에 가장 뛰어난 화가였다. _모네

세잔은 가장 위대한 화가들 중 한 사람이다. _르누아르

세잔은 폭탄을 터뜨려 기존 회화 개념을 삭제하고 다시 지었다.

_자코메티

우리가 미술에 대해 알고 있는 것은 모두 세잔에게서 나온 것이다.

_모리스 드니

세잔은 회화의 신이다. _마티스

세잔은 더할 나위 없는 가장 뛰어난 스승이다. _클레

세잔은 추상미술의 토대를 쌓아올린 예술가다. _칸딘스키

세잔에 관한 화가들의 한결같은 증언이다.

피사로 역시 화가 지망생인 자식들에게 이렇게 말하곤 했다.

> 만약 너희들이 그림 그리는 방식을 깨우치려 한다면 세잔의 그림을
> 보아라.

당시 세잔을 이미 죽은 사람으로 여기는 사람들도 있었고, 호머와 셰익스피어를 떠올리며 전설적인 인물로 여기는 사람들도 있었다.

생전에 이미 전설이 된 고독한 화가 세잔. 그는 자기 예술에 대해 '새로운 예술의 최초' 라는 예언을 했다. 그리고 오늘날 우리는 그를 '현대미술의 아버지' 라고 부른다.

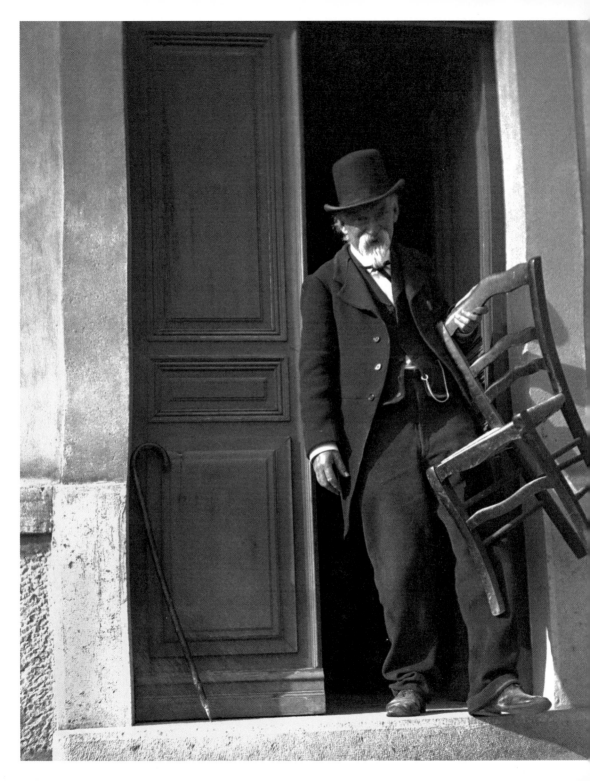

# 세잔을 만나러 가다

"자, 나는 다시 엑스에 있습니다.

아마도, 비현실적인 예술을 위해

내가 이곳과 멀어져서는 안 되었는지도 모릅니다."

## 엑상프로방스로 향하다

엑상프로방스로 출발하는 여섯시 기차를 타기 위해 파리의 리옹 역으로 향한다. 어두움이 가시지 않은 조용한 새벽이다. '파리는 다섯시에 잠을 깨다'라는 샹송 가사처럼 아직 어둠을 뒤집어쓰고 있지만 파리는 깨어 있다. 여덟시가 넘어야 해가 떠오르는 파리의 겨울, 희미한 가로등만이 공허를 밝힐 뿐 풍경은 창백하기만 하다.

리옹 역, 동 역, 생라자르 역, 오스테를리츠 역, 북 역, 몽파르나스 역. 파리에는 이 여섯 개의 역이 있다. 이들 역은 6000곳으로 향하는 관문이다. 이중 리옹 역은 따뜻한 남쪽으로 열린 출구다. 지중해 주변에 종착역을 두고 있기 때문이다. 찬바람에 실려서는 아무데나 후려치는 빗줄기와 고약한 습기가 자욱한 파리의 겨울은 우울하다. 그래서 파리지앵에게 특히 한겨울의 리옹 역은 태양을 향한 그리움의 또 다른 이름이다.

아직 어둠이 리옹 역을 감싸고 있다. 세잔을 찾아 나선 여행을 한겨울 이른 아침 매서운 바람이 부는 이 역에서 시작한다.

리옹 역에 도착하니 을씨년스러운 겨울바람이 한차례 몰아친다. 원두커피와 빵 냄새가 차가운 공기에 실려 역 광장을 감돈다. 낡은 화면 위에 떠 있는 발차 시간과 플랫폼 번호를 확인하고 열차를 찾아 걸음을 재촉한다. 기차에 올라 짐칸에 여행가방을 넣고 좌석번호를 확인하는 동안, 승객 몇 명을 태운 기차가 출발한다. 정복을 입은 승무원이 나타나 기차표와 외국인의 여권을 검사하고 지나간다. 티켓 검사도 마쳤으니 이제 귀찮게 할 사람은 없다.

보통 시속 300킬로미터로 달리는 고속열차는 엑스에 도착할 때까지 별 이상이 없는 한 멈추지 않겠지. 나는 눈을 감고 세잔 생각에 젖어든다.

세잔의 고향 엑스는 어떤 곳일까. 세잔의 그림에서 본 그의 집은 그대로 있을까. 생트빅투아르 산은 세잔이 그렸던 모습과 비슷할까. 그 산은 어떤 색일까. 세잔이 다녔던 학교 콜레주 부르봉, 세잔의 집이었던 자드부팡 저택, 세잔의 화실이었던 로브 화실은 접근이 가능할까. 세잔의 그림 속 큰 소나무는 지금도 그대로 자라고 있을까. 엑스의 흙은 정말 붉은 황토색일까. 세잔이 거주했던 엑스 주변의 도시 가르단과 에스타크는 변함없을까. 세잔의 그림에서 보았던 에스타크 바위틈의 집 한

채는 지금도 남아 있을까. 세잔을 존경한 나머지 피카소가 구입해서 말년을 보냈던 보브나르그 성까지 가고 싶은데 갈 수 있을까……. 호기심과 욕망이 차창 풍경처럼 끝없이 머릿속을 스쳐가더니, 이내 시끄러운 고속전철의 소음에도 깊은 잠에 빠져들었다.

얼마나 시간이 흘렀을까, 무언가 부딪히는 소리에 설핏 잠이 깼다. 창밖을 보니 들판에 백설기 같은 눈이 소복하게 쌓여 있다. 뉴스에서 프랑스 중부지방에 폭설이 내렸다는 소식을 들었지만 느닷없이 마주친 광경은 사뭇 비현실적으로 느껴진다. 프랑스의 광활한 대지를 뒤덮은 매혹적인 설경을 바라보고 있노라니 차창에 댄 이마가 시려오는 줄도 모르겠다. 한겨울에 나선 여행이기에 맛보는 특별한 매력이다. 세잔도 이런 풍경을 보았을까. 불가능한 일도 아니다. 그는 스물두 살 때부터 거의 매해 파리-엑스 간 기차에 오르지 않았던가.

차창 밖의 놀라운 풍경에 다시 잠이 올 것 같지 않다. 손가방을 뒤적여 조그만 책을 꺼냈다. 오르세 미술관에서 구입한 에밀 졸라의 소설 『작품L' Oeuvre』이다.

이 책을 한마디로 요약하면, 그야말로 한 인간의 비극이다. 화가 클로드 랑티에가 주인공인데 그는 회화의 절대적인 꿈을 실현하고자 하는 로맨틱한 성격의 소유자다. 그러나 시대의 몰이해 앞에 그의 절대적인 꿈은 비탄으로 바뀐다. 주인공은 결국 마네처럼 스캔들로 시작해서 반고흐처럼 자살로 인생의 막을 내린다.

이 소설 속의 화가 클로드는 상당 부분이 세잔과 비슷하며 졸라가 교

유하던 인상주의 화가들도 모델의 구성분이 되었다. 그런데 문제는 『작품』이 출판되자 세잔과 졸라의 만남이 끊어졌다는 데 있다. 졸라와 세잔이 쌓은 34년의 우정을 산산조각 나게 한 문제의 책. 여행길에 이 책을 챙겨온 이유다. 책을 읽으면서 점점 졸라의 의도가 궁금해진다. 어쩌면 졸라가 오노레 드 발자크의 소설에서 영감을 얻었을지도 모른다는 생각이 든다. 화가인 프레노페르가 여체 그림을 완벽하게 완성하겠다는 욕망으로 환각에 사로잡혀 결국 자살한다는 발자크의 소설 『알려지지 않은 걸작』(1834)에서 말이다. 졸라가 의식했든 아니든, 세잔과 졸라는 『알려지지 않은 걸작』에 관심이 많았다니까…….

어떠한 이유를 막론하고 졸라의 책은 소설이므로 허구다. 그런데 세잔은 책이 발표되자 졸라를 더이상 만나지 않았다. 세잔과 졸라의 관계는 한 쌍의 잉꼬 새처럼 떼려야 뗄 수 없는 막역지우였다. 그렇다면 세잔이 돌아설 정도로 사실에 근거한 소설이라는 얘기일까. 그래서 주인공이 화가로서 실패하고 자살로 생을 마감하는 내용을 결코 용서할 수 없었던 걸까……. 처음에는 세잔의 성격을 문제 삼아보기도 했다. 세잔의 작품을 취급했던 화상 앙브루아즈 볼라르가 쓴 책 『아주 특별한 인연』 속의 실감나는 이야기를 읽어보면 그랬다.

나는 스튜디오 벽에 세잔 자신의 작품을 몇 점 걸어 놓으라고 권했는데, 그런 나 자신을 결코 용서할 수가 없다. 세잔은 벽에 대략 열 점의 수채화를 핀으로 꽂아놓았는데, 어느 날 작품이 뜻대로 되지 않자 불만스러움에 화

가 나 씨근거리더니 모든 것을 파멸의 길로 던져버렸던 것이다. 그는 갑자기 난로를 열어젖히더니 벽에서 수채화들을 떼어내 불 속에 처넣었다. 순간 불꽃이 번쩍였고, 잠시 후 세잔은 다시 팔레트를 집어 들었다. 그리고 그의 분노는 수그러들었다.

또 있다. 볼라르에 따르면 이런 일은 비일비재했다.

스튜디오에 발을 들여놓자마자 맨 처음 눈에 들어온 것은 누군가 팔레트 나이프로 수많은 구멍을 뚫어놓은 대형 작품 「농부」였다. 세잔은 어처구니없는 이유로 인해—어떤 때는 아무 이유도 없이—격렬한 감정에 사로잡히곤 했고, 자신의 분노를 그림에 쏟아놓기 일쑤였다.

셰익스피어가 말했듯이 '비극은 전적으로 그 사람의 성격에서 오는 것'일지도 모른다. 게다가 세잔의 자손인 필립 세잔의 증언에 따르면, 딱딱한 성격의 세잔은 매력적이기보다는 사람들의 비위를 거스르는 편이었고 예의 바르기보다는 교양이 없는 사람이었다.
　그렇다고 할지라도 그 생각은 허드렛물로 헹귀내는 일에 불과하다. 만약 어린 시절부터 우정을 나눈 친구가 소중한 추억을 공개한 다음, 중년의 나이에 불과한 자신을 이미 망쳐버린 화가로 그리고 자살로 결말을 지었다면 기분이 어땠을까? 게다가 세잔이 졸라에게 보냈던 편지를 보면 세잔을 누구보다 이해할 사람은 졸라였다.

나는 생각한다. (매번) 나는 젊어서 죽어야만 한다고, 어떻게 이처럼 많은 사고 속에서 버틸 수 있겠는가가 이유다. 나는 이 많은 사고를 억누를 만큼 충분히 넓은 사람이 못 된다. 젊음도, 마찬가지. 나는 숨을 거둔다. ─1858년 7월 26일 엑스에서 에밀 졸라에게

이 편지를 쓸 당시 세잔의 나이는 열아홉 살이었다. 그 다음 편지는 8년 후인 1866년의 것으로, 친구 졸라에게 자신의 고통을 계속 고백한다.

내 미래의 하늘은 완전히 검다. (……) 네게 반복해서 말하는데 난 이유 없이 침체 상태에 빠져든다. 너도 알다시피 내가 왜 그런지 나도 잘 모른다. 비가 내리거나 태양이 지고 밤이 오면 매번 난 자신을 어둠 속으로 몰아넣는다. ─1866년 10월 19일 엑스에서 에밀졸라에게

더군다나 세잔은 실패에 실패를 거듭하는 운이 나쁜 화가였다. 우롱당했으며 비난이 뒤따랐다. 그런데 왜 졸라는 그의 이런 사정을 조금도 고려하지 않고 이 소설을 발표했을까. 난항에 미풍을 불게 해주진 못할망정, 왜 그냥 내버려두지 못했던 걸까…….

소중한 친구를 잃어버린 세잔의 운명이 안타깝다. 헤르만 헤세의 말처럼 '운명은 어딘가 다른 데에서 찾아오는 것이 아니라 자기 마음속에서 성장하는 것'일지도 모른다. 세잔도 스스로 운명을 키웠을지도…….

## 엑상프로방스에 도착하다

세잔이 살던 시대에는 파리에서 엑스까지 16시간 10분이 소요되었다. 그것도 고장이 없을 경우였다. 반 고흐가 파리-엑스 간과 거리가 비슷한 파리-아를 열차에 오를 때가 1889년인데, 그는 동생에게 보낸 편지에 16시간이 걸렸다고 적었다. 현재 프랑스의 고속열차 테제베는 750킬로미터나 되는 거리를 3시간 만에 주파한다.

세잔이 살던 시대에 16시간이 넘게 걸리던 거리를 고속열차 덕에 3시간 만인 오전 9시에 도착했다.

기차가 이윽고 엑상프로방스 역에 도착했다. 기차에서 내려 구겨져 있던 몸을 펴자, 차창을 통해 보던 싸늘한 겨울은 영화 필름처럼 사라지고 따뜻한 햇볕이 내리쬐는 세상이 밝아 보인다. 기차에서 내려 엑스의 땅에 발을 딛자 세잔의 엑스에 와 있다는 생각만으로도 전율이 인다.

저기, 생트빅투아르 산이다! 파리에 도착하면 에펠탑이 보이듯이 그 산은 엑스 역에 도착하자마자 보인다.

바라보세요. 이 생트빅투아르 산을! 그 얼마나 큰 충동인가! 또 얼마나 강압적인 태양의 갈망인가! 저녁의 무거움이 내릴 때는 또한 얼마나 침울한가! 이 암괴는 불덩이였는데 그 불은 아직도 그 안에 있습니다.

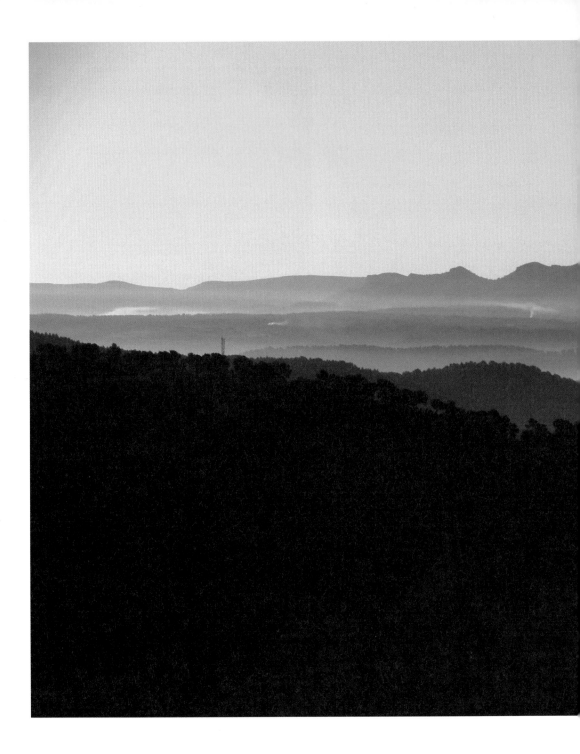

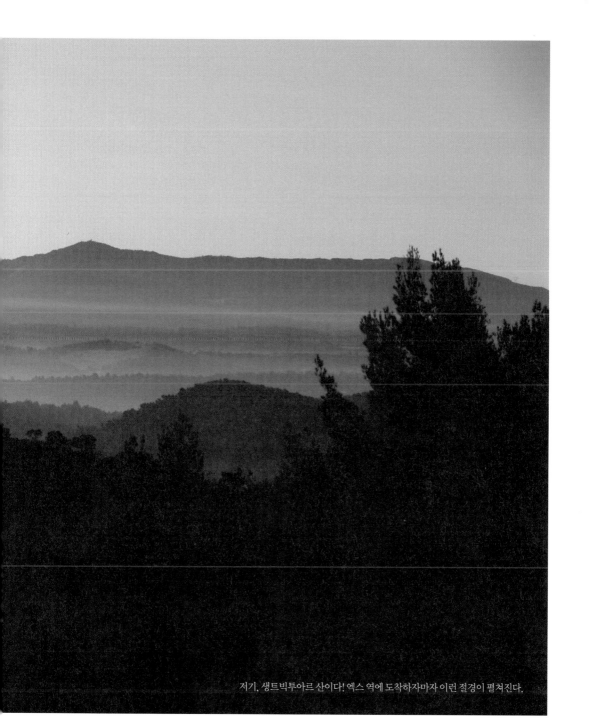

저기, 생트빅투아르 산이다! 엑스 역에 도착하자마자 이런 절경이 펼쳐진다.

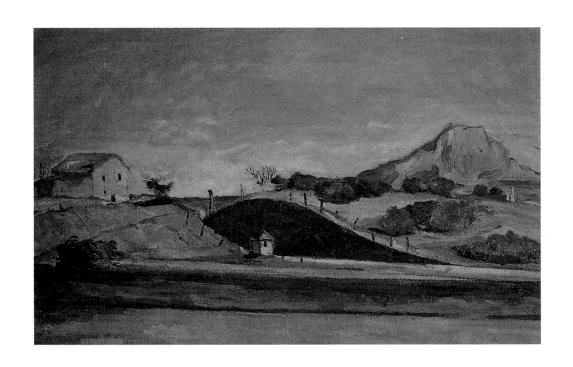

「파헤쳐진 철도」, 캔버스에
유채, 80.4×129.4cm,
1870년경, 노이에 피나코테
크, 뮌헨
세잔은 생트빅투아르 산을
수없이 화폭에 옮겼지만 그
것은 대부분 말기에 몰려 있
다. 본격적으로 그림을 그린
지 얼마 지나지 않은 1870년
경에 그린 이 작품은 세잔이
최초로 그린 생트빅투아르
산이다.

생트빅투아르 산을 잘 아는 세잔의 말이다. 이 산은 신비로운 환영을
지니고 있다. 기이한 매력과 이상한 힘을 가진 듯하고 미국 인디언의 전
설에 나올 것만 같은, 영원의 숨결을 지닌 듯하다. 어쩐지 섬뜩한 기분
마저 든다.

엑스 역은 덩그렇게 역뿐이었다. 서둘러 안내 쪽으로 향했다. 안내를
맡은 담당자는 버스를 타고 15분을 가야만 엑스 중심에 도착할 수 있다
며 버스정류장 쪽으로 손가락을 찍어 보인다. 나는 거친 음향이 퍼지는
역내의 방송을 뒤로하고 플랫폼을 빠져나왔다.

## 진정한 세잔의 도시

엑스의 관광안내소는 라 로통드 분수대가 있는 로터리에 있다. 이 로터리에서 오래된 마로니에가 즐비한 미라보 산책로가 시작된다. 세잔이 등굣길에 화가의 꿈을 꾸며 늘 쳐다보았다는 네 마리의 돌고래 샘도 보인다. 이 도시는 구시가지와 신시가지로 나뉘어 있는데, 세잔의 발자취는 옛것이 남아 있는 구시가지에 있다. 하지만 신시가지도 온통 세잔으로 도배되어 있다 해도 과언이 아닐 정도다. 작은 구멍가게의 이름도 세잔, 전구로 이름을 장식한 영화관도 세잔, 작은 컴퓨터가게도 세잔, 심

엑스 역 승강장에 내리자마자 고개를 드니 생트빅투아르 산의 절경이 펼쳐진다. 세잔도 나처럼 이곳에서 생트빅투아르 산을 보았겠지.

지어 세탁소 이름도 세잔이다. 세잔을 모르는 사람도 엑스에 도착하면 단번에 알 수 있을 정도다. 게다가 세잔의 서거 100주년 기념행사 준비로 도시는 온통 공사판이다. 보도에는 세잔의 이니셜 'C'를 새긴 청동 판이 박혀 있는데, 그 이니셜만 따라가도 세잔과 관련된 장소에 도달할 수 있도록 해놓은 것이다. 엑스는 두말할 나위 없이 세잔의 도시다.

엑스 시의 관광안내소 유리 진열장에는 세잔을 주제로 한 책들이 진열되어 있다. 세잔으로 보이는, 화구통을 멘 조각 동상도 눈에 띈다. 이런 실내 장식 때문에 많은 자료를 기대하며 안내소의 젊은 여자에게 말을 건넸다. 그

세잔의 자취가 남은 구시가 지뿐만 아니라 신시가지도 온통 세잔으로 가득 차 있다. 세잔이라는 이름의 상점이 넘쳐난다. 이 영화관 이름도 세잔이다.(위) 엑스의 관광안내소.(아래)

녀의 아주 강한 엑스 지방 악센트를 들으며 세잔의 말투를 상상했다. 그녀로부터 세잔과 졸라에 관한 두 장의 안내장을 받아 들고 여장을 풀기 위해 호텔로 향했다. 호텔에 도착해서 관광안내소에서 얻은 자료를 정리했다. 안내장에는 두 장의 지도가 들어 있었다. 세잔과 관련된 장소가 엑스 시내에는 34곳, 엑스 변두리에는 5군데의 방향으로 퍼져 있었다. 34

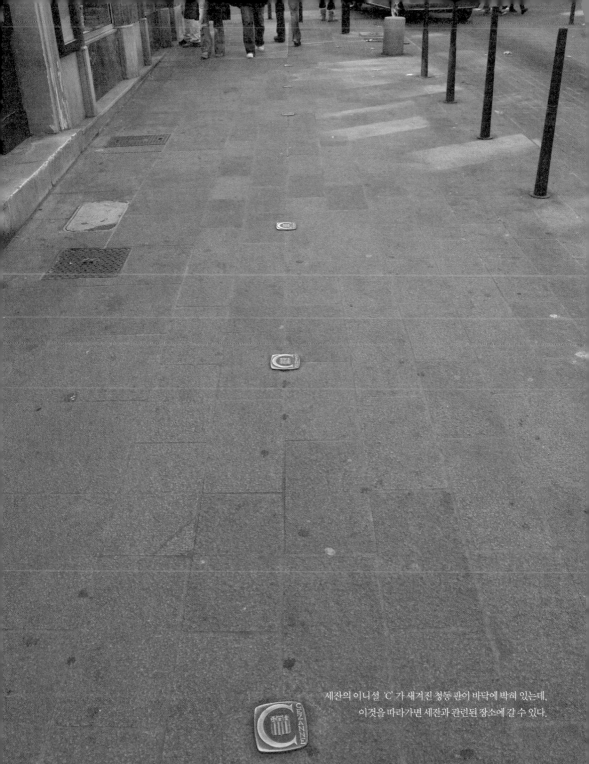

세잔의 이니셜 'C'가 새겨진 청동 판이 바닥에 박혀 있는데,
이것을 따라가면 세잔과 관련된 장소에 갈 수 있다.

관광안내소의 내부에 세잔으로 여겨지는 동상이 세워져 있다. 세잔이 화구통을 메고 있는 모습의 사진이 전해지는데 그 모습을 재현해놓은 것 같다.

곳은 1번 세잔의 탄생지에서 34번 세잔의 묘지까지 대부분 세잔의 삶과 관련된 장소들이며 엑스 변두리 5군데는 세잔의 저택 자드부팡, 로브 화실, 톨로네에 있는 세잔 로<sup>路</sup>와 생트빅투아르 산, 퐁데트루아소테, 비베뮈와 보브나르그 방향으로 세잔의 작품과 관련된 장소들이다. 방문해야

할 곳이 정해지자 더 지체할 수가 없다. 아이로니컬하게도 비참한 세잔의 일생이 내 정열의 도구가 되어가고 있다. 호텔을 빠져나와 '세잔의 땅' 엑스를 밟으며 걸었다. 나는 비로소 세잔을 제대로 생각할 수가 있었다. 차고 건조한 바람의 영향으로 연중 300일 이상이 맑다는 엑스의 부드러운 겨울을 실감하고 만끽하면서.

물의 도시 엑스에는 온천과 샘, 분수기 많다. 관광안내소가 있는 로터리에 위치한 라 로통드 분수.

## 물의 도시

엑상프로방스는 지리적으로 프랑스 동남단 가까이의 알프코트다쥐르 주 부슈뒤론 현에 위치한다. '엑상프로방스'의 애칭 '엑스'의 이름은 로마 시대의 장군 세쿠스티우스가 샘물이 많은 이곳을 '아쿠아 섹티아'라고 명명한 것에서 비롯되었다. 라틴어로 '아쿠아'는 물을 의미하니까 엑스는 '물의 도시'란 말로도 풀이된다. 이름만 그런 게 아니다. 엑스에는 온천수가 솟아 무려 101개의 온천이 있다. 석회 탄산수소염이 함유된 광천으로 엑스는 프랑스의 온천 관광지이기도 하다. 그뿐이 아니다. 이 조그만 도시에 샘과 분수 또한 23개나 있다. 포도를 들고 있어서 유명한 르네 왕의 샘, 돌고래를 바로크 양식으로 조각한 네 마리 돌고래

의 샘, 사형장이 화려한 광장으로 변신한 프레쉬르의 샘, 그리고 볼라르가 세잔을 위해 바친 샘 등이 있다. 특이하게도 온수가 나오는 분수도 하나 있다. 이렇듯 더 보탤 여지없이 엑스는 물의 도시다.

엑스는 역사가 아주 오래된 도시이기도 하다. 로마인들이 기원전 124년에 세웠는데, 그 흔적이 곳곳에 아직도 남아 있다. 또한 엑스는 교육의 도시이며 귀족의 도시이기도 하다. 그래서 프랑스대혁명을 더욱 처참하게 겪어야 했다. 프로방스 백작에 의해서 1413년에 세워졌던 유서 깊은 대학마저 혁명으로 사라졌다. 결국 혁명은

엑스의 수많은 샘 중에는 볼라르가 세잔을 위해 바쳤다는 샘도 찾아볼 수 있다.

엑스의 특성을 앗아가버린 셈이다. 하지만 머지않아 1808년에 법대가 세워졌고 미술대학은 1843년에, 문과대학은 1846년에 재건립되었다. 귀족은 사라졌지만 인문은 다시 부활한 것이다. 그러나 기찻길이 파리와 마르세유를 이으며 놓일 때 진보의 습격에 저항하기 위해 엑스 정차를 거절하면서 잠자는 미녀가 되어버렸다.

무엇보다 이 도시의 장점은 자연을 곁에 두고 있다는 점이다. 세잔의

화면이 강렬한 이유이기도 하다. 신비로운 산과 일렁이는 파란 바다, 붉은 야생화, 보랏빛 라벤더, 초록의 식물들과 그윽한 허브 향기, 플라타너스의 떨림이 따사로운 태양과 숨바꼭질하며 빚어내는 그림자……. 엑스는 과연 넉넉한 자원과 예술, 문학이 만나 공기 속에 녹아 흐르고 있는 도시다. 현재 엑스 시 인구는 약 14만 명인데 학생 인구가 20퍼센트를 차지하는 학생의 도시라고도 하니 대학 교정과도 같은 낭만적인 도시다.

## 문학의 도시

엑스는 또한 문학의 도시다. 이를 가장 훌륭히 증거하는 곳이 바로 메잔 도서관이다. 고서적 수집가인 드 메잔 후작은 본래 엑스에서 그리 멀지 않은 곳에 있는 도시 아를 사람이었는데, 1786년 도서관을 세운다는 조건으로 8

교육의 도시이기도 한 엑스는 학생 인구가 전체의 20퍼센트나 된다. 엑스의 미라보 산책로에는 늘 젊은이들의 활기와 낭만이 넘쳐난다.

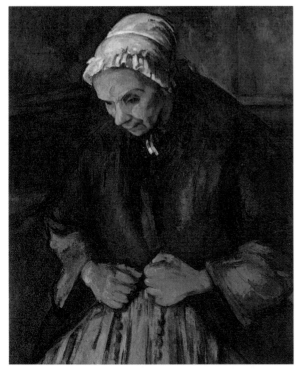

「묵주 기도를 하는 여인」, 캔버스에 유채, 81×65.5cm, 1895~96, 내셔널갤러리, 런던
세잔이 18개월 동안 매달려 완성한 작품이다. 이 그림 속 노인은 옛 수녀였는데 가스케에 의하면 세잔은 이 그림을 플로베르 작품의 분위기로 그렸다고 한다.

만 권의 책을 엑스 시에 기증했다. 이렇게 세워진 메잔 도서관은 남 프랑스가 자랑하는 가장 권위 있는 도서관이 되었다.

이렇게 훌륭한 도서관을 가지고 있는 엑스라는 도시에서 세잔과 에밀 졸라가 함께 문학소년으로 자란 것은 자연스러운 일이었다. 세잔은 화가였지만 평생 문학에 대한 애정을 버리지 않았다. 그는 고전문학에 심취했고 시를 지어 읊기도 했다.

이 처녀를 보라!
옷자락은 그녀의 풍만한 가슴을 들판 가운데 드러내고
나긋나긋하고 눈부시게 부푼 몸매는
그 어떤 뱀보다 유연하다!
태양은 빛나는 광채 속에 그녀를 취해
금빛 햇살로 살갗을 보듬는다.

세잔이 좋아한 작가와 독서 취향은 오노레 드 발자크의 『알려지지

않은 걸작』, 샤를 피에르 보들레르의 『악의 꽃』, 세 번이나 되풀이해서 읽었다는 스탕달의 『이탈리아 회화의 역사』, 빅토르 마리 위고의 『세기의 전설』 등이었다. 그리고 그는 미술과 문학을 같은 예술로 보았다.

예, 플로베르가 발자크의 소설에서 영향을 받은 것처럼 아마도 쿠르베는 들라크루아의 의미심장하고 진실을 추구하는 낭만주의에서 영향을 받았을지도……. 플로베르 영감이 한 그 많은 여행, 기억나죠. 작품 『광장과 동맹 파업 가운데』의 장례식에서 노인이 우는 장면을 그가 우는 것처럼 이야기하고 있지 않습니까. 매번 다시 읽을 때마다 나는 쿠르베가 생각나요. 같은 감정과 같은 예술로 말이죠.

특히 그는 귀스타브 플로베르의 소설에서 작품의 영감을 많이 받았다. 그는 플로베르 소설 『성 안토니우스의 유혹』에서 영향을 받아 「대향연」을 그렸고, 『보바리 부인』에서 영향을 받아 「묵주 기도를 하는 여인」을 그렸다고 스스로 고백했다.

파란빛과 붉은빛으로 그려냈지만 정의 내릴 수 없는, 어떤 마담 보바리 같은 분위기를 가지고 있다고 나는 봅니다.

그는 문학에 심취하고 깊이 파고들기를 결코 멈추지 않았다. 몰리에르, 장 밥티스트 라신, 장 드 라퐁텐, 공쿠르 형제, 테오필 고티에 등의

문학작품도 즐겨 읽었다.

## 세잔과 좀머 씨!

세잔은 평생 파리와 엑스를 오가며 지냈다. 스물두 살 때 파리에 처음 상경한 후 거의 매년, 16시간이 소요되는 기차에 올랐다. 그는 한곳에 머물러 살지 못했다. 파리에 있으면 엑스에 있지 않은 것을 후회했고, 엑스에 있으면 파리에 있지 않은 것을 후회했다.

그는 이 같은 불만족에 대해 묘약이 없다고 고백한 적이 있다. 1896년 프랑스 호반의 도시 안시로 짧은 여행을 갔을 때 친구 솔라리에게 보낸 편지에서였다.

내가 엑스에 있을 때는 다른 곳에 있어야 나을 것같이 생각된다. 지금, 내가 안시에 있으니까 엑스에 있지 않다는 것이 후회된다. 삶이 이제 나한테는 무덤 속처럼 천편일률로 시작된다.

세잔은 한곳에 머물면 무덤 속처럼 지루하게 여겼다. 그래서 세잔은 도망쳤다. 파리에 있을 때는 엑스로, 엑스에 있을 때는 파리로. 그는 거주지도 계속 바꿨다. 파리의 주소지는 20개가 넘었다. 엑스도 예외가 아니었다. 에스타크, 가르단, 마르세유…… . 또한 일드프랑스에서도 마찬가지였다. 베네쿠르, 오베르쉬르우아즈, 믈룅, 메당, 퐁투아즈, 샹티이,

지베르니, 몽주르, 로슈귀용, 맹시 등 지칠 줄 모르고 거처를 옮긴 것이다. 뿐만 아니라 그는 친구 집에 가거나 사람들과 함께 어울리는 장소에서도 언제나 말없이 사라지곤 했다. 그래서 볼라르가 세잔의 전시를 조직하고자 어렵게 마음을 다졌을 때, 정작 화가를 만날 수 없었던 것이다. 볼라르의 『아주 특별한 인연』에 남겨진 에피소드가 흥미롭다. 1895년 파리 라피트 가에서 막 갤러리를 연 볼라르가 세잔의 첫 개인전을 준비할 때였다.

맙소사! 엉뚱한 곳에서 제동이 걸렸다. 화가를 찾아내는 일이 문제였다! 나는 세잔이 퐁텐블로 숲에서 그림 그리는 모습을 누군가 목격했다는 사실을 알아내고 퐁텐블로를 구석구석 샅샅이 뒤졌다. 아봉(퐁텐블로 숲 남동쪽에 위치한 작은 마을)에서 나는 다음과 같은 말을 들었다.
"세잔 씨는 그곳에 있었어요. 암, 그렇고 말고요. 하지만 그가 떠난 지 석 달이나 되었답니다."
어디로? 그들은 알지 못했다. 나는 다시 질문을 던졌다.
"세잔이 이웃과 자주 교유했나요?" 이 질문에 그들은 '그는 퐁텐블로의 문방구에서 작은 꾸러미를 샀을 뿐'이라고 답했다. 나는 도시 안의 문방구들을 전부 뒤졌고, 결국 찾던 사람을 발견했다. 그에게서 세잔이 실지로 퐁텐블로의 스튜디오에 있었음을 알아냈다. 나는 이제 나의 추적이 끝났다고 생각했으나, 스튜디오 주인은 세잔이 파리로 떠났으며 주소는 기억하지 못한다고 말했다. 그가 기억하고 있는 유일한 단서는 주소에 성자와 동

물의 이름이 함께 들어 있다는 것이었다. 나는 파리의 거리들을 샅샅이 뒤져보았으나 별다른 성과가 없었다. 그러다나 마침내 성자와 동물의 이름이 그럴 듯하게 만나고 있는 길목을 우연히 발견했다. (……) 나는 "생폴리옹 가"('생폴'은 성 바울을 의미하고 '리옹'은 프랑스어로 사자다)에 있는 모든 집들을 탐색하기로 마음먹었다. 그리고 마침내 2번지에서 반가운 대답을 들을 수 있었다.

"세잔 씨요? 예, 이곳에 살고 있어요."

하지만 그는 엑스에 갔다고 했다! 운명은 짓궂기만 했다. 하지만 마침 세잔의 아들이 집에 있었고, 그는 그날 당장 아버지에게 편지를 쓰기로 약속했다.

세잔의 이런 면모를 보면서 이상하게도 나는 좀머 씨가 떠올랐다. 지상 최고의 향수를 만들려는 악마적 천재의 기상천외한 이야기를 그린 소설 『향수』로 널리 알려진 파트리크 쥐스킨트의 『좀머 씨 이야기』. 이 책은 버터 빵과 우비를 빼고는 늘 텅 빈 배낭을 짊어지고, 길쭉하고 구부러진 이상하게 생긴 지팡이를 손에 쥐고, 늘 시간에 쫓기는 사람처럼 잰걸음으로 이 마을에서 저 마을로 걷기만 하던 좀머 아저씨를 바라보는 어린 소년의 이야기다. 그 소년이 듣게 된 단 한마디는 "나를 좀 제발 그냥 놔두시오!"였다. 이상하게도 좀머 씨와 세잔이 겹쳐지고 세잔을 이해해 가면서 좀머 씨와 왠지 비슷하게 느껴진다.

이 이상한 감정을 확인해보려고 다시 『좀머 씨 이야기』를 펼쳤다. 놀

랍게도 독일인 쥐스킨트는 독일에서 공부를 마치고 엑상프로방스 대학에서 역사학을 공부한 적이 있었다. 『향수』도 엑스에서 멀지 않은 향수로 유명한 도시 그라스에서 영감을 얻은 것일 수도 있고, 『좀머 씨 이야기』 또한 세잔 이야기에서 영감을 얻었을 수도 있다. 이런 의구심은 꼬리를 물었다.

그래서 다시 펼친 책이 쥐스킨트의 『깊이에의 강요』다. 깊이가 없다는 신문 평론 한마디에 번뇌하다가 자신을 자살로 몰고 가는 어느 유능한 여류화가. 그리고 그녀의 작품에 깊이가 없다고 쓴 평론가. 그 평론

세잔을 생각하니 좀머 씨가 떠오른다. 놀랍게도 독일인인 쥐스킨트가 엑스에서 공부한 적이 있다고 한다. 왠지 이 엑스의 인적 없는 낡은 골목에서 좀머 씨가 튀어나올 것만 같다.

가는 그녀가 죽자 양심의 가책도 없이 그녀의 작품에 깊이가 있다고 자기 견해를 뒤집는 평론을 기고한다는 이야기다. 그 이야기 끝에 연도가 적혀 있는데, 1986년이다. 졸라가 소설 속 주인공인 화가 클로드 랑티에가 자살하는 『작품』을 발표한 연도가 정확히 100년 전인 1886년. 하나밖에 다르지 않은 이 숫자 또한 무심코 지나쳐지지 않는다. 우연의 일치라고 믿고 싶지 않은 나의 추측은 호기심과 버무려져 진정될 기미가 보이지 않는다. 좀머 씨를 연상시키는 세잔. 하필이면 이 아담한 엑스 촌구석에서 태어나 전 세계에 이름을 떨치고 '현대미술의 아버지'라고 불리게 된 이 위대한 거장은 과연 어떤 사람일까.

## 완고한 화가의 아버지

세잔 집안은 17세기 중엽, 이탈리아 중부의 볼로냐와 멀지 않은 체세나 Cesena에서 프랑스로 온 이주민이었다. 체세나는 교황 비오 6세와 7세가 탄생한 곳이기도 하다. 나폴레옹의 대관식을 그린 자크 루이 다비드의 「황제 대관식」에 앉아 있는 교황이 바로 비오 7세다. '세잔 Cézanne'은 '체세나 사람'이라는 뜻의 프랑스어다. 세잔이라는 성은 1650년 브리앙송 시청 호적에 처음 기입되었다. 브리앙송은 알프스 산자락에 있는 프랑스 도시인데 이탈리아 국경에 가깝다. 이후 세잔이라는 성이 엑상프로방스에 1700년부터 기록되어 있는 것으로 보아 그때부터 이주해서 살아온 듯하다.

엑스 시청에는 세잔의 출생 신고, 혼인 신고, 사망신고 흔적이 남아 있다.

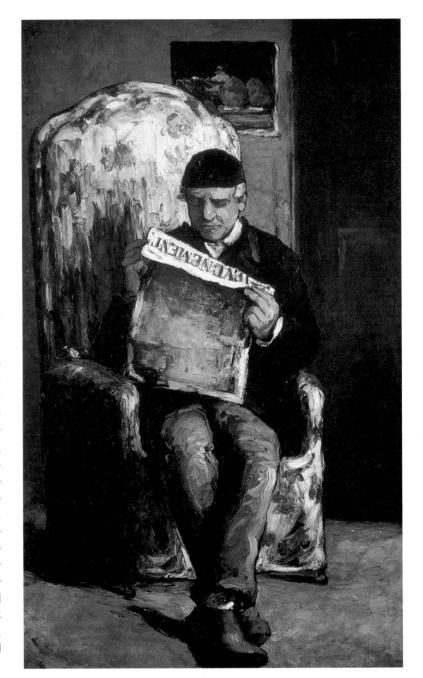

「화가의 아버지」, 캔버스에 유채, 198×119cm, 1866, 워싱턴 국립미술관

나이프를 사용해서 작업한 시기의 작품으로, 중요한 지점에 있는 그림이다. 꽃무늬 의자에 앉은 아버지는 친구 졸라가 일하는 신문 『에벤망(Evenement)』을 읽고 있다. 이 신문에 졸라는 새로운 사조의 작가들(인상주의 화가들)을 옹호하는 글을 쓴다. 마네의 「피리 부는 소년」을 보고는 "미래의 마네 자리는 루브르에 있다"라고 주장하기도 했다. 졸라는 이 글 때문에 사람들의 원성을 사서 신문사에서 쫓겨난다. 배경에 「설탕그릇과 배 그리고 푸른 찻잔」이 걸려 있는데, 새로운 예술에 대한 세잔의 주장이 담겨 있다.

폴 세잔의 아버지인 루이 오귀스트의 부모는 가톨릭 신앙생활에 충실했으며 전통을 중시했다. 그들은 자녀를 많이 두었으나 오직 루이 오귀스트만 살아남았다. 폴이 화가가 되는 걸 만류한 사람은 그의 아버지 루이 오귀스트였다. 그는 어렵게 자수성가한 사람이었다. 엑스에서 멀지 않은 바르 지방의 생 자카리에서 태어난 그는 미래가 불투명한 고향 마을을 떠나 도시 엑스에 있는 한 모직물상의 직원이 되었다.

그는 당시 엑스에 모자를 만드는 재료로 쓰이는 토끼 사육이 늘어나는 것을 보고 분위기를 파악했다. 모자 작업장을 열면 큰 수익을 내리라 판단한 것이다. 그래서 1821년 파리로 상경해서 모자 제조업을 4년 동안 익힌 다음, 다시 엑스에 내려와 카보넬이라는 사람이 운영하는 모자 작업장에 취직했다. 사업 수단이 좋았던 그는 곧이어 자신의 모자 작업장을 열었다. 그때 돈이 부족한 토끼 사육자들의 가죽 배달이 늦어지자 펠트 모자 재료를 만드는 엑스 공장이 돌아갈 수 없게 되었다. 세잔의 아버지는 토끼 사육자들에게 대부를 해주었다. 그 수익이 기대 이상으로 컸다. 은행을 여는 데 충분할 만큼 재산이 많이 불어났다.

마침 엑스에 있는 바르제스 은행이 1848년에 파산 신고를 낸 상태였다. 세잔의 아버지는 그 기회를 놓치지 않았다. 그 은행의 현금 출납계원인 카바솔의 은행 경력을 보고 동업을 제의했다. 결국 카바솔의 경력과 루이 오귀스트 세잔의 자본으로 은행이 세워졌다. 이 '카바솔 세잔 은행'은 당시 엑스에서 유일한 은행이었다. 그의 야망이 성공을 거둔 셈이다. 세잔의 아버지가 은행장이 되었을 때, 세잔의 나이는 아홉 살에 불과

했다. 바야흐로 경제 공황을 맞은 시대였지만 세잔 아버지의 은행은 현명한 수단으로 계속 번창해갔다.

이렇게 성공한 아버지는 강하고 완고한 성격의 소유자였다. 어린 아들 폴 세잔에게는 강한 콤플렉스를 심어주는 대상이었다. 그의 성격을 잘 보여주는 결정적인 에피소드가 하나 있다.

1878년 세잔은 엄연한 서른아홉 살의 중년이었다. 막 마르세유와 엑스 사이에 생긴 기차를 타야 했던 그는 그만 기차를 놓치고 말았다. 그런데 놀랍게도 그는 기차를 탈 수 없게 되자 30킬로미터나 떨어진 곳을 뛰어서 도착했다. 까다로운 아버지가 가족 식사에 참석하라는 절대적인 명령을 내렸기 때문이다.

세잔은 예술에서 대단한 참을성을 보였는데, 아버지에 대한 참을성 또한 대단했다. 그것은 아무도 이해할 수 없는 일이기도 했다. 작품을 찢어대고 쉽게 노하던 돌발적인 성격의 소유자였음에도 아버지의 말만큼은 절대로 거역한 적이 없었을 뿐 아니라 오히려 순종적이었다. 단 한 가지, 화가가 된 것을 빼놓고는 말이다.

아버지는 은행장이었지만 세잔은 그가 유산을 남기고 죽을 때까지 가난에 찌들어 살았다. 세잔의 아버지는 아들이 법대를 마치고 변호사가 되어 멋진 가운을 입기를 원했다. 그래서 졸부인 아버지의 불명예를 씻어주길 간절하게 바랐다. "아들아 앞날을 생각해라! 사람은 돈으로 살고 재능으로 죽는단다."

유로화로 바뀌기 전 프랑스 지폐 100프랑에는 30대의 세잔 사진이

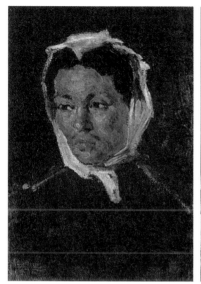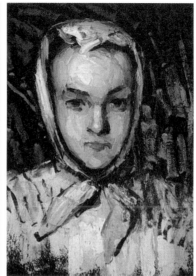

인쇄되어 있었다. 불행하게도 세잔의 아버지도 세잔 자신도 모두 저세상에 떠나고 없는 후세의 일이었지만……. 세잔은 자신보다 더 강한 아버지의 바람을 예술 때문에 들어주지 못했고, 평생 그 고통을 짊어져야만 했다.

## 세잔의 어린 시절

"루벤스나 베로네세처럼 우리 아들 이름도 폴이잖아요."

세잔이 그림 그리는 것을 반대하던 남편에게 어머니는 이렇게 아들

을 옹호하곤 했다.

엑스에서 태어난 어머니 안 엘리자벳 오베르는 피부색이 좀 거무스레한 크리오요 혈통이다. 잘 알려진 크리오요 혈통의 인물로는 화가 바스키야가 있다. 세잔의 어머니는 낭만적이면서도 화를 잘 내는 성격이었다. 세잔은 이런 어머니를 많이 닮았다고 한다.

어머니는 루이 오귀스트 세잔이 운영하는 모자 작업장 노동자의 여동생이었다. 폴이 태어난 장소는 세잔 어머니의 기숙사 근처에 있던, 미셸이라는 여인이 운영하는 자선 기관이었다. 세잔이 태어날 당시 아직 그의 부모는 결혼 전이었다. 아버지는 마흔 살이었고 어머니는 스물네 살이었다. 당시 프랑스에서 혼전 출산은 도덕과 상식에 어긋나는 일이었다. 그럼에도 그들은 세잔이 다섯 살이 되어서야 결혼식을 올렸다.

엑스의 한복판에 있는 미라보 산책로를 따라 걸어 올라가면 아주 좁은 길인 오페라 가로 이어진다. 세잔은 정확하게 1839년 1월 19일 엑상프로방스의 이 오페라 가 28번지에서 태어났다. 세잔의 부모는 세잔이 태어나자 오페라 가와 이어진 미라보 산책로 55번지에 모자 만드는 작업실을 차리고 그곳을 주거지로 정했다. 그 주소지에서 2년 뒤 세잔의 첫 여동생 마리가 태어난다. 그곳에는 아직도 건물 벽에 'CHAPELLERIE', 즉 '모자 작업장'이란 글자의 흔적이 역력히 남아 있다. 참으로 기이한 일이 아닌가. 어떻게 100년이 넘는 시간이 지났음에도 그 글자가 남아 있을까!

미라보 산책로 30번지에는 아버지가 세상을 떠난 후 자드부팡이 처

아직 혼인 전이었던 세잔의 부모가 세잔을 낳았던 오페라 가 28번지, 세잔의 탄생지다.(위)
100년의 세월이 무색하게도 여전히 흔적이 남아 있는 세잔 가족의 옛 주거지이면서 모자 작업장인 'CHAPELLERIE'.(아래)

세잔은 노년에 미라보 산책
로에 있는 '카페 데 되 가르
송'을 자주 드나들었다. 지
금도 그 모습 그대로다.

분된 후, 세잔의 어머니가 살았던 집이 있다. 어머니가 혼자가 되자 세
잔은 저녁마다 방문해 함께 식사를 했다고 한다. 어머니와 세잔이 얼마
나 다정했는지 말해주는 일화다. 세잔의 어머니는 항상 아들 편이었다.
아마도 어머니의 무조건적인 사랑에 힘입어, 세잔은 톱날처럼 고르지
못한 인생을 그나마 견딜 수 있었는지 모른다.

　세잔이 어린 시절을 보낸 미라보 산책로는 엑스에 사는 부르주아들

의 약속 장소였던 번화가였다. 훗날 세잔도 노년에 카페가 즐비한 그곳을 드나들었다. 조각가 솔라리와 소설가이자 기자인 폴 알렉시 등, 친구들을 만났던 카페들도 아직 그대로 있다. 그중 세잔이 살았던 모자 작업장 옆의 53번지 미라보 산책로에는 '카페 데 되 가르송'이 있다. 세잔은 파리에 있는 아들에게 그가 죽기 16일 전(1906년 10월 7일)에 편지를 썼는데, 세잔이 친구를 만났던 평범한 오후의 이야기가 적혀 있다.

세잔 가의 별장이자 세잔이 40년의 세월을 보낸 자드부팡.

어제 저녁 식사 전인 오후 4시에서 7시까지 카프드빌(약사), 니올롱(화가), 페르낭 부테이(변호사)를 카페 데 되 가르송에서 만났단다.

이 카페는 그대로 현존하고 있다. 세잔의 탄생지와 어린 시절에 살았던 집과 학교를 돌아보고 나오자, 다시 원점인 미라보 산책로다. 미라보 산책로는 엑스의 중심가이고, 이를 기점으로 골목 몇 개 사이에 세잔의 어린 시절의 삶이 밀집되어 있다.

## 자드부팡

감미로운 미풍이 흐르는 엑스의 거리를 배회하며 관광안내소에서 준 안내장을 보다가 숙소와 가까운 곳에 자드부팡이 있다는 걸 알게 되었다. '영감의 원천 엑상프로방스, 세잔의 발자취에 관하여'라는 제목의 안내장에는 자드부팡이 '바람의 저택'이라는 뜻이라고 소개돼 있다.

곧바로 자드부팡으로 발길을 잡았다. 자드부팡 옆에 마르세유로 가는 고속도로가 생겼지만 저택은 옆 농가와 함께 그대로 있다. 마로니에가 저택 진입로에 일렬로 서 있다. 강렬한 남 프랑스 햇살을 받아 그림자가 짙게 드리워졌다. 세잔의 그림 속에 자주 등장하는 나무들이다. 실제로 보니 퍽 단순하고 평범하다. 그러나 붉은 갈색 기와와 하얀색 덧문, 흰 창문틀, 부드러운 분홍빛 벽은 초록의 나무들과 아주 잘 어울렸다.

자드부팡은 세잔이 1859년부터 1899년까지 40년의 세월을 보낸 곳

「자드부팡의 마로니에 나무들」, 캔버스에 유채, 38.1×460cm, 1874~75, 테이트 갤러리, 런던(위)
마로니에가 자드부팡 정원에 일렬로 서 있다.(아래)

이며 그림의 소재로 등장하기도 한다. 이 저택과 정원 안에서만 36점의 유화와 17점의 수채화를 그렸다. 세잔과 이 저택과의 인연이 시작된 때는 그가 스무 살이 되던 해였다.

자드부팡은 원래 루이 14세 때 프로방스의 주지사였던 비야르 후작의 저택이었으나, 혁명을 겪으면서 한동안 지푸라기나 쌓아놓는 광으로 전락했다. 누구도 거들떠보지 않는 아주 낡은 저택이었다. 세잔의 아버지는 당시에는 엄청난 금액이었던 8만 프랑을 지불하고 이 저택을 구입했다. 그리하여 정확하게 1859년 9월 15일, 자드부팡은 세잔 가의 별장이 되었다.

세잔의 아버지가 성공한 은행가였기에 가능한 일이었다. 또 그의 야망이 실현되었음을 보이는 상징물이기도 했다. 하지만 가장 멋진 옛 귀족의 저택을 손에 넣었다 할지라도 그가 그토록 원하던 부르주아 거실로 입성할 수는 없었다. 태도가 거칠고 문맹에 가까웠던 그에게 부르주아의 삶은 쉬운 일이 아니었다. 아버지는 엑스에서 가장 재산이 많았지만 평생 졸부 취급을 받으며 소외되었다. 이러한 점이 세잔의 삶을 힘들게 했다.

흔히 별장이라고 하면 도시에서 아주 먼 곳에 있으리라고 짐작하기 쉬운데, 자드부팡은 엑스 시 중심에서 2킬로미터 떨어진, 엑스 시 경계선 안에 있다. 도보로도 30분밖에 안 걸린다. 14헥타르 97아르에 달하는 넓은 정원이 딸린 저택이다. 정식으로 거주하기 전 11년 동안 세잔은 때때로 그 집 거실을 화실로 썼는데, 1859년에는 지푸라기가 쌓여 있던

이 저택 거실에 벽화를 그렸다. 작품 「봄」, 「여름」, 「가을」, 「겨울」이다. 이후 1870년이 되어서야 거주하기 시작했고, 기왓장에 새겨진 날짜대로 1881년과 1885년 사이에 지붕 공사를 했다. 그때 세잔의 아버지는 세잔을 위해 지붕 밑 방에 화실을 만들어주었다. 아버지가 사망하면서 이 집은 세잔 형제의 유산이 되었지만 여동생의 남편이 물의를 일으키는 바람에 자드부팡을 처분해야 할 처지에 놓였다. 수많은 추억이 깃든 장소였지만 어쩔 도리가 없었다.

　이 저택을 구입한 엔지니어 루이 그라넬은 자드부팡의 벽화 「봄」「여름」「가을」「겨울」과 「화가의 아버지」「목욕하는 사람들」을 세잔이 세상을 떠난 1년 후인 1907년 국가에 기증했다. 하지만 국가는 이 기증을 거

「자드부팡의 농가와 집」, 캔버스에 유채, 60×73 cm, 1885~87, 내셔널갤러리, 프라하(왼쪽)
아주 가까이에 고속도로가 생겼지만 옆의 농가와 함께 자드부팡은 보존돼 있었다. 농가 쪽으로 난 문이다.(오른쪽)

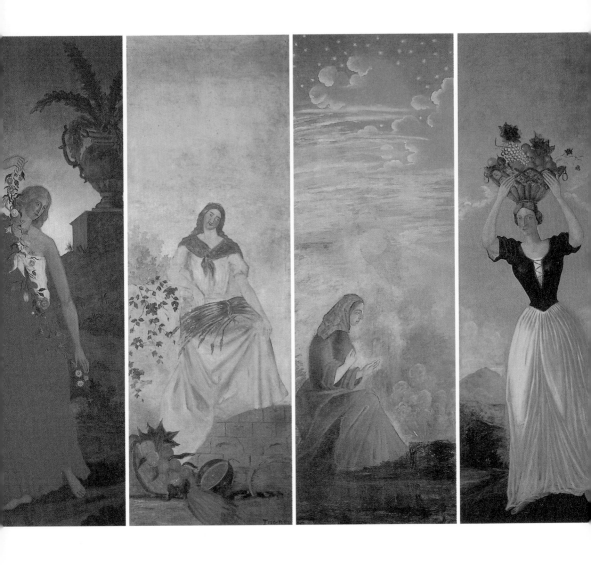

왼쪽부터 「봄」, 「여름」, 「겨울」, 「가을」, 자드부팡의 벽화, 1859~60(벽에서 떼어져 프티팔레 미술관에 소장)

정식으로 자드부팡에 거주하기 전, 거실을 화실로 사용했던 세잔은 이 거실 벽에 「사계」 네 점을 그렸다. 나중에 벽에서 떼어져 프티팔레 미술관에 소장되었다. 지금은 이렇게 그림이 떼어진 흔적이 남은 빈 벽만이 있다.

「자드부팡 농가와 마로니에」, 캔버스에 유채, 73×92cm, 1885～87, 푸슈킨 박물관, 모스크바(위) 나무들만 변했을 뿐 옛 모습 그대로다.(아래)

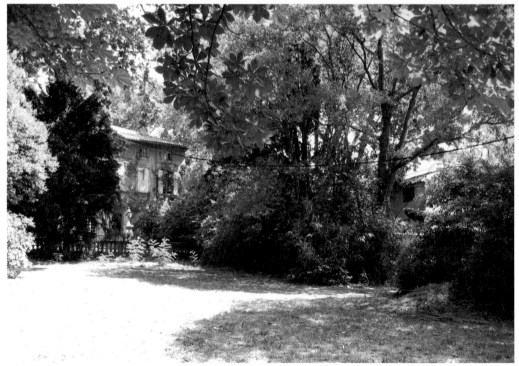

절했고, 그림들은 개인 컬렉터에게 넘어갔다. 그 컬렉터는 벽에서 그림이 그려진 부분을 떼어내어 천과 나무판자에 옮겨 파리로 가져갔다. 결국 시간이 흐른 뒤 또 다른 사람이 그림들을 국가에 기증했다. 현재 그 작품들은 「화가의 아버지」 한 점만 빼놓고 모두 파리 프티팔레 미술관의 소장품이 되었다. 「봄」 「여름」 「가을」 「겨울」 네 점의 작품에 각각 '앵그르'라고 사인 되어 있고, 「겨울」에만 연도 '1811'년이 적혀 있다. 세잔이 농담조로 기재해놓은 사인과 연도는 먼 미래의 미술사학자들을 혼동시켰다.

저택은 후에 그라넬의 딸에게 상속되었다. 그녀는 마르세유 의과대학 교수 코르시와 결혼했는데 코르시는 1994년 용익권(타인의 토지를 일정 목적을 위해 사용하고 수익할 수 있는 물권)을 쥔 채 농가를 제외한 저택을 엑상프로방스 시에 팔았다. 그가 사망한 2002년에 자드부팡은 엑스 시 소유가 되었다.

이곳 자드부팡에는 르누아르도 1888년 1월에 체류한 적이 있었다. 하지만 "검은 구두쇠가 이 집을 통치하기 때문에"라는 말을 남기고 오래 머무르지는 않았다.

자드부팡의 넓은 정원을 두른 담장을 따라 걸었다. 그러다가 담장이 낮은 쪽에서 힘껏 뒤꿈치를 들어 집 안을 가능한 한 샅샅이 살펴보았다. 세잔 그림에서 본 정원과 연못이 그대로 있었다. 나무에 가려졌다 해도 그의 그림에 담긴 모티프는 거의 그대로였다.

18세기에 지어진 자드부팡은 프로방스 지방 스타일의 저택이다. 너

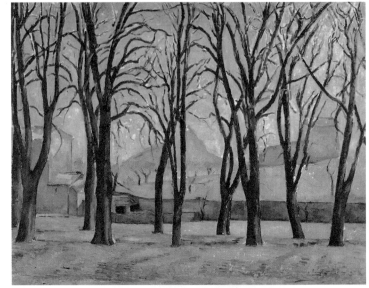

「자드부팡의 정원」, 캔버스에 유채, 73.8×93cm, 1885~87년경, 인스티튜트 오브 아트(W.H.던우디 재단), 미네아폴리스(위)

엑스에서 가장 아름다운 정원을 가진 저택에 속하는 자드부팡의 정원 집입로. 세잔의 그림에서와 거의 같은 모습으로 남아 있다.(아래)

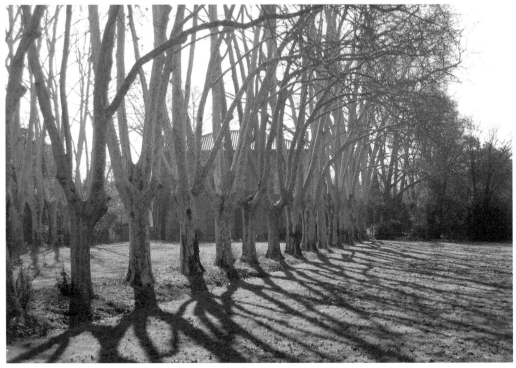

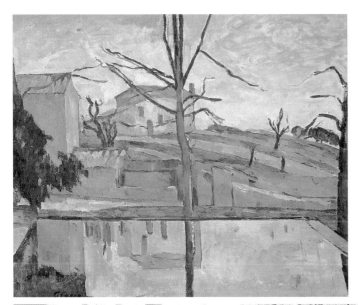

「자드부팡의 연못」, 캔버스에 유채, 52.5
×56.2cm, 1878, 개인 소장(위)
긴 세월이 흘렀으니 변화가 생긴 건 당연
하지만 자드부팡의 연못을 그린 세잔의
그림 속 모티프는 여전하다.(아래)

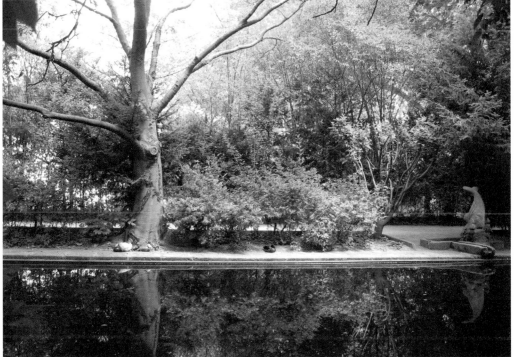

도밤나무와 연못, 분수, 오렌지나무 등이 있는, 엑스에서 가장 아름다운 정원을 가진 저택에 속한다. 담 벽을 돌다 보니 철창살로 된 담도 있었다. 그 사이로 안뜰이 보이는데, 멀리서 공사 중인 사람들이 보인다. 엑스 시는 자드부팡에 세잔과 관련된 이색적인 전시를 준비하고 있었다.

## 콜레주 부르봉

엑스의 아주 낡은 건물들 사이사이로 돌아다니며 세잔의 발자취를 찾아다니다 보니 거듭 세잔이 부잣집 아들이었구나, 하는 생각이 든다. 그가 살았던 집을 순례해보니 그렇다. 아홉 살에 이미 아버지는 은행장이었으니, 당연한 얘기다. 세잔은 공립 초등학교를 다녔지만, 그후로는 부유한 자녀들이 다니는 학교만 다녔다.

세잔은 미라보 산책로에 살면서 도보로 3분 걸리는 에피노 가 공립 초등학교에 입학했다. 1844년부터 1850년까지 기숙사에서 생활했고, 그곳에서 장차 조각가가 될 친구 필립 솔라리를 만났다. 나중에 솔라리는 세잔에게 예기치 못한 중요한 역할을 한다. 그리고 세잔 말년에 고귀하게 건져올린 대화를 책으로 엮고 또 세잔의 모델이 되기도 한 시인 조아킴 가스케의 아버지 앙리 가스케를 만난 생 조제프 가톨릭 학교를 1850년에서 1852년까지 다녔는데, 이곳에서 에스파냐 가톨릭 수도 신부에게 그림을 배웠다는 주장이 있다.

이후 세잔은 그의 삶에서 빼놓을 수 없는 에밀 졸라와의 만남이 이루

세잔이 에밀 졸라를 만났던 콜레주 부르봉. 현재 미네 고등학교로 바뀌었지만 전통 있는 학교의 품위가 물씬 풍긴다.

우리로 치면 중고등학교 과정인 콜레주 부르봉을 졸업한 세잔이 이후 진학했던 엑스 법대다.

어지는 콜레주 부르봉에 들어갔다. 졸라는 예술세계를 알려준 운명적인 친구였다. 그런데 누가 감히 상상이나 할 수 있었겠는가. 그들이 훗날 한 명은 19세기 프랑스 문학을 대표하는 작가가 되고, 또 한 명은 현대 미술의 아버지가 될 줄을. 에밀 졸라와 폴 세잔…….

콜레주 부르봉은 세잔이 재학하던 당시에, 말하자면 엑스의 부유한 남자 아이들이 다니는 곳이었다. 우리 식으로 약 6년 이상을 다녀야 하는 중·고등학교 과정이었다. 그래서 세잔이 이 학교를 졸업하자마자 법대에 진학하게 된 것이다. 콜레주 부르봉은 현재 미네 고등학교로 바뀌었다.

해가 질 무렵 미네 고등학교에 도착했다. 인적 없는 카디날 가에 있는 미네 고등학교의 교문은 육중하게 잠겨 있다. 건물에서 전통 있는 학교의 분위기가 풍겼다. 학교 앞 계단에 앉아 있던 중학생으로 보이는 아이들 두 명을 보니 졸라와 세잔의 모습이 떠올랐다.

## 에밀 졸라와의 우정

우리 셋은 친구였다. 우리는 달리기를 좋아했지만 아직 학교 나무의자에 바지 엉덩이가 닳도록 앉아 있어야 했던 때였다. 그래서 방학이 되어야만 학교 공부에서 벗어날 수 있었는데 그때 우리는 미치도록 시골을 쏘다녔다. 우리는 야외공기가 필요했다. 이글거리는 태양과 잊힌 오솔길, 깊은 계곡들을 정복하곤 했다. (……) 겨울이 되면 우리는 차가운 공기를 즐겼다. 땅은 얼어서 딱딱해지고 경쾌한 소리를 냈는데 그 소리를 즐기며 걸었다. 우리들은 이웃마을까지 걸어가 오믈렛을 먹고 돌아오곤 했다. (……) 여름이면 우리는 개울가에서 만나기로 약속했는데 수영하기 위해서였다. ―에밀 졸라

세잔과 졸라의 만남은 이렇게 시작되었다. 세잔보다 한 살 아래였던 졸라는 아주 병약한 아이였다. 지방인 엑스에서 파리 말씨를 쓰면서 더 듬거리는 졸라의 말투는 언제나 놀림감이 되었고 희생의 제물이 되곤

했다. 어느 날 콜레주 부르봉에서 졸라는 세 명의 학생들에 둘러싸여 예전처럼 놀림을 당하고 있었다. 놀리는 몇몇 또래 아이들에게 졸라는 3대 1은 너무하지 않느냐 라고 더듬거리며 말했다. 그때 마침 곁을 지나가다가 그 말을 듣게 된 세잔은 졸라의 의견이 옳다고 생각하고 3대 2는 어떠냐며 졸라를 도와주었다. 졸라는 이 사건의 답례로 사과가 담긴 광주리를 세잔에게 선물했다.

멋진 녀석이었죠. 다음 날, 사과가 든 큰 광주리를 내게 가져 왔어요. (……) 빈정대는 투로 윙크를 하면서. 자, 세잔의 사과들이야, 하고 말했지요!

후에 세잔은 자신이 반복해서 그렸던 사과들이 먼 데서 왔다고 고백했다. 가스케에게 자신의 추억을 회상하며 말이다. 사과는 세잔과 졸라의 우정의 기호였다. 졸라는 '세잔의 사과'라고 말했는데, 그 말은 예언처럼 되었다. 뉴턴의 사과가 과학을 움직였듯이 세잔의 사과 탐구는 앞으로 전개될 현대미술의 시원이 되었으니까.

세잔에게 운명처럼 다가온 친구 졸라는 어떤 인물인가. 졸라와 세잔에게 공통점이 있다면 그들의 아버지가 이탈리아 계통이라는 점이다. 졸라의 아버지는 베네치아 출신으로 오스트리아와 이탈리아에서 많은 공사를 한 후 프랑스 외인부대 장교로 정착한 프랑수아 졸라다. 어머니 에밀

리 오베르는 프랑스 보스 지방 사람이었고, 이들의 나이 차는 스물네 살이나 났다. 졸라의 아버지가 엑상프로방스에 정착한 것은 그곳에 댐을 건설하기 위해 마르세유(엑스와 30킬로 떨어진 프랑스 남단 항구도시)를 드나들면서였다.

그 댐은 톨로네에 걸쳐 있는 렝페네 강 협곡에 있었다. 엑상프로방스의 식수 공급을 위한 중요한 수로였다. 파리

베네치아 출신인 에밀 졸라의 아버지는 이 렝페네 강 협곡의 댐 건설을 위해 엑스에 정착했다.

에서 태어난 졸라가 부모를 따라 엑스에 도착했을 때 그의 나이는 겨우 세 살이었다. 그때 졸라의 조부모마저 파리를 떠나 엑상프로방스로 내려왔다. 프랑스에서 대대적인 공사가 벌어져서 졸라의 아버지는 파리에 여러 합자회사를 가지고 있었다. 그런데 댐 공사를 무리하게 하면서 폐렴에 걸렸고 갑자기 사망하고 말았다. 이어서 졸라 집안은 급격히 기운다. 몇몇 사무실을 건져보려고 소송을 걸었지만 비용만 탕진하고 성공하지 못했다. 20년 후에 졸라가 유명해지자 그 채권자들이 다시 나타났다고 한다.

그런 집안 사정에도 불구하고 졸라의 어머니는 아들 졸라를 좋은 집안 아이들이 드나드는 곳에서만 교육시켰다. 그래서 졸라가 노트르담 초등학교를 거쳐 1852년에 콜레주 부르봉에 입학했던 것이다. 졸라는 그곳 기숙사에서 생활했다. 1년 후, 학년을 건너뛰어 8학년에서 6학년으로 올라갔는데(프랑스는 중학교부터 대입 허가 시험까지 학년이 올라갈수록

숫자가 작아진다), 바로 그때 한 살 위인 세잔과 동갑내기 장 바티스탱 바유를 만났다.

1858년까지 5년 동안 이들 삼총사는 엑상프로방스에서 우정을 키웠다. 이는 졸라의 소설 『작품』에 그대로 묘사되어 있다. 졸라는 "가슴에 강한 기운이 엄습하면서 떨려왔던 젊은 날"이라고 자신들의 우정을 회상했다. 졸라의 또 다른 문학 자료를 보면, 그들의 젊은 날이 구체적으로 묘사돼 있다.

전날 밤, 배낭에 미리 챙겨놓은 것을 들고 곧바로 우리는 출발했다. 아침 해가 밝아오기 시작할 때 우리는 이미 몇 킬로미터나 멀리 가 있었다. 아홉 시가 되어 천체가 온통 뜨거워지면 협곡 나무그늘 밑에 자리를 잡고 앉았다. 바유는 죽은 나무에 불을 붙였고, 졸라는 철사에 매달린 마늘로 저린 양고기를 손으로 돌려가며 구웠다. 세잔은 젖은 수건에 샐러드를 놓고 양념을 쳤다. 그리고 우리는 낮잠을 잤다. 또 어깨에 작은 엽총을 메고 다시 출발했다.

세잔과 졸라와 바유는 밴드에 가입해서 연주하기도 했다. 그러나 그들의 우정은 지속되지 못했다. 졸라의 집안은 가난했다. 외할머니의 도움으로 어렵지만 근근이 살 수 있었는데, 외할머니마저 사망한 것이다. 졸라의 어머니는 졸라 아버지 친구의 도움으로 일자리를 얻어 먼저 파리로 올라갔다. 졸라는 부유한 세잔과 완전히 다른 형편이었다. 지옥 같

은 가난 속에서 졸라의 가족은 살아가고 있었다. 이 가난이 훗날 졸라 소설의 값진 자원이 되었지만.

엑스에 더이상 지체할 이유가 없다. 남은 장롱 네 개로 할아버지와 너의 3등석 기차표를 살 수 있을 것이다. 서둘러라. 기다리마.

어머니의 편지를 받은 이상 졸라도 파리로 가야 했다. 세잔과 졸라, 그리고 바유에게 이 편지는 날벼락과 같았다. 졸라가 파리로 떠난 후 한 학년이 높았던 세잔 역시 학교를 졸업했고, 결국 바유 혼자 학교에 죄수처럼 남았다. 세잔은 라틴어 과목과 프랑스 시, 즉 고전문학의 명수였고, 대학 입학 허가 시험에서 최상의 우수한 성적을 냈다. 하지만 데생 점수는 형편없었다. 그런데 어떻게 화가가 되겠다는 꿈을 가졌을까.

조제프 지베르 관장.

## 세잔과 미술의 만남, 그라네 미술관

세잔은 어릴 때부터 그림 그리기를 즐겼다. 아버지가 상술로 흥정을 하면서 우연히 구입한 화구가 집 안에 있었던 데다가 아버지도 초기에는 부르주아가 되려면 교양으로 그림을 배워두는 것도 나쁘지 않다고 생각했다. 어머니는 어린 아들의 그림에 칭찬을 아끼지 않았다.

세잔이 1857년부터 1862년까지 데생을 배운 미술관. 현재의 그라네 미술관이다.

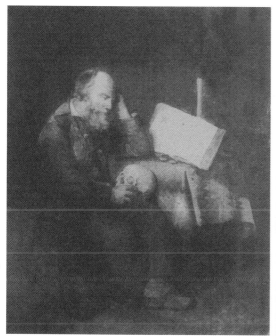
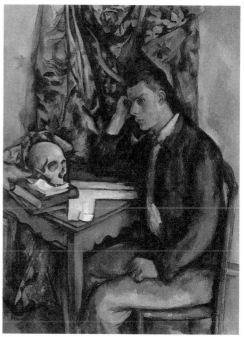

　엑스에는 당시 작은 기사 수도회가 있었던 카디날 가에 미술관이 문
을 열었고, 그러면서 무료로 운영하는 데생 학교가 열렸다. 이 학교는
시에서 자선 차원으로 연 작은 청소년교실 같은 곳이었다. 조제프 지베
르가 관장이면서 데생 지도를 겸했다.

　세잔은 우연히 조각가의 꿈을 가진 초등학교 친구 필립 솔라리를 따
라갔다가 엉겁결에 야간 데생반에 등록했다. 그때가 1857년이었다. 이
데생반 생활은 1862년까지 계속되었다. 이렇게 미술에 입문한 세잔은
1859년에 2등상을 받기도 했다. 이 학교에서 가르친 것은 누드모델을

그라네, 「생트빅투아르 산」

그리는 법과 석고 데생이었다.

현재의 그라네 미술관이 이곳이다. 화가 프랑수아 마리위스 그라네가 1849년에 세상을 떠나면서 그의 작품과 수집품 일부를 유증했고, 그래서 이 미술관의 이름이 '그라네'가 되었다. 그라네는 베르사유 왕립 박물관 관장을 지낸 섬세한 풍경화가이자 탁월한 수채화가였다. 그라네가 세잔의 수채화에 영향을 끼친 것은 두말할 나위 없다. 세잔은 1860년 미술관에 있는 프릴리의 작품 「시의 여신과 입맞춤」을 모작한 적이 있는데 그 작품은 아직도 미술관에 그대로 있다. 세잔은 그라네의 수채화에 매료되어 평생 수채화 팔레트를 놓지 않았다.

비록 그라네 미술관을 루브르 박물관과 비교할 수는 없지만, 그라네의 소장품 중 「생트빅투아르 산」이 있고, 르 냉 형제의 작품 「카드놀이 하는 사람들」과 익명의 홀랜드파※ 작가의 「파이프 담배를 피우고 있는 사람」이 있다는 것은 놀랍기만 하다. 세잔은 알려지지 않은 고향 화가들 작품의 주제를 그대로 자신의 화제로 삼았다. 모작이 아닌 자신의 방식으로 그렸지만, 이 작품들은 세잔의 예술 방식을 이해할 수 있는 새로운 열쇠일 것이다.

그리고 세잔은 그곳에서 장차 화가의 꿈을 꾸는 엑스 친구들을 만나

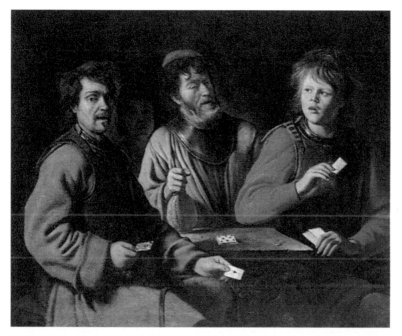

르 냉 형제, 「카드놀이 하는 사람」, 캔버스에 유채, 그라 네 미술관, 엑상프로방스

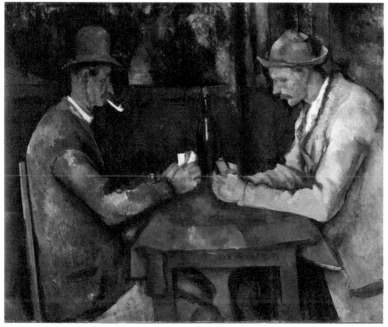

「카드놀이 하는 사람들」, 캔 버스에 유채, 47.5×57cm, 1890~92, 루브르 박물관, 파리

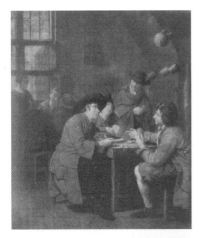

얀 오레만스, 「카드놀이 하는 사람들」, 캔버스에 유채, 그라네 미술관, 엑상프로방스(위)
「카드놀이 하는 사람들」, 캔버스에 유채, 65×81cm, 1890~92, 메트로폴리탄 미술관, 뉴욕(아래)

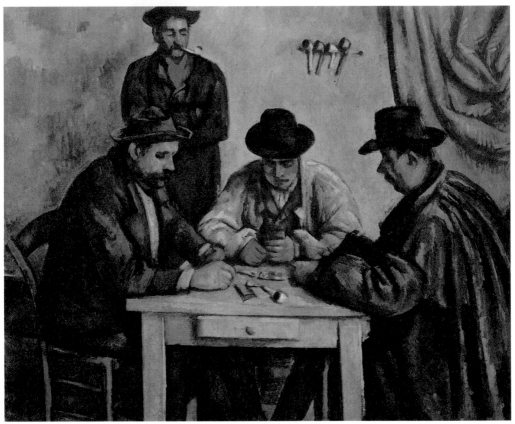

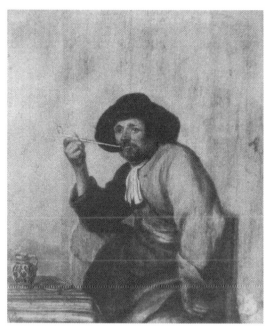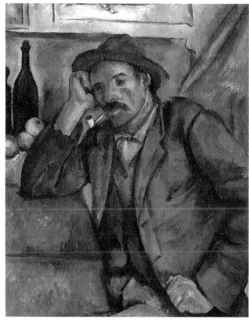

홀랜드파, 「파이프 담배를
피우고 있는 사람」, 캔버스
에 유채, 그라네 미술관, 엑
상프로방스(왼쪽)
「파이프 담배를 피우며 팔을
괴고 있는 사람」, 캔버스에
유채, 92.5×73.5cm,
1890~92년경, 에르미타슈
미술관, 상트페테르부르크
(오른쪽)

게 된다.

　그라네 미술관에서는 워싱턴 국립미술관에서 열렸던 세잔 전시회를
2006년 6월에 개최했다. 엑스 시로서는 뜻 깊은 전시가 아닐 수 없다.
조그만 데생학교 출신이 전 세계를 흔들고, 미술사도 바꾸고, 우리의 시
각까지 변화시켰으니 말이다. 무엇보다도 퐁티에라는 관장의 이야기 때
문에 더 그러하다. 그는 관장이 되면서 "내 살아생전에는 세잔이 그린
그림을 한 점도 그라네 미술관에 들여 놓지 않겠다"라고 맹세했다. 그의
말은 이루어졌다. 1831년부터 관장이었던 조제프 지베르가 1884년에

죽자 그의 아들 오노레 지베르가 대를 이어 1891년 세상을 떠날 때까지 관장직에 있었고, 그 후 조각가 퐁티에가 뒤를 이어 1892년부터 1925년 까지 역임했다. 퐁티에 관장의 재임 기간 동안 그가 공언한 바대로 세잔 의 그림은 걸리지 않았다. 그래서였을까, 세잔은 아들에게 보낸 편지에 서 엑스의 '지식층'을 '나쁜 놈들, 얼간이들, 백치들, 난봉꾼들'이라고 부르곤 했다.

## 졸라의 충고

한편, 졸라는 아버지 친구가 써준 추천서로 파리의 일류 고등학교 생 루 이에 들어갈 수 있었다. 엑스에서 파리지앵으로 놀림을 받았던 졸라는 이제 반대로 파리 학생들에게 촌놈 취급과 멸시를 당했다. 그래서 방학 만 되면 그리운 바유와 세잔을 만나기 위해 곧장 엑스로 내려갔다. 세잔 과 바유는 졸라의 파리 이야기에 흠뻑 취했다.

엑스의 지베르 영감은 멍텅구리야. 파리에 가면 루브르가 있고 루벤스, 푸 생, 렘브란트 등이 모두 그 안에 있지. 파리에는 훌륭한 스승들이 있어. 그 림을 어떻게 그려야 하는지를 아는 사람들 말이야. 〈살롱〉도 있고. 파리에 올라와라. 네가 성공할 수 있는 기회는 오로지 그 길뿐이야.

이렇게 졸라는 끊임없이 파리에 오라고 세잔을 부추겼다.

세잔은 콜레주 부르봉을 마치자 첫 번째 대학 입학 자격시험에 실패하고 가을에 재시험을 통해 합격한다. 이 합격이 세잔에게는 재난이었다. 아버지는 세잔이 명예로운 법대에 입학하기를 바라며 아들을 괴롭혔다. 아들이 변호사 가운을 입게 되면 자신이 그동안 소외감을 느꼈던 부르주아지에 입성할 수 있다고 생각했다. 세잔은 마지못해 생 소뵈르 성당 맞은편에 있는 법대에 입학한다. 5회 등록한 기록으로 봐서 그가 법대에 두 해 이상 다녔다는 것과 한 학기만 끝내면 졸업이었는데 졸업장을 받기 직전에 그만두었음을 알 수 있다. 하지만 지베르의 데생학교는 절대로 빠지지 않았다.

파리에 있던 졸라의 문학 성적은 우수했고, 그의 선생은 작가가 되라고 격려했다. 하지만 19세기 프랑스 문학의 정수로 통하는 졸라는 대학 입학 자격시험을 영원히 통과하지 못했다. 졸라는 오래전부터 작가가 되려는 야망과 더불어 세잔이 예술가가 되는 꿈도 함께 꾸었다. 그래서 졸라는 세잔이 파리에 올라오기를 간절히 바라며 세잔이 파리에서 생활하려면 들어갈 비용과 총 예산까지 세웠다.

월세 20프랑, 점심식사 18수, 저녁식사 22수로 하루에 2프랑으로 잡아 한 달 60프랑, 총 경비로 80프랑이 됨. 그 외에 화실 사용료를 내야 함. 가장 수업료가 저렴한 곳으로 아카데미 스위스가 있는데 10프랑임. 다음으로 캔버스, 붓, 물감 구입비가 10프랑. 지금까지 총 100프랑. 세탁비, 등불 사용료, 담배 값, 용돈으로 필요한 돈이 25프랑. 그러나 스스로의 힘으로 용

돈을 마련할 수 있는 일거리가 있지. 학교에서 실습용으로 그리는 그림, 그리고 무엇보다 루브르 박물관에 있는 그림들을 모사한 복제화들이 아주 잘 팔려. 시장을 찾는 일이 문제인데 그건 유심히 살펴보면 그리 어렵지 않아.

졸라의 열정적인 권유는 계속되었지만 세잔의 파리 상경은 쉬운 일이 아니었다. 아버지 고집 때문이었다. 그러다가 때때로 세잔은 아버지의 소원대로 법대를 졸업하고 변호사가 되어 살아가는 것도 괜찮겠다고 생각하기도 했다. 그래서 하루는 파리 상경을, 다음 날에는 그것을 포기하는 편지를 졸라에게 보내기도 했다. 세잔의 변덕에 지친 졸라는 바유에게 세잔의 성격에 관해 편지를 썼다.

우물쭈물 미루고 지체하는 엑스의 젊은이, 계획에 부풀었나 싶으면 다시 좌절하고, 이렇게 여러 달이 걸렸어. 카드놀이로 치자면 노트르담 탑을 놓고 대답은 예 하고 한 치도 움직이지 않는 것과 같지. 외고집에다가 세련되지 못한 연극만 자아내고 있는 거야. 접을 수도 찢을 수도, 그 무엇 하나 하기는커녕 양보조차도 할 줄 몰라. 게다가 자신의 생각을 논의할 줄도 모르는데다 토론은 질색한다. 먼저 말하는 것을 피곤하게 여기고, 듣는 사람이 옳은 말을 하면 의견을 바꾸어버리니까. …… 이 세상에서 가장 좋은 녀석인데.

졸라는 세잔이 1860년 3월에 도착하리라 믿고 기다렸다. 하지만 일

은 꼬여갔다. 세잔의 동생 로즈가 아팠고, 군대 문제도 걸렸다. 사실 1860년 2월 24일 세잔은 군에 입대해야 했다. 세잔의 아버지는 방안을 강구했다. 아들이 4년 동안의 병역을 다하지 않게 하기 위해 대리자를 찾아 나섰는데, 겨우 7월에야 해결되었다. 세잔은 파리에 가고 싶었지만 무엇보다도 아버지가 허락하지 않았다. 이미 엑스의 데생학교 친구들은 파리로 떠났다. 세잔 친구들 가운데 빌비에유도 파리에 가서 아카데미 스위스에서 작업 중이었고, 농부의 아들 샤양도 루브르 박물관에서 모사 작업을 하고 있었다. 또 트뤼펨도 파리로 상경했는데, 오직 은행장의 아들인 세잔만 아버지의 강압에 못 이겨 엑스에 처박혀 있어야 했다.

세잔의 아버지는 강압적이긴 해도 그만의 방식대로 세잔을 사랑했다. 그는 엑스 데생학교 지베르 영감을 만나 세잔의 미래에 대해 상의했다. 그러나 지베르는 세잔에게 도움이 되지 않았다. 엑스 데생학교의 학생을 더 잃기 싫어서였을까, 세잔의 파리 상경에 대해 부정적인 태도를 보인 것이다. 세잔의 번뇌는 계속되었다. 아버지의 완고함과 자기 처지를 지적하는 졸라 사이에서.

## 영감의 원천

그림이 너에게는 화창한 날 지루해서 즐긴 승마처럼 하나의 장난에 불과

했던 것이냐? 시간을 매우기 위해서, 아니면 대화의 주제로, 그도 아니면 법대에 들어가지 않기 위한 수단이었냐? 만약 그랬다면 네가 저지르고 있는 태도를 이해하겠어. 극단으로 일을 밀고 나가지 않았으면 좋겠고 가족에게 새로운 걱정을 안기지 않는 것이 좋겠다. 그러나 만약 열심히 작업한 후, 너 자신 스스로 능력이 있다고 느낀다면, 그렇게만 된다면 너는 나에게 있어서 하나의 불가사의이며 스핑크스이고 내가 알지 못하는 어떤 불가능한, 이해하기 어려운 사람이 될 거야. 절대 화는 내지 마라. 너는 성격이 모잘라. 피곤한 것은 쉽게 질색하지, 정신적으로나 육체적으로. 너의 큰 문제점은 물이 흐르는 대로 놔두고 기회와 시기를 잘 봐서 정리하면 좋겠다. 만약 내가 너라면 나는 한마디를 원할 거야. 어떤 위험도 처음부터 끝까지 각오하겠어. 미술실과 변호사석, 두 미래의 갈림길을 두고 애매모호하게 노 젖고 있지는 않을거야. 난 네게 잔인하게 대하고 있어. 왜? 넌 고통을 받아야만 하니까. 그래야 이 불확실성 사이에서 닻을 찢는 새로운 동기를 얻을 테니까. 이것 아니면 저것, 진정한 변호사가 되든지 아니면 진정한 화가가 되든지. 어쨌든 무명으로 남지는 말아라. 물감으로 더럽혀진 변호사복을 걸친 채로 말이야.

졸라의 충고가 담긴 이토록 단호하고 충격적인 편지를 앞에 둔 세잔의 심정은 어땠을까. 졸라의 입장에서 세잔이 스물두 살 때 보낸 이 편지가 25년 후 발표한 『작품』과 무엇이 다르겠는가. 졸라 스스로도 "난 네게 잔인하게 대하고 있"다고 했다. 잔인하게 구는 것이 졸라의 방식이

었다. 그래야 졸라는 세잔을 구해낼 수 있다고 생각했다. 졸라는 세잔이 훌륭한 재능을 가지고 있으나 우유부단하며 끈기가 부족하다고 생각한 것이다. 그러나 불행하게도 졸라는 성급하게 판단했다. 그래서 시간이 필요한 세잔의 실험적인 예술을 이해하지 못했다. 그러나 그의 충고가 진심으로 세잔을 위한 것이었음만은 분명했다. 세잔이 화가의 길로 들어서도록 등을 떠밀었던 장본인임에도 두말할 나위 없다.

그들이 누구인가. 태양이 가득한 날에 학교 밖에서 길고 긴 산책을 했던 막역지우였다. 그들은 젊은 날의 정열을 자연과 함께, 자연을 통해 호흡하며 키웠고 가슴 깊이 새겼다. 여름날, 누구든지 먼저 일어난 사람이 새벽부터 돌을 창가에 던져 서로를 깨웠다. 그리고 개울가나 강가에서 헤엄쳤다. 세잔 그림 속의 목욕하는 사람들처럼……

그들은 프로방스의 허브와 보랏빛 라벤더 풀밭을 침대 삼아 낮잠을 잤고, 배를 깔고 누워 풀을 어루만지며 문학과 예술을 탐미했다. 동네 젊은 처녀에 대한 감정과 젊은 날의 고민들에 관해서도 이야기를 나눴다. 사랑을 고백하기 위해 함께 기타를 들고 소녀의 방 창 밑에서 노래를 부르다가 소녀의 아버지가 던진 물세례를 맞고 도망친 적도 있었다. 그들은 젊은 날이 가더라도 자신들의 우정은 영원하리라고 믿었다.

엑스 주변의 바위, 나무, 산, 그리고 산길마다 마주치는 전망은 거대하고 웅장하다. 나 또한 그 숭고한 자연 앞에 마음이 숙연해진다. 자연의 찬란함과 광대함을 신의 위대함과 동일시했던 프랑스 19세기 문학에서, 빅토르 위고는 '자연을 신 자체'라고 하지 않았던가. 세잔과 졸라는 위고

를 존경했다. 나는 생트빅투아르 산이 보이는 비베뮈에서 예술가와 시인의 고귀한 대화 상대가 자연임을 실감했다. 헨리 D. 소로의 『소로의 일기』 중 "자연에 인격과 정신이 깃든 것 같고 자연이 내는 소리도 사색을 거쳐 나온 것만 같다"라는 글도 떠오른다. 더불어 "예술은 조화인데 자연과 평행을 이루고 있다"라며 예술과 자연을 동격화하고자 했던 세잔의 예술세계가 가진 힘의 원천을 새삼 느낄 수 있다. 세잔과 졸라는 이렇게 풍부한 자연경관 속에서 축복 받은 어린 시절을 보냈던 것이다. 붉은 색의 거친 절벽과 나무들, 남프랑스의 불타는 태양……. 이런 풍경 속에서 보낸 날들이 세잔의 핏줄에 흐르지 않았다면, 그리고 그의 뇌리에 각인되지 않았다면 우리가 아는 세잔은 과연 존재할 수 있었을까!

그 어린 시절과 젊은 날, 친구들과 쏘다녔던 곳과 낚시, 수영, 사냥, 등 자연학습과도 같은 놀이로 채워진 그들의 산책은 후에 졸라의 문학 자료가 되고 세잔의 캔버스 곳곳에 흔적으로 남게 되었으며 그 속에서 불멸의 혼으로 바뀌었다.

엑스 주변의 바위, 나무, 산, 그리고 산길마다 마주치는 전망은 거대하고 웅장하다. 엑스의 자연환경은 졸라와 세잔 예술의 불멸의 혼이 되었다. 렝페네 강 협곡에서 바라본 생트빅투아르 산과 파노라마가 보는 이를 숙연하게 한다.

# 화가가
# 되다

"전율 없이는 아무것도 볼 수 없는 은행가 세잔

계산대 너머 미래의 화가로 탄생할 것이다."

## 파리로 상경한 세잔

세잔은 결국 파리 '상경'을 앞두었다. 세잔이 자드부팡 거실을 작품「사계」연작으로 장식했는데, 그것을 본 아버지가 파리에 보내주기로 결심한 것이다. 세잔은 누이동생과 아버지가 동행한 가운데 1861년 파리에 처음 발을 디뎠다.

아버지는 젊은 시절 모자 만드는 법을 배우기 위해 파리에 체류한 적이 있었다. 하지만 가슴 한구석에는 대도시에 대한 혐오감이 크게 자리하고 있었다. 그래서 대도시에 가겠다는 순진한 아들이 걱정되었다. 또 친구 졸라의 꼬임에 넘어갔다고도 생각했으므로 마음이 놓이지 않았다. 그래서 예순두 살의 나이에 왕복 30시간이 넘는 여행을 감행한 것이다. 아버지는 파리 1구 코키예르 가에 세잔이 묵을 방을 구해주었다. 그리고 세잔의 이름으로 은행구좌도 열어준 다음, 이틀 후에 누이동생과 엑스로 돌아갔다. 세잔은 아버지가 떠나자마자 방을 옮겼다. 졸라가 어머

드디어 세잔은 파리로 상경
했다. 파리에 대해 "놀라울
만큼 화려하다"고 말했지만
세잔은 파리 생활을 견디기
힘들어했다. '놀라울 만큼
화려한' 루브르 박물관 부
근의 파리 풍경.

니와 살고 있는 푀양틴 가로 이사를 한
것이다. 그리고 시테 섬에 있는 아카데
미 스위스에 다니기 시작했다.

현재 아카데미 스위스는 옛 모습은
커녕 완전히 사라지고 없다. 스위스 영
감의 이름을 따서 아카데미 스위스라
불렸는데 원래 옛 모델 출신에 의해 세
워진 화실로, 선생이 없는 거대한 작업
실이었다. 이곳에서는 40프랑을 주고
온종일 누드모델을 그릴 수 있었다. 한 달 중 3주는 남자 모델이었고,
마지막 한 주는 여자 모델이었다.

이곳은 작업하기에 좋다는 점 외에, 무엇보다도 여러 화가를 만날 수
있다는 장점이 있었다. 쿠르베와 들라크루아, 마네, 그리고 알제리에서
병역을 마치고 돌아온 젊은이 모네, 정 많고 너그러운 피사로가 드나들
기도 했다. 세잔은 그곳에서 화가 아르망 기요맹을 만났다. 이어서 기요
맹이 같은 화실을 다니던 피사로를 소개해주었다. 이때 세잔은 엑스의
친구 조제프 위오에게, 파리 앙페르 가에서 편지를 썼다. 1861년 6월 4
일자로 된, 지방에서 올라온 한 평범한 청년의 편지다.

거의 매일 나는 이리저리 쏘다닌다. 말로 하자면 순진해 보이겠지만 루브
르 박물관, 뢰상브르, 베르사유를 나는 보았어. 너도 알고 있겠지. 자랑할

만한 기념물 안에 깃든 장황한 이야기, 놀라울 만큼 화려하다는 것. 내가 이런다고 파리 사람 다 되었다고 말하진 마.

하지만 세잔은 파리에서 견디기가 힘들었다. 자신이 살던 엑스의 식당에는 레벨을 막론하고 테이블 위에 올리브가 놓여 있었는데, 그렇지 않은 파리의 식당은 인정머리 없다고 생각했다. 말이 많은 대도시 사람들에게 적응할 수도 없었다. 새로운 얼굴과 마주치면 지방과 다른 분위기에 익숙해지기가 쉽지 않았다. 이런 일에 세잔은 골치가 아팠다. 그는 동화될 수 없는 분위기 속에서, 같은 고향 사람인 화가 아실 앙프레르를 만났다.

## 엑스의 그리움

세잔의 작품 모델로 등장하기도 하는 아실 앙프레르는 난쟁이에 꼽추였다. 그는 매일 곡예사로 한 시간씩 일하고 여자를 그려댔다. 그 또한 지베르 영감에게 데생을 배웠지만 세잔과 엑스에서 만난 적은 없었다. 세잔은 졸라와 대화를 나눌 때는 의견 차이를 보이곤 했지만 앙프레르와는 대화가 통했다. 앙프레르는 세잔보다 열 살 위였다.

이러한 만남과 새로운 것들, 화려한 명화들이 루브르 박물관에 가득할지라도 그는 견딜 수가 없었다. 파리에 오려고 3년 동안 아버지를 졸랐는데 결국 고생을 모르고 자란 이 스물두 살의 부잣집 아들은 엑스를 그

리워하고 있었던 것이다. 그는 다시 엑스로 내려가기로 결정하고 기차에 올랐다. 반면, 그때 졸라는 빵 한 개를 구하기 위해 매순간 현실과 치열하게 싸우고 있었다. 그런 처지의 졸라는 세잔의 태도를 이해할 수 없었다. 졸라는 끊임없이 만류했다. 하지만 기차는 이미 엑스로 향하고 있었다.

나는 엑스를 떠나오면서 비통함을 버리고 온 줄 알았는데, 장소만 달라졌을 뿐 그것은 여전히 나를 따라왔다.

세잔은 이렇게 프랑스의 풍경을 바라보며, 엑스를 향해 내려갔다.

세잔의 가족은 그를 반갑게 맞이했다. 세잔은 난생 처음 6개월간 부모 형제를 떠나 살았던 것이다. 아버지는 파리에서 다시 내려온 아들을 향해 "내가 뭐라고 했느냐, 내 말이 맞지"라고 했다. 세잔은 어쩔 수 없이 숫자와 씨름하게 될 아버지의 은행에 들어갔다. 세잔에게 은행은 지옥 같은 곳이었다. 아버지는 세잔이 자리를 비워도 내버려두고 지켜보기만 했다. 세잔은 이미 후회하고 있었다. 파리가 그리웠고, 너무 빨리 결정하고 내려온 것을 후회했다. 은행 사무실은 그를 쉽게 따분하게 만들었다. 은행 장부 구석은 데생과 낙서로 가득했다.

전율 없이는 아무것도 볼 수 없는 은행가 세잔, 계산대 너머 미래의 화가로 탄생할 것이다.

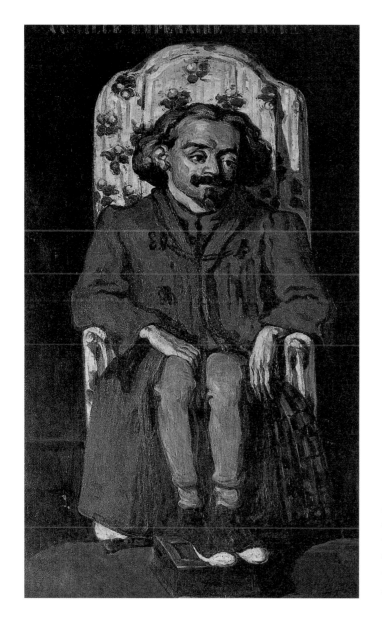

「아실 앙프레르」, 캔버스에
유채, 200×120cm, 1867
~68, 오르세 미술관, 파리
난쟁이에 꼽추인 아실 앙프
레르를 그린 이 그림은 1870
년 〈살롱〉에 출품한 두 작품
중 하나인데 거절당했다.

## 낙방의 고배를 마시다

결국 1862년 봄, 세잔은 졸라에게 다시 파리로 가겠다고 편지를 보냈다. 졸라도 가만히 있지 않았다.

친애하는 나의 폴. 자, 너무 오랫동안 나는 너에게 편지를 보내지 않았지. 왜 그랬는지 나도 잘 모르겠어. 파리는 우리의 우정을 내버려두지 않았지. 아마 프로방스의 태양이 호탕하게 살기 위해 필요했던 것이었을까? 의심할 여지없이, 우리 사이에 찬물을 끼얹는 오해는 불행한 일이었지.

답장을 한 졸라는 곧 엑스로 내려가 세잔과 시간을 보냈다. 세잔은 새로운 파리행 계획을 세웠다. 이번에는 가족 모두 등을 두드려주었다. 어머니, 여동생, 그리고 아버지마저도. 세잔은 수험생이었던 것이다. 그는 파리 국립 미술학교에 시험을 치르러 가는 길이었다.

시험의 주제가 벽에 붙었다. '어머니 비트뤼브에게 빌고 있는 코리올랑'. 코리올랑은 기원전 로마 시대 장군으로 이 이야기는 당시 자주 다뤄진 역사화 주제였다.

그러나 세잔은 낙방의 고배를 마셨다. 아버지는 세잔에게 보내던 생활금을 반으로 줄여 송금했다. 학교도 떨어졌으니 다시 엑스로 돌아오라는 신호이자, 그림을 그만두라는 의미였다. 하지만 세잔은 예술을 포기하지 않았다. 그는 참고 견디기 시작한다.

그 무렵, 졸라는 유명 출판사인 아셰트 광고부에 들어갔다. 그곳에

있으면 당대의 유명 작가를 모두 만날 수 있다는 계산에서였다. 세잔과 바유, 졸라 삼총사는 모두 파리에 있었다. 바유는 이공 계열을 공부하고 있었다. 그는 나중에 파리 대학의 유능한 교수가 된다.

이들은 다시 자연을 섭렵하고 다녔는데, 장소만 엑스가 아닌 파리 근교 일드프랑스로 바뀌었을 뿐이다. 졸라의 문학 자료에 따르면 세잔은 여러 개의 작업 도구를 챙겼고, 졸라는 간단하게 책 한 권이면 됐다. 그들은 파리 근교 퐁트네 수 부아에 있는 발레오루까지 쏘다녔다. 우정은 다시 타올랐다.

당시 파리에는 미술운동에 일대 지각변동이 예고되고 있었다. 1863년에 '마네 스캔들'이 터진 것이다. 기존의 화법에서 완전히 탈피한 에두아르 마네의 화풍은 대상이 빛을 받았을 때를 보이는 대로 표현한 것이었다. 중간 색조를 과감히 생략했고 어둠과 밝음을 극적으로 대조시켜 그림을 평면적인 색면처럼 그렸다. 이 같은 마네의 독창적인 필치는 당시 화단과 관객으로부터 비난을 받았는데, 그 정도가 지나쳐 '마네 스캔들'이라 일컫는다.

## 세잔이 본 '마네 스캔들'

나폴레옹 3세는 1863년 〈살롱〉에 낙선한 화가들에게 〈낙선자 전람회〉를 열어주었다. 그중에는 마네의 작품도 있었다. 마네가 〈낙선자 전람회〉에 출품한 작품 앞에서 사람들은 웅성거렸다. 작품명은 「일광욕」이

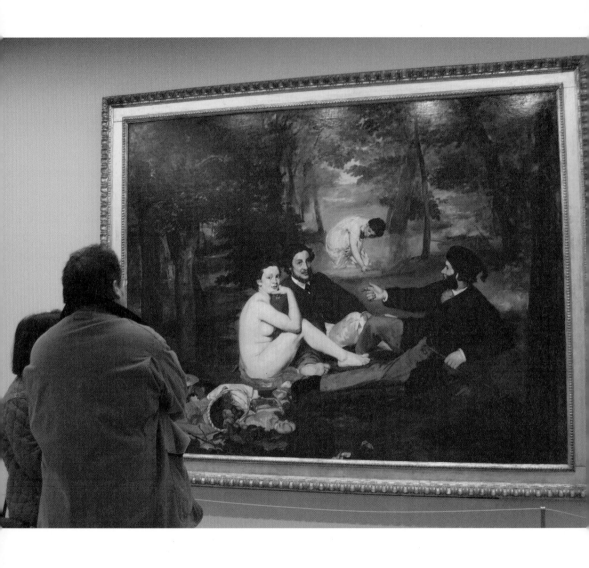

1863년 〈살롱〉에 출품하였으나 낙선되었을 뿐 아니라 〈낙선자 전람회〉에 전시된 후 지나칠 정도로 비난의 대상이 된 마네의 「풀밭 위의 점심」이 지금은 파리 오르세 미술관의 가장 대표적인 작품으로 세계인의 사랑을 받고 있다.

었다. 그런데 전시를 본 사람들이 조롱조로 「풀밭 위의 점심」이라고 부른 것이 아이로니컬하게도 작품명으로 굳어진 것이다.

사람들은 혼란스러웠다. 그때까지 누드화로 여신이나 역사 속의 주인공들만 접해왔는데, 마네의 그림 속 주인공이 실제 인물이란 점을 받아들일 수가 없었다. 평소 주변에서 마주칠 수 있는 평범한 사람들을 그려놓은 그림인데다 정장 차림의 두 남자 곁에서 벌거벗은 채 관객을 똑바로 쳐다보는 여인의 당당한 모습을 당시의 관객들은 결코 받아들일 수 없었던 것이다. 그러한 주제가 저속하다고 생각했고, 그림이 곱게 다듬지 않은 점 또한 못마땅했다.

마네보다 앞서 쿠르베 또한 심한 반대에 부딪혔다. 쿠르베는 실제로 눈에 보이는 것들을 그리기를 원했다. 그의 '사실주의'(기법이라기보다는 하나의 개념으로서, 이상ideal의 반대 개념, 일상생활이 주제였고 다루는 방식이 의식적으로 반 이상적이자 반 아카데미적이라는 의미)는 인상주의에 엄청난 영향을 미쳤다. 그를 못마땅하게 여긴 관객은 사실주의라며 욕설을 퍼부었다.

1866년 세잔은 마네의 그림들을 보았다. 그때 세잔이 마네의 그림 앞에서 던진 말은 아주 중요하다. 사람들은 마네 그림의 주제에 욕설을 퍼부었지만 세잔은 그의 회화 방식이 못마땅했다.

색조는 아주 잘 표현했어. 하지만 그의 작품은 통일성이 부족하고 격렬한 개성 또한 부족해.

즉, 인상주의 방식으로 그려진 마네의 그림은 색이 풍요롭긴 하나 평면적으로 보이며 깊이감이 없다고 생각한 것이다. 그래서 세잔은 인상주의자들의 밝은 색조를 살리면서 화면의 깊이를 한꺼번에 건질 수 있는 방법을 찾기 위해 마음과 몸을 다하여 애쓴다. 따라서 그가 마네를 향해 언급한 말에서 젊은 시절에 이미 자신의 순수한 회화에 대해 분명하게 정의 내리고 있음을 알 수 있다. 훗날 그는 색의 아름다움과 화면의 깊이를 찾아내는 데 성공하여 이 말을 실현시킨다.

## 사랑에 빠지다

마네 스캔들이 일어났던 파리의 여름. 세잔은 파리를 쏘다니다가 습관처럼 신발을 베개 삼아 벤치에서 낮잠을 자기도 했다. 그러다가 작은 사건을 겪게 된다. 파리 북쪽 클리시 광장에 있는 꽃집 처녀와 사랑에 빠진 것이다. 그해 가을까지 그녀와의 만남은 계속되었다. 그녀가 애인이었는지는 알 수 없지만 세잔은 그녀를 그림으로 그렸다. 또 세잔은 비너스를 위해 긴 수염을 잘랐다는 편지를 친구들에게 보내기도 했다.

그녀의 이름은 가브리엘 엘레오노레 알렉상드린 멜레, 바로 졸라의 아내가 되는 여성이다. 세잔이 이 여성과 나눈 사랑의 실패는 미스터리로 남았다. 어쨌든 1864년, 세잔의 애인이 졸라의 아내가 되었다는 사실 말고는 더이상 알려진 것이 없다. 그는 다시 파리를 떠나 엑스로 내려갔다. 그리고 6개월이 지나 파리에 올라왔다.

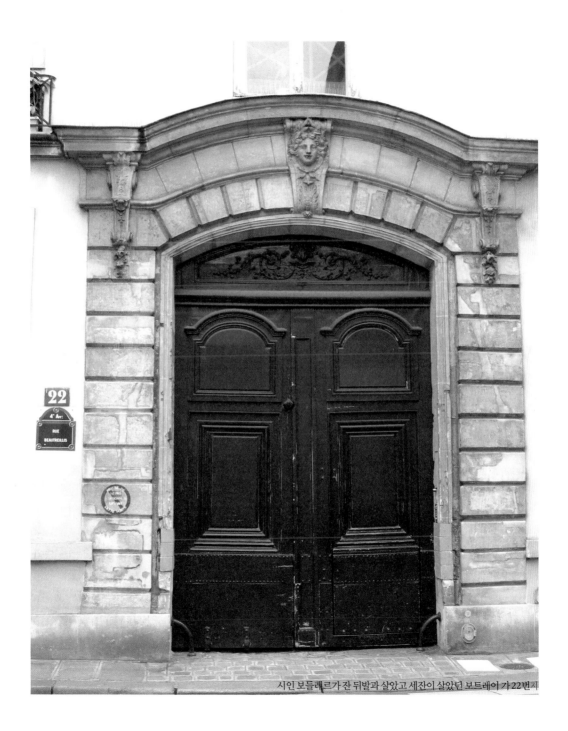

시인 보들레르가 잔 뒤발과 살았고 세잔이 살았던 보트레이 가 22번지

세잔은 사랑에 실패해도 기차에 올랐고, 〈살롱〉에 실패해도 기차에 올랐다. 그의 도주는 계속되었다. 파리에 다시 온 후 파리 근교에 있는 생제르맹앙레이에서 잠시 지내다가 파리 마레 지역 보트레이 가 22번지에 방을 얻었는데, 그곳은 운명처럼 세잔과 연관된 곳이었다. 그 주소지는 그가 〈살롱〉에 항의하는 편지를 보냈던 곳으로 예술사의 자료로서 남게 되었다. 또한 우연이지만 바로 『악의 꽃』의 저자였던 시인 보들레르가 애인 잔 뒤발과 살았던 장소이기도 하다.

## 가장 참을성이 많았던 그의 예술

근대 미술가들 중에서 세잔은 가장 호기심이 많았고, 가장 뜻하지 않은 예술을 낳아 모든 사람을 어리둥절하게 만든 화가다. 그래서 더욱 예민하게 접근해야 하는 작가이기도 하다.

세잔은 앞에서 이야기했듯이 그의 자손이나 화상들의 증언에 따르면 아주 참을성이 없는 성격의 소유자였다. 그러나 그는 예술에 관해서만큼은 대단히 참을성이 많았다. 22년 동안 거의 매해 〈살롱〉에 출품했고, 또 거절당했으니 말이다.

1882년에 단 한 차례 당선한 것도, 앙투안 기유메의 도움으로 가능했다. 기유메는 정식 심사위원이었다. 당시 심사위원은 거절당한 작품 중 한 점을 임의로 선별할 수 있는 자격이 있었다. 기유메가 그 자격을 이용한 것이다. 대부분 심사위원들이 제자의 작품을 뽑았다. 친구의 제

자로 취급당하는 것마저 허용할 만큼 세잔의 〈살롱〉 입성은 절실했다. 1866년에 그림이 거절당했을 때, 세잔은 미술부 총감독 니외베르케르크에게 편지를 보냈다.

귀하, 최근 심사위원들이 거부한 저의 작품 두 점에 관하여 당신에게 편지를 쓸 수 있어 영광이었습니다. 아직까지 답장을 주시지 않았기 때문에 귀하께 편지를 쓰게 된 동기를 더욱 강조해야겠다는 생각이 들었습니다. 당신이 제 편지를 받으신 것은 분명하니 같은 주장을 반복하진 않겠습니다. 다만 제 작품을 좋아하라고 제 스스로 임무를 쥐어주지 않은 자들이 내린 무분별한 판단을 제가 받아들일 수는 없다는 점을 재차 밝히고자 합니다. 저의 요청을 더욱 힘주어 말하기 위해 이렇게 당신에게 편지를 씁니다. 적어도 대중이 볼 수 있도록 전시할 수 있기를 원합니다. 제 염원이 법에 저촉되는 일은 전혀 아니라고 봅니다. 그리고 만약 당신께서 저와 같은 처지에 있는 다른 화가들에게 물어보신다면 심사위원들을 인정할 수 없다고 할 것이며 그들 모두 어떤 형태로든 진지하게 작업하는 모든 작가들에게 제공될 수 있는 전시회를 원한다고 대답할 것입니다.

〈낙선자 전람회〉가 재수립되기를 촉구합니다. 만약 이러한 요구가 저 혼자만의 것이라면 적어도 저의 좌절을 열망하는 것처럼 보이는 심사위원들에 의해 저 역시 더는 좌절될 수 없음을 사람들이 알아주길 열렬히 원하는 바입니다.

일을 잘 처리해주시고 무소식으로 덮어두지 않을 것으로 귀하만 믿겠습니

다. 어떤 편지든 답장 받을 자격이 있다고 봅니다.

<div align="right">1866년 4월 19일</div>

<div align="right">보트레이 가 22번지, 폴 세잔 올림</div>

세잔이 보낸 편지 귀퉁이에 이에 대한 간단한 답장이 적혀 있었다.

귀하가 요청한 사항은 불가능함을 알립니다. 우리는 이미 〈낙선자 전람회〉가 얼마나 수준 미달이었는지 깨달았고 따라서 다시는 그 전시가 조직되지 않을 것입니다.

그러나 이런 편지를 보낸 이후에도 세잔은 오랫동안 〈살롱〉에서 푸대접을 받았다. 함께 작업한 올레, 피사로 등 주변 친구들의 작품은 모두 〈살롱〉에 전시되었는데, 오직 세잔만은 매번 거절당했다. 스무 차례나 실패를 거듭한 세잔의 끈기가 놀랍기만 하다. 그렇게 낙선한 〈살롱〉이었지만 포기하지 않고 출품을 위해 수레에 그림을 싣고 지금은 그랑팔레와 프티팔레가 된 팔레드렝뒤스트리로 향했던 것이다.

"세잔 씨, 〈살롱〉 출품 준비는 되셨나요?"

습관처럼 막 〈살롱〉에 출품하기 위해 도착한 세잔에게 『스톡』 신문의 기자가 물었다. 그리고 1870년 3월 20일자 신문에 세잔의 외침에 가까운 인터뷰 기사가 실렸다.

나는 내가 본 것을 느낌 그대로 그립니다. 나는 강한 감성을 가지고 있지요. 그들 역시 나처럼 보고 느끼고 있습니다. 하지만 그들은 감행하질 못하고 있어요. 전 그림만 그립니다. 나요, 난 감행합니다. 나는 내 소신대로 할 용기를 가지고 있지요. 비웃는 사람들은 웃으라고 하십시오. 그들의 웃음은 마지막 웃음이 될 것입니다.

왜 세잔은 〈살롱〉에 집착했을까. 무엇이 그를 그렇게 만들었을까. 이런 의문 속에서 나는 세잔이 태어난 해부터 모든 연도를 종이에 적었다. 그리고 〈살롱〉에 출품한 해를 빈틈없이 모조리 기입했다.

그 결과 정확하게 세잔이 출품과 낙선을 거듭한 해는 1863, 1864, 1865, 1866, 1867, 1868, 1869, 1870, 1872, 1875, 1876, 1877, 1878, 1879, 1880, 1881, 1883, 1884, 1885년이었다. 거의 매해였으며, 횟수로는 스무 번의 실패였다.

그리고 세잔의 〈살롱〉 출품이 아버지가 사망한 해와 졸라의 소설 『작품』이 발표된 해에 중단된 사실도 알 수 있다. 아버지가 사망한 해는 1886년이었고, 그해에 세잔은 마흔일곱 살이었다. 아버지에게 당선 소식을 안겨주고 싶어서 그랬던 것일까, 아니면 1886년에 발표된 졸라 소설의 영향이었을까. 24년 동안 스무 번이나 하던 출품을 왜 갑자기 중단했을까. 이 또한 이해하기가 어렵다. 대체 〈살롱〉이 무엇인가? 노선을 멈추지 않은 세잔을 끝까지 거절한 그 〈살롱〉에 당선되려면 대체 어떻게 그렸어야 했을까?

## 미래의 명작을 거부한 〈살롱〉

당시 화가들의 그림을 쉽게 볼 수 있는 장소는 〈살롱〉밖에 없었다. 〈살롱〉은 국가가 주관하는 공식적인 전시회로 매해 늦은 봄, 파리 샹젤리제에서 열렸고 화가 3000명의 그림이 몇 주 동안 전시되었다. 관람료는 유료였지만 첫날 하루는 무료였다.

〈살롱〉에서 상을 받은 작가에게는 국가 훈장과 메달이 수여되었다. 또 하루아침에 유명인사 대우를 받는 등 인생이 달라졌다. 당시 〈살롱〉 개회식 날엔 7000명의 군중이 몰려들어 발 디딜 틈이 없었다. 완전히 겉치레를 과시하는 날이기도 했다. 여자들에겐 새 옷을 자랑할 기회였고, 딸을 사람들에게 보여줄 기회였다. 관람객 중에는 돋보기를 들고 와서 그림을 자세히 들여다보는 사람도 있었다.

예술은 오랫동안 귀족과 왕가에 주어진 특권이었다. 19세기에 들어서서 예술을 향유하는 새로운 부류가 나타나는데, 바로 부르주아들이다. 이 재산가들은 서서히 예술을 지배하기 시작했다. 당시처럼 그림에 관심이 쏠린 적은 예전에 없었다. 그렇다면 〈살롱〉이 원하는 그림은 어떤 스타일이었을까.

〈살롱〉에 당선된 그림은 붓 자국이 보이지 않도록 곱게 다듬은 화풍이었다. 섬세한 데생에 색채도 대조가 강하지 않은 부드러운 색조를 선호했다. 그리고 진지한 주제를 좋아하여, 고대 신화나 역사, 종교화 등에 후한 점수를 주었다. 1863년에 스캔들을 일으킨 마네의 작품과, 반대로 같은 해 〈살롱〉에서 대상을 수상하고 나폴레옹 3세에게 바로 팔린

알렉상드르 카바넬, 「비너스의 탄생」, 캔버스에 유채, 130×225cm, 1863, 오르세 미술관, 파리
마네의 「풀밭 위에 점심」과 같은 해 〈살롱〉에 출품해서 명예를 얻었던 작품이다. 붓 터치가 전혀 보이지 않는 우윳빛 피부와 반짝이는 머리칼의 아름다운 여신의 모습은 당시 사람들을 사로잡았다.

카바넬의 작품을 살펴보면 〈살롱〉의 경향을 쉽게 알 수 있다. 붓 터치가 전혀 보이지 않는 부드러운 피부와 잘 다듬은 금빛 머리칼을 가진 아름다운 여신의 모습이 묘사돼 있다. 카바넬의 작품 앞에서 사람들은 훌륭하다고 경탄했다. 이런 스타일은 파리 국립 미술학교에서 가르치던 실기기법으로 당시 등장한 인상주의 스타일과 정반대되는 방식이었다. 이런 상반된 스타일은 바로 낭만주의와 신고전주의의 대립에서 징후가 나타나기 시작했다. 인상주의 화가들이 낭만주의 화가 들라크루아를 추종한 반면 신고전주의 화가 앵그르를 비난했던 이유도 여기에 있다.

들라크루아와 앵그르 사이에 믿기 힘든 에피소드가 하나 있다. 하루는 앵그르가 루브르 박물관에 도착했을 때였다. 그는 방금 들라크루아가 다녀갔다는 이야기를 들었는데, 그 말을 듣자마자 앵그르는 유황 냄새가 난다며 루브르 박물관의 창문을 모두 열라고 했다. 그만큼 서로

앙숙이었던 것이다. 그런데 아이로니컬하게도 19세기 〈살롱〉에서 명예를 얻은 작품들은 대부분 잊혀간 반면 당시 악의에 찬 비난을 들었던 인상주의 작가들의 작품들은 20세기에 와서 걸작이라는 찬사를 받게 되었다.

## 세잔이 좋아한 화가들

세잔은 쿠르베와 들라크루아를 좋아했다. 그들을 추종했고, 그들의 작품을 종종 모사했다. 들라크루아에 대한 사랑을 증명해주는 놀라운 이야기가 있다.

볼라르는 자신의 초상화를 그리는 세잔에게 이렇게 말했다. 경매로 나온 쇼케의 소장품 속에 들라크루아의 작품이 있다고. 그 말을 들은 세잔은 들라크루아가 유언장에서 언급한 꽃 그림 이야기를 들려준다. 볼라르는 다음 날 유언을 찾아보고, 다시 모델을 서기 위해 세잔에게 갔을 때 그 얘기를 꺼낸다.

"들라크루아의 유서를 읽었습니다. 꽃을 그린 대형 수채화에 대한 언급이 실제로 있더군요. 회색 배경에 대충 그린 꽃 그림 말이죠."

순간 세잔은 "어리석은 사람"이라는 소리와 함께 볼라르에게 주먹을 날린다. 대충 그렸다는 말을 참을 수 없었던 것이다. 들라크루아에 대한 세잔의 존경심은 이 정도로 한량없었다.

이 일화에 얽힌 들라크루아의 꽃 그림과 그 그림을 모사한 세잔의 작

외젠 들라크루아, 「꽃다발」,
수채, 루브르 박물관, 파리
(왼쪽)
「꽃과 잎」, 캔버스에 유채,
77×64cm, 1900, 푸슈킨
박물관, 모스크바(오른쪽)

품이 오르세 미술관에서 열린 〈갤러리 볼라르의 걸작, 세잔에서 피카소
까지〉전에 출품되었다. 그 기회를 놓칠 수 없어 한달음에 달려갔다. 내
가 처음 그 두 그림을 대했을 때 든 느낌은, 엄밀히 따지면 모사라고 해
야겠으나, 언뜻 보면 모사로 보기 어렵다는 것이다. 그만큼 그림 방식에
차이가 있다.

세잔 작품 속의 꽃들은 마치 상자처럼 그려진 것이 특징이었다. 그리
고 물감 위로 그림 그릴 때 쓰는 나이프 자국이 거칠게 그어져 있었다.

외젠 들라크루아, 「자식을 죽이는 메데이아」, 캔버스에 유채, 1838, 루브르 박물관, 파리(왼쪽)
「들라크루아의 메데이아」, 종이에 수채, 39×26cm, 1879~82, 쿤스트 하우스, 취리히(오른쪽)

다행히 캔버스가 찢기지는 않았지만. 그 자국은 세잔의 격한 분노의 흔적이었다.

들라크루아는 프랑스에서 가장 위대한 색채 화가이다. 고요하고 비극적인 작품에서도 들라크루아만큼 풍부한 색채를 구사한 화가는 없다. 우리는 모두 들라크루아를 통해서 그리고 있는 것이다.

세잔은 들라크루아를 진심으로 존경하고 사랑했다. 그리고 베네치아 화풍의 베로네세, 틴토레토, 티치아노 같은 작가를 좋아했다.

회화는, 회화라고 하는 것은 베네치아 화풍과 더불어 비로소 탄생한다.

세잔은 베네치아 화풍에 진심으로 경의를 표시했다.
조아킴 가스케에 의하면 세잔은 루브르 박물관에 걸린 베네치아 화가 베로네세의 작품 「가나의 혼인잔치」를 보고 흥분했다.

사물과 인물이 햇빛과 함께 그의 영혼 속으로 들어오고 있었다. 그것들이 빛에서 분리되는 것은 아무것도 없었고 형태도 추상작용도 없었다. 모든 것은 색이었다.

세잔은 베네치아 화풍의 색을 특히 좋아했는데, 후배 화가들에게 색

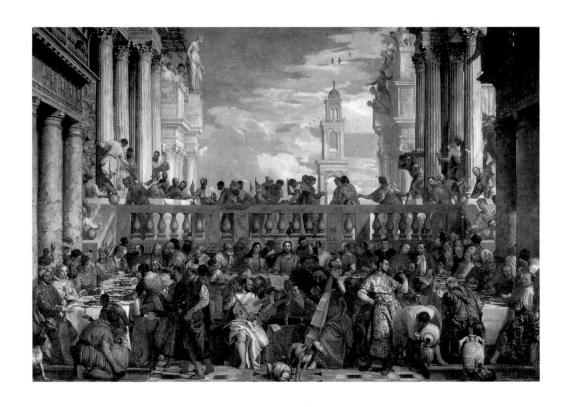

베로네세, 「가나의 혼인잔치」, 캔버스에 유채, 677×994cm, 1562~63, 루브르 박물관, 파리

에 대하여 이런 교훈을 남겼다.

색으로 사물을 보고 색만으로 잡아내고 그 색만으로 사물들을 차별할 줄 아는 화가의 눈이 필요하다.

선들이 여기저기 죄수처럼 색들을 가두고 있다. 나는 이 색들을 해방시키고 싶다. (……) 그곳에서 풍경화는 날카로운 지성의 미소로 떠다닐 것이

다. 우리를 둘러싼 풍경의 섬세함이 바로 우리 정신의 섬세함이다. 그것들은 서로 영향을 미친다. 색은 우리의 두뇌가 우주와 만나는 자리다. 진정한 화가들에게 색이 그토록 극적으로 느껴지는 이유도 거기에 있다.

또 세잔은 프랑스 화가 푸생을 좋아했다. 그는 푸생처럼 자연을 그리고 싶다고 말하곤 했다.

나는 「플로라의 승리」에서처럼 여인의 곡선과 산등성이를 결합시키고 싶고, 「가을」에서처럼 과일 따는 여인에게 올림포스 산에서 난 풀의 가냘픔과 베르길리우스의 시에 나타나는 지고한 안락함을 주고 싶습니다. (……) 나는 푸생처럼 풀에는 이성을 넣어주고 싶고 하늘에는 눈물을 담고 싶습니다.

이런 세잔의 푸생에 대한 애정은 「아르카디에도 나는 있다」의 복제화를 작업실에 붙여놓았던 데서도 충분히 확인된다. 지금도 엑스의 세잔 화실이 있는 로브에 가면 이 낡은 복제화가 구석에 걸려 있다. 이 작품 속의 배경인 산은 세잔이 말년에 집요할 정도로 그려댄 로브에서 본 생트빅투아르 산과 흡사하다.

세잔은 자신이 좋아하는 작가들을 생각하며 홀로 기존 화단과 맞서야 했다. 당시 거의 모든 평론가들이 세잔은 그림을 그릴 줄 모른다고 생각했고, 그를 화가라고 생각하는 사람은 거의 없었다.

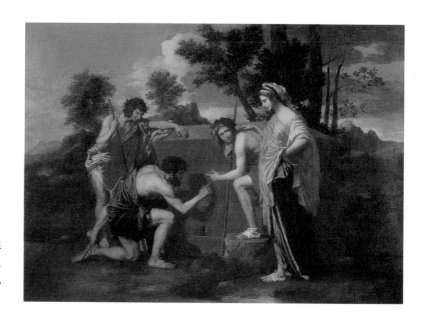

니콜라 푸생, 「아르카디에도 나는 있다」, 캔버스에 유채, 85×121cm, 1638~40, 루브르 박물관, 파리

## 세잔의 아내

세잔은 볼라르에게 "여자는 멍청이들이고 타산적인 사람들"이라고 했다. 대체 이런 생각은 누구에게 비롯되었을까.

세잔은 작업뿐만 아니라 경제적으로도 어려운 여건에 처했는데, 그때 한 여자를 만나면서 고통은 배가되었다. 서른 살이 되던 1869년 초, 세잔은 오르탕스 피케를 만났다. 키가 크고 금발인 열아홉 살의 그녀는 내성적이면서도 무척 아름다웠다. 그녀는 직조공이었는데 매달 마지막 주가 되면 아카데미 스위스로 와서 모델을 섰다. 그녀는 오랜 시간 동안 절대로 움직이지 않고 모델을 설 수 있는 인내를 가지고 있었다. 세잔에

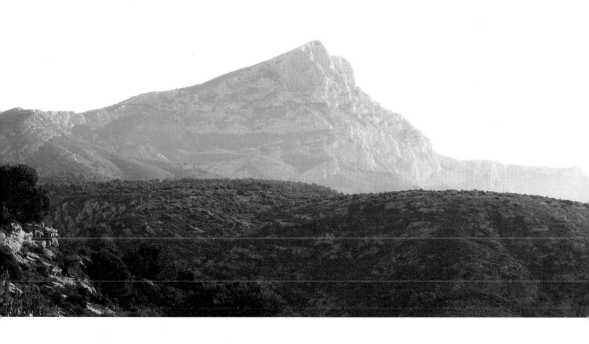

게 더할 나위 없는 모델이었다.

　세잔과 그녀 사이에 아들이 태어났다. 세잔은 아이에게 자기와 같은 폴이라는 이름을 지어주었다. 세잔도 자신의 아버지처럼 혼전에 아들을 낳은 것이다. 이 일을 숨기려고 세잔은 엑스에 3년 동안 내려가지 않았다. 세잔이 엑스로 발걸음하지 않는 건 드문 일이었다. 세잔은 아들을 너무나 사랑했다. 하지만 아버지가 아이의 존재를 알게 될까 봐 두려웠다. 이 사실을 아버지가 알게 되면 적은 송금마저 못 받게 될지도 몰랐다. 그리고 남자들 앞에서 옷을 다 벗은 채 모델을 서는 오르탕스를 아버지가 절대 용납할 리 없었다.

세잔의 화실이 있던 로브에서 바라본 생트빅투아르산.

중년의 오르탕스 피케.

세잔과 오르탕스가 파리에 살고 있을 때, 세잔은 아카데미 스위스에서 만난 엑스 사람 아실 앙프레르의 편지를 받는다. 엑스에서 파리로 올라가는데 세잔의 집에서 지낼 수 있기를 바란다는 내용이었다. 세잔은 비록 집은 누추하지만 원한다면 얼마든지 환영한다고 답장을 보냈다. 그리고 편지 끝에는 이부자리가 필요하다는 점을 덧붙였다. 하지만 함께 지내게 된 앙프레르는 한 달이 지난 후 도망치듯 그 집을 나왔다. 집 옆에서 포도주 통을 옮기는 요란한 소리와 아기 폴의 울음소리에 견딜 수가 없었던 것이다. 세잔 또한 그곳에서 더이상 견딜 수가 없었다. 마침 피사로가 살고 있는 곳으로 오라는 전갈도 있어서, 그는 조용한 일드프랑스에 가기로 결정한다.

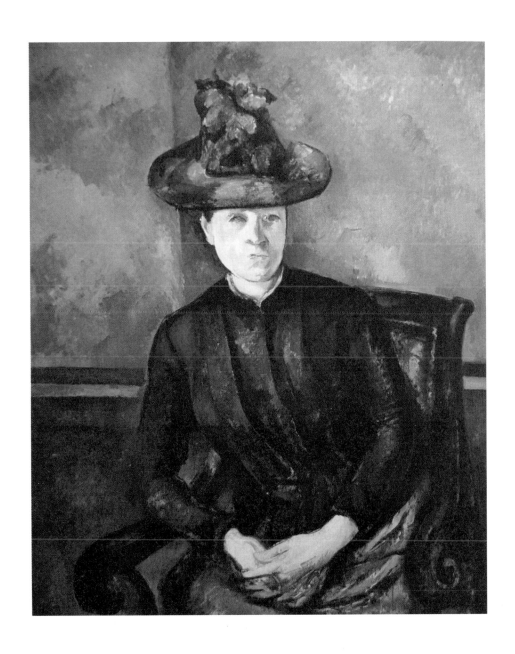

「세잔 부인」, 캔버스에 유채, 100×81cm, 1894~95, 반스 재단

# 낭만주의 시기(1859~71)

1859년에서 1871년 사이 세잔의 작품 경향을 두고 낭만주의 시기라고 부른다. 세잔의 초기 회화는 문학과 음악이 주제였다. 어두운 색을 칠했고 선은 거칠었다. 채색할 때 나이프를 많이 사용하는 경향이 특징이다. 이 시기가 세잔이 고전을 공부하면서 방향을 모색하는 때다. 졸라를 만나고 문학을 접하면서 엑스의 화가들로부터 영향을 받았다. 명화나 여성 패션 잡지에서 따온 이미지를 그리는 낭만주의 기호를 드러내기도 했다.

세잔만의 개성이 나타나기 시작한 때는 1861년과 1863년 파리를 방문하고서부터였다. 루브르 박물관의 모사 작업과 아카데미 스위스에서의 모델 작업은 그에게 새로운 시각을 열어주었다. 세잔은 베네치아 화파의 영향을 받아 작품 「대향연」을 제작한다. 이 작품은 플로베르의 『성 안토니우스의 유혹』과 들라크루아의 「사원을 없애는 엘리오도르」에서 영향을 받았다. 특히 들라크루아의 작품은 세잔이 처음 파리에 올라온 해인 1861년에 생 실피스 성당이 막 완성되고 성당의 벽에 걸린 그림이었다. 하지만 무엇보다도 쿠르베의 영향이 지배적이다.

「솔르가」 「에스타크」 「오베르 파노라마」 「베르시 강변」 「바위와 목욕하는 사람」 「콘트라스트」 「향연」 「성 안토니우스의 유혹」 「산책」 「대화」 등이 대표적인 작품이라고 할 수 있다. 세잔 예술의 전문가로 일컬어지는 리오넬로 벤투리에 따르면, 쿠르베의 영향은 세잔의 낭만주의를 교정시켜주었다.

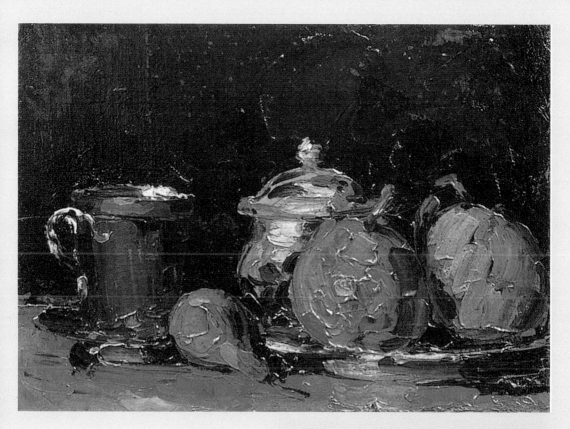

「설탕그릇과 배 그리고 푸른 찻잔」, 캔버스에 유채, 30×41cm, 1865, 오르세 미술관, 파리
세잔 아버지가 졸라 기사가 실린 『에벤망』 신문을 읽고 있는 작품 「화가의 아버지」(아래 부분 도판)의 배경에 걸려 있는 작품이다. 이 작품은 구성요소와 색의 자유가 필요하다고 한 그만의 강력한 주장이 내포되어 있다.

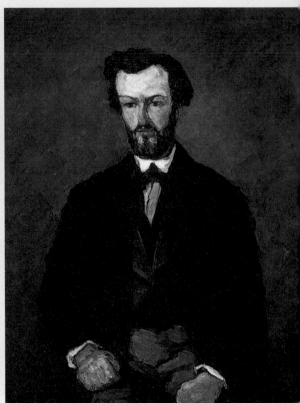

「면 모자를 쓴 도미니크 삼촌」, 캔버스에 유채, 79.7×64.1cm, 1866, 메트로폴리탄 미술관, 뉴욕(왼쪽)
세잔은 도미니크 삼촌을 10점 남짓 그렸다. 독특한 점은 변호사, 가톨릭 수도 신부, 평범한 장인 등으로 변장시켜 그렸다는 것이다. 물감이 두텁게 발려 있고, 똑바로 쳐다보는 강렬한 시선이 특징이다.
「발라브레그의 초상」, 캔버스에 유채, 116×98cm, 1866, 워싱턴 국립미술관(오른쪽)
어린 시절 엑스의 친구 발라브레그를 모델로 모두 세 점의 그림을 그렸는데, 그중 첫 번째 작품이다. 1866년 〈살롱〉에 출품하지만 거절당했다. 나이프 작업을 하기 시작한 첫 작품으로, 이는 한동안 그의 작업 방식이 된다.

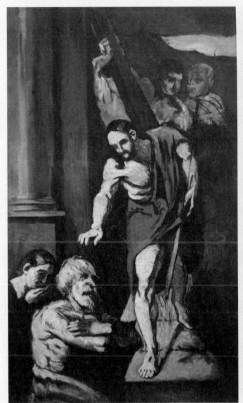

「고성소의 그리스도」, 캔버스에 유채, 170×97cm,1866, 개인 소장(왼쪽)
「고뇌」, 캔버스에 유채, 165×125.5cm, 1869년경, 오르세 미술관,
파리(오른쪽)
오른쪽 흑백 자료를 통해 이 두 작품은 본래 하나였음을 알 수 있다.

「흑인 시피옹의 초상」, 캔버스에 유채, 107×
83cm, 1867, 상파울루 미술관
시피옹은 아카데미 스위스의 모델이었다. 세잔의
화실에서 그린 이 작품의 모델 시피옹은 「유괴」의
모델이기도 하다. 세잔의 작품에 쉽게 볼 수 없는 사
인과 날짜가 적힌 「유괴」와 모델이 같고 작업 방식
이 동일하다는 이유로 1867년에 그려졌다고 간주
된다. 이 작품은 모네의 소장품이었다. 미술사가 벤
투리는 낭만주의 시기의 걸작이라고 정의한다.

「유괴」, 캔버스에 유채, 90.5×117cm, 1867, 피
트 윌리엄 미술관, 케임브리지
콩다민 가에 살던 졸라의 집에서 졸라를 위해 그린
작품이다. 「유괴」는 미술사가 리첸스테인의 추론에
따르면, 힘이 강조된 남성 모델과 축 처진 여성의 포
즈가 대조를 이루는 들라크루아의 「에르퀼과 안테」
에서 영향을 받았다고 한다. 졸라가 소유했던 작품
이다.

「대향연」, 캔버스에 유채, 130×81cm, 1864~68, 개인 소장

플로베르의 『성 안토니우스의 유혹』의 나부코도노소르 잔치가 작품 주제다. 이 작품
은 볼라르의 화랑에서 개최한 첫 개인전에 출품되었다. 당시 고티에는 신문 『라 쥔 프
랑스』에 "대향연" 말고는 유행하는 것이 없다"고 했다. 세잔의 붓은 당시 유행하던
주제를 그리기 시작했다. 「로마인들의 퇴폐」와 「가나의 혼인잔치」는 세잔의 초창기
작품에 깊은 영향을 주었다. 세잔은 그림 속의 인물들을 여러 장 모사하기도 한다.

「물 끓이는 주전자가 있는 정물」, 캔버스에 유채, 64.5×81.2cm, 1869년경, 오르세 미술관, 파리

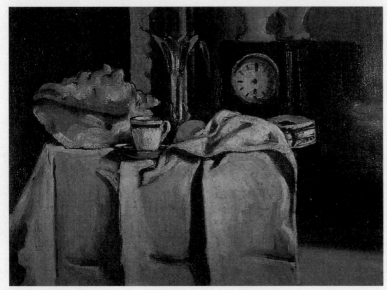

「검은 탁상시계」, 캔버스에 유채, 55×74cm, 1870년경, 개인 소장
졸라의 괘종시계를 그린 작품으로 시계 바늘이 없다. 또한 세잔의 정물화에서 이 조개만큼 자세히
묘사되고 특징이 표현된 것은 없다.

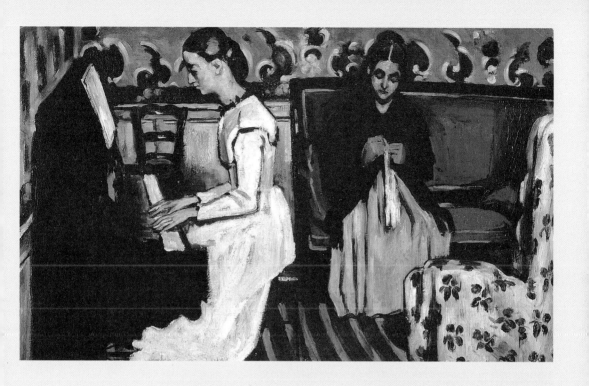

「탄호이저 서곡」, 캔버스에 유채, 57×92cm, 1869~71, 에르미
타슈 미술관, 상트페테르부르크

1861년 3월 파리 오페라 극장에 바그너의 〈탄호이저〉가 무대에 오
르자 엄청난 논란이 일어났다. 사람들은 바그너에게 맹렬한 적의를
표했지만 졸라, 세잔, 루, 뒤레 등은 바그너를 지지했다. 그리고 5년
후에 세잔은 이 작품을 완성했다. 이 작품 외에노 같은 주제로 2섬
을 더 그렸는데, 현재 남아 있지 않다. 「화가의 아버지」와 「아실 앙
프레르」에 등장하는 것과 같은 의자가 그려져 있다. 존 리월드의 말
이 옳다면, 모델은 도미니크 외삼촌의 딸들이다.

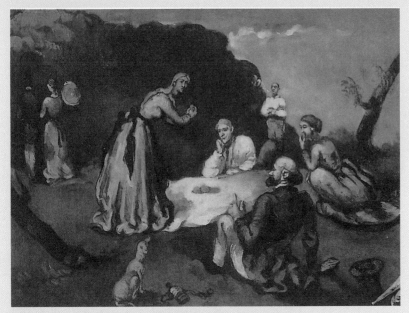

「풀밭 위의 점심」, 캔버스에 유채, 60×80cm, 1870, 개인 소장, 파리

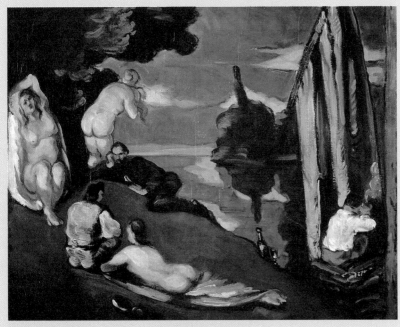

「전원」, 캔버스에 유채, 54×65cm, 1870, 오르세 미술관, 파리

「산책」, 캔버스에 유채, 58×45cm, 1871, 개인 소장
프로이센·프랑스 전쟁 당시 여성잡지의 한 페이지를 그린 작품으로, 전쟁 중이라고는 믿어지지 않는 분위기의 그림이다. 세잔은 잡지나 판화 일러스트레이션을 보고 그림을 그린 경우가 많았다.

「베르시 강변, 포도주 시장」, 캔버스에 유채, 73×92cm, 1872, 개인 소장
한동안 파리에서 세잔과 함께 지내며 소음에 시달렸던 앙프레르는 엑스로 돌아간 후 세잔의 부모에게 그곳의 소음은 죽은 사람도 깨울 수 있다고 말했다. 포도주 통을 옮기는 소리로 밤새 소란했던 베르시 부근의 포도주 창고는 얼마 전에 없어지고 공원이 되었다. 세잔의 집 창가에서 바라본 풍경을 그린 것인데, 피사로 소장품이었다.

# 인상주의 화가 세잔

"나 역시 내가 인상주의 화가였다는 것을 숨기지 않겠소.

피사로는 나에게 엄청난 영향을 주었지요. 그러나 나는 어떤 견고하고

영원한 인상주의를 만들고 싶었어요. 박물관의 예술처럼……."

## 피사로를 만나다

1872년 세잔은 갓난아기와 오르탕스를 데리고 파리를 떠나 퐁투아즈로 가는 기차에 올랐다. 퐁투아즈에서는 부드러운 피사로 가족이 그들을 기다리고 있었다. 우선 세잔의 가족은 퐁투아즈 맞은편 생투앙오몬에 있는 그랑세르 호텔에 임시로 여장을 풀었다. 세잔은 짐을 풀자마자 장비를 챙겨들고 피사로를 만났다. 그것은 자연과의 만남이기도 했다. 맑은 공기, 밀밭, 우아즈 강이 흐르는 일드프랑스의 풍경을 앞에 두고 두 화가는 이젤을 폈다.

이 시절 세잔은 피사로와 함께 작업을 하면서 결정적인 변화를 맞이한다. 세잔의 초기 작품은 어둡고 아주 거칠었으며 강했다. 그러한 낭만적 경향에서 바야흐로 인상주의로 접어들기 시작한 일대 변혁의 시기인 것이다. 분명 피사로의 영향이었다. 피사로의 충고로 세잔은 황토색과 검은색을 치우고, 삼원색을 팔레트에 짜기 시작하면서 인상주의가 그의

화폭에 피어난다. 세잔은 하루의 시간 차이와 계절에 따라 장소를 옮겨 다니며 인적 없는 영원한 자연을 그리기를 좋아했다.

일드프랑스에서 야외 풍경화 작업을 계속한 세잔은 피사로 곁에서 성숙했고, 세잔의 변화에 피사로는 갈채를 보냈다. 피사로는 세잔을 보호해주었는데, 그것은 창작에만 국한된 것은 아니었다. 피사로는 거칠고 골치 아픈 세잔의 성격을 제어할 수 있는 힘을 가지고 있었다. 오히려 그런 성격을 재밌게 여겼으며 개성으로 받아주었다. 무엇보다도 세잔의 작품을 좋아했다. 세잔이 가장 위대한 화가가 되리라고 그는 믿었다. 피사로의 믿음은 기유메에게 보낸 편지에 잘 나타나 있다.

우리의 세잔은 우리에게 희망을 안겨주고 있네. 난 보았네. 생기 있는 그림 한 점이 내 집에 있는데, 무심코 지나칠 수 없는 힘이 넘치는 그림이네. 내가 바라는 것처럼 그가 오베르에 얼마 동안 더 머문다면 일찍이 그를 성급하게 비난한 사람들을 놀라게 할 것이네.

피사로가 조금 알려지면서 수집가들이 그의 집에 자주 드나들게 되었다. 피사로는 세잔을 알리기 위해 수집가들과의 정찬에 초대했다. 은행장의 아들이었지만 당시 세잔은 옷도 단벌이었고 어렵게 살고 있었다. 그는 평소에 입던 몰골로 나타났고, 익살스럽게 머리를 긁어댔다고 한다. 그러면서 피사로의 아내에게 "벼룩일 뿐인데요"라고 했다. 그럴 때도 피사로는 박장대소를 터뜨렸다. 피사로는 언제나 세잔의 수호천사

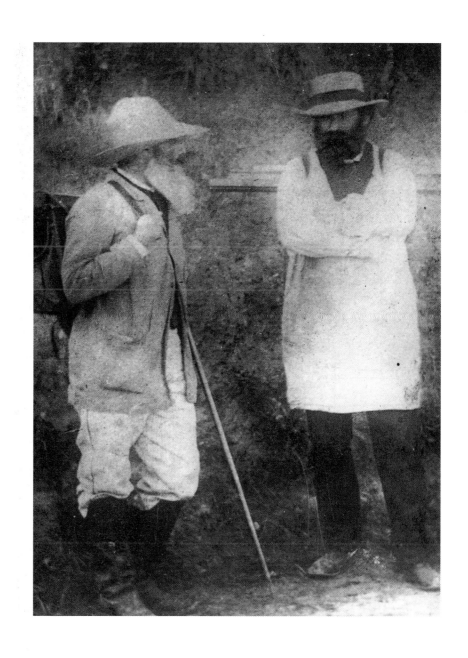

오른쪽이 세잔이고 왼쪽에 서 있는 사람이 피사로다. 세잔의 표현대로 세잔에게 "무언가 너그러운 신 같은
사람"이었던 피사로는 세잔이 인정한 그의 진정한 스승이었다.

였다. 피사로는 형편이 어려워 매번 이사를 해야 했을 때에도 세잔을 위한 작은 침대는 항상 준비해놓았다. 또한 야외에서 함께 작업하고 귀가할 때도 마찬가지였다. 식탁 위에는 세잔을 위한 접시가 놓여 있었다. 세잔의 표현대로 피사로는 "무언가 너그러운 신 같은 사람"이었다.

그랬다. 피사로는 세잔에게 언제나 너그러웠다. 세잔은 그러한 피사로의 은혜를 잊지 않고 기억했다. 1902년 세잔은 피사로가 죽기 직전에 개최한 자신의 수채화전 카탈로그 겉장에 이

2006년 오르세 미술관에서 〈세잔과 피사로 1865~1885〉 전을 개최했다.

렇게 적었다. "피사로의 제자 세잔." 피사로 곁에서 한 작업은 세잔의 새로운 탄생으로 이어졌다.

## 〈세잔과 피사로〉전 관람기

마침 이 시기의 세잔을 이해하는 데 도움이 될 만한 전시가 오르세 미술관에서 열렸다. 전시회 제목이 〈세잔과 피사로 1865~1885〉. 전시 기간은 2006년 2월 28일부터 5월 28일까지 3개월 동안이었는데 전시된 작

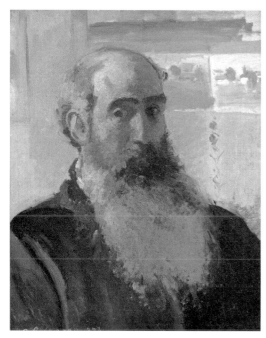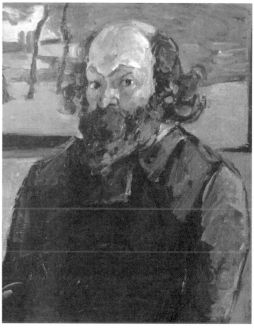

카미유 피사로, 「자화상」, 캔
버스에 유채, 56×46.5cm,
1873, 오르세 미술관, 파리
(왼쪽)
「자화상」, 캔버스에 유채,
64×53cm, 1873~75, 오
르세 미술관, 파리(오른쪽)

품 수는 32점이었다. 나는 이 전시회를 여러 차례 관람했다. 기분이 언
짢을 때도 갔고, 글이 잘 풀리지 않을 때도 찾아갔다. 때로는 즐거운 마
음으로 산책하듯 그림을 보기도 했고, 때로는 눈이 빠지도록 쳐다보기
도 했다.

전시회를 기념해 마련된 두 번의 강연회도 놓치지 않았다. 오르세 미
술관 관장 실비 파탱의 강연과 뉴욕 현대미술관 관장이면서 피사로의
자손인 조아킴 피사로, 명성이 자자했던 화상의 자손 클레르 뒤랑뤼엘
의 강연이었다(조아킴 피사로는 개인 사유로 참석하지 않았다).

우선 이 전시회는 세잔과 피사로가 함께했던 예술의 여정에 바탕을 두었다. 두 화가는 1861년 아카데미 스위스에서 처음 만났다. 그들은 성격이 잘 맞았고, 그 시절 그림과 데생과 판화의 테크닉을 나누었다. 때로는 서로의 모델이 되기도 했다.

〈세잔과 피사로 1865~1885〉전의 첫 전시실에는 두 화가의 자화상이 한 점씩 전시된 가운데 벽면에 그들의 생애가 적혀 있었고, 몇 점의 스케치가 유리관 속에 진열돼 있었다. 두 자화상은 제작년도가 1873년으로, 세잔과 피사로가 함께 이젤을 펴고 작업했던 시기다. 두 자화상은 연도만 같은 것이 아니다. 시선과 수염, 대머리, 그림의 배경에 풍경화가 걸려 있는 점도 같다. 하지만 두 작품이 주는 분위기는 완전히 다르다. 세잔의 자화상은 성난 듯 강한 눈빛과 질량감으로 생동감이 넘쳤다. 반면에 피사로의 자화상은 피천득의 『인연』속의 「수필」을 꼭 닮았다. 피사로의 그림에 대한 설명으로 그보다 더 적절한 구절을 찾기란 어려울 것이다. 나는 「수필」 대신에 '피사로의 그림'을 바라보며 속으로 읊조려보았다.

수필은 청춘의 글이 아니요, 서른여섯 살 중년 고개를 넘어선 사람의 글이며, 정열이나 심오한 지성을 내포한 문학이 아니요. 그저 수필은 마음의 산책이다. 그 속에는 인생의 향취와 여운이 숨어 있는 것이다. 수필의 색깔은 황홀 찬란하거나 진하지 아니하며, 검거나 희지 않고 퇴락하여 추하지 않고, 언제나 온아우미溫雅優美하다.

다음 전시실에는 정물화가 진열되어 있었다. 1870년은 그들이 함께 작업을 시작한 지 얼마 되지 않은 때로, 쿠르베의 영향을 받아 붓보다는 나이프를 많이 사용했다. 특히 세잔의 정물 중에 처음으로 원근법을 생략한 「사과 접시」와 마네의 작품에서 영향을 받은 「물 끓이는 주전자가 있는 정물」(116쪽 수록)이 있었다. 예사롭지 않은 전주곡을 듣고 있는 것마냥 원근법을 무시한 세잔의 「사과 접시」는 내 눈길을 끌어당겼고 마음을 함몰시켰다.

그리고 상기해둘 만한 세 점의 작품이 있었다. 피사로가 그린 1874년의 「세잔의 초상」과 1873년의 「갈리앙 영감의 집이 있는 지소르 가」, 그리고 1874년 세잔이 제작한 정물화 「수프 그릇이 있는 정물」이다.

피사로가 그린 세잔의 초상에 대해 1912년에 피사로의 아들 루시앙 피사로가 증언한 이야기가 흥미를 끈다.

아버지가 그린 세잔의 초상화는 세잔을 그대로 닮았어요. 그는 모자를 쓰곤 했는데요. 머리카락은 길고 검은색이었지만 대머리였지요. 수염은 길었는데 차라리 정돈이 안 되어 있다고 하는 편이 맞겠죠. 눈은 큰 편인데다가 눈동자는 검은색이었고, 그 눈동자는 작은 동요에도 휘둥그레지곤 했어요.

퐁투아즈에 있는 피사로의 화실을 오베르에 살던 세잔은 종종 다녀가곤 했다. 그때 그려진 작품이다. 세잔의 초상 왼쪽 배경에는 1872년 8

월 4일자 『에클립스』 신문의 첫 페이지가 그려져 있다. 당시의 정세를 두고 '프랑스를 프러시아 인들에게 팔다'라는 제목으로 고발한 앙드레 질의 풍자화가 보인다. 당시 프랑스 정치가 아돌프 티에스의 정치를 비난하는 의미가 담긴 그림이다. 그리고 오른쪽 위에는 쿠르베를 풍자한 그림이 걸려 있다. 세잔과 피사로는 부르주아를 반대하고 공식적인 〈살롱〉에 반대하는 쿠르베를 자랑스러워했다. 쿠르베는 세잔과 피사로의 우상이었다. 그래서 세잔이 그를 옹호한다는 의미로 세잔의 앞쪽에 그렸다고 한다. 오르세 미술관 관장인 실비 파탱이 〈세잔과 피사로〉전 강연회에서 한 이야기다.

그리고 세잔 초상화의 오른쪽 아래 풍경화는 피사로의 「갈리앙 영감의 집이 있는 지소르 가」의 일부다. 흥미로운 건 얼마 후에 세잔이 그린 「수프 그릇이 있는 정물」의 왼쪽 배경에도 이 그림이 나타난다는 점이다. 이 세 그림은 그들이 얼마나 밀접하게 접촉하고 있었는지 보여주는 증거들이다. 예술을 향한 모험과 동시에 화가들의 우정이 담긴 작품이라고 할 수 있다. 전시회에서 이 세 점의 작품이 한 벽면을 차지하고 있던 이유였다. 「수프 그릇이 있는 정물」은 피사로가 죽을 때까지 소장하고 있다가 오귀스트 플르랭의 소장품이 되었는데, 그의 유증으로 지금은 오르세 미술관에서 소장하고 있다.

그 다음 전시실에는 첫 인상파전에 참가한 세잔의 「펜뒤의 집」과 그 외 오베르의 풍경화 여러 점이 진열되었다. 모네와 시슬레가 물에 흥미를 느꼈다면, 세잔과 피사로는 대지에 관심을 두었다. 이를 보여주는 풍

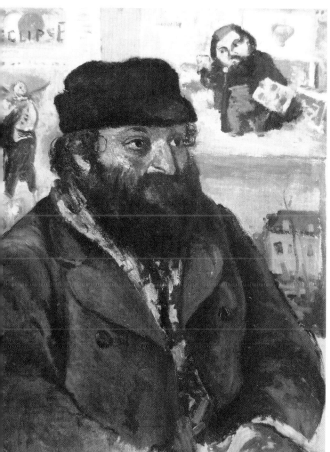

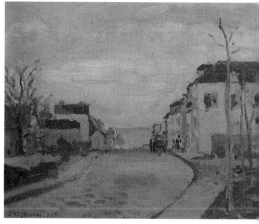

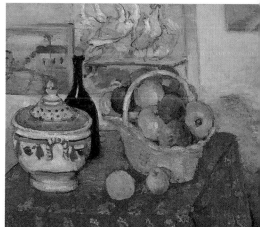

**카미유 피사로, 「세잔의 초상」, 캔버스에 유채, 73×59.7cm, 1874, 내셔널 갤러리, 런던**(왼쪽)
배경 오른쪽 아래 그림이 「갈리앙 영감의 집이 있는 지소르 가」이다.
**카미유 피사로, 「갈리앙 영감의 집이 있는 지소르 가」, 캔버스에 유채, 36.2×45.4cm, 1873, 개인 소장**(오른쪽 위)
피사로가 그린 「세잔의 초상」의 오른쪽 아래 배경으로 등장한 이 그림은 세잔이 그린 「수프 그릇이 있는 정물」 왼쪽에 등장한다.
**「수프 그릇이 있는 정물」, 캔버스에 유채, 65×83cm, 1877, 오르세 미술관, 파리**(오른쪽 아래)
배경 왼쪽에 등장하는 그림이 피사로의 「갈리앙 영감의 집이 있는 지소르 가」이다.

경화들이다. 그리고 「펜뒤의 집」은 우리에게 「목맨 사람의 집」으로 알려진 작품을 말한다(이 작품에 대해선 뒤에서 자세히 다룰 것이므로 여기에선 지나친다). 이 전시실에서 특기할 만한 작품은 한 벽면을 차지한 두 점의 「루브시엔」이었는데, 피사로와 세잔의 너무나도 닮은 동명의 작품들이다. 세잔의 이 시기 풍경화 중 유일하게 인물이 들어간 그림이기도 하다. 알고 보니 세잔이 직접 루브시엔에 가서 그린 것이 아니라 피사로의 그림을 모사한 그림이었다.

이 작품 속의 루브시엔은 만약 내가 외갓집을 정할 수 있다면 이곳이면 좋겠다고 생각했던 곳이다. 인심이 좋아 보이는 사람들의 표정도 그렇고, 파리를 지척에 두고서도 완전한 시골 정서를 간직하고 있기 때문이다.

이 전시회를 관람하는 횟수가 잦다 보니 재미있는 일도 목격했다. 몇 번째인가 전시장에 도착한 어느 날, 세 번째 전시실에 들어갔는데 「루브시엔」 한 점이 없는 게 아닌가! 피사로의 작품은 제자리에 있는데, 세잔의 작품이 사라졌다. 전시 관계자에게 물어보니 간단하게 사연을 들려주었다.

한 그림의 주인이 여러 명일 경우가 있는데, 이 그림이 그런 경우라고 했다. 소장자들 간에 의견이 일치하지 않으면 일이 복잡하게 꼬이는 모양이었다. 한 사람이 끝내 전시 진행을 반대해서 갑자기 돌려줘야 했다고 한다. 소장처가 어디인지 찾아보니 미국이다. 그 작품은 파리에서 전시 도중에 미국으로 되돌아갔던 것이다. 세잔의 그림이 있던 그 빈 공

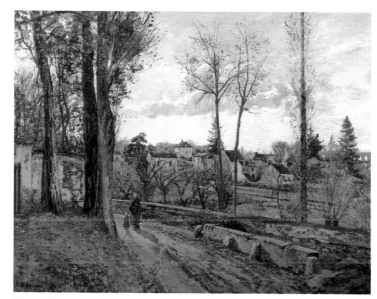

카미유 피사로, 「루브시엔」, 캔버스에 유채, 90×116.5cm, 1871, 개인 소장

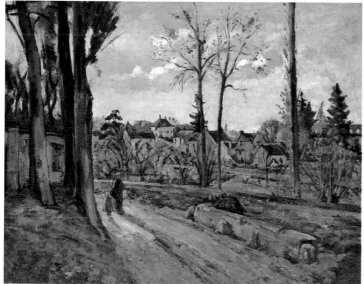

「루브시엔」, 캔버스에 유채, 73×92cm, 1872, 개인 소장

간은 화집에서 오려낸 도판으로 메워졌다. 문득 강연회에서 들은 실비 파탱의 강의가 생각났다. 그녀는 강연회 내내 그림을 빌려준 수집가들의 친절을 알리려고 애썼다. 그리고 그들에게 감사의 마음을 반복해서 전달하고 싶어했다. 그녀는 감사의 말을 반복하게 되는 이유를 이렇게 설명했다. 첫째, 대형 전시에 그림을 빌려주면 여러 국가를 거치게 되는 까닭에 1년 가량 그림과 떨어져 있어야 한다는 점, 둘째, 아무리 조심한다 해도 벽에 얌전히 걸어두는 것과 달리 그림이 여행을 하게 되면 손상의 불안을 감수해야 한다는 점이었다. 개인 컬렉터들의 허락 없이는 전시가 불가능하다는 점도 빼놓을 수 없다고 했다.

이 전시회는 이러한 복잡한 개인 소장품 빌리기 작전 때문에 10년이라는 긴 준비 기간이 필요했단다. 여러 차례 반복해서 이 전시회를 보길 잘했다는 생각이 들었다. 작품을 뚫어지게 바라보고 비교하면서, 어떤 색이 어디에 묻어 있어야 세잔의 작품이라고 할 수 있는지 자세히 관찰해두었다. 세잔은 피사로의 작품보다 크기를 약간 줄였고, 주황색을 살려서 조금 더 밝게 그렸다. 가장 돋보이는 점은 세잔이 자신의 예술 방식을 첨가해서 집의 윤곽을 기하학적으로 뚜렷하게 그렸다는 점을 들 수 있다.

그 다음 전시실에는 두 사람이 함께 작업한 일드프랑스의 풍경화가 진열되었다. 이 전시실이 끝나는 지점에 배치된 두 점의 작품이 극적인 대조를 이뤄 가장 눈에 띄었다. 주최 측의 각별한 의도를 한눈에 짐작할 수 있었다. 두 점의 나무 그림인데, 두 사람의 비슷했던 작업 스타일이

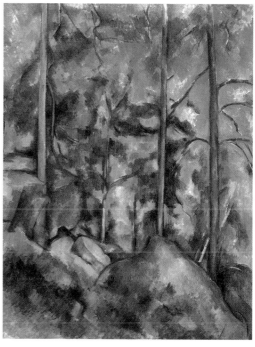

여기에서 달라져 비로소 완전히 다른 작업 방식으로 접어들었음을 시사하고 있었다. 피사로의 작품은 퐁투아즈에 있는 「소 언덕 풍경」(1877)이고, 세잔 작품은 1897년에 제작한 「소나무와 바위」였다. 이 두 작품은 조형 방식이 완전히 다를지언정 모티프는 아주 유사하다. 세잔의 그림이 피사로의 모티프에서 영향을 받아 20년 후에 작업한 것이기 때문이다. 세잔은 피사로의 모티프에서 끊임없이 영향을 받았다. 이 전시회 전반에 걸쳐 가장 두드러진 점이기도 하다. 휘어진 나뭇가지의 형태, 마을과 길의 포지션, 둥근 다리 등의 모티프가 이에 속한다. 이 중에서 구불

카미유 피사로, 「소 언덕 풍경」, 캔버스에 유채, 114.9×87.6cm, 1877, 내셔널 갤러리, 런던(왼쪽)
「소나무와 바위」, 캔버스에 유채, 81.3×65.4cm, 1897년경, 현대미술관, 뉴욕(오른쪽)

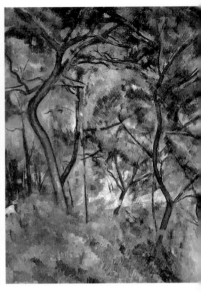

카미유 피사로, 「에르미타주의 안쪽」, 캔버스에 유채, 125×163cm, 1879, 클리블랜드 미술관(왼쪽)
「숲 속」, 캔버스에 유채, 116.2×81.3cm, 1894, 컨트리 미술관, 로스앤젤레스 (오른쪽)

구불한 길 모티프에 관하여 조아킴 피사로는 "구불구불한 길은 피사로와 세잔이 즐겨 그린 모티프일 뿐만 아니라 그들 예술의 새로운 전환점을 내포하고 있는 메타포로서 완벽한 소재였다"라고 말했다. 하지만 같은 소재가 각자 받은 인상에 따라 개성 있는 방식으로 그려져 있다.

다음 전시실에서 만난 세잔의 작품은 구조주의 시기 작품으로, 「맹시의 다리」와 「자드부팡 풍경」 등이었다. 이 마지막 두 전시실은 세잔이 홀로 일드프랑스를 떠돌며 고독하게 작업했던 시기의 작품이다. 하지만 세잔은 여전히 피사로의 영향에 있었다. 다시 말해서 피사로가 1875년에 그린 「작은 다리」의 모티프가 세잔의 1880년 「맹시 다리」에 나타나고 피사로의 1874년의 작품 「퐁투아즈의 오두막집」은 세잔의 1881년의

작품 「오베르쉬르우아즈의 구불구불한 길」에서 나타난다. 한편 피사로가 거꾸로 세잔의 영향을 받은 점도 두드러진 특징이었다. 처음에는 세잔이 피사로의 영향을 받았지만, 피사로가 표현한 대로 얼마 가지 않아 피사로가 세잔의 영향을 받기 시작한 것이다. 하지만 여기서 상기해야 할 점은 세잔이 받은 영향은 피사로 작품의 모티프였을 뿐이지만 피사로가 세잔에게서 받은 영향은 그림 그리는 방식이었다는 점이다. 어떤 작품은 언뜻 보기에 너무 닮아서 분간이 어려울 정도다. 하지만 조금만 꼼꼼히 따져보면 작품마다 고유성이 있어서 밝혀내는 데 그리 어렵지 않다. 피사로가 말했던 것처럼 말이다.

> 세잔은 퐁투아즈에서 내 영향을 받았어요. 그리고 나는 그에게서 ……. 오베르와 퐁투아즈의 몇 점 풍경화들에서 발견되는 유사성은 호기심을 일으킬 만한 일이죠. 그렇습니다, 우리는 매일 같이 지냈지요! 그렇지만 확실한 것은 각자 한 가지 중요한 점을 지켰다는 것입니다. 그것은 각자의 인상인데요, 쉽게 입증이 될 것입니다.

세잔을 연구하는 미술사학자들에겐 한 가지 어려움이 있다. 세잔이 작품에 사인을 거의 하지 않았던 까닭에 작품을 판별하기가 쉽지 않았던 것이다. 따라서 미술사학자들이 제작년도를 정해놓은 경우가 많았다. 즉, 주변 사람들의 이야기나 전기, 또는 화가의 편지를 기초로 하거나 작품 내용을 분석해서 가려내고 추측하는 방식으로 결정한 것이다.

일반적으로 세잔의 작품 제작년도는 이탈리아 미술사가 리오넬로 벤투리의 책을 모델로 삼고 있다. 1936년경 그는 세잔의 그림 850점 가량에 번호를 매기고 분석해놓았다.

## 세잔과 피사로의 퐁투아즈로 가다

세잔이 피사로와 함께했던 곳, 퐁투아즈. 그들의 체취가 묻어 있을 만한 그곳을 가보고 싶어졌다. 자동차 핸들을 잡고 파리에서 1시간 거리에 있는 퐁투아즈로 향했다.

피사로는 오래 전부터 소란스러운 도시를 떠나 퐁투아즈에 정착해 살았다. 특히 자식이 많았던 피사로에게 채소밭은 어려운 살림살이에 도움이 되었다. 피사로는 세잔의 처지를 보고 조용한 일드프랑스를 권했다. 세잔도 피사로의 충고를 받아들여 퐁투아즈와 우아즈 강을 두고 마주 보고 있는 동네 생투앙오몬에 여장을 푼 것이다.

세잔이 여장을 풀었던 생투앙오몬에 나도 발을 디뎠다. 그런데 도시를 가로지르면서 세잔이 기거했던 곳을 찾기란 불가능했다. 그래서 우아즈 강을 가로지르는 다리를 건너 바로 퐁투아즈로 향했다. 초행길이니 무조건 도시 중심 쪽을 향하는 게 좋을 것 같다는 생각에서다. 이정표를 따라서 중심으로 가는 길은 약간 경사진 오르막길이다.

퐁투아즈는 우아즈 강을 끼고 거대한 성벽이 나타나면서 도시가 시작된다. 나는 먼저 피사로 박물관 쪽으로 향했다. 오감 식물원도 볼 수

있고, 퐁투아즈를 한눈에 내려다볼 수도 있기 때문이다. 피사로 박물관에 도착해서 보니 별로 색다른 것은 없다. 그래서 안내인에게 퐁투아즈에 대해 몇 가지를 묻고는 그냥 나왔다. 박물관 밖을 배회하다 보니 건물 1층에 피아노 치는 사람들이 보인다. 검은색 옷차림에 중년 여인과 젊은 남자의 피아노 레슨 풍경이 영화 「피아노 치는 여자」의 한 장면을 연상케 한다. 방음장치가 잘 되어 있는지 소리가 전혀 들리지 않는다. 그곳에서 퐁투아즈 시가지와 우아즈 강을 내려다보았다. 그리고 인적이 없는 정원 벤치에 앉아 낯선 꽃들을 바라보았다. 꽃들 옆에는 이름이 적힌 나무 팻말이 붙어 있다. 꽃 이름을 다 기억할 수는 없겠지만 천천히 읽어나갔다.

이 세상의 모든 꽃들은 제 나름대로 아름다움을 자랑할 것이다. 하지만 사람들이 이름을 붙여주지 않은 꽃들은 아무리 아름다워도 풀이 되고 만다. 마치 익명의 화가들처럼. 어쩌면 그 꽃들은 훗날 거름이 되어 다른 꽃들을 위해 희생하는 건지도 모른다. 잘 가꾸어진 정원에는 나비와 새뿐, 인적이라고는 없다. 간혹 새소리만 들려올 뿐이다. 완벽한 고요 그 자체다. 지금도 이렇게 적막한데, 세잔이 살던 시대에는 얼마나 고요했을까. 피사로가 세잔에게 이곳을 권유한 이유를 알 만하다. 휴식을 취하기에 이만 한 곳이 없겠다.

나는 간간이 지저귀는 새소리를 듣다가 관광안내소를 향해 내려왔다. 관광안내소는 생 마클루 대성당 옆에 있었는데, 성당은 오후 두시에 문을 연다고 했다. 12세기에 세워진 이 대성당은 복원을 하지 않아 낡은

모습 그대로였다. 성당 내부를 보려고 문을 흔들어보았지만 모두 잠겨 있다. 그래서 관광안내소에 들어갔다. 인기척을 했더니 "무엇을 도와 드 릴까요?"라며 평범한 단발머리의 여인이 나왔다. 나는 그녀가 그 도시 에 대해 잘 알고 있으리라 생각하고, 몇 군데 장소를 물었다. 그리고 그 녀의 호기심을 자극할 만한 자료를 보여주었다. 그랬더니 그녀로서는 확실하지가 않아 확인이 필요하단다. 한동안 여러 군데 전화를 걸어보 더니 수화기를 내려놓고는 3분 후에 나를 도와줄 사람이 올 것이라고 한다. 그는 정확히 5분 후에 나타났다.

## 폴크스바겐을 타고 세잔의 그림 속을 달리다

내게 시간을 내어준 이의 이름은 장 프랑수아 퉁이다. 프랑스어로 퉁은 '참치'라는 뜻이다. 알파벳 철자까지 똑같단다. 그러니 그의 성은 '참 치'인 셈이다. 조상이 어부였는지 묻자, 그도 상상만 할 뿐 확실하게는 알 수 없다고 한다. 게다가 외래어 맞춤법상 경음을 그대로 표기할 수 없어서 그런데, 프랑스어 발음을 그대로 옮기면 '똥'이 된다. 나는 퉁에 게 한글 발음인 '똥'의 의미를 알려주었다. 물론, 끝까지 버티다가 헤어 질 때 슬쩍 가르쳐주었다. 그는 농담으로 받아들였는지, 되물었다. 그것 이 정말이냐고. 그에게 살짝 미안해졌지만 고개를 끄덕였다.

　우연히 자발적으로 나의 가이드가 된 퉁은 퐁투아즈에서만 35년간 독어를 가르쳐온 고등학교 선생님이다. 그는 학생들 숙제 채점을 하다

가 전화를 받고 동양 사람이라는 말에 뛰어왔다고 했다. 그는 퐁투아즈 관광안내소 부회장이며 퐁투아즈 거리에서 모르는 사람이 거의 없을 정도다. 이 작은 도시에서 35년을 살았다고 하니 그럴 만하다. 내가 보고 싶어하는 장소를 이야기하면 머리를 좌우로 한두 번 기웃거린 후 바로 눈동자를 반짝이면서 찾을 수 있다고 신호를 보내온다. 더군다나 그 덕분에 개인적으론 접근이 불가능한 곳을 들어갈 수 있었던 점이 나를 더 흥분시켰다. 난 짧은 시간에 퐁투아즈를 모두 알아버린 듯한 기분에 휩싸였다.

통과 나는 먼저 그가 주차한 곳으로 향했다. 독일제 자동차가 보인다. 그는 오스트리아에 가서 부활절 방학을 보내고 막 돌아온 후라서 자동차 내부가 좀 지저분하다고 양해를 구한다. 이어 자기는 어머니에게서 예술과 문학의 맛을 어릴 적부터 습득했다며, 그러므로 예술에 관한 일이라면 어떤 일이든 행복한 메세나 정신을 가진 사람이라고 자신을 소개했다. 그러면서 통은 그의 자동차 폴크스바겐에 시동을 걸었다. 이어 자동차는 세잔의 그림 속으로 달리기 시작했다.

세잔은 1881년 퐁투아즈에 있는 31번지 퐁튀 가에 방을 얻었다. 그는 쉰 살이 되어 오랜만에 피사로를 만났는데, 초기에 성공가도를 달리던 피사로가 다시 가난과 싸우던 시절이다. 옛 친구와 만난 그들은 오베르에 있는 가셰 의사를 걸어서 방문하기도 했다. 얼마 후, 세잔은 증권 거래소에서 일하는 '골든 보이'라는 별명의 부유한 남자를 만나는데, 그가 바로 폴 고갱이다. 이 만남이 얼마나 중요한지는 세잔의 말년에서 알

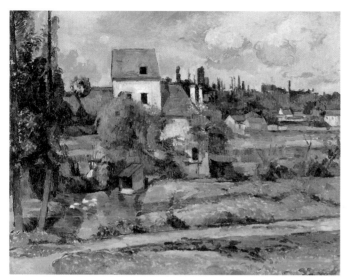

「쿨뢰브 물레방앗간」, 캔버스에 유채, 73×91cm, 1881, 내셔널 갤러리, 베를린 (위)

물레는 그대로인데 방앗간은 시에서 운영하는 건축가 사무실로 사용되고 있다.(아래)

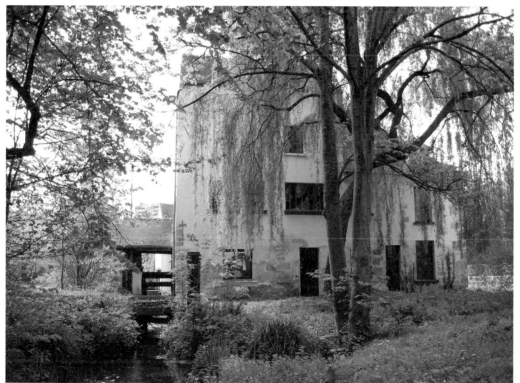

수 있다. 세잔의 그림을 아주 좋아한 고갱은 그의 작품을 여러 점을 구입하기도 했다. 그는 이때 장차 자신이 가난한 삶을 사는 화가가 될 운명일 줄은 꿈에도 생각하지 못했을 것이다. 훗날 고갱의 추종자들은 세잔의 훌륭한 제자가 된다.

통의 자동차가 경사진 곳을 돌아 당도한 곳은 세잔의 작품 「쿨뢰브 물레방앗간」의 현장이다. 세잔의 그림과 아주 닮았다. 단지 장소의 용도가 방앗간이 아니란 점만 달랐다. 정원과 예술가촌으로 둘러싸인 그곳은 현재 시에서 운영하고 있고, 세잔 그림 속의 방앗간은 건축가들이 사무실로 사용 중이었다. 주말이라 모두 잠겨 있었지만, 물레는 쉬지 않고 돌아서 물소리가 경쾌하게 들려왔다. 집 주변을 한 바퀴 돌아 물레 가까이에서 사진을 찍으려고 했지만 원하던 만큼의 사진을 얻을 수는 없었다. 나무 때문에 그림에서처럼 물레가 확실하게 드러나지 않는 것이 아쉽다.

다음으로 통이 데리고 간 곳은 모뷔송의 정원이었다. 모뷔송의 정원은 개인 소유로 작은 야채 밭이 포함된 소담하고 깔끔하게 정리된 정원이다. 지금까지 세잔의 그림과 같은 모습을 거의 유지하고 있다. 기역자로 된 집도 그대로다. 집 앞을 가로막고 있는 나무만 시간의 흐름을 말해줄 뿐이다. 이곳은 피사로의 그림에서도 볼 수 있다. 세잔과 피사로가 어깨를 나란히 하고 이젤을 폈던 현장이다.

통이 자신의 친구가 가꾸는 정원을 구경시켜주겠단다. 그 정원으로 들어서자 아주 예쁜 튤립이 시선을 사로잡는다. 수채화를 그리고 싶은

충동이 일 만큼, 여러 종류의 색상이 조화롭다. 곱디고운 그녀의 정원 곁에 식물원이 있다. 작은 화분들이 귀엽게 놓여 있다. 그녀는 정원 안쪽 너머에 있는 집에 세잔이 방을 얻어 살았던 적이 있다는 이야기를 들려준다. 이야기하는 도중에 가랑비가 쏟아진다. 우리는 비를 피해서 정원 한쪽에 있는 조그만 온실에 들어갔다. 꽃 속에서 차를 마시고, 세잔과 피사로를 이야기하며 비가 그치기를 기다렸다.

비가 그친 뒤, 정원을 빠져 나오는데 작은 개울이 나타난다. 세잔의 그림 속 풍경이란다. 우리는 개울가를 지나 다른 장소로 향했다. 갑자기 통이 어느 대문 앞으로 나를 안내한다. 입구에 인터폰이 여럿인 것으로 보아, 여러 채의 가옥이 있는가 보다. 통은 여러 개의 벨을 한 번씩 다 눌렀다. 모두가 친구란다. 한 인터폰에서 응답하는 소리가 들린다. 문이 열리자 뜻밖의 공간이 연출된다. 마치 영화 촬영을 위해 만든 세트장 같은 낭만적인 집들과 화단이 즐비해 있다. 예쁜 가로등이 서 있고, 장식적인 집들이 만들어내는 분위기가 아늑했다. 우리는 모든 집 마당을 통과하여 가장 안쪽으로 들어갔다. 그곳에는 피사로가 그린 장면이 그대로 펼쳐져 있었다. 무성한 나무들 사이로 집들이 보이는 피사로의 그림과 흡사했다. 바로 「소 언덕 풍경」(1877)의 실제 장소였다. 통은 피사로를 끔찍이 좋아하는 모양이다. 말없이 피사로의 장소로 나를 데리고 간다. 그곳에서 사는 통의 친구는 우리에게 차를 권했지만 안타깝게도 머무를 시간이 없다. 그 친구와 헤어지자 갑자기 빗방울이 떨어지기 시작한다. 우리는 자동차를 향해 달렸다. 그런데 차에 도착하니 비가 바로 그친다. 참 내.

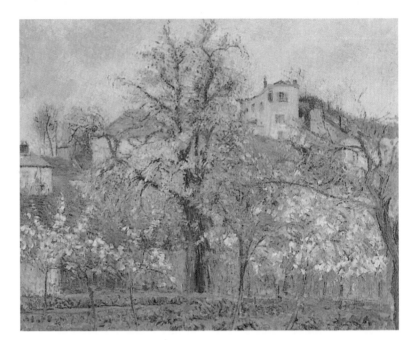

피사로, 「퐁투아즈 모뷔송의 정원」, 캔버스에 유채, 52.2×60cm, 1877, 오르세 미술관, 파리

「퐁투아즈 모뷔송의 정원」, 캔버스에 유채, 52×60cm, 1877, 제이 팩 부부 컬렉션, 달라스, 텍사스

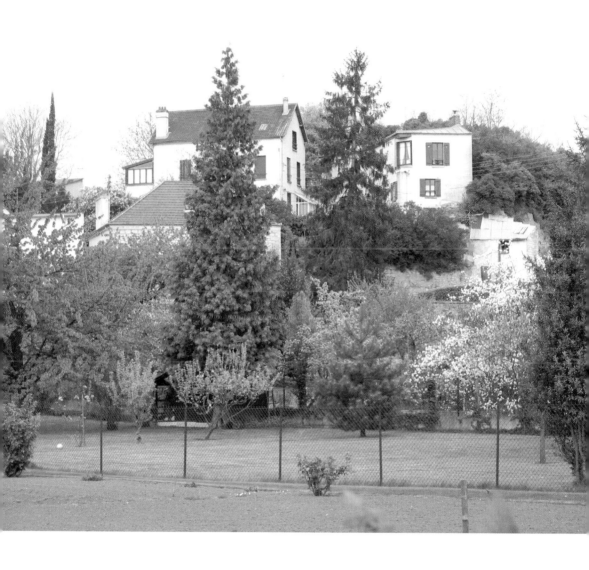

세잔과 피사로는 이 장소에서 나란히 이젤을 펴고 그림을 그렸다. 세월이 무색할 정도로 그림 속 풍경 거의 그대로다.

다음으로 우아즈 강을 가로질러 퐁투아즈에 있는 댐에 도착했다. 한 남자가 낚싯대를 펼쳐놓고 파라솔 밑에서 낮잠을 즐기고 있다. 우리가 낸 발자국 소리에 잠에서 깨어난 그에게 퉁이 그곳을 찍으려는 이유를 설명한다. 그림 속 배경 풍경은 바뀌었지만 댐은 거의 그대로다. 세잔이 그곳에서 그림을 그리고 있을 때나 내가 막 그곳에 서 있을 때나, 다리 밑에 흐르는 강물은 변함이 없다.

강물을 바라보다가 자동차가 있는 공터로 향했다. 그때 청소년들이 빈 집의 벽에 낙서하는 모습이 보인다. 퉁이 그들에게 한마디 하고 오겠단다. 나는 무슨 일이라도 일어날까 노심초사하면서 꼼짝도 하지 않고 자동차에 앉아 있었다. 그는 직업의식이 투철했다. 얼마 후 퉁이 돌아왔다. 당신이 젊은이들에게 간 것은 위험한 일이 아니냐고 물었더니, 그는 아무렇지 않다는 듯한 표정을 짓는다. 그러면서 도시 미관을 해치지 않기 위해 그들과 몇 마디 의견을 나누고 왔을 뿐이란다.

돌아오는 길에 퉁의 학교가 있다 하여 보았는데, 흡사 거대한 숲에 둘러싸인 성이다. 그렇게 멋진 곳에서 35년 동안 독어를 가르쳤다고 하니 그가 행운아로 보인다. 그곳을 기웃거리다가 연못에서 낚시를 즐기는 학교의 서무 담당자와 마주쳤다. 곁에는 앙증맞게 생긴 두 마리의 강아지가 함께 친구하고 있다. 아주 보기 좋은 모습이다. 하지만 세잔의 모티프는 아니고 르누아르라면 그리고 싶어했을 만한 좋은 소재다.

우린 다시 퉁의 폴크스바겐에 올랐고, 그에게 내가 생투앙오몬 방향에서 도착한 이유를 설명했다. 그는 그랑세르 호텔을 알고 있었다. 차

「퐁투아즈에 있는 댐」, 캔버스에 유채, 60.3 ×74.3cm, 1881, 개인 소장(위)
세잔이 그린 퐁투아즈의 댐 밑으로 흐르는 우 아즈 강의 강물은 그때나 지금이나 변함없이 흐른다.(아래)

생투앙오몬의 그랑세르 호텔은 세잔이 퐁투아즈에 내려와 처음 여장을 풀고 묵었던 곳이다.

안에서도 보인다며 호텔이 있는 쪽을 가리킨다. 생투앙오몬은 우아즈 강을 끼고 퐁투아즈 맞은편에 있었다. '그랑세르'는 '큰 사슴'이란 뜻인데, 그 호텔의 벽 코너에 사슴 두상이 장식되어 있는 광경이 멀리서도 보인다. 그 실체를 확인하니 기쁨에 가슴이 벅차오른다. 동시에 통이 이곳에서 35년 동안 살았을 뿐 아니라 예술에 대한 관심도 남다르다는 걸 새삼 확인할 수 있었다. 세잔이 묵었던 그 호텔은 10년 전까지만 해도 운영되고 있었는데 이제는 문을 닫았다며 그는 애석해했다.

우아즈 강을 지나 통과 내가 당도한 곳은 어떤 평범한 집 앞이다. 그곳에 차를 주차하고 카메라를 들이대려는데, 자동차 한 대가 집 앞에 주차한다. 집주인이다. 통과 그 사람은 서로 안면이 있었지만 통은 그가 집주인인 줄은 몰랐단다. 우리는 무슨 중요한 소식을 알리려는 사람들처럼 그에게 다가갔다.

"당신은 세잔과 피사로의 그림 속에 살고 있어요. 또 그 그림들은 부에노스아이레스와 캘리포니아 박물관에서 각각 살고 있지요."

집주인은 우리 얘기를 듣고는 아주 기뻐한다. 중년이 훨씬 넘어 보이

는 평범한 이 남자는 누구도 그런 이야기를 해준 적이 없었다면서 즐거운 표정을 짓는다. 우리는 그 집에 관해 대화를 나누었다. 현재는 그림 속의 집 오른쪽에 집을 한 채 더 증축한 상태이고, 두 가구가 살고 있다. 하지만 집의 번지수는 똑같다. 이 집은 당시 피사로와 세잔이 드나들던 생필품을 파는 가게였다.

　　세잔 그림 속의 여행은 숲 속으로 난 오솔길로 이어졌다. 퐁투아즈 에르미타주 구역이 한눈에 보이는 곳이다. 그 오솔길에는 아주 특이하

「나무와 집」, 캔버스에 유채, 66×55.5cm, 1873, 괴츠 컬렉션, 로스앤젤레스(왼쪽) 그림 속의 집은 세잔과 피사로가 드나들던 옛 생필품 가게였다. 집을 한 채 더 붙이는 식의 개축으로 규모가 더 커졌지만 그림 속 모습이 거의 남아 있다.(오른쪽)

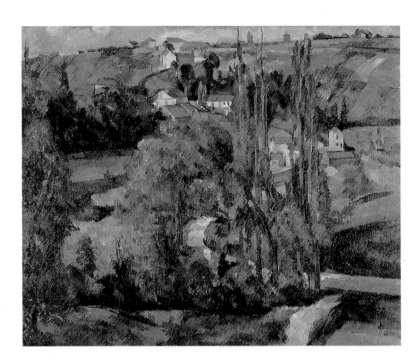

「퐁투아즈의 잘레 언덕」, 캔
버스에 유채, 60×75.6cm,
1879~81

고 어마어마하게 큰 대형 십자가가 설치되어 있다. 엑스 시에서 보았던
거대한 십자가와 아주 비슷하다. 아주 오래전부터 이곳에 있었으니 아
마 세잔이 살던 때도 있었을 게다. 「퐁투아즈의 잘레 언덕」의 그 현장은
그림에 그려진 그대로다. 비록 곧게 솟은 포플러 나무는 보이지 않지만
세잔의 캔버스를 꽉 채우던 풍경과 잔잔하게 바람이 부는 대기의 기운
과 거대한 공간은 여전하다. 「퐁투아즈의 잘레 언덕」은 1996년 11월 12
일 화요일 소더비경매장에서 1100만 2500달러로 경매된 작품이다. 피
카소, 르누아르, 칸딘스키 등 거장들의 작품이 함께 경매되었는데, 세잔

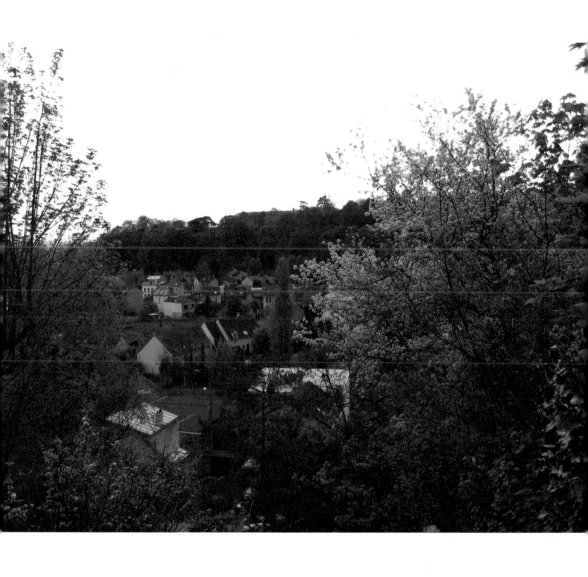

집들이 더 생겨나 풍경이 약간 달라졌지만 그림에서 풍기는 분위기는 그대로다. 세잔이 잘레 언덕을 그리기 위해 이젤을 폈던 곳이다.

의 이 작품 「퐁투아즈의 잘레 언덕」이 가장 높은 가격에 낙찰되었다.

　마지막으로 「퐁투아즈에 있는 클로드마튀랭」의 현장을 찾아갔는데, 그림과 완전히 다른 풍경이 펼쳐졌다. 집의 형태도 바뀌었고, 언덕에는 새로운 집들이 들어섰다. 이 집에 살던 여인은 피사로의 친구였다.

　그곳으로 가는 길에서도 큰 십자가와 마리아상이 보인다. 이 도시에는 도처에서 가톨릭 기념물들이 눈에 띈다. 통에게 그 까닭을 물어보니, 이유는 페스트와 관련이 있단다. 즉, 페스트가 번지던 시기에 마을 도처에 루르드의 마리아상을 설치했다고 한다. 루르드의 마리아가 환자를 완치하는 기적을 행했기 때문이다. 피레네 산맥에 가까운 루르드라는 도시에서 발현(기독교에서 보통 사람이 보거나 들을 수 없는 대상이나 물체를 신이나 천사에 의해 보게 되는 일)했다고 해서 루르드의 마리아라고 부른다.

　루르드는 유럽 최대 순례지 중의 하나다. 1858년 열네 살의 시골 소녀 베르나데트 수비루가 마사비엘 동굴에서 성모 마리아의 환상을 18회에 걸쳐 보았다는 곳으로 유명하다. 교회는 1860년 그 기적을 인정하였으며 그 후로 많은 사람들이 이 성스러운 물로 치료되었다고 주장한다. 성모 마리아가 출현했다는 마사비엘 동굴에는 매년 400만 명의 순례자들이 찾아온다. 특히 환자들의 순례가 끊이지 않는다.

　이 마리아상은 허리에 하늘색 띠를 두르고 있는 것이 특징이다. 나는 태양이 머무는 시간을 계산하고 통과 이별의 인사를 나누었다. 피사로가 세잔의 수호천사였듯이 그는 퐁투아즈에서 만난 나의 수호천사였다. 그에 대한 감사의 마음을 품은 채 오베르쉬르우아즈를 향해 출발했다.

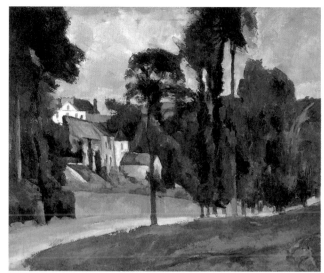

「퐁투아즈에 있는 클로드마튀랭」, 캔버스에 유채, 58×71cm, 1875, 푸슈킨 박물관, 모스크바 (위)
집의 형태가 바뀌어 그림과 같은 풍경은 아니지만 이곳에서 세잔은 이젤을 펼쳐들었을 것이다. 클로드마튀랭은 피사로 친구의 집이었다. (아래)

## 세잔을 오베르로 부른 가셰

미술사에 몇 차례 언급되는 이 호감 가는 의사 가셰는 파리 포부르그 생 드니 가에서 의사 생활을 하다가 세잔이 도착하기 몇 개월 전, 오베르에 정착했다. 그가 오베르에 마련한 집은 옛 기숙사 자리였는데, 아주 넓은 정원이 딸린 저택이었다.

당시 마흔네 살이었던 가셰에게는 아내와 딸이 하나 있었다. 그때 아내는 임신 중이었는데 폐병을 앓고 있어서 대도시보다 시골의 공기가 아내에게 도움이 되리라 생각한 끝에 오베르로 이주한 것이다. 비범했던 가셰는 머리를 황금색으로 물들였고, 여름이면 초록색 장식이 달린 하얀 양산을 들고 다녔다. 의사로서도 새로운 시도에 적극적이었다.

세잔을 오베르로 부른 가셰는 화가들과 많은 교류를 한 문화인이었다.

특히 예술을 사랑했던 만큼 수집열이 대단했다. 또한 인정도 많았다. 가난한 사람을 무료로 치료해줄 정도로 착한 심성의 소유자였다. 오베르에 정착한 후 가셰는 화가 도비니와 친분을 맺었다. 그는 이미 오래전부터 모네, 마네, 르누아르, 피사로와 알고 지냈으며, 파리의 게르부아 카페에 드나들었다. 화가들과 인연을 맺는 데 만족하지 않고 가셰 자신도 아마추어이긴 했지만 그림을 그리고 판화도 제작했다.

이런 가셰와 세잔의 만남은 자연스러웠다. 가셰는 세잔에게 퐁투아즈의 좁고 작은 방을 버리고, 집값도 저렴하고 조용한 오베르에 집을 얻으라고 권유했다. 하지만 오늘날 가셰의 말은 믿을 수 없는 이야기가 되

1890 Van Gogh

1872 Cézanne

1872 Guillaumin

1872 Pissarro

Entrée par la grande porte ←

Entrance main door

의사 가셰의 집 계단에는 그 집을 드나들었던 화가들의 이름이 장식되어 있다. 중앙 즈음에 세잔의 이름이 보인다.

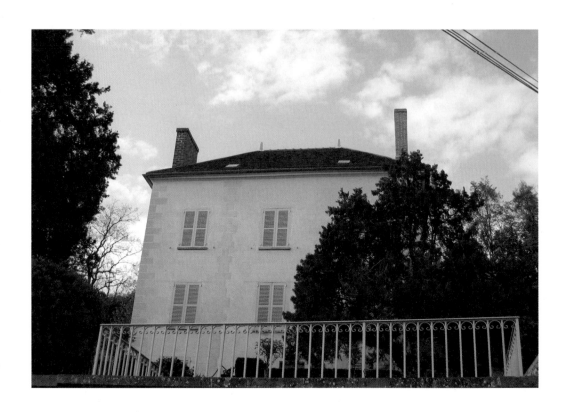

가세의 집.

었다. 이 지역의 집값 상승은 물론 화가들 덕분이다. 퐁투아즈보다 오베르의 집값이 훨씬 비싸졌다. 특히 반 고흐 덕분에 오베르는 명소가 되었고, 부자 도시가 되었다. 세잔이 오베르를 떠난 지 20년 뒤 반 고흐는 이곳에서 살다가 비극적인 삶을 자살로 마감한다. 그 후 반 고흐에게 감동을 받은 사람들의 발길이 끊이지 않았고, 그의 무덤이 있는 오베르는 번창했다.

세잔을 오베르에 오게 한 가세는 그를 위해 갖은 노력을 다했다. 가

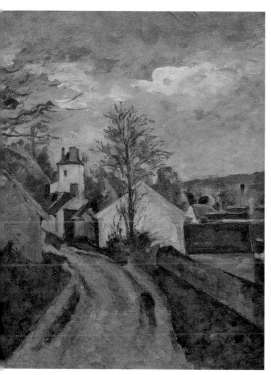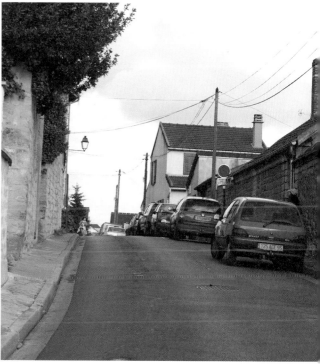

세는 세잔이 아버지로부터 받는 적은 송금액으로 살림을 꾸려나가다 보니 형편이 어렵다는 걸 알고 그림도 여러 점 구입해주었다. 뿐만 아니라 식품점에 세잔의 외상값이 많아지자, 가셰는 세잔의 그림으로 대신하라고 식품점 주인을 암암리에 설득하기까지 했다. 세잔은 나중에 유명해질 화가니까 외상값을 그림으로 받으라고 말이다.

「오베르에 있는 가셰의 집」, 캔버스에 유채, 46×37cm, 1873, 오르세 미술관, 파리 (왼쪽)
그림 속 풍경과 달리 많이 변했지만 오른쪽에 옛집은 그대로다.(오른쪽)

## "목매단 사람이 없어요"

퐁투아즈에서 오베르로 가는 길은 우아즈 강변을 따라 있다. 자동차로 15분이면 충분하다.

세잔은 가셰의 권유로 오베르로 이주했다. 오베르쉬르우아즈는 우리에게 알려진 제목으로 말하면 「목맨 사람의 집」이 그려진 곳이다. 이 작품의 제작년도가 1873년이니까, 세잔이 오베르로 옮겨온 때를 이 시기로 짐작할 수 있다.

오베르 주민들에 따르면 '목맨 사람의 집'이라는 말은 이제 사용하지 말아야 한다. 그곳은 '펜뒤'라는 사람의 집이었다. 그곳에서 목맨 사람은 없었다고 한다. 프랑스어로 '팡뒤 pendu'는 '목매달다'는 뜻인데, 브르타뉴 지방에서는 '펜뒤'라고 발음한다. 마침 그 집에 살던 사람이 브뤼셀 사람으로, 브르타뉴 지방의 이름을 가지고 있었던 것이다. 그래서 작품 제목이 '펜뒤의 집'이었다.

마침, 내가 그곳에 도착했을 때 현재 살고 있는 마르티네가 화분에 물을 주고 있다. 나와 눈이 마주치자마자 그는 기다렸다는 듯이 머리부터 흔들며 말한다.

"그곳에는 목매단 사람이 없어요. 잘못 해석해서 그렇게 되었지요."

현재 '펜뒤의 집'에 살고 있는 마르티네는 나를 보자마자 작품 제목이 잘못 되었다고 말했다. 펜뒤의 P가 대문자인 것은 '목매달다'라는 뜻의 단어가 아닌 이름임을 의미한다. '펜뒤의 집' 벽에 분명히 씌어 있는데도 미술사에서는 쉽게 고쳐지지 않고 있다.

AUVERS-SUR-OISE

"Maison du Pendu"

motif peint par Cézanne

( 1839 - 1906 )

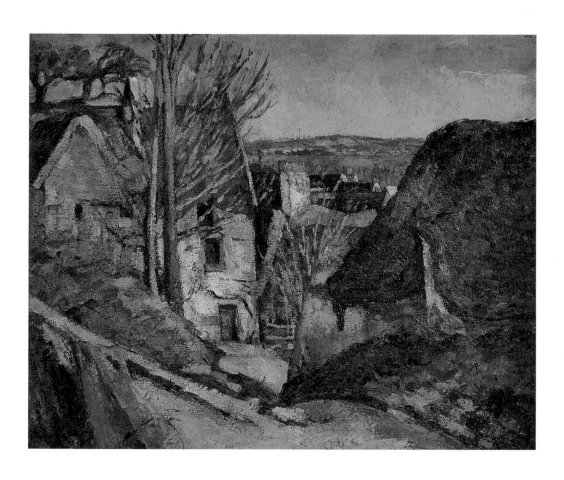

「펜뒤의 집」, 캔버스에 유채,
55×66cm, 1873, 오르세
미술관, 파리

　오베르에 가면 '펜뒤의 집'이라고 부르지, '목매단 사람의 집'으로는
부르지 않는다. 미술사에 이런 사실이 고쳐지려면 또 얼마나 많은 시간
이 필요할까.

　「펜뒤의 집」은 물감이 두텁게 칠해져 있고, 인상주의풍으로 색상이
밝아지고 있음을 알 수 있다. 그래서 세잔의 인상주의 시기를 알리는

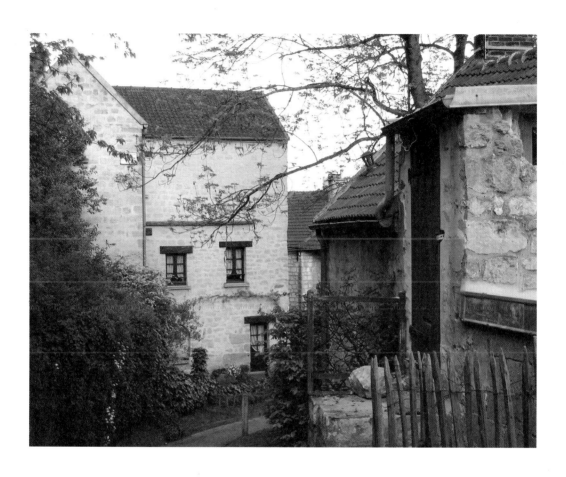

첫 작품으로 꼽힌다. 이 작품은 첫 인상파전에 전시되었고, 도리아 백
작에게 팔렸다. 도리아 백작은 세잔 생전에 여러 차례 작품을 구입한
사람이다.

왼쪽이 「팡뒤의 집」이다. 미
술사에서 중요한 지점에 있
는 작품이니만큼 많은 사람
들이 찾는 곳이다.

「오베르의 길」, 캔버스에 유채, 46×54.3cm, 1872~74(위)
세잔이 화폭에 옮겼던 오베르의 길은 지금도 세잔의 그림을 보는 듯 그때의 풍경을 간직하고 있다.(아래)

「오베르 파노라마」, 캔버스에 유채, 65.2×
81.3cm, 1873~75, 시카고 아트 인스티튜
트(위)
세잔이 이젤을 폈을 것으로 추정되는 오베
르의 언덕에 서서 그가 바라봤을 풍경을 한
참 바라보았다. 발끝에서 세잔의 체온을 느
끼며……(아래)

## 인상주의 화가가 되다

1874년에 세잔은 행복한 시절을 보냈던 오베르를 떠났다. 우정을 나누며 함께 그림을 그려온 피사로와 가셰 의사를 떠나, 파리 보지라르 가에 방을 얻었다. 가셰에게 세뇌된 식품점 주인은 세잔의 작품 한 점으로 외상값을 탕감해주었다. 그리고 세잔은 3년 동안 찾아가지 않았던 엑스의 부모님께 편지를 썼다.

저에게 보낸 최근 편지에 왜 제가 엑스에 가지 않는지를 물으셨죠. 제 말을 믿기 어려울지 모르지만 식구들 곁에 있는 것이 저에게 얼마나 편안한 일인지 모릅니다. 그러나 엑스에 한번 가게 되면 제겐 더이상 자유가 없습니다. 게다가 파리에 다시 돌아오려면 승낙을 받기 위해 매번 투쟁을 해야 했습니다.

세잔은 편지에 송금액을 더 올려달라는 말도 덧붙였다.

파리에서 세잔은 인상주의 첫 전시회 출품을 준비했다. "벽돌공이 흙손으로 그린 그림"이라며 이미 〈살롱〉에 참가한 마네는 인상파 전시회에서 등을 돌렸고, 가셰 의사는 시력을 잃어가는 도미에를 위한 특별 코너를 피사로에게 부탁했다. 장소는 카푸친 대로. 사진작가 나다르가 막 이사를 간 덕에 마침 넓은 공간이 비어 있었다. 이윽고 1874년 5월 15일로 전시 날짜도 결정되었고, 마침내 막이 올랐다. 관람료는 1프랑이었다. 오늘날 제1회 〈인상파전〉이라고 불리는 역사적인 전시회가 개

최된 것이다. 이 전시회에는 165점이 출품되었고, 27명의 화가가 참여했다. 피사로, 르누아르, 시슬레, 드가, 모리조, 그리고 세잔 등이었다.

　세잔을 첫 인상파 전시회에 끌어들인 사람은 피사로였다. 세잔은 「펜뒤의 집」, 「오베르 파노라마」, 「모던 올랭피아」 세 점을 출품했다.

　이 전시회가 열릴 때만 해도 '인상주의'라는 말은 존재하지 않았다. 인상주의라는 명칭은 이 전시장에 전시된 모네의 「인상, 해돋이」를 보고 루이 르루아가 기사를 쓴 데서 비롯되었으니까. 신문 『르 샤리바리』의 기자였던 그는 기사에서 이 전시회에 참가한 화가들을 야유조로 인상주의자들이라고 썼는데 화가들이 오히려 그 말을 즐겨 사용한 것이 미술사에서 가장 유명한 단어가 된 셈이다.

　당시 상황을 신문 지면만 통해서 보면 사람들이 전시장에 몰려든 이유가 오로지 조롱하기 위해서인 것처럼 보인다. 세잔의 작품 앞에서 구역질 소리를 내는 사람도 있었다고 한다. 그뿐만 아니라 미술평론가 마

제1회 〈인상파전〉에 세잔은 「펜뒤의 집」(왼쪽), 「오베르 파노라마」(가운데), 「모던 올랭피아」(오른쪽) 세 점을 출품했다.

크 드 몽티포는 "알코올에 중독된 섬망증 환자처럼 그림을 그려 흔들어 놓다"라고 혹평했지만, 오히려 피사로는 완전히 성공적인 모험이라고 여겼다.

> 우리 전시회는 잘 되었다. 성공적이다. 평론은 우리가 공부하지 않았다면서 우리를 기분 나쁘게 했고 고발했다. 나는 내 작업이나 열심히 하러 가야겠다. 그 편이 배울 것이 없는 그들의 신문을 읽는 것보다 더 나을 것이다.

전시가 끝나자 화가들에게 각각 184프랑이 돌아갔다. 그러나 아버지로부터 송금 받은 지 오래되었던 세잔은 궁핍했고, 이를 안타깝게 여긴 모네와 르누아르, 시슬레는 한 달 후 세잔 그림의 경매를 조직한다. 드루 경매장에서였다. 세잔의 그림을 대중 앞에 선보일 때마다 사람들이 들끓었지만 그들은 욕설을 퍼붓거나 비난했다. 경찰을 부르고서야 잠잠해질 정도였다. 경매를 혹독하게 치른 세잔은 비참한 심정으로 돌아가야 했다. 1875년 3월 24일 한 평론가는 『피가로』 신문에 이 일에 대해 이렇게 썼다.

> 인상주의자들이 마련한 인상은 고양이가 피아노의 건반 위를 산책하는 것이냐, 아니면 원숭이가 물감 상자를 점령한 것이냐.

얼마 후, 부모로부터 많은 재산을 상속 받은 카유보트라는 청년이 그

룹에 들어왔다. 그는 보자르에 합격했지만 오래 지나지 않아 그
만두고 이 그룹에 합류했다. 그리고 동료들의 굶주림을 줄여
주기 위해 작품을 구입했다.

또한 세관 공무원 빅토르 쇼케라는 인물이 있었는데,
그는 인상주의 작품을 수집하는 옹호자였다. 쇼케는 장
인에게 상속 받은 재산으로 마네, 쿠르베, 들라크루아
등의 작품과 장인들의 솜씨를 자랑하는 가구들을 부지
런히 수집했다. 그 결과, 그의 집은 루브르 박물관을 방불
할 정도였다. 그런 그가 세잔의 그림을 보고 첫눈에 반했
다. 쇼케는 르누아르를 통해 세잔을 알게 되었다. 르누아르가
쇼케를 세잔의 그림을 취급하는 탕기 영감의 가게로 데리고 갔던

세관 공무원이었던 빅토르
쇼케는 인상주의를 옹호한
인물로, 세잔과 예술로 정을
나눈 사이였다.

것이다. 그곳에서 쇼케는 세잔의 「목욕하는 사람들」을 바로 구입했다.
하지만 아내가 어떻게 생각할지 걱정이 앞섰던 쇼케는 르누아르와 머리
를 맞댔는데, 이들이 찾아낸 방법이란 「목욕하는 사람들」이 원래 르누
아르의 그림이었는데 깜박 잊고 놔두고 간 걸로 해서 쇼케의 아내가 이
작품과 정을 붙이게 하자는 것이었다. 쇼케는 세잔의 그림을 좋아했고
세잔은 쇼케가 가진 들라크루아의 그림을 좋아했다. 그들은 쇼케가 소
장한 들라크루아의 작품 앞에서 오랫동안 감상하기를 즐겼다. 세잔과
쇼케는 예술을 통해서 정을 나누었다. 이렇게 교유하던 때 쇼케를 그린
그림이 「빅토르 쇼케의 초상화」다.

1877년 4월 4일, 제3회 〈인상파〉전이 카유보트 주관으로 플르티에

가에 있는 넓은 아파트에서 개최되었다. 이 전시회에서 대중은 240점의 그림을 만날 수 있었다. 드가는 방 한 칸을 독차지하여 전시했고, 모네는 「생 라자르 역」을 내놓았으며, 르누아르는 「물랭 드 라 갈레트」를 걸었다. 이 전시회에 두 번째로 참가한 세잔은 15점을 전시했다. 「목욕하는 사람들」, 「정물」, 「풍경」, 「빅토르 쇼케의 초상」 등이었다. 이 전시에서 세잔을 향한 조롱은 더욱 심해졌다. 세잔은 다른 어떤 화가들보다 처절하게 비난당하고 말았다.

쇼케의 초상화에 대고 사람들은 "초콜릿 발루아!"라고 외쳤다. '발루아'란 그해에 가장 악독한 살인자의 이름이었다. 신문기자 로제 발뤼는 신문에 "애들이 종이로 장난한대도 이보다 더 낫습니다"라고 썼고, 『프티 파리지앵』의 신문기자는 "목욕하는 사람들의 남자상과 여인상을 보면서 우리에게 화가가 느끼는 것은 자연이 아닌 것 같은 인상을 준다"고 한방 날렸다.

세잔은 이번에도 마음에 깊은 상처를 입었다. 그동안 그의 그림은 완전히 변했다. 그는 사람들이 자신의 가치를 인정해주길 바랐다. 하지만 돌아온 것은 상처뿐이었다. 그러면서도 같은 해에 〈살롱〉에 출품하고, 또 거절당했다. 세잔은 세상이 지긋지긋해졌다. 그래서 "혼자 쓸쓸하게 고립되는 것. 그것만이 내게 마땅한 일이다"라며, 아들 폴과 오르탕스만 파리에 남겨두고 홀로 방랑자 생활을 시작했다.

세잔은 여자가 있다고 아버지에게 말할 수도 없었다. 더군다나 혼인도 하지 않은 상태에서 사생아가 있다는 얘기는 입 밖에 꺼낼 수도 없었

「빅토르 쇼케의 초상」, 캔버스에 유채, 35.2×27.3cm, 1877, 멜론 컬렉션, 우퍼빌(오른쪽 페이지)

다. 아버지가 노발대발하는 모습을 마주할 자신이 없었다. 아버지의 구두쇠 행각은 더욱더 심해지고 있었는데, 세잔은 아버지가 보내주던 적은 돈마저 받을 수 없을지도 모른다는 불안감에 휩싸였다.

결국 두 살 반이 된 어린 폴은 아버지 없이 스스로 헤쳐나가야 했다. 종종 세잔은 친구 졸라에게 오르탕스를 부탁하는 편지를 썼다. 그가 할 수 있는 일이라곤 그것이 전부였다. 그리곤 오랜만에 엑스에 내려갔다. 엑스는 세잔에게 새로운 고통을 퍼부었다. 전시회가 열린 후 파리에서 일어난 파장이 이미 엑스에서 스캔들이 되어 있었던 것이다. 세잔은 자신의 말대로 고립되는 것 말고는 할 수 있는 일이 아무것도 없었다. 그리고 예술에서도 새로운 생각에 사로잡혀 있었다.

야외의 공기를 넣은 인상주의는 첫 관문의 하나일 뿐이다. 그것만으로는 충분하지 않다. 자연의 아름다움과 빛의 움직임도 중요하지만 무엇인가가 더 있어야 한다.

이런 생각에서 세잔은 기존의 화풍을 비판하고 새로운 흐름을 모색하는 데 인생을 바쳤다. 그것은 자신만의 회화세계를 찾아내기 위한 과정의 서곡과도 같았다. 인상주의 화가들의 그림은 밝았지만 무엇인가 부족하다고 생각한 세잔은 만족하지 못했다. 그는 점차 인상주의 화가들과 멀어졌다. 그렇다고 인상주의에서 만족스럽지 못한 점을 채우기 위해 전통으로 되돌아가는 것 또한 원하지 않았다. 그래서 그는 회화의

색채, 회화의 방식 등 회화의 처음에서 끝까지 다시 세우고자 했다. 세잔은 순도 높은 색채를 살리면서 명료함을 잃지 않기를 원했다. 그리고 시시각각 변하는 겉모습에 심취했던 인상주의와는 달리 견고한 사물의 구조를 찾아내길 원했다. 인상주의가 빛의 효과에 치우친 나머지 공간의 다양한 요소와 질량감 등을 희생시켰다고 생각한 것이다. 이러한 문제의식은 자신만의 순수한 회화세계를 찾아내는 쪽으로 기울어갔고, 그 결과 세잔의 '구조주의' 시대가 열린다.

# 인상주의 시기(1872~77)

세잔은 1872년에 오베르에 체류하면서부터 피사로의 영향을 받았다. 이때는 피사로의 지도로 일드프랑스의 자연과 만나면서 새로운 경향을 깨닫는 시기다. 피사로와 세잔은 종종 같은 장소를 그리면서 색의 구성과 자기만의 방법을 터득해갔다. 세잔은 피사로의 그림을 그대로 모사하기도 했다. 뿐만 아니라 기요맹의 작품도 모사하고, 루벤스와 들라크루아, 조르조네 등의 작품을 루브르 박물관을 드나들며 많이 모사했다. 물감을 두껍게 칠하고 삼원색을 사용하기 시작했다. 빛의 떨림 같은 표현법을 익히고, 입체감과 공간 속에 영원의 의미를 담기 위한 노력이 시작되었다. 초상화는 인상주의 방식으로 그렸는데 주제를 주의 깊게 관찰하면서 난폭함을 조절했다. 말하자면 발라브레그는 세잔의 초기 초상화에 대해, "세잔은 친구의 초상을 그릴 때, 그에게 은밀히 받은 모욕에 대해 복수하는 것처럼 보인다"라고 했다. 그러나 인상주의 시기부터 세잔이 차분하게 공들여 인물을 그리기 시작했음을 알 수 있다.

「나폴리의 오후」, 캔버스에 유채, 37×
45cm, 1875년경, 오스트레일리아 국립박
물관, 캔버라
세잔은 이 주제에 관하여 수채화와 유화로 여
러 점을 그렸다. 직접 모델을 보고 그린 이 그
림의 제목은, 볼라르에 의하면 기유메가 도움
을 준 것이라고 한다.

「우유통과 그릇이 있는 정물」, 캔버스에 유
채, 72.5×56cm, 1877, 브리지스톤 박물
관, 도쿄
탕기 영감의 화방에서는 때로 세잔의 작품을
오려서 팔기도 했다. 손님의 의향에 따라 사
과 한 개, 병과 과일 두 개…… 하는 식으로.
이 그림을 보면 그렇게 오려서 판 그림이 연상
된다.

「샤과 접시」, 캔버스에 유채,
45.8×54.7cm, 1877, 시카
고 아트 인스티튜트
세잔 전문가 벤투리는 정물화
의 배경 무늬가 1877년 당시
파리 우에스트 가 67번지의
벽지라고 주장한다. 처음으로
원근법을 생략한 작품이다.

「뷔페」, 캔버스에 유채, 65×
81cm, 1873~77, 체프무베
제티 박물관, 부다페스트
1907년 릴케는 세잔의 이 그
림에 관해, 그의 아내 클라라
에게 보내는 편지에 이렇게
썼다. "여기, 화가들만이 표
현해낼 수 있는 사실주의가
있어. 솜이 든 것 같은 두꺼운
파란색, 초록색과 붉은색이
있지만 그림자는 없지. 붉은
색을 띠고 있는 검은색으로
된 포도주 병이 있어."

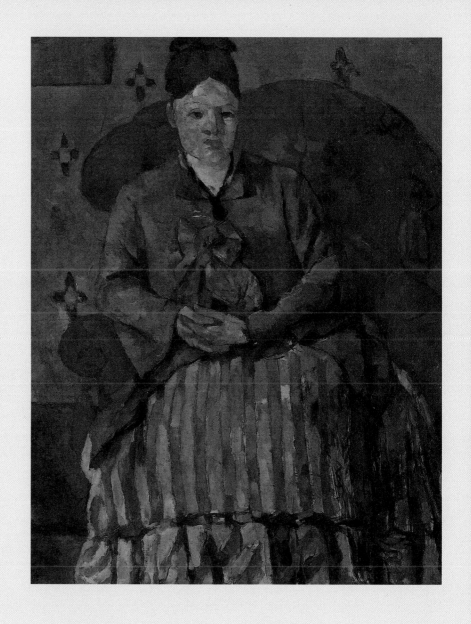

「붉은 소파에 앉은 세잔 부인」, 캔버스에 유채, 72,4×55.9cm, 1877, 보스턴 미술관
세잔은 오르탕스가 모델로서 오랫동안 순순히 서줄지 항상 걱정이었다고 한다. 미술사가 벤투리는 이 그림
을 "굉장한 초상화"라고 했다. 이 작품 속의 의상은 1877년에 유행하던 패션 스타일인 스트레이트 문양이다.
미술사가 반 뷔렌은 "세잔 부인은 유행에 뒤질까 봐 걱정하는, 여성 패션 잡지에 충실한 독자였다"라고 했다.
배경은 「사과 접시」와 같아, 파리의 당시 주소지인 우에스트 가의 벽지 같다.

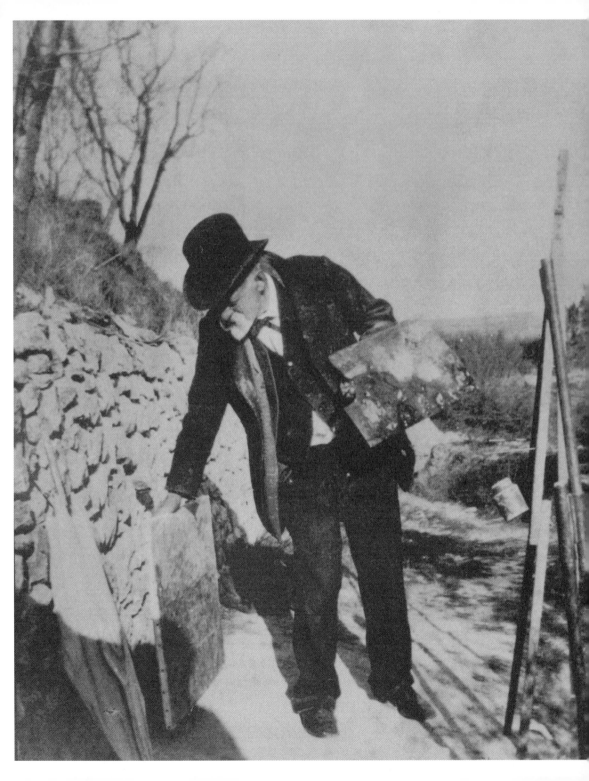

# 시련을 겪다

"나는 나의 수단과 통찰력으로

진지하고 순수한 나만의 작품을 시도했다."

## 자연과 고독 속의 대화

특히 예술에서는 이론과 실기의 발전이 자연과 더불어 이루어져야 한다.

1903년 2월 22일, 세잔은 젊은 화가 샤를 카무앙에게 보낸 편지에 이렇게 썼다. 세잔은 인상파와 멀어지면서 고독을 벗 삼아 일드프랑스의 풍경과 캔버스 사이에서 지냈다. 그가 다닌 일드프랑스는 샹티이, 오베르쉬르우아즈, 퐁투아즈, 퐁텐블로, 맹시 등이었다.

그의 발자취를 따라나선 나 또한 그대로 옮겨 다녔다. 그가 그린 다리를 보면서, 그가 그린 숲을 보면서, 그가 걸었을 수많은 장소에서 그의 발자국 위에 나의 발자국을 얹으면서 나는 그의 지독한 고독을 느꼈다. 그가 이젤을 폈던 장소는 지금도 고독과 자연만이 있다. 들리는 소리라고는 바람소리와 물소리밖에 없다. 자연이 세잔의 유일한 벗이었다.

세잔은 고독 속에서 방랑했다. 그런데 엎친 데 덮친 격으로 인생에 그늘이 점차 짙게 드리워지고 있었다. 1878년에서 1887년까지는 경제적으로도 가장 어려웠고, 작업에서도 새로운 조형세계를 찾고자 분투하던 시기였다. 〈살롱〉에서는 언제나 거절당했고, 쉽게 폭발하는 괴팍한 성격은 더 심해져서 늘 주위를 불안하게 했다. 1878년 탕기 영감에게 치러야 할 재료비 외상값은 2174프랑 80상팀이나 되었다.

가족마저 세잔을 가만 놔두지 않았다. 설상가상으로 엑스의 집에서는 재앙과 같은 골치 아픈 일이 그를 기다리고 있었다. 아버지에게 숨겨둔 오르탕스와 아들의 존재가 밝혀진 것이다. 세잔 앞으로 보낸 쇼케의 편지를 아버지가 뜯어보았는데, 편지에는 세잔 부인과 아들 폴의 안부를 묻는 내용이 적혀 있었다. 자신을 속였다는 이유로 아버지는 보조금을 다시 3분의 1로 줄였다. 세잔은 경제적으로 더욱 혹독한 어려움에 부딪혔다. 세잔 자신보다도 딸린 식구들이 문제였다. 아들 폴은 병이 났고, 아내도 앓아누웠다. 결국 세잔은 졸라에게 편지를 썼다. 경제적인 어려움을 고백하면서 오르탕스에게 돈을 붙여주기를 바라는 편지였다. 당시 세잔은 친구 졸라밖에 의지할 곳이 없었다.

나와 아버지 사이는 팽팽한 긴장 상태로 상황이 좋지 않아. 아버지는 송금을 완전히 없애겠다고 협박하고 있어.

『목로주점』으로 인기를 얻고 있던 졸라는 흔쾌히 세잔을 도와주었

다. 졸라의 도움으로 세잔은 아내와 아들을 마르세유 로마 가에 방을 얻어 살게 하고 그는 그 옆 마을인 에스타크에서 작업했다. 그리고 밤이면 엑스로 귀가했다. 한번은 세잔이 저녁식사 시간에 맞출 수 있는 막차를 놓치자 아버지의 노여움이 두려운 나머지 30킬로미터를 달려간 적도 있었다. 에밀 베르나르에 따르면, 엑스의 산을 돌아다닐 때

맹시에 도착했다. 맹시는 인석이 드문 삭은 마을이다.

젊은 자신보다 노인 세잔이 더 날쌨다고 했다. 두 다리가 보통 사람보다 발달한 탓이었을까, 아니면 곳곳에서 야외 스케치를 하다 보니 그리 되었던 걸까. 하여간 그는 졸라에게 보낸 편지에 "한 시간밖에 안 늦었어"라고 적었다.

세잔은 얼마 후 다시 파리로 상경했다. 방랑자 생활은 계속되었다. 그는 1879년과 1880년 사이에 믈룅에서 지냈는데, 그곳에서 새로운 회화세계를 일궈냈다. 그 대표적인 작품이 「맹시 다리」다.

## "세잔이 그린 맹시 다리를 알려주세요"

「맹시 다리」는 고독의 대가였다. 세잔이 홀로 캔버스와 씨름해서 얻어낸 값진 결과였다. 먼저 모티프는 피사로의 「작은 다리」에서 영향을 받

았다. 그 다리가 반원형, 직선, 사선 등으로 된 기하학적 구조로 지어졌다는 점이 세잔의 마음을 사로잡았다.

세잔은 1879년, 파리로부터 북서쪽으로 40킬로미터 떨어진 메당에 방문했을 때를 제외하고는 겨울까지, 그러니까 1879년 5월부터 1880년 2월까지 믈룅에서 체류했다. 믈룅은 파리에서 남동쪽으로 40킬로미터 떨어진 곳인데 기원전부터 역사를 자랑하는 도시이기도 하다. 「맹시 다리」는 이때 그린 그림이다. 맹시는 믈룅에서 자동차로 5분 거리에 있다. 이 작품을 그릴 때 비로소 세잔은 본격적인 자신만의 예술 방식으로 접어들었다. 인상주의의 영향에서 완전히 벗어난 것이다.

「맹시 다리」는 거울처럼 투명한 물에 비친 나무들과 기하학적 모양의 다리를 그린 파란색 계열과 초록색이 어우러진 풍경화다. 비스듬하게 평행을 이루는 붓 터치는 생기가 넘친다. 이런 붓 터치는 세잔만의 특징이기도 하다.

나는 4년 전에 맹시 다리를 찾아보려 시도했었다. 그때 작은 마을 맹시에서 마주친 노인들은 그 다리를 '세잔의 다리'라고 부른다고 했다. 당시 그 다리를 찾다가 저녁이 되었고, 땅거미가 내리는 어스레한 풍경을 찍어 나의 전작인 『화가들이 사랑한 파리』에 넣었다.

다시 맹시로 향하기 전날, 일기예보를 들어보니 다음 날은 전국이 맑고 태양이 눈부실 것이라고 한다. 맹시 다리가 궁금하다. 세잔의 그림 속 모습으로 다리를 바꿔놓았는지 확인도 할 겸, 파리지앵들처럼 햇볕을 최대한 쬐면서 맹시를 다녀와야겠다.

예전에 없던 맹시 다리 이정
표가 세워져 있었다. 오히려
이 이정표 때문에 길을 헤맸
지만······.

초봄의 고속도로변은 순이 돋아나는 나무들로 신선하다. 아직 연초
록은 정오의 햇빛을 받아 영롱하기까지 하다. 에손 강을 끼고 지나는 도
로에 접어들자 형형색색의 예쁜 보트들이 떠다니는 에손 강 풍경이 펼
쳐진다. 비탈진 언덕에 단아한 집들이 빼곡히 들어차 있는 풍경도 보인
다. 30분을 달리자 평야가 나타나면서 곡창지대를 알리는 푯말이 보인
다. 파리에서 출발한 지 한 시간쯤 지나자 믈룅이 나오고, 5분도 안 되
어 맹시가 나타난다.

4년 전만 해도 없던 맹시 다리 이정표가 세워진 게 보인다. 다시 찾
아가는 길이지만 아주 편하게 다리를 찾을 수 있겠구나 기대하면서 따
라가는데 이정표를 다섯 개쯤 지나니 아직 다리에 당도하지 않았는데

이정표가 사라져버린 게 아닌가. 아무리 둘러봐도 더이상 찾을 수가 없다. 이정표 설치가 완료되지 않은 거다. 이정표만 믿고 나섰다가 다시 믈룅 쪽으로 빠져나오고 말았다. 예전에 갔던 곳인데도 맹시 다리를 찾기가 쉽지 않다. 인적이 드문 작은 마을이어서, 길을 물어볼 사람을 만나는 것조차 쉽지 않다. 갈림길에서 차가 지나가길 기다렸다. 마침 지나가는 자동차를 세워 맹시 다리의 위치를 물어보았다. 차창을 열고 설명해주던 그는 말로는 어렵다고 생각했는지, 자기 차를 따라오라는 시늉을 한다. 그는 뤼벨이라는 마을에서 멈춰 서서는 내 쪽을 향해 소리친다.

"앞 공터에 차를 주차하고, 맞은편으로 내려가면 있어요."

나는 가슴에 손을 얹고 밝은 표정으로 감사의 인사를 했다. 그도 도움이 되어 기쁘다면서 말을 끝내기가 무섭게 떠난다. 길을 헤매는 동안 궁금증이 더 커진 나는 잽싸게 그가 말해준 곳으로 내려갔다. 나는 그만 내 눈을 의심했다. 그곳에는 세잔 그림 속의 다리와 똑같은 다리가 있는 게 아닌가! 내가 4년 전에 이곳을 찾았을 때에는 세잔의 그림과는 다르게 생긴 다리가 있었는데 말이다.

잠시 생각해보니, 전에 이곳을 가르쳐준 노인들의 말이 떠오른다. 당시에 돌로 만들어진 다리를 세잔 그림 속의 다리처럼 원상 복구하기 위해 공사할 계획이라는…….

나는 맹시 다리 위에 서서 밑으로 흐르는 물을 오랫동안 바라보았다. 그러다가 그림과 같은 장소를 찾기 위해 다리를 건너보기도 했다. 그곳을 왔다갔다 해보니 그림과 같은 광경을 보려면 다리를 건너지 않고 봐

야 한다는 걸 알았다. 사진을 찍으면서 사람이 지나가기를 기다렸다. 이 다리에 대해 조금 더 알고 싶었다.

이 다리는 뤼벨에 걸쳐 있는데 왜 뤼벨 다리라 부르지 않고 맹시 다리라고 하는지 이해되지 않던 터다. 얼마 후 그곳을 지나가는 중년 남자와 이야기를 나누고, 자전거를 타는 아이들에게도 물었다. 그 다음엔 노인들과도 이야기를 나누었다. 이들의 이야기를 종합해보니 이 다리를 맹시 다리라고 부르는 이유는 밑에 흐르는 물까지가 맹시의 소유이기 때문이란다. 그러므로 뤼벨 마을에 있지만 다리 이름은 맹시 다리라는 거다.

따라서 맹시 다리는 두 개가 있는 셈이다. 말하자면 하나는 뤼벨이라는 마을에 있고 하나는 맹시라는 마을에 있다. 세잔이 그린 다리는 이름은 맹시 다리지만 맹시가 아니라 뤼벨에 있다. 내가 예전에 찍었던 다리는 맹시 다리긴 하지만 세잔의 그림 속 다리는 아니었던 것이다. 다른 마을인 뤼벨에 걸쳐 있는 맹시 다리를 그 자동차가 안내해주지 않았다면 이번에도 세잔의 맹시 다리를 찾기란 불가능했을 것이다. 어쨌든 현재 맹시 다리는 세잔의 그림 속 모습 거의 그대로다. 복원 공사는 성공적이었다.

다리 밑에 흐르는 물은 아주 맑았다. 강이라기보다는 개천에 불과했지만 그곳에서 낚시하던 사람들이 인상에 남는다.

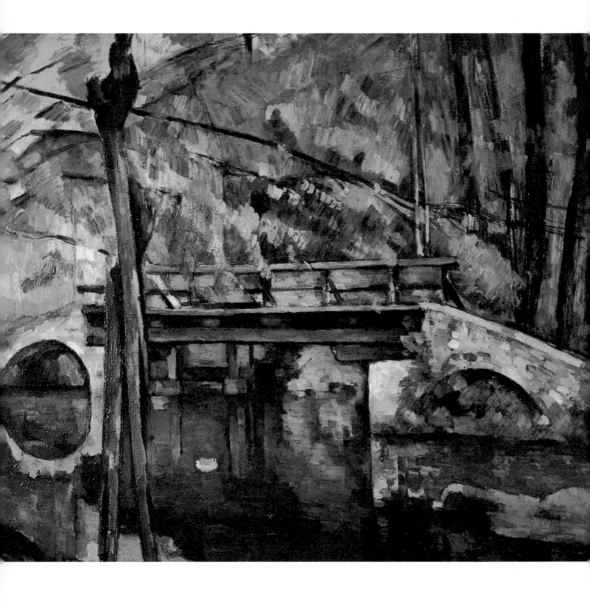

「맹시 다리」, 캔버스에 유채, 58.5×72.5cm, 1879~80, 오르세 미술관, 파리

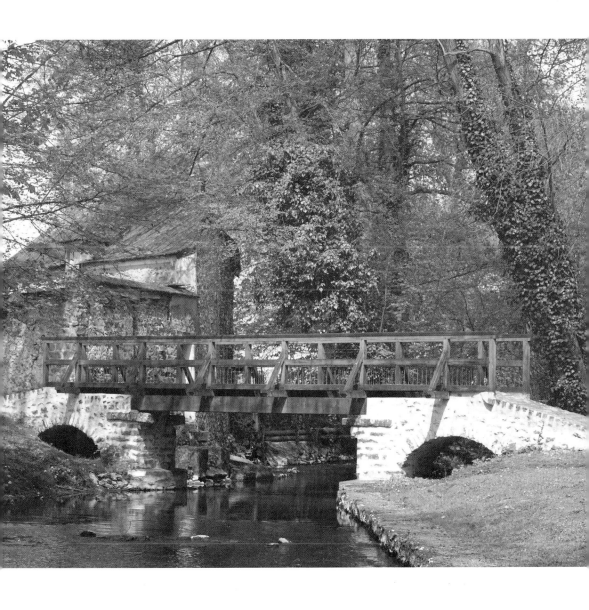

맹시 다리는 이전에는 다른 형태였으나 비교적 최근에 성공적으로 복원 공사를 해서 지금의 모습이 되었다. 세잔 시절의 다리로 원상 복귀한 셈이다.

## 졸라의 메당 별장

"세잔 씨의 그림을 가지고 계신가요."

볼라르가 졸라에게 묻자 졸라가 대답했다.

"별장에 그 그림들을 감춰놓았죠."

메당은 세잔이 지냈던 곳이기도 하지만 졸라가 세잔의 그림을 숨긴 곳이기도 했다. 졸라의 집 장롱에 있던 세잔의 젊은 날의 작품들은 졸라가 사망한 1902년, 드루 경매장에 나왔다. 그 경매 카탈로그를 보면 「유괴」 4200프랑, 「검은 탁상시계」 3000프랑, 「화실의 코너」 2050프랑, 「집에서 독서하는 졸라」 1050프랑, 「초상」 950프랑, 「정물」 900프랑, 「연습」 720프랑, 「여자의 초상」 600프랑, 「네레이드와 트리통」 680프랑이다. 모네 2805프랑, 기유메 300프랑과 600프랑, 피사로 500프랑과 900프랑 등 다른 인상파 작가들의 작품 값에 비해 훨씬 높게 책정되었다.

하지만 작품 값이 세잔에게 무슨 소용이 있겠는가. 친구 집에 드나들면서, 자신의 그림이 벽에 단 한 번도 걸리지 않은 걸 본 세잔은 얼마나 가슴이 아팠을까. 〈살롱〉에 거절당한 것보다, 평론가들의 악평보다 더 그를 어렵게 한 것은 졸라의 집 벽이리라고 난 생각한다.

졸라는 메당의 집을 1879년에 구입했다.

집을 구입했다니 축하하네. 자네가 동의한다면 그 지방을 더 그리기 위해 자네 집을 이용할 생각이네. 내가 그곳에서 가까운 베네쿠르나 로슈에 살 수 있다면 오베르에서 했던 것처럼 한두 해마다 돌아다닐 생각이네.

세잔은 졸라가 메당에 있는 별장을 구입한 것을 축하했다. 그리고 1879년 9월 말 졸라로부터 자신을 초대하는 편지를 받았다. 곧바로 세잔은 답장을 보냈다.

자네의 초대를 기꺼이 수락하지. 놀라울 정도로 전원이 아름다울 이런 계절에는 더욱 기쁘게 말이네. 그곳에는 짙은 고요가 있는 것 같네. 난 그러한 인상을 표현할 수가 없었지. 그러니, 느껴보기라도 하면 좀 나아지지 않겠나 싶네.

졸라는 1862년에 아셰트 출판사의 편집부에 일자리를 구했다. 하지만 하루에 열 시간씩 몰두해야 하는 편집 일은 그에게 순수하게 글만 쓸 수 있는 시간을 허락하지 않았다. 그래서 경제적 사정이 불안했음에도 졸라는 그 일자리를 그만두었다. 1867에서 1869년까지 어려운 시기를 보내다가 오늘날 자연주의의 걸작으로 일컫는 루공 마카르 총서 계약을 맺고 월급을 받으면서 졸라는 비로소 경제적 어려움에서 벗어났다. 불쌍하고 가난한 소시민들이 힘든 세상의 희생물이 된다는 『목로주점』이 졸라에게 어마어마한 성공을 안겨줬던 것이다.

1878년, 그해 파리는 온통 『목로주점』의 주인공들인 코포와 랑티에 그리고 제르베즈에 관한 얘기로 떠들썩했다. 『목로주점』의 성공은 대단했다. 그는 출판사로부터 1만 8500프랑을 받았다. 책은 곧 재판에 들어갔는데 35번이나 다시 찍었다. 메당의 저택은 졸라가 『목로주점』의 저

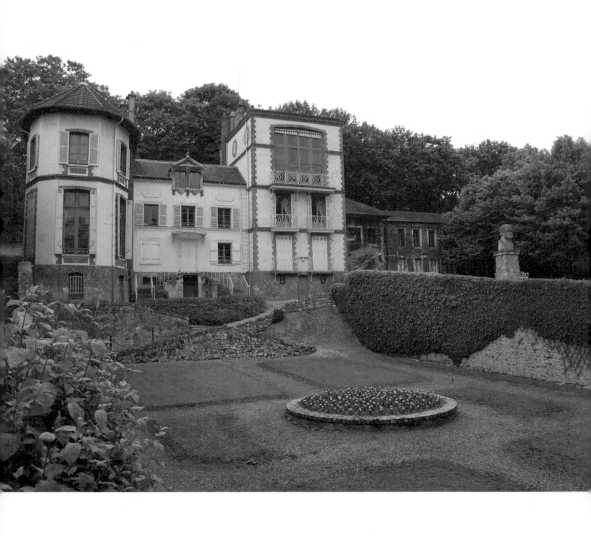

『목로주점』의 저작권료로 구입한, 메당에 있는 졸라의 집이다. 당대 문인들과 예술가들이 이곳을 드나들었다.

작권료 9000프랑으로 구입한 별장이었다. 이곳에는 당시 문학인들과 화가들, 출판업계 사람들이 자주 드나들었다. 그중에는 기라성 같은 거장들도 포함되어 있었다. 엑스에서 온 고향 친구들도 그곳에서 지내다 갔다. 세잔도 물론 그곳에서 지내곤 했다.

메당은 파리에서 서쪽으로 40킬로미터 떨어진 곳인데 파리에서 가려면 자동차로 한 시간 정도 걸린다. 나는 메당을 지나 몽주르와 세잔이 앞의 편지에 언급한 로슈와 베네쿠르를 돌아올 생각으로 집을 나섰는데, 구름이 많이 끼고 바람이 몹시 불었다. 고속도로 A13번 도로를 달렸다. 신선한 공기를 들이마시고 싶어서 창문을 여니 언덕에 모네의 그림 속처럼 붉은 개양귀비 꽃이 흐드러지게 핀 풍경이 선명하게 보인다. 빌랜쉬르센에서 고속도로를 벗어나 국도로 진입하자 메당을 알리는 표지판이 친절하게 방문객을 기다리고 있다. 졸라의 집을 가리키는 이정표는 꽤 잘 되어 있다. 이정표가 드디어 메당에 도착했음을 알린다.

바로 한 저택이 눈앞에 나타났는데 벽에 붙어 있는 나무로 된 커다란 표지판이 졸라의 집임을 알려준다. 세잔이 졸라의 집 부근에서 센 강을 그린 그림이 생각난다. 두리번거리며 센 강을 찾아보니 바로 맞은편에 있다. 이 마을은 센 강변에 달라붙어 있는 몇 채의 집으로 이루어진 강변마을이다. 세잔은 졸라의 작은 배 '나나'를 타고 센 강 저편에서 그림을 그렸다. 지금도 '나나' 같은 배가 여러 척 떠 있다. 강가에 소박한 레스토랑이 제 철을 만나지 못해서인지 텅 빈 채 흉가처럼 버려져 있는 게 보인다.

그리고 세잔이 그린 메당 성을 찾아가보니, 졸라의 집에서 걸어서 3

세잔이 이 성을 그린 그림(오른쪽 페이지)은 고갱이 소유했었다. 지금은 그림 속 좌측에 있는 메당 성만 그대로 있을 뿐, 주변 환경은 거의 알아볼 수 없을 정도로 많이 달라졌다.

분 걸리는 곳에 있다. 성만 그대로 유지돼 있을 뿐 그림 속 풍경은 온데 간데없다. 많은 집들이 생겨났고 키가 큰 미루나무로 가려져 있다.

졸라의 집은 오후 3시부터 입장이 가능하다고 한다. 일정에 여유가 많지 않아서 사전에 전화로 양해를 구했는데 다행히 좀 이른 시간에 방문하는 영광을 얻어냈다. 졸라의 집 관리자가 열쇠로 굳게 잠긴 문을 열어준다. 1층에는 세잔이 그린 메당의 유채 풍경화 한 점과 수채화 한 점이 인쇄본으로 걸려 있고 졸라의 집 스케치 한 장 또한 보인다. 세잔의 그림은 그가 세상을 떠난 뒤에야 (인쇄본이긴 하지만) 졸라의 집 벽에 걸

린 셈이다. 방마다 있는 벽난로를 보니 장작을 태우며 대화를 나누었을 당대의 작가들과 세잔이 그려진다. 나는 졸라에 관한 책을 읽은 후 별다른 이유 없이 그곳에 있는 벽난로가 보고 싶어졌다. 거기에는 '한 줄도 (쓴 것이) 없다면 하루도 없다Nulla dies sine linea' 라는 글귀가 라틴어로 적혀

「메당 성」, 캔버스에 유채, 59×72cm, 1879∼81,글래스고 미술관

있다고 했다. 담당자에게 그것을 특히 보고 싶다고 했더니 밝은 얼굴로 아직도 있다면서 바로 안내해준다. 그 벽난로는 3층에 있었다. 물론 그 글자도 그대로 벽난로 위쪽에 장식처럼 대각선을 이루며 세 줄로 적혀 있다.

졸라의 집은 내가 이곳을 방문하기 전에 책에서 읽었던 내용과는 많이 달라 보인다. 거실의 천장은 높고 거대하며 루이 18세풍 응접실 가구들로 꾸며져 있는 등 장식이 극에 달했다고 했는데, 직접 보니 그 글이 믿어지지가 않는다. 저택은 그다지 화려하지도 않고 방들도 아주 작다. 조각품, 도자기, 벽 자수 등이 사치스러웠다는 이야기는 더욱 믿을 수가 없다. 물론 졸라의 멋진 책상은 졸라 부인이 처분했다고 담당자가 얘기해주었지만 그것이 있었다고 해도 졸라가 사치를 누렸다고는 보이지 않는다. 딱 하나, 아주 특이하고 화려한 의자가 있긴 했는데 그것은 졸라의 의자였다고 한다. 형제가 없어서 그랬을까? 졸라는 사람들이 모이는 것을 아주 좋아했나 보다. 그는 친구들을 맞이하기 위해 저택 곁에 새로 건물을 지었을 정도였다.

졸라는 그림만 그리는 친구 세잔을 아름다운 사람들로 구성된 파리지앵의 모임에 곧잘 초대했다. 그러나 세잔은 그러한 점잖은 분위기를 견디질 못했다. 하루는 사라 베르나르, 옥타브 미르보, 알퐁스 도데, 에드몽 드 공쿠르 등이 초대된 출판사 관계자의 집에 세잔도 초대되었다. 그런데 세잔은 거친 태도로 테이블에 앉아서는 타인에 대해 적의에 찬 시선으로 일관했다. 세잔이 이런 행동거지를 보였음에도 졸라는 세잔을

계속해서 초대했다. 세잔은 엑스의 사투리에 더 강세를 주었고 졸라를 향해 촌스러운 말투로 말을 던졌다.

"야, 여기 너무 덥다. 네가 허락한다면 웃옷을 벗어야겠다."

오늘날에도 정찬 자리에서 예의 바른 사람이라면 양복 웃옷을 벗지 않는다. 아주 더운 한여름의 경우에라야 웃옷을 벗어도 될지 양해를 구하는 유럽 친구들을 종종 볼 수 있는데, 더구나 세잔이 살던 시대에는 얼마나 경우 없는 일이었겠는가.

『나나』의 작가 졸라는 이제 유명 작가로서 성공가도를 달리고 있었다. 그는 더이상 가난한 청년이 아니었고 성공에 성공을 거듭한 스타 작가였다. 반면 세잔은 실패에 실패를 되풀이하는 거의 무명의 화가였다. 계속 〈살롱〉에서 거절당하며 보낸 세월이 흐르고 흘러 어느덧 세잔의 나이가 불혹을 넘어가고 있었다.

세잔은 여러 차례 메당을 방문했다. 1879년과 1880년, 그리고 1885년에 이곳을 찾았다. 역시 메당에 온 어느 날, 세잔은 과거에 그의 애인이었던 졸라 아내의 초상화를 그리기 시작한다. 그런데 기유메는 모델을 서고 있는 졸라의 아내에게 차 대접을 해달라고 어리광을 부리며 장난을 치는 게 아닌가. 가뜩이나 졸라 부인이 멋쟁이 기유메만 좋아한다고 생각했던 차에, 그림 그리는 데 방해까지 받자 세잔은 붓으로 그림을 구멍 내 찢어버리고 그 집을 떠나버렸다.

바람이 많이 불어서일까, 이곳을 박차고 나가는 세잔의 모습을 상상해서일까, 졸라의 집이 어쩐지 쓸쓸하기만 하다.

## 몽주르와 로슈기용

메당에 이어 세잔의 발길을 좇아 내가 향한 곳은 몽주르다. 세잔은 몽주르에서도 집이 있는 풍경화를 그렸다. 메당에서 몽주르로 가는 길은 눈부시게 아름답다. 구릉과 언덕이 펼쳐진 풍경에 감탄이 절로 새어나온다. 그러는 사이 숲길 어귀에 있는 마을로 들어선다. 간첩이 숨어들어가도 모를 만한 후미진 곳에 있는 아주 작은 마을이다. 그러나 초행길임에도 나는 단번에 그 마을을 알아봤다. 마을에 들어가자마자 처음 보이는 집이 바로 세잔의 그림에서 보았던 그 집과 같다. 내 기억을 확인할 겸 그 자리에서 화집을 꺼내들어 비교해보니 맞다! 그림 속 풍경 그대로다. 예상 밖이다. 쉽게 찾기는커녕 찾을 수나 있을지 의문만 가득해서 현장에 가야 하나 말아야 하나 갈등한 곳이었다. 하지만 빠뜨릴 수 없어서 불안감을 동반한 채 찾아 나선 길이었다.

몽주르의 농가는 특이하게도 문이 아치형이다. 귀족의 성이나 저택이 아닌 농가의 문이라 하기엔 어색하고 이상해 보인다. 세잔도 이런 점에 이끌려 이곳에서 이젤을 펼치지 않았을까? 이런 생각을 하는 사이 아치형 문 안에서 사람이 걸어 나온다. 집 앞에서 차가 멈추는 소리를 듣고 확인차 나오는가 보다. 보잘것없는 농가를, 게다가 동양사람이 사진을 찍고 있는 걸 보고는 꽤 의아한 표정이다. 그는 그 집이 세잔의 그림에 나온다는 걸 모르고 있었다. 그러니 의아할 수밖에. 의아하게 날 쳐다보는 그의 시선을 애써 외면하면서 사진을 더 찍기 위해 나는 그 앞에서 검은고양이마냥 어슬렁거렸다. 사진을 다 찍은 다음 그에게 다가

몽주르의 농가는 세잔이 이 자리에서 걸음을 멈췄던 때와 거의 변함이 없는 모습이다. (위)
「몽주르에 있는 농가」, 캔버스에 유채, 64×52cm, 1899(오른쪽)

성곽의 도시 로슈기용은 천
년 역사의 도시다. 세잔은 친
구 르누아르를 찾아 1885년
6월 이곳에 왔다.

가 로슈 기용으로 가는 길을 물었다.

　로슈기용은 세잔이 사랑에 빠져 방황할 때 이곳에 사는 친구 르누아
르를 찾아 온 곳으로, 1885년 6월에서 7월까지 머물렀다.

　파리에서 북서쪽으로 약 100킬로미터에 있는 로슈기용은 일드프랑
스와 노르망디 지방 사이에 있는 지역이다. '로슈기용'은 옛 성주의 이
름이다. 12세기에는 한 집안의 장남 이름을 '기'라고 불렀는데 오늘날의
기용이다. 그런데 이 장남 로슈 기용은 흉악한 장인에게 목이 졸려 죽음

을 당한다. 1109년에 일어난 이 극악무도한 살인사건은 만화의 배경으로도 사용될 정도로 아주 유명하다.

천 년의 역사를 자랑하는 성곽 도시인 로슈기용엔 특이하게도 바위를 파내고 건축된 성이 있다. 성뿐만 아니라 그 도시에는 동굴 집이 아주 많다. 세잔의 그림 속에 바로 이 동굴 집이 담겼다. 세잔이 하얗게 그린 벽을 직접 만져보니 생트빅투아르 산처럼 하얀 석회석이다. 이 독특한 성과 집은 마치 돌조각을 하다가 버려둔 것 같은 인상을 준다. 세잔의 그림 속

응장한 로슈기용 성. 이 성에서 아래를 내려다보면 역시 응장한 센 강의 풍경이 펼쳐진다.

「로슈기용」, 캔버스에 유채,
62×72cm, 1885

현장을 가 보니 아스팔트가 깔린 걸 제외하면 거의 그대로다. 구불구불한 길과 멀리 보이는 낡은 성이 세잔의 흥미를 자극했던 모양이다. 더불어 그 앞에 펼쳐지는 센 강변의 풍경도 웅장하다.

지도를 접었다. 오늘 일정은 여기까지다. 이젠 파리 방향 이정표만 찾아 돌아가면 된다. 로슈기용을 빠져 나오는 길은 몹시 매혹적이고 아름답다. 출발한 지 얼마 지나지 않아 눈에 익은 푯말이 보인다. 모네가 살았던, 그리고 그의 아내를 잃었던 베퇴유라는 마을이다. 차를 세우고 사람들에게 물어 모네의 노란 집을 찾았다. 모네가 살았던 집에는 졸라의 집처럼 네모난 안내판이 박혀 있고 모네의 집 맞은편에 그가 그린 그림이 세워져 있다. 우연히 명작의 고향을 만나는 행운을 건졌다.

다시 차에 올라 파리로 향했다. 국도를 벗어나 고속도로에 진입하자 어둠이 엄습하면서 길 위에 고독도 따라서 길게 내려앉는다. 해질녘 하늘은 그 빛의 여운이 미레유의 시 「가여워 마세요」의 첫 구절을 생각나게 한다.

하루해가 저물어 남은 석양마저 그 빛을 거두어도
아쉬워하지 말아요

세월이 풍경을 조금씩 바뀌나갔지만 꼭대기의 성과 전면에 있는 하얀 석회 벽은 그대로 있다.

여름이 다 가버린 쓸쓸한 들판에
여름내 지천으로 피었던 꽃들이 시들
어버려도
안타까워하지 말아요

파리로 돌아가던 길, 베퇴유
에 있는 모네의 노란 집을 보
는 우연이 나에게 찾아왔다.

미레유의 시를 읊조리며 생각한다. 자연과 작품 사이에 서 있는 화가는 그래도 행복한 사람이라고. 화가는 고독 속에서 비로소 혼자가 아니었을지도 모른다. "혼자 있을 때가 가장 혼자 있을 때가 아니다"라는 키르케고르의 말처럼.

## 샹티이로 가는 산책길

샹티이는 나에겐 특별한 곳이다. 내가 파리에 터를 잡은 후 처음으로 가본 파리 외곽 지역이고, 상상 속에만 존재하던 성이란 것을 처음 두 눈으로 보았던 곳이기도 하다. 파리 거주 기간이 길어진 만큼 프랑스에 있는 수많은 성들을 방문해왔지만 그중에서도 나는 특별히 샹티이 성을 좋아한다. 파리에서 아주 가깝기 때문에 자주 찾게 되었고 저절로 추억도 많이 쌓여갔다. 안개가 잘 끼는 지역적 특성 때문에 샹티이 성의 뾰족한 탑은 안개에 반쯤 가려져 있을 때가 많다. 그럴 때면 만화 속의 성

세잔 그림 속의 현장을 보기 위해 다시 찾아간 샹티이 성. 그곳의 황홀한 아름다움은 여전했다. 이토록 매혹적인 성을 바라보며 세잔은 무슨 생각에 젖었을까.

「샹티이 산책로」, 캔버스에
유채, 81.3×64.8cm,
1888, 톨레도 박물관, 오하
이오

처럼 믿을 수 없을 만큼 환상적이며 아주 아름답다.

샹티이로 가는 길에는 고향으로 갈 수 있는 문, 샤를 드골 공항이 있다. 비행기가 뜨는 모습을 보면서 회상에 잠겨 A1 고속도로를 따라가다 보면 곧 샹티이에 도착한다. 세잔을 핑계 삼아 또 한 번 샹티이 성으로 발길을 잡았다. 샹티이는 세잔이 그린 풍경화처럼 숲 사이로 난 길이 아주 매력적인 곳이다. 게다가 길을 달리다 보면 그 멋진 샹티이 성이 갑자기 출현하는데 그 순간의 쾌감은 이루 말할 수가 없다.

샹티이 성 안에는 콩데 미술관이 있는데, 꽤 가치 있는 컬렉션을 갖춘 곳이다. 이를테면 옛 프랑스 풍경을 세밀하게 묘사해놓은 「랭부르 형제의 달력 그림」이 그곳의 컬렉션이다.

세잔의 그림 속 도시는 그가 고독하게 떠돌아다닌 방랑의 발자취이기도 했다. 샹티이도 마찬가지다. 그는 홀로 샹티이로 가서 이젤을 세웠고 추상에 가까운 나머지, 성인지 마을인지 분간이 어려운 풍경화를 3점 그렸다. 한 점은 소장처를 알 수 없고 두 점은 미국 톨레도와 시카고에 있다. 유럽에서 직접 보기가 힘든 작품이기도 하다.

숲 사이로 난 길이 너무도 매력적인 샹티이로 가는 산책길. 「샹티이 산책로」의 현장은 변함없이 현존한다. 바리케이드마저도.

## "이 소름끼치는 인생!"

중요한 점은 예술가가 무엇을 하는지가 아니라, 그가 어떤 사람인가다. 만일 세잔이 블랑슈처럼 살고 생각했다면, 그가 그린 사과가 열 배나 더 아름다웠다고 해도 나는 관심을 두지 않았을 것이다. 우리의 관심을 끄는 것은 세잔의 불안이다. 그것이 세잔의 교훈이다. 반 고흐의 고통, 그것이 그 인간의 참된 드라마다. 나머지는 껍데기다.

—피카소가 세잔에 대해 한 말, 앨프리드 바, 『피카소의 예술 50년』(뉴욕 현대미술관, 1946)에서 인용

세잔을 언급할 때마다 꼭 동행하는 수식어가 있다. 바로 '고독'이다. 고독은 그와 뗄 수 없는 친구였는지도 모른다. 세잔은 회화의 연구에 빠져들수록 점점 더 콤플렉스가 커졌고 대도시 파리의 소음을 멀리하면서 더 깊이 고독 속으로 자신을 몰아넣었다.

이 고독한 생활로 인해 세잔의 성격과 정신은 서서히 망가져갔다. 이런 일이 생기곤 한 것이다. 1894년 모네는 그의 집 지베르니에서 연 54번째 생일파티에 세잔을 초대했다. 이 생일파티에 초대된 손님 중에는 장관 조르주 클레망소, 조각가 오귀스트 로댕, 소설가 옥타브 미르보, 미술 평론가 귀스타브 제프루아가 포함되어 있었다. 이 유명인사들과의 만남에 세잔은 행복해했다고 한다. 그런데 그 정도가 너무 지나쳤던 게 문제가 되었다. 세잔은 갑자기 눈물을 글썽이면서 미르보와 제프루아에

게 소곤거렸다.

"로댕 선생님과 악수한 일은 자랑할 만하지 않나요? 그가 나와 악수를 했어요! 그는 훈장을 단 사람이잖아요!"

점심식사가 끝난 후 모네는 손님들에게 그가 가꾼 아름다운 지베르니 정원을 산책하자고 권했다. 그런데 산책 도중 갑자기 세잔이 로댕 앞에 무릎을 꿇고는 이렇게 말했다.

"저와 악수해주셔서 정말 감사합니다."

세잔은 가뜩이나 언행이 거칠고 쉽게 화내거나 격해졌는데 그 정도가 더 심해지고 난폭해져갔다. 그는 화가 나면 그리다 만 풍경화를 던져버리고 돌아오기 일쑤였고 나이프로 그림을 찢는 일이 허다했다. 만약 볼라르의 말을 믿는다면 세잔의 욕구 불만에 찬 까다로움은 광적인 것에 가까웠다. 대단한 일에도, 또 아무것도 아닌 일에도 그는 외치곤 했다.

"이 소름끼치는 인생!"

이렇게 외치는 데에는 이유가 없는 것도 아니었다. 세잔만큼 행운이 따르지 않고 모든 상황이 나빠진 사람도 드물기 때문이다. 세잔이 엑스에서 길을 걸어가면 어린애들은 그를 향해 돌을 던지면서 '가서 새장이나 그려라!'라고 외쳤고, 친구에게 그림을 선물로 주면 그 친구는 그림을 서둘러 다락에 처박아놓았던 것이다.

세잔의 표현대로 소름끼치는 인생이었지만 그는 회화에 대한 투쟁만큼은 절대로 멈추지 않았다.

## 창조의 바다 에스타크

1883년경에 세잔은 에스타크에 있었다. 그가 그해 5월 24일 에스타크에서 졸라에게 쓴 편지를 보면 그렇다.

언제나 그림에 몰두하고 있어. 완전한 모티프라고 할 수는 없지만 이곳은 전망이 아주 아름다워. 그럭저럭 해질 무렵 높은 곳으로 올라가면 마르세유와 섬이 멀리 배경으로 보이는데 밤을 감싸는 이 아름다운 파노라마는 아주 장식적이야.

세잔이 처음 에스타크에 간 때는 1864년 8월이었다. 그 후로 세잔은 1869년에서 1885년 사이에 여러 차례 그곳을 찾아 그림에 몰두했다. 초기 시절, 세잔의 어머니가 집 한 채를 구입하면서 이곳이 그의 예술에 자극을 주고 촉진시키는 계기가 되었다. 그리고 프러시아 · 프랑스 전쟁 때도 세잔은 에스타크에 있었다. 모네와 피사로는 영국으로 피난을 갔고 마네는 장교로 전쟁에 나갔고 르누아르는 보르도 지방에서 지내던 그 시절, 세잔은 에스타크를 선택했던 것이다.

세잔은 부드러운 수증기가 피어나는 바닷가 풍경을 구조적인 시각으로 그려냈다. 에스타크의 풍경 연작을 보면 바다의 수평선이 화면 위쪽에 그려졌다. 물을 추상적인 표현으로 그려낸 것은 그의 놀라운 창조물이었다. 미술사가 엘 게리는 에스타크 연작으로 르네상스 이전 작가들의 프리미티프주의와 세잔의 프리미티프주의를 비교 분석하기도 했다.

에스타크의 바다가 펼쳐진다. 부드러운 수증기가 피어나는 에스타크의 아름다운 이 바다가 세잔의 마음을 사로잡았겠지.

「에스타크 마을과 이프 성」, 캔버스에 유채, 71×57.7 cm, 1883~85, 피츠윌리엄 박물관, 케임브리지

세잔의 프리미티프주의는 르네상스 이전 것과 완전히 다르다. 그 다른 점을 세잔의 에스타크 연작에서 예를 들어본다. 그는 풍경 전체를 하나의 입체로 간주하고 있다. 3차원의 세계를 보여주기 위하여 그가 사용한 윤곽선은 마치 실제 존재하는 풍경처럼 시각상의 착각을 일으키게 한다.

세잔은 에스타크 풍경에서 집, 지붕, 공장 굴뚝에 예술적 각을 입혀 마치 실제로 존재하는 것처럼 표현했던 것이다. 1882~87년 사이, 연구를 도와준 장소였던 에스타크에서 세잔은 실재하는 대상의 추상화를 통해 물의 질량을 표현하고 멀리 산을 넣어 공간감을 그려냈다. 에스타크에 처박혀 세잔은 점점 자신만의 순수한 진리를 터득해내면서 논리적 귀결을 맞기에 이른다. 그의 고독의 무게는 창조의 무게와 비례했다.

세잔이 그려낸 그 넓은 바다를 보기 위해, 나는 엑스를 거쳐 계획대로 에스타크로 향했다. 고속도로를 30분쯤 달리자 출렁이는 지중해가 나타난다. 그야말로 환희가 밀려오는 순간이다. 에스타크는 마르세유의

한쪽 만에 위치해 있다. 겨울의 중심에 있는 1월이라고 말하기에 무색할 정도로 내리쬐는 태양이 따사롭다.

에스타크 마을에 도착하자마자 마주치는 것은 붉은색 집들이 경사진 바위 위에 빈틈없이 차 있는 풍경이다. 우유를 섞은 듯 보드랍고 금싸라기를 뿌려놓은 것처럼 반짝이는 드넓은 바다를 바라보다가, 길가의 정

한겨울인데도 강렬하고 따사로운 태양이 내리쬐는 에스타크의 바다는 환희로 다가온다.

원을 다듬고 있는 노부부에게 세잔의 그림을 보여주면서 장소를 물었다. 노인의 말이, 거의 사라지고 없단다. 세잔의 그림 속에 있는 굴뚝은 기왓장을 굽는 공장들이었는데 문을 닫았다는 이야기다.

에스타크는 우리네 달동네의 느낌이 나는 마을이다. 세잔이 드나들던 때와 비교하면 많이 변했지만 바다가 보이는 풍경은 세잔이 언급한 그대로다. 바다가 가득 보이는 풍경을 찾기 위해 에스타크 산으로 올라갔다. 자동차로 진입이 가능한 길이 있는 게 다행이다. 폐쇄된 공장지대의 분위기가 영화 촬영에서 폭력적인 신 배경으로 이용하면 안성맞춤일 듯하다. 그만큼 으스스하다.

그곳을 지나 더 정상으로 향했다. 그런데 아이로니컬하게도 오르면 오를수록 형편없는 판자촌 달동네가 나오는 반면 시야에 펼쳐진 광경은 더욱 눈부시게 아름다워진다. 넓은 바다가 삶의 시름을 잊어버리게 하는 모양이다. 사람들은 아주 밝고 착해 보인다. 빨래를 널고 있는 한 여인이 "봉주르!"라고 인사를 건넨다. 그녀가 아주 상냥해 보이기에 나는 그녀에게 다가갔다. 그녀에게 장소를 물어볼 생각으로 그녀 앞에서 책을 펼쳤는데 갑자기 그녀가 물리치면서 도망친다. 그녀는 내 쪽을 향해 자신은 글을 읽을 줄 모른다고 크게 소리 지르는 게 아닌가. 나는 그저 그 여인에게 책을 보여줬을 뿐인데 마치 뱀이라도 본 듯이 두려워한다. 나는 글이 아니라 그림이라고 그녀를 안심시켰다. 그래도 막무가내다. 계속해서 글을 읽을 줄 모른다는 말만 되풀이한다. 어쩔 수 없이 되돌아섰지만 설명할 수 없는 묘한 기분에 휩싸였다. 그 여인은 세잔의 어머니

사진 오른쪽 벽 위에 세잔이
그림을 그린 현장임을 알려
주는 팔레트 모양의 표지가
붙어 있다.

처럼 크리오요 혈통의 여자였다. 그녀의 사진을 찍었으면 좋았을 텐
데……

터벅터벅 골목길을 나서는데 한 무리의 청년들과 마주쳤다. 그 중에
니콜라라고 하는 한 청년이 도와주고 싶다고 친절하게 말을 걸어왔다.
목적을 설명하자 책은 들여다볼 생각도 하지 않고 그림을 그린 장소를
하나 알고 있다면서 가르쳐주겠단다. 그를 뒤따라갔다. 그는 장소를 알
긴 했지만 누구의 그림인지, 어떤 그림인지는 몰랐다. 단지 유명한 화가
가 그린 장소라는 것만 알았다. 그가 안내해준 곳에 가니 세잔이 그렸던
집이 거의 그대로 있다. 1880~85년 사이에 작업한 「에스타크의 집」의
현장이다. 그는 에스타크 자체 내에서 만들어놓은 명화 현장 이정표가

「에스타크의 집」, 캔버스에 유채, 65×81cm, 1880∼85, 멜론 컬렉션, 우퍼빌

에스타크 산에서 만난 청년이 알려준 명화의 장소. 바위 밑에 한 채 떨어져 있는 집이 그림 속 모습 거의 그대로 있다.

있다고 가르쳐주었다.

에스타크에는 세잔과 그 외의 화가들이 그린 장소를 팔레트 표지로 지시해놓았다. 그 팔레트 이정표를 따라가면 그림의 소재가 된 장소들을 볼 수 있다. 세잔의 영향을 받은 입체주의 작가 브라크가 그림을 그린 장소도 있다. 세잔이 다녀간 후로 브라크 외에도 많은 화가와 작가들이 드나들었던 곳이 바로 에스타크다. 그들의 발걸음을 따라 에스타크를 거닐어보니 이곳엔 화가들이 좋아할 만한 서민적인 애환과 자연의 아름다움이 섞여 있다. 이정표를 따라 돌아보는 데 걸리는 시간은 두 시간 정도다. 팔레트 이정표는 에스타크 교회에서 시작되는데, 그 교회 안을 들여다보자 십자가가 세잔의 그림을 모사한 배경 위에 걸려 있다. 에스타크의 주민들은 세잔에 대해 잘 모르지만, 도시는 세잔을 기억하고 있는가 보다. 도처에 세잔의 흔적이 묻어 있다.

일드프랑스에서 피사로의 영향을 빼놓을 수 없다면, 에스타크에서는 화가 아돌프 몽티셀리의 영향을 언급하지 않을 수 없다. 세잔이 처음 그와 작업하게 된 해는 1883년이었다. 고아였던 몽티셀리는 세잔보다 열다섯 살 많았다. 그는 이탈리아계 프랑스 사람으로, 마르세유에서 태어나 그곳에서 미술에 입문한 후 파리에 상경해서 살다가 1870년대에 피난처 삼아 마르세유로 다시 내려갔다. 몽티셀리는 그의 화려한 색채에 반한 부유층에게 인기를 누렸다. 세잔이 몽티셀리의 그림을 처음 보게 된 곳은 탕기 영감의 화방에서였다. 세잔은 몽티셀리의 그림을 보는 순간 첫눈에 반했다. 세잔 말고도 또 한 사람이 그의 그림의 푹 빠졌는데

오랜 세월의 아름다움이 느껴지는 에스타크 역. 세잔이 에스타크 역 뒤편에 방을 얻었다고 쓴 편지가 생각난다. 바로 그곳이다.

반 고흐였다. 몽티셀리에 대한 존경심은 반 고흐가 동생 테오에게 보낸 편지에 적혀 있다.

몽티셀리와 세잔은 특히 에스타크에서 자주 만났다. 그래서 에스타크는 두 화가의 우정이 깃든 장소이기도 하다. 세잔과 몽티셀리는 그림을 그리다가 농부의 광이나 동굴에서 잠을 자기 일쑤였고 부근의 마을을 안 다닌 곳이 없을 정도였다. 몽티셀리와 세잔은 자유에 취해서 집으로 돌아가곤 했는데 세잔은 무척 그를 좋아했고 그의 그림을 한없이 존경했다.

몽티셀리와 세잔의 우정을 그리며 그곳을 거닐다가 시계를 보니 어느덧 에스타크를 떠나야 할 시간이다. 레스토랑 테라스에서 태양을 즐기며 싱싱한 바닷가 음식에 취해 시간을 많이 써버린 것이 후회된다. 해가 지기 전에 가르단에 들러야 하는데, 해가 짧은 겨울이어서 엑스까지 돌아가려면 시간이 촉박하다.

다급한 마음으로 돌아갈 길을 찾다 보니 막다른 길에 닿았다. 가만 보니 에스타크 역 앞이다. 오래되어 낡고 소박한 맛이 나는 시골 역 풍경이 펼쳐진다. 세잔이 에스타크 역 뒤편에 방을 얻었다고 쓴 편지가 기억난다. 아, 이곳이구나! 새삼 특별하게 보인다.

에스타크를 떠나는 내리막길에 다다르자 멀리 마르세유 항구도시가 시야에 들어온다. 그 도시를 바라보자니 마르세유에서 삶을 마감한 시인 랭보가 생각난다. 그가 파란만장한 삶을 끝낸 곳이 마르세유에 있는 한 작은 병원이었다. "참된 인생은 부재"라고 외친 그는 젊은이들에게

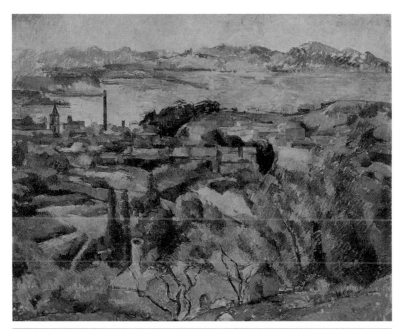

「에스타크와 마르세유 만」,
캔버스에 유채, 65.9×
81.3cm, 1883년경, 필라
델피아미술관

1930년대 에스타크의 풍경
을 담은 이 흑백사진은 세잔
의 그림과 많이 닮았다.

반항의 상징이었다. 인간과 미학을 탐색한 랭보의 여정과 자연과 미학
을 탐구한 세잔의 길이 다르지 않게 생각된다. 랭보는 "보들레르는 최초
의 예언자, 시인의 왕, 진짜 신이다"라고 외쳤고, 세잔 또한 보들레르를
사랑했다. 그리고 무엇보다도 그들은 둘 다 예술과 문학에 삶을 저당 잡
혔던 사람들이었다.

세잔은 에스타크에서 마르세유 만을 바라보며 "해질 무렵 높은 곳으로 올라가면 마르세유와 섬이 멀리 배경으로 보이는데 아름다운 파노라마가 밤을 감싸 아주 장식적이다"라고 표현했다.

## 사랑의 아픔을 안고 가르단으로 가다

가르단은 세잔을 이해하는 데 중요한 곳이다. 세잔이 사랑의 아픔을 딛고 일어난 시기에 찾은 가르단에서 그만의 개성이 가장 뚜렷하게 돋보이는 작품세계로 진입했기 때문이다.

나는 당신을 만났습니다. 그리고 당신은 내게 키스를 허락했지요. 나는 그 순간부터 끊임없이 깊은 혼란 속에 사로잡혀 있답니다. 당신을 향한 번민과 불안 때문에, 마음대로 이 편지를 쓰는 실례를 부디 용서해주세요. 난 당신이 위대하다고 생각하는 이러한 자유를 어떻게 규정지어야 할지 잘 모르겠군요. 하지만 가슴이 이렇게 아파오는데 그 짓눌림 속에 머물러야만 할까요? 왜 더 나타내고 싶은데 감정을 숨기기만 해야 합니까?

왜, 고통당하면서 입 다물고 있어야 합니까? (……) 사랑하는 사람에게 고백하기라도 한다면 슬픈 마음을 조금 달랠 수 있지 않을까요?

세잔은 사랑에 빠졌다. 이 편지의 대상이 누구인지는 의견만 분분할 뿐 알려지지 않았지만 그는 분명 깊은 사랑에 빠졌다. 1885년 봄에 쓴 이 편지 뒤쪽에 자드부팡의 데생이 그려 있다. 이 편지의 주인공을 어떤 이는 마르세유의 파니라는 종업원이라고 하고 어떤 이는 엑스에 사는 고위 관리의 부인이라고도 한다. 그저 알 수 있는 것이라곤 엑스 근처 지방의 여인이라는 점뿐. 세잔은 졸라에게 이런 편지도 보냈다.

나에게는 엄청난 일이지만 너에게는 사소한 일인데, 너의 도움이 몇 가지 필요해. 너는 내 앞으로 부친 편지를 받게 될 거야. 너에게 내 주소를 지속적으로 알려줄 텐데, 그리로 네게 온 내 편지를 다시 보내주기 바란다. 안 그러면 나는 미쳐버릴지도 몰라. 너에게 도움을 요청하고 있어. 행복한 현자! 너의 무죄 방면을 애원한다. 이 일을 거절하지 말아줘. 어디로 어떻게 돌아가게 될지 나 자신도 잘 모르겠어.

추신. 보잘것없는 난 너에게 아무런 도움이 되지 못하지만 내가 너보다 일찍 세상을 떠날 것이니 일찍 가서 내가 가장 좋은 자리를 얻도록 봉사할게.

세잔의 사랑은 아주 진지했다. 이렇게 지독한 사랑에 빠진 세잔이 이때 어떤 그림을 그렸을지 궁금해진다. 이 시기인 1885년 작품을 찾아보니 이때 그린 그림이 거의 없다. 세잔은 사랑을 견디지 못해 방황하다가 르누아르의 집에 가서 머문다. 그리고 6월 말에 메당에 있는 졸라의 별장을 방문했다. 이때가 세잔과 졸라의 마지막 만남이 되었다. 세잔은 그해 겨울이 되어서야 가까스로 정신을 가다듬고 다시 붓을 들었다. 바로 가르단의 풍경이다. 가르단 마을을 그린 작품들에서 두드러지는 특징은 그의 작품세계에 입체주의과 야수주의 그리고 추상이 예고된다는 점이다.

가르단 풍경 속 집들은 상자처럼 그려졌다. 나무들은 야수주의을 연상시키고 그림 아랫부분의 여백과 색조 배열은 추상적 성향을 보인다. 가르단에서는 특이하게도 마을 사람들이나 가게가 아닌 마을 전체의 풍경에 관심을 기울였다. 마을이 가진 구조적 유회를 표현하고자 한 것이다.

「가르단」, 캔버스에 유채,
63×91.5cm, 1885~86

기하학적 구조에 대한 관심이다. 그래서 색채는 거의 단색조(갈색, 짙은 고동색, 황토색 등)로 처리했다. 에스타크에서 그렸던 마을 그림에서도 이러한 점이 돋보였는데, 그땐 거의 푸른빛의 단색 톤이었다. 에스타크에서는 작품의 중요한 부분을 바다가 장악하고 있었는데 이때 세잔의 관심은 수평에 있었다. 반대로 가르단 연작에서 세잔의 관심은 경사진 마을의 수직적 요소에 있다. 힘이 담긴 이러한 구조적 표현은 종탑을 둘러싸고 형성되었다.

세잔이 가르단에 머무른 시기는 정확하게 1885년에서 1886년이다. 이미 졸라, 바유와 함께 30여 년 전인 1853년에 와봤던 곳이다. 그는 가르단 시청 근처 건물 2층에 세를 얻고 아들과 부인을 데려와 15개월간 이곳에서 지냈다.

나는 세잔이 가슴앓이 끝에 정착했던 곳이었기에 가르단에 더 마음이 끌린다. 에스타크에서 엑스로 돌아가던 길에 가르단을 들렀다. 무엇보다 그의 작품세계에서 가장 명확하게 현대미술의 씨앗을 뿌린 곳이 바로 가르단이지 않은가. 가르단은 엑스 남쪽으로 15킬로미터 떨어진 곳이

에스타크의 바다에서 수평에 관심을 두었던 세잔은 가르단에서는 경사진 마을의 수직적 요소에 관심을 두었다. 마을 중앙에 있는 종탑을 중심으로 수직의 기운이 형성되었다.

1885년부터 15개월 동안 세
잔이 가족과 살았던 가르단
의 집.

다. 고속도로 A51번을 타다가 밀즈 출구에서 나와 D7를 타면 나온다.
이 작은 마을에 진입하자 대로에는 세잔의 그림 휘장이 펄럭이고 있다.
그가 살았던 집 외벽에 그가 작업했던 그림들이 붙어 있다.

　이 조그만 마을에 관광안내소가 있을까? 샅샅이 찾다 보니 이미 지
나온 곳에 작은 관광안내소가 있었다. 안내소로 찾아가서 보고 싶은 곳
에 대해 물었더니 안내소의 한 직원이 직접 안내해주겠다고 나선다. 이
방인이 찾기란 그리 쉽지 않다는 것이 이유다. 그리고 멀리서 그곳까지
찾아온 성의에 감동한 눈치다. 플로라라는 이름의 그녀가 사뿐사뿐 앞

장선다. 역시 시골 인심은 아직 살아 있나 보다.

플로라의 차를 타고 세잔이 그린 명화 속의 장소 세 군데를 가보았다. 작품 「가르단」, 「가르단 부근의 보르퀴르」, 「가르단 부근」의 현장이다. 특히 가르단에서 본 생트빅투아르 산의 현장은 놀라웠다. 작품 현장에는 세잔의 작품과 비교할 수 있도록 작품을 제작한 자리에 이젤을 세우고 그림 인쇄본을 설치해놓았다. 세잔이 섰던 바로 그 자리에서 작품과 실제 풍경을 비교해볼 때 느껴지는 놀라움이란! 시각적인 충격이 상당히 크다. 세잔이 그리도 원했던 명료함과 순도 높은 색상, 이 두 명제가 한꺼번에 해결되었음을 단번에 볼 수 있기 때문이다. 실제 풍경의 오래된 집들은 16~18세기 스타일로 지어진 아주 아름다운 집들이다. 나머지 두 장소는 아주 하찮은 소재였는데, 그림 속에서는 결코 하찮지 않게 다뤄졌다. 단지 몇 채의 집과 한 채의 오두막집이 그려진 그림이지만, 무한한 공간감이 표현되고 그 공간 속에서 마치 문을 열고 들어갈 수 있을 것만 같은 실재감 있는 집으로 표현해놓았기에 그러하다.

현장을 둘러보고 돌아오는 길에도 플로라는 운전하면서 내게 설명을 계속한다. 세잔이 한 도시 전체를 그린 곳은 가르단뿐이란다. 이곳을 그린 작품은 워싱턴 백악관에도 있으며 미국의 여러 박물관에 진열되어 있다고 한다. 엑스에 비하면 너무나 보잘것없이 작은 도시인데, 그녀는 세잔과 연결시켜 최대한 소개하고 싶었는지 설명이 장황하다. 그녀의 이 같은 정열을 보면서 가르단 시가 세잔을 빌미로 얼마나 이 도시를 알리려고 노력하는지 느껴진다. 안내원으로서 프로답고 친절한 그녀 덕분

「가르단 부근의 보르퀴르」, 캔버스에 유채, 85×86 cm, 1885~86, 허론 박물 관, 인디애나폴리스

에 짧은 겨울의 태양 빛을 최대한 이용할 수 있었다. 플로라를 따라 현장을 돌아보면서, 그녀 말대로 절대로 타지 사람 혼자서는 현장을 찾을 수 없겠다는 생각이 든다. 시골에 띄엄띄엄 떨어져 있는 작은 오두막집을 어떻게 찾겠는가. 그녀의 도움 없이는 불가능한 일이었다.

그녀는 또한 생트빅투아르 산을 가장 아름다운 자태로 볼 수 있는 쪽을 가르쳐준다. 다시 가르단 관광안내소로 돌아온 나는 그곳에 비치된 자료를 챙겨서 그녀가 지시해준 방향으로 향했다. 그런데 어둠이 내리

세잔은 가르단 마을 전체의
풍경이 가진 기하학적 구조
에 관심을 기울였다.
가르단에서 본 생트빅투아
르 산의 모습이 「가르단 부
근의 보르퀴르」에 그려진 모
습과 똑같다.

는 시골길에서 설명만 듣고 찾아가기란 쉽지 않은 일. 그만 길을 잃고 말았다. 생트빅투아르 산의 아름다운 자태를 보기는커녕, 어둠에 휩싸인 생트빅투아르 산은 거의 괴물에 가깝게 변해갔다.

다행히 도로를 빠져나와 작은 집들이 모여 있는 이름 모를 마을로 진입했다. 그런데 인적이라고는 찾아 볼 수 없는 곳이다. 잠시 후 겨우 한 사람이 눈에 띈다. 그가 금세 사라질까봐 자동차를 황급히 주차시키고 쏜살같이 그 사람을 향해 달려갔다. 가까이 가보니 공교롭게도 아시아계 사람이다. 그 와중에 서로의 나라를 물어보니 중국인이다. 그는 방향을 잘못 들어왔다며 엑스 방향으로 안내해주겠다고 한다. 친절하게 자기 자동차를 뒤따르라고 일러준다. 도로 위에서 방향을 제시해주고 돌아가는 그에게 조명을 깜박여 감사의 표시를 대신했다.

어둠이 완전히 내린 도로를 달려 엑스로 향하면서 나는 그 중국인을 생각했다. 왜 그 사람은 자국을 버리고 그렇게 후미진 프랑스 시골 땅까지 들어가서 살게 되었을까. 어쩐지 이방인의 타국살이, 밤이 내려 적막한 텅 빈 국도, 그리고 세잔의 고독이 서로 닮았다고 느껴진다.

## 고약한 1886년

세잔에게 1886년은 고약한 해였다. 졸라의 『작품』이 발표되었고 세잔이 좋아한 화가 몽티셀리와 그의 아버지가 세상을 떠났다.

졸라의 소설 『작품』은 3월 말, 우편배달부에 의해 가르단에 있는 세

잔에게 전달되었다. 세잔은 친구가 쓴 책을 단숨에 읽어버렸다. 그리고 친구 졸라에게 마지막 편지를 쓰기 위해 펜을 들었다.

1886년 4월 4일 가르단에서
나의 친애하는 에밀, 네가 나에게 부친 『작품』을 지금 막 받았지. 지난날의 기억을 훌륭하게 증명한 루공 마카르 총서의 저자에게 감사를 보내며 옛 시절을 꿈꾸면서 자네에게 악수를 청할 수 있을지 모르겠네. 흘러간 숱한 시간은 자네의 충동 아래 모두 자네의 것이 되었군.

그는 졸라를 용서할 수 없었고 화가 치밀어서 견딜 수가 없었으며 그를 이해할 수조차 없었다. 도마에 얹어진 이는 세잔뿐만이 아니었다. 모네도 마찬가지였다. 이야기의 주 모델은 세잔이었지만 모네의 안타까운 실생활도 묻어 있었다. 모네 또한 졸라에게 편지를 썼다.

나는 오래전부터 투쟁해왔지요. 나는 적敵이 당신의 책을 이용해서 우리를 살해하기 위해 이용할까 봐 그 순간이 두렵군요.

모네 또한 기분이 나빴다. 졸라가 화가들을 배반했다고 생각했다. 책 속의 등장인물은 거의가 현실 속의 인물들이었던 것이다. 바유는 뒤뷔 슈가 되고 솔라리는 마우두, 기유메는 파주롤로 분해 있었다. 졸라는 사전 조사를 한 후 글을 쓰는 작가였다. 탄광촌을 직접 겪어보고 『제르미

날』을 썼던 것처럼. 하지만 이 『작품』에 관해서는 그럴 필요가 없었다. 그저 자신의 과거를 회상하면서 써내려가면 되었다. 소설의 주인공 클로드 랑티에가 그리는 그림마저도 세잔의 작품을 그대로 묘사했다. 그리고 심지어 애완견 이름마저도 사실에 근거했다. 베르트랑은 졸라의 애완견이었다. 졸라를 향한 세잔의 노여움은 나중에 화상 볼라르와의 대화에서 잘 나타나 있다.

회화예술에 대해 아무것도 모르는 사람에게 그것에 대해 분별 있게 말해 보라고 요구할 순 없지요. 하지만 하느님께 맹세코!─이 대목에서 세잔은 마치 귀가 들리지 않는 사람처럼 탁상을 두드리기 시작했다─변변찮은 그림 한 장 그렸다는 이유로 한 화가가 끝장이 났다고 어떻게 감히 말할 수 있단 말이오? 사실적인 그림이 아니라면 불 속에 내던지고 다른 그림을 시작하면 되잖소!

이 노여움은 껄끄러운 앙금이 되어 말년까지 이어졌다. 말년에 이르러서도 세잔은 조아킴 가스케에게 이렇게 말한 것이다.

그 무엇보다 화가에게 위험한 것은 문학이 말하는 대로 내버려두는 것입니다. 나는 그것에 대해 조금 알고 있죠. 쿠르베에게 프루동이 한 나쁜 일과 졸라가 내게 했던 짓을. 나는 플로베르를 많이 좋아해요. 그의 편지 속에, 그는 테크닉을 모르면서 예술에 관해 정확하게 말하는 것을 스스로 금

한다고 했는데 난 그런 그가 좋아요.

테크닉이란 말이 나왔으니 한마디 덧붙여야겠다. 졸라의 『작품』으로 당시 화가들 중 충격을 받지 않은 사람은 거의 없었던 것 같다. 시냐크는 졸라 앞으로 편지를 보냈다.

2월 8일 파리에서

나는 화가들(인상주의자들로 불리는)의 현대미술에 관한 선생님의 멋진 소설에 아주 많은 관심을 가지고 있어요. 그래서 선생님께 말씀드릴 것이 있는데 이 요구에 대해 허락해주시기 바랍니다. 선생님의 대중소설 속에 보색 이론에 관하여 작은 실수가 있습니다.

'가니에가 말했다'의 대목에 '나의 붉은 국기는 파란 하늘에서 떨어져 나와 보라색이 된……'이라고 쓰셨는데, 하늘이 파란색이면 보색은 오렌지 색이 됩니다. 이 오렌지 색을 붉은 국기에 첨가하면 보라색이 되기보다는 노란색이 반사됩니다. 가니에가 말한 부분에서 국기가 보라색이 된다고 한 것은 오렌지 색이나 노란색의 하늘이라고 해야 합니다. 선생님, 죄송하네요. 이러한 버릇없는 관찰은 선생님을 가장 존경하고 가장 깊게 감탄하는 사람의 것입니다.

폴 시냐크 올림

졸라는 이 편지를 받은 후 자기 실수를 곧 바로잡았다고 한다. 이 즈

음 졸라는 자신이 고용한 젊은 세탁부와 사랑에 빠졌고 자식을 두게 되었다. 그 후 1894년에 유대인 사관 드레퓌스가 독일 스파이 혐의로 종신형을 받는 사건이 있었는데, 그가 무죄라고 진상규명되었는데도 군부가 묻어두려 하자 졸라는 「나는 고발한다」라는 제목의 공개장을 『오로』 신문에 발표했다. 그리고 사건의 진상과 군부의 음모를 폭로하고 드레퓌스 사건의 재심을 요구했다. 이 일로 프랑스는 일대 논쟁의 소용돌이에 휩싸였다. 이에 대해 여론은 졸라 편인 좌파와 군부 편인 우파로 나뉘었다. 지성인들의 끈질긴 요구 끝에 결국 드레퓌스는 1906년에 무죄 판결을 받았다. 이 사건은 진실을 은폐하고 개인을 억압하는 정권의 행태에 맞서 싸운 양심적 지식인들의 승리라는 점에서 역사적으로 중요하다. 그러나 드레퓌스 사건의 대가를 졸라는 아주 비싸게 치러야 했다. 거기엔 자신의 목숨 값까지 들어 있었던 것이다. 졸라는 세잔보다 한 살 어렸는데 질식사로 4년 먼저 1902년 세상을 떠났다. 졸라가 죽은 후 익명의 사람이 한 기자에게 졸라의 벽난로 연기 구멍을 막았음을 암암리에 밝혔다고 한다. 타살이었던 것이다. 졸라는 파리에 있는 그의 아파트에서 숨을 거두었다.

세잔과 졸라는 1885년 이후 다시는 만나지 않았다. 화상 볼라르에 의하면 기회가 있었지만 서글프게 이루어지지 않았다고 한다. 세잔이 볼라르에게 말한 졸라와의 이 마지막 슬픈 사연이 사실이라면 말이다.

"비록 졸라의 집을 다시 찾지는 않았지만 나는 그와의 우정을 과거의 일로

여기지는 않았소. (……) 내가 엑스에 살 때 졸라가 시내에 왔다는 소식을 들었소. 당연히 난 그가 날 찾으리라는 기대는 갖지 않았지. 하지만 왜 서로 화해를 하면 안 되겠소? 생각해보시오, 볼라르 씨. 내 사랑하는 졸라가 엑스에 있었단 말입니다! 난 다 잊었소. 그의 책도, 그 못된 하녀도……. (……) 졸라가 엑스에 있다는 기쁜 소식을 들었을 때 마침 난 훌륭한 모티프를 잡아 들에서 작업 중이었소. 작업은 순조롭게 진행되고 있었지. 갖고 온 소지품을 꾸리는 것마저 잊은 채 그가 머물고 있는 호텔로 뛰어갔지요. 그곳으로 가는 길에 한 친구와 우연히 마주쳤지. 그 친구가 말하더군. 바로 그 전날 어떤 사람이 졸라에게 떠나기 전에 나와 한두 번 식사를 같이 하겠느냐고 물었다고. 졸라는 '이미 죽은 사람과 뭣하러 만나겠느냐'고 대답했다는군요. 그 이야기를 들은 나는 다시 그림을 그리기 위해 발걸음을 돌렸소."

세잔의 두 눈에 눈물이 가득 고였다.

이번엔 볼라르가 졸라를 만나 듣게 된 이야기다. 졸라가 『작품』을 왜 썼는지에 대한 그의 심정이 나타나 있다.

[세잔의 그림을] 미르보가 보고 싶다고 간청해서 이곳(파리)으로 가져오게 했지요. 하지만 벽에는 절대로 걸어놓지 않을 겁니다. 내 집은, 당신도 알겠지만 예술가의 집이 아닙니까. 그들이 얼마나 공정한지는 당신도 잘 알겠지요. 그리고 완고하다는 것도 말이죠. 나의 유년시절, 내가 가장 사랑

하는 친구를 그들이 심판하도록 내버려두고 싶지 않았지요. 노골적으로 악의를 내비치는 시선을 피해 세잔의 그림들을 이 장롱 안에 감춰놓았어요. 나에게 꺼내보라고 요구하지는 마세요. 상상력을 통제하고 형태를 창조하려고만 했다면, 내 친구가 어떤 화가가 되어 있을지. 그 일은 생각만 해도 내 마음을 너무 아프게 해요. 시인은 태어난다면 장인은 이루는 것이니……. 이것은 그의 경향이었고 그래서 나는 『작품』을 펴냈어요. 그것에 영감을 준 사람도 세잔이지요. 대중은 그 책에 열광했어요. 그런데 세잔만은 스스로 닫힌 마음을 열지 않았지요. 그를 꿈결에서 빼낼 수 있는 것은 더이상 아무것도 없었어요. 점점 더 현실세계와 멀어져만 갔지요.

세잔을 꿈속에서 빼내기 위해, 그러니까 다시 말해서 졸라는 현실적이지 못한 세잔을 위해서 이 소설을 썼다는 이야기다.

소설이 발표된 1886년 4월, 세잔은 15년 전에 만난 오르탕스와 공식적으로 부부가 되기 위해 교회결혼식과 시청결혼식을 올렸다. 그리고 법적 아내가 된 그녀는 아들과 파리로 떠났다. 아들 폴이 열네 살 때였다. 진정으로 부부가 되었다기보다는 아들을 사생아라는 불명예에서 건져주고 도덕적으로 위치를 정돈한 것에 불과했다. 그들은 그 전에도 그 후로도 거의 같이 살지 않았다. 그 이유는 나중에 언급될 세잔의 유언장을 보면 잘 알 수 있다. 그는 오르탕스에게 어떠한 상속의 권한도 주지 않았다.

세잔의 아버지도 결혼식에 참석했다. 그리고 그해 아버지는 사망했

다. 세잔의 아버지는 여든여덟 살을 일기로 생을 마감하면서 3백만 프 랑이라는 엄청난 재산을 유산으로 남겼다. 이 일은 세잔의 인생을 완전 히 바꾸어놓았다. 지독히 가난했던 세잔이 갑자기 부자가 된 것이다. 그 는 아들 폴에게 관대해졌을 뿐 아니라 마음대로 재료를 구입할 수 있었 다. 이제 그는 돈 걱정 없이 그림만 그리면 되었다. 세잔은 아버지의 유 산에 대해 "우리 아버지는 아주 대단합니다. 3백만을 유산으로 남겼죠" 라고 말하곤 했다.

그해 존경하는 화가 몽티셀리도 세상을 떠났다. 세잔의 곁에 더이상 몽티셀리가 존재하지 않게 된 것이다. 초기에 세잔에게 그림 그리기를 격려했던 졸라도 고의든 아니든 세잔과 인연이 끊어졌다. 당시 당뇨병 을 앓고 있던 세잔은 더이상 〈살롱〉에 출품하지 않았다. 모두 그 곁을 떠나가고 세잔에겐 창작만이 남았다. 이때부터 그의 창작열은 더욱 활 기를 띠어갔다. 확실한 자기 예술의 깊이를 위해 세잔은 정신없이 화폭 에 매달렸다. 이렇게 절망에 가까운 고심 끝에 자신만의 작품세계를 만 나게 된 것이다. 1888년부터는 세잔이 걸작을 쏟아내는 '종합주의' 시 기를 맞이하게 된다.

# 구조주의 시기(1878~87)

모든 사물의 본질을 찾아 형태가 간결해졌다. 지식으로 속단하던 것을 버리고 통찰력 있는 실기로 추상성이 짙어졌다. 인상주의 모티프인 야외 풍경에 가능한 모든 방법과 모든 조건으로 작업을 확장했다. 구불구불한 길은 1879년에서 1882년 사이 세잔이 즐겨 그리던 주제였다. 초상화에서 인물은 사적 감정을 접고 인상주의 시기에 추적한 느낌을 비밀리에 캐내려는 듯이 긴 작업을 통해 주석을 달려고 노력했다. 그래서 사람을 식물 다루듯이 그렸다. 세련된 스타일로 우아해지는 이 시기의 초상화 작업량은 두 배로 늘어났다. 세잔의 초상화는 기하학적 분석이 정확하게 나타나고 삼각형과 원통형으로 그렸다는 것이 특징이다. 그리고 이 시기에 빼놓을 수 없는 중요한 작품 중에 '목욕하는 사람들' 연작이 있는데, 특히 화면 전체가 색의 흐름으로 이루어진 것이 특징이다. 이 시절 중요한 장소로 생트빅투아르 산과 가르단, 에스타크가 있다.

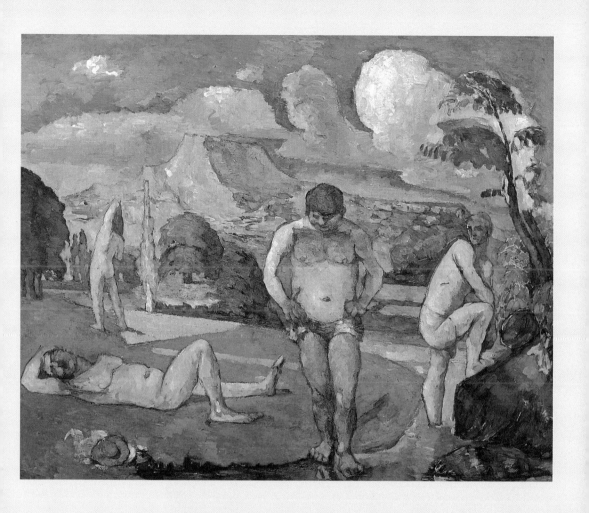

「목욕하다 쉬는 사람들」, 캔버스에 유채, 82×101.2cm, 1875~76, 반스 재단, 메리언, 펜실베이니아
'목욕하는 사람들' 주제는 세잔이 후기에 몰입한 모티프지만 이 시기부터 시작되었기에 빼놓을 수 없는 작품이다. 세잔은 이 그림을  세잔을
좋아한 음악가 카바네에게 주었고 카바네가 사망하자 카유보트가 고가에 사들였다. 수많은 작품을 소장했던 카유보트는 자신의 모든 소장품
을 한곳에 소장해야 한다고 유언을 남겼는데, 1895년 당시 프랑스 정부는 뤽상부르 미술관에 일부만 소장하고 이 작품을 포함한 많은 작품을
소장하기를 거부했다.

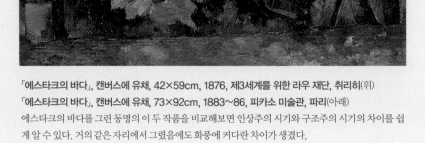

「에스타크의 바다」, 캔버스에 유채, 42×59cm, 1876, 제3세계를 위한 라우 재단, 취리히(위)
「에스타크의 바다」, 캔버스에 유채, 73×92cm, 1883~86, 피카소 미술관, 파리(아래)
에스타크의 바다를 그린 동명의 이 두 작품을 비교해보면 인상주의 시기와 구조주의 시기의 차이를 쉽
게 알 수 있다. 거의 같은 자리에서 그렸음에도 화풍에 커다란 차이가 생겼다.

「생트빅투아르 산이 보이는 풍경」, 캔버스에 유채, 65.5×81cm, 1883~86, 메트로폴리탄 미술관, 뉴욕
초기부터 등장하긴 했지만, 이 시기부터 생트빅투아르 산은 배경이 아닌 주제로서 본격적으로 등장하기 시작한다.

「아들의 초상」, 캔버스에 유채, 35×38cm,
1883~85

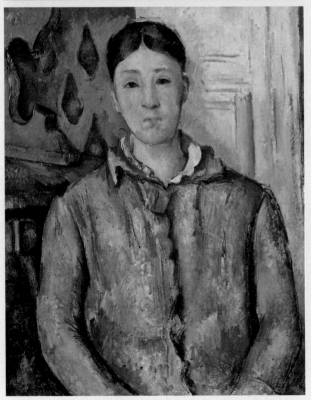

「푸른 옷을 입은 세잔 부인」, 캔버스에 유채, 73×
60cm, 1885~87, 휴스턴 미술관(왼쪽)
「팔레트를 든 자화상」, 캔버스에 유채, 92×73cm,
1885~87, E. G. 뷔를레 재단 컬렉션, 취리히(오
른쪽 페이지)
초상화에서 보이던 인상주의 화풍이 걷히고 사적
감정이 배제된, 그야말로 기하학적 분석을 위한 대
상으로서 초상화를 그렸다. 자화상은 물론이고 아
내와 아들 폴의 초상화, 즉 가족을 그린 그림임에도
어떤 감정도 느껴지지 않는다. 다만 회화의 원리를
탐구한 화가의 실험만이 있을 뿐이다.

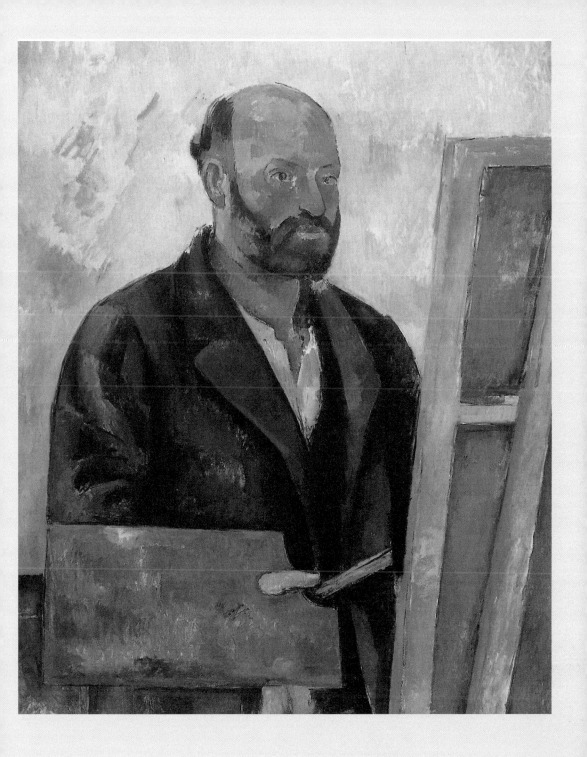

# 전설이
## 되다

"난 외고집으로 작업했어요. 나는 약속의 땅을 희미하게 보았습니다.

내가 히브리 사람들의 우두머리처럼 될 수 있을까요,

아니면 그곳에 들어갈 수나 있을까요?

나는 내가 좀 나아졌다는 것을 실감했어요.

그런데 왜 그토록 고통스럽게, 그토록 늦게 왔을까요?

예술은 사욕을 버리고 헌신하는 직종이며

그것이 요구하는 대로 순수하게 전부를 다 바쳐야 하는 것인지요?"

## 세잔을 알아본 탕기 영감

탕기 영감은 유일하게 세잔 작품의 매매를 감행했다. 피사로를 통해 세 잔을 소개 받은 후로 세잔의 그림을 아주 좋아하게 된 그는 세잔의 진가 를 알리려고 무척 노력했다. 떠돌이 생활을 하던 세잔에겐 가치 있는 일 이 아닐 수 없었다.

　탕기 영감은 반 고흐가 그린 탕기 영감의 초상화 덕분에 우리에게 익 숙한 인물이다. 그는 원래 몽마르트르 부근에서 소시지와 석고를 판매 하는 가게를 가진 브르타뉴 사람이었다. 그런데 몽마르트르 언덕에서 그림을 그리다가 물감이 떨어진 화가들에게 황급히 달려가 물감을 조달 해주는 일도 도맡아 해왔다. 그러던 중 프러시아 · 프랑스 전쟁이 일어 났는데, 전쟁이 끝나자 그는 파리 코뮌의 지원병으로 참가했다는 이유 로 형을 선고 받았다. 탕기는 형을 치르고 돌아온 후로 잡화점을 처분하 고 클로젤 가에 화방을 열었다. 화방은 화가들이 필요한 재료를 파는 곳

이었지만 그는 그림을 걸어놓고 팔기도 했다. 그리고 돈이 없는 화가에게 돈 대신 그림을 받은 적도 많은, 마음씨가 어진 사람이었다. 세잔의 정물화를 사람들의 의견에 따라 과일 팔듯 사과 두 개를 오려 팔거나 꽃병 부분만 팔기도 했던 우스꽝스런 일을 빚어내기도 했지만 화가에 대한 존경심만은 대단했다. 세잔을 존경한 나머지 이름을 부를 때도 깊고 존경심 어린 어조로 '세잔 선생님'이라고 불렀다고 한다.

아주 미세한 틈 사이로도 빛은 새어드는 법이다. 그 작은 틈 사이로 새어든 빛처럼 세잔에게도 서서히 영광의 빛이 비쳤다. 탕기 영감의 가게는 세잔에게 그 틈을 제공했다. 그의 가게에 드나드는 사람들 사이에서 세잔의 명성이 퍼지기 시작했고 세잔에게 악평이 쏟아질 때에도 탕기 영감의 화방에서 세잔의 작품이 떠난 적은 없었다. 탕기 영감의 화방을 드나들면서 세잔의 작품성을 알아본 일부 사람들은 최고의 열성주의자들이었으며 예술에 지각이 있는 젊은 예술가들이었다. 그 젊은 화가들에게 '세잔은 외골수로 소문난 고명한 사람'이었다.

세잔을 직접 만난 사람들은 많지 않았다. 예컨대 어떤 사람들은 전설에 불과한 미스터리 화가로 알고 있는 사람들도 있었다. 지방 출신인데다 홀로 고립된 생활을 하는 화가에게 관심을 가지는 사람은 그리 많지 않았던 것이다. 그랬기 때문에 탕기 영감의 역할이 더 중요했다. 그럼에도 세잔은 너무나 늦게 알려졌다. 탕기 영감은 더이상 착하고 존경받을 만한 증인이 될 수 없었다. 위암으로 심한 고통에 시달리다가 세상을 등지고야 말았던 것이다.

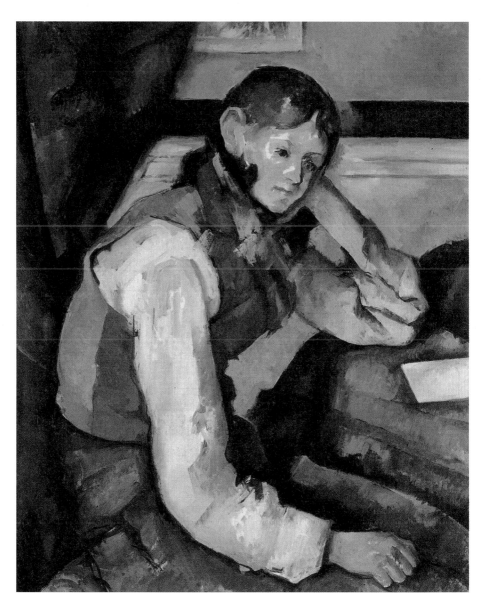

「붉은 조끼를 입은 소년」, 캔버스에 유채, 80×64.5cm, 1894∼95, 뷔를레 컬렉션, 취리히

모델은 이탈리아 소년 미켈란젤로 디 로자이며 모네가 소유하고 있던 작품이다. 완전히 포기한 듯한 분위기를 살리기 위해 신체 비례에 맞지 않게 모델의 팔을 아주 길게 그렸다. 1894년에 이 작품을 포함한 6점의 작품이 902프랑에 경매되었는데 불과 64년 후인 1958년에는 「붉은 조끼를 입은 소년」 하나만으로도 258만 프랑에 경매되었다.

탕기 영감의 아내는 그녀가 존경하는 평론가 옥타브 미르보에게 남편의 소장품에 대한 경매 조직을 위탁했다. 그의 수집품은 드루 공동경매장에서 경매되기에 이르렀고, 세잔의 「모래 언덕」은 95프랑, 「마을 코너」가 215프랑, 「다리」가 102프랑, 「마을」이 175프랑 등 헐값에 경매되고 말았다. 그 6점 중에 5점은 화상 볼라르가 값을 치르는 날짜를 연기시키면서까지 구입했는데, 말하자면 외상으로 구입한 것이었다. 세잔의 이 6점의 총 경매액은 902프랑이었는데 그중 하나인 「붉은 조끼 입은 소년」은 불과 64년 후인 1958년 런던 경매장에서 22만 리브르(258만 프랑)로 경매되었다.

1894년, 그해 세잔의 예술 옹호자로 중요한 역할을 했던 두 사람의 임종이 같은 달에 겹쳤다. 한 사람은 탕기 영감이고, 또 다른 한 사람은 카유보트다. 그마저 그해 2월 21일에 세상을 등졌다. 그는 휴식을 취하며 장미 가지를 치다가 폐울혈로 마흔여섯 살에 갑자기 요절했다. 화가이자 수집가였던 카유보트의 죽음 또한 세잔의 운명을 결정 짓는 예사롭지 않은 사건이었다.

## 카유보트 유증 스캔들

내가 소유하고 있는 모든 그림을 국가에게 기증한다. 단 내가 원하는 방식으로 행해질 경우에 한에서다. 즉, 이 그림들은 지방 박물관에 가서도 아니

되고 다락방에 놔두어도 아니 되며 꼭 뤽상부르 박물관에 소장되었다가 후에 루브르 박물관에 들어가야 한다. 이 조항이 발휘하기까지는 얼마 동안의 시간이 필요할 것이다. 하지만 사람들에게 이 작품들을 이해하라고 하지는 않겠다. 단지 수락하길 바랄 뿐이다. 이 그림들을 이해하기 위해 필요한 시간은 20년, 혹은 그보다 더 걸릴지도 모른다.

카유보트는 당시 비난의 대상이던 동료들의 그림으로 구성된 자신의 수집품들에 관해 이 같은 유언을 남겼다. 수집가들에겐 예지능력이 있다고 하는데 그는 그 능력이 누구보다도 탁월했다. 지금의 가치로 보면 그의 컬렉션에 속했던 65점의 회화는 진가를 논할 수 없을 정도로 엄청난 보물들이다. 카유보트는 스스로 인상주의 화가였지만 아버지에게 상속 받은 재산으로 동료 화가들의 작품을 사들였는데, 그것은 동료들의 배고픔을 줄여주는 일이기도 했다.

그런데 그의 갑작스러운 죽음은 당시 엄청난 사건을 일으켰다. 사건은 그의 유언장에서 비롯되었다. 구체적으로 카유보트의 컬렉션은 마네의 작품 3점, 모네의 작품 16점, 르누아르의 작품 8점, 피사로의 작품 18점, 드가의 작품 7점, 시슬레의 작품 9점과 세잔의 작품 4점이었다. 유증 처리를 맡았던 국립 미술학교 교장과 뤽상부르 박물관 큐레이터에게 이 유증은 골칫거리가 아닐 수 없었다. 이 컬렉션이 미술관에 들어간다면 스캔들이 될 것은 뻔했다. 당시 인상주의 작품들에 대해 사람들이 폭력적일 정도로 극심하게 반대했기 때문이다. 아니나 다를까, 거리에서

반대 시위기 열리는가 하면 신문에선 욕설을 피부었고 작품답지 않은 것을 어떻게 박물관에 허가하는가라는 식의 비난이 극에 달했다.

『르 주르날 데자르티스트』 신문에 실린 제롬의 평론으로 당시 상황을 짐작할 수 있다.

> 우리는 타락하고 얼간이 같은 시대에 살고 있습니다. (……) 사회 전체가 보는 눈이 낮아졌습니다. 마네 씨의 그림도 그 안에 있지요? 피사로와 그 외에 다른 사람들도요? 나는 다시 되풀이해서 말합니다. 국가가 쓰레기 같은 것들을 받아들인 데 대해 도덕적으로 큰 불명예를 주어야 합니다. 무정부! 미친 사람들! 이 사람들은 닥터 블랑슈(당시 유명한 정신병 전문 의사—인용자)의 집에서 그림을 그린 사람들이며 (……) 이 일은 프랑스와 프랑스 국민의 종말입니다.

지금이야 너무나 어처구니없는 일이지만, 인상주의에 대한 반감이 짙었던 당시엔 카유보트의 인상주의 작품들 모두가 박물관에 들어가지 못했다. 보물을 버린 것과 같은 일이 벌어진 것이다. 그러나 카유보트의 유증을 모두 거절할 수도 없는 일이었다. 며칠이면 충분한 유증 처리가 3년이나 걸려 이루어진 점만 보아도 얼마나 큰 골칫거리였는지 짐작할 수 있다. 3년을 고심한 끝에 국가는 결국 유증을 선택해서 받아들이기로 결정했다. 이 결정으로 인해 거절당한 작품은 마네 1점, 모네 8점, 피사로 11점, 시슬레 3점, 르누아르 2점 그리고 세잔의 작품 2점이었다.

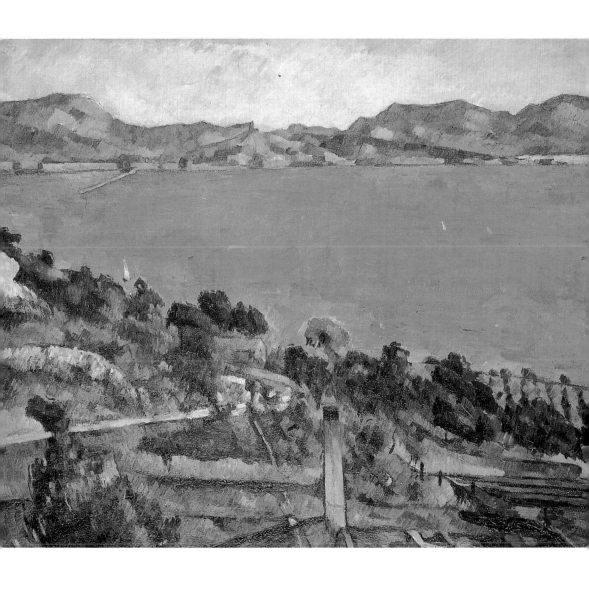

「마르세유 만이 보이는 에스타크」, 캔버스에 유채, 58×72cm, 1878~79, 오르세 미술관, 파리

아이로니컬하게도 오늘날 카유보트 컬렉션은 오르세 미술관을 먹여 살린다고 해도 과언이 아니다. 그 작품들이 600명이나 되는 오르세 미술관 직원들을 부양하고 있다는 뜻이다. 카유보트의 컬렉션이 중심이 되는 10점 가량의 인상주의 작품을 보기 위해 전 세계에서 사람들이 몰려들기 때문이다. 오르세 미술관의 경우에서 알 수 있듯이 개인 컬렉션의 중요성은 어마어마하다.

프랑스는 국가 차원에서 매해 규칙적으로 작품을 구입해왔다. 하지만 오르세 미술관을 빛내는 인상주의 회화는 예외에 속했다. 국가 비용으로는 공식 〈살롱〉에서 입상한 작품만 구입할 수 있었기 때문이다. 인상주의 작품들은 오히려 반대로 〈살롱〉에서 거절당한 작품들이지 않은가. 그러므로 프랑스로서는 인상주의 작가들의 작품을 지금처럼 풍부하게 소장할 수 없었을지도 모른다. 개인 수집가의 기증이 없었다면 말이다. 생각만 해도 아찔한 일이다.

기증의 경로를 설명하면 이렇다. 프랑스에는 기증의 종류가 '레그'와 '동'과 '다시용'이 있다. '레그'는 죽으면서 나라에게 기증하는 것, 즉 유증을 말하고, '동'은 생전에 기증한 경우이며 '다시용'은 화가의 자손들이 상속세의 부담을 줄일 수 있도록 작품 한 점으로 대신하게 하는 것을 말한다. 마네의 「6월 30일 축제」, 「피리 부는 소년」, 「풀밭 위의 점심」이 다시용에 속한다. 그리고 세잔의 작품 중에 자드부팡 벽에 있던 「기도하는 막달레나 마리아」 또한 2006년 1월 30일에 다시용으로 오르세 미술관에 소장되었다. 인상주의 작품을 수집한 개인 컬렉터 에티엔 모로 네라

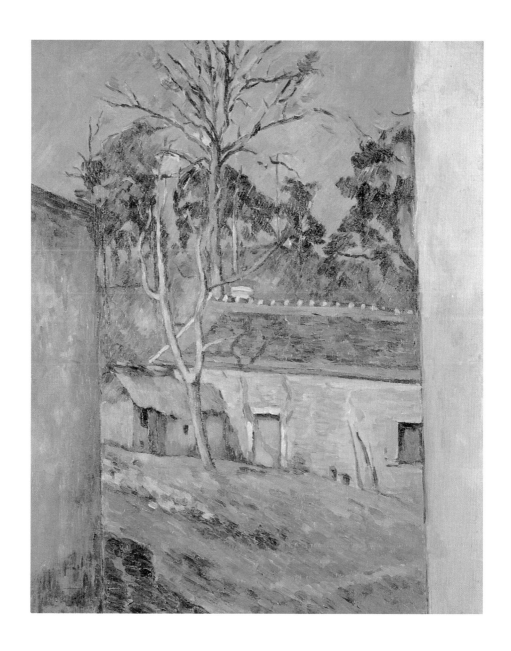

「오베르 농가」, 캔버스에 유채, 65×54cm, 1879~80, 오르세 미술관, 파리

통, 앙토냉 페르소나스, 폴 가셰 의사의 자손은 기증자들 가운데 가장 중요하다. 특히 가장 중요한 인상주의 작품들이 프랑스에 남아 오르세 박물관의 주인공이 된 것은 온전히 카유보트 덕분임은 두말할 나위가 없다.

어쨌든 이렇게 해서 세잔의 작품 2점이 국가에 귀속되었다. 「오베르 농가」와 「마르세유 만이 보이는 에스타크」가 그것이다. 카유보트의 1894년 유증 스캔들은 세잔의 인생을 바꾸어놓았다. 그가 그리도 바라던 국립 미술관 입성이 눈앞에 다가왔던 것이다.

## 세잔의 추종자들

마침내 세잔을 둘러싸고 전설이 시작되었다. '나비파'라는 새로운 세대들로 형성된 화가들로부터였다. 상징주의를 내건 모리스 드니, 세뤼지에, 뷔야르 같은 화가들이었다. 타히티로 떠나기 전에 고갱은 자신의 제자들이었던 그들에게 세잔에 대해 종종 거론했는데, 그들은 그것을 잊지 않고 있었다. 나비파 화가들은 탕기 영감의 가게에서 세잔의 그림을 직접 보게 되었는데, 강한 충격을 받고는 세잔에 대한 호기심이 더욱 커졌다. 탕기 영감은 그 젊은 화가들에게서 홍수처럼 쏟아지는 질문을 받아야만 했다. 그는 누구인가? 존재하기는 하는가? 살아 있긴 한가? 등등. 세잔을 만난 지 오래된 탕기 영감도 그가 살아 있는지 알 수가 없었다. 단지 엑스에 어김없이 되돌아가곤 한다는 것 외에는.

그 젊은 예술가들은 하나둘씩 그들이 원하는 스승이자 회화의 거장

으로 추종하게 된 세잔을 만나기 위해 엑스까지 찾아가기에 이른다. 세잔을 만난 이 제자들은 그의 진지한 이론을 들었고 그것을 글로 남겼다. 에밀 베르나르, 드니 같은 이들이었다. 이들이 세잔에게 직접 듣고 생생한 증언을 남겼으니, 참으로 고마운 일이다.

엑스에 찾아간 베르나르에게 세잔이 한 말을 날짜별로 몇 개만 간추려 정리하면 이렇다.

1903년 9월 13일에는 모사도 중요하지만 야외에서의 실기를 통한 자신만의 개성을 표현하는 것이 무엇보다 중요하다고 말했다.

쿠튀르는 그의 제자들에게 말하기를 '좋은 곳에 드나들었는가' 또는 '루브르에 가라'고 했습니다. 하지만 위대한 스승들의 작품을 보고 나서 본 것은 다시 놓아두고 자연과 직접 접촉해서 자신만의 것을 되살리기 위해 그곳에서 서둘러 나와야 합니다.

다음은 1904년 4월 15일, 세잔이 평생을 통해 실험하고 터득해낸 자신만의 새로운 예술 방식, 즉 그림을 어떻게 그려야 하는지, 자연을 어떻게 보고 실제로 적용해야 하는가에 관한 가르침이 담겨 있다.

당신에게 반복해서 말하는 것을 허락해주십시오. 원기둥, 구, 원뿔로 자연을 다루는 것을. 이 모든 것은 원근법에 넣어야 하는데 오브제의 각 수직면과 각 수평면이 중심점을 향해 나아가야만 합니다. 수직선은 수평선을 넓

혀줍니다. 자연의 한 절단부나, 당신이 원한다면 전지전능한 주님의 자연 경관을 눈앞에 전개하세요. 수직선들은 지평선과 수평선에 깊이를 줍니다. 우리 인간을 위한 자연은 표면보다 깊이를 가지고 있습니다. 빨간색과 노란색이 필요한 곳에 충분한 푸른빛을 공간 전체적으로 빛의 떨림처럼 뿌려주면 말입니다.

그리고 1904년 5월 12일에는 4월에 말한 것처럼 자연과 직접적인 대화를 통한 실기의 중요성을 반복했다.

예술은 한정된 사람들에 의해서만 거론됩니다. 예술가는 관찰하고 얻어낸 지적인 성질이 아니면 견해를 무시해야 합니다. 아주 종종 화가의 참된 길을 빗나가게 하는 문학 정신도 꺼려야만 합니다. 자연의 구체적인 공부보다는 실체를 파악할 수 없는 공론 속에서 너무나 오랫동안 길을 잃게 하니까요. 루브르는 검토하기에 좋은 책과 같습니다. 그러나 중개의 하나로서만 존재할 뿐입니다. 실물을 보고 비범한 연구를 시도하는 것이야말로 작업을 풍요롭게 합니다.

한편 드니는 탕기 영감의 화방에서 세잔의 정물화를 보고 감격한 나머지 「세잔에의 경의」라는 작품을 제작하기도 했다. 세잔의 정물화를 두고 세잔을 존경하는 사람들이 감탄하는 장면을 그린 그림이다. 드니가 이 그림을 제작할 때만 해도 세잔과 서로 아는 사이가 아니었다. 세잔은

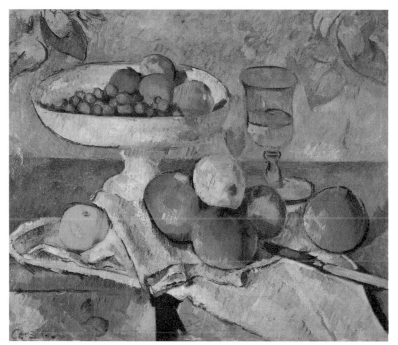

「과일 접시가 있는 정물」, 캔버스에 유채, 46.4×54.6cm, 1879~80, 현대미술관, 뉴욕
에밀 베르나르는 세잔이 오브제를 색으로 빚어낸다고 말했다. 윤곽을 뚜렷하게 한 입체적인 구성은 그가 확실하게 대조되는 시기로 접어들었음을 보여준다. 고갱의 작품 「마리 앙리 초상」에 이 그림이 등장하고 모리스 드니의 「세잔에 대한 경의」에서도 나타나는 정물화다.

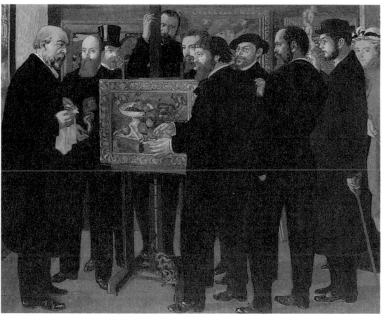

모리스 드니, 「세잔에의 경의」, 캔버스에 유채, 180×240cm, 1900, 오르세 미술관, 파리

모리스 드니, 「세잔 방문」,
캔버스에 유채, 51×64cm,
1906, 개인 소장

이 작품을 계기로 드니에게 감사의 편지를 보냈고 드니 또한 답장을 보냈다.

이것은 선생님이 우리 시대에 어떤 위치를 차지하고 계신지 잘 보여줄 것입니다. 제가 속한 젊은 화가 그룹은 모두 선생님을 존경하고 또 열정적으로 배우고 있습니다. 그러니 우리들은 모두 선생님의 제자라고 할 수 있습니다. 우리들이 미술에 대해 알고 있는 것은 모두 선생님에게서 나온 것이니까요.

「세잔에의 경의」에 등장하는 인물들은 르동, 뷔야르, 멜레리오, 볼라르, 드니, 세뤼지에, 랑송, 러셀, 보나르, 그리고 드니의 아내이다. 이 작품이 〈살롱〉에 전시되자 어떤 작가가 구입했는데, 바로 『좁은 문』의 저자 앙드레 지드였다.

세잔에 대한 드니의 존경은 여기에서 끝나지 않았다. 1899년 10월, 화가 러셀과 함께 세잔을 직접 찾아간 드니는 세잔과의 만남을 그림으로 그리고(「세잔 방문」) 이런 글을 써놓았다.

엑스, 특히 세잔이 있는 엑스.

그러니까 당연히 이 도시는 체류할 만한 곳이다. 그리고 누런색의 낡은 집들과 푸생의 로마 풍경을 닮은 이 도시의 샘을 대생하고 싶다. 세잔의 집을 찾아갔는데 '세잔 씨를 위해 벨을 누르세요'라고 적혀 있었다. 우리는 그의 집에 올라갔는데 아무도 없었다. 그런데 어떤 사람이 세잔은 생 소뵈르 대성당에 미사를 보러 갔다고 말해주었다. 우리가 생 소뵈르 대성당에 도착했을 때 세잔이 막 나오고 있었다. 세잔은 물감이 묻은 조끼와 재킷에 푸른 빛이 도는 회색 코트를 걸치고 있었다. 손은 아주 더러웠고 머리는 모자도 쓰지 않은 채였다. 우리는 서로 소개되었다. 그는 나와 서신을 주고받았던 일을 기억하고 있었고 내 주소 또한 기억하고 있었다. 그는 우리와 그가 작업 중인 모티프에서 만나기로 하고 헤어졌다. 그는 자동차를 이용해 그 모티프가 있는 곳으로 갔다. 우리는 그가 작업 중인 곳에서 다시 만났다. 그리고 점심식사를 같이했고 그는 그의 화실과 집으로 우리를 데리고 갔다.

그리고 세잔은 우리에게 이렇게 말했다.

"빛 속에서 원과 원기둥을 찾아요. 혼잡한 것들을 피하고 확립시키기 위해 흑과 백으로 명암 처리를 먼저 합니다. 그리고 무엇보다도 느낌을 찾아야 합니다. 나는 시작할 때 쉽게 그려나가다가 그 다음부터 교정해나가는 식으로 작업합니다. 그리고 우리 앞에 나타난 모든 것을 잊어버리고 우리들이 보는 것을 하나의 이마주로 주어야 합니다. (……) 화가는 자존심이 있어야 합니다. 그리고 방법을 터득해야 합니다. (……) 나는 베르나르처럼 학설을 가지고 있지 않지만 논리를 가지고 있습니다. 작업은 느낌과 논리로 이루어져야 합니다. 내 지표가 나를 따르는 누군가에 의해 계속 이어진

다면…… 내 나이가 되면 영원을 꿈꾸지요. 그림을 그리려면 그림은 종교가 되어야만 합니다. 끝까지 꿈을 꾼다는 것이 젊을 때 생각으로는 자연스러운 일이 아니겠지요."

그는 말을 잘하는 사람이었고, 자신이 하는 일에 대해 잘 알고 있었으며 무엇을 원하는지도 모두 잘 알고 있었다. 그는 단순하면서도 아주 지적인 사람이었다.

드니에게 세잔은 그가 영원을 꿈꾸면서 누군가가 그의 예술을 뒤따르길 바란다고 했는데 그의 바람은 이루어진 셈이다. 20세기 초의 현대 미술 운동을 일으킨 그룹들에 의해서 입체주의, 야수주의, 상징주의, 추상 등으로……. 1907년 세잔이 세상을 떠나고 나서 1년 후 〈살롱 도톤〉의 회고전은 입체주의의 출발점이 된다. 세잔은 20세기 화가들, 그러니까 피카소와 브라크, 마티스, 클레, 몬드리안에게 영향을 주었다.

입체주의 화가 알베르 글레즈는 이렇게 세잔을 평했다.

세잔은 미술사의 흐름을 바꾸어놓은 최초의 현대적 화가이다. 그를 반 고흐나 고갱에 견주는 일은 격에 맞지 않는다. (……) 그는 주변적이고 부수적인 것은 깡그리 무시하고 지혜의 눈으로써 리얼리티의 심연에 뛰어들었다. 설혹 심오한 리얼리즘이 어느새 반투명한 정신적 상태로 뒤바뀌는 경지에까지 도달하지 못했다고 하더라도 세잔은 적어도 그런 경지에 도달하려는 후배들을 위해 분명하면서도 멋진 방법론을 하나 남겨놓았다. 그는

우리에게 우주의 약동하는 힘을 터득하라고 가르쳤다. 그는 생명이 없는 낯선 물체들이 서로에게 변화를 주는 그 미묘한 과정을 우리에게 보여주었다. 우리는 세잔에게 대상의 색깔을 바꾸는 것은 그 대상의 구조를 바꾸는 것이라는 획기적인 사실을 배우게 되었다. 그의 작품은 미술이 선과 색채로 대상을 모방하는 것이 아니라 선과 색채로 자연의 형태를 부여하는 것임을 분명하게 입증했다. 세잔에 대한 이해는 곧 입체주의의 출현을 예견하는 것이다.

피카소가 작품 「아비뇽의 처녀들」을 그리기 시작한 때는 세잔이 세상을 뜬 지 1년이 지난 때였다. 세잔에게서 지대한 영향을 받은 피카소 또한 가만히 있지 않았다.

세잔은 나의 유일한 스승입니다. 물론 나는 그의 그림을 보았습니다. 차라리 그의 작품을 보고 여러 해 동안 연구했다는 편이 맞는 표현이겠지요. 세잔은 우리 모두에게 아버지와 같은 사람입니다.

그리고 피카소는 세잔을 존경한 나머지 그의 말년, 생트빅투아르 산자락 북쪽에 보브나르그 성을 구입했다. 그는 화상에게 전화를 했다.
"나는 막 세잔의 생트빅투아르를 구입했어요"
"어떤 거요?"
화상은 되물었다.

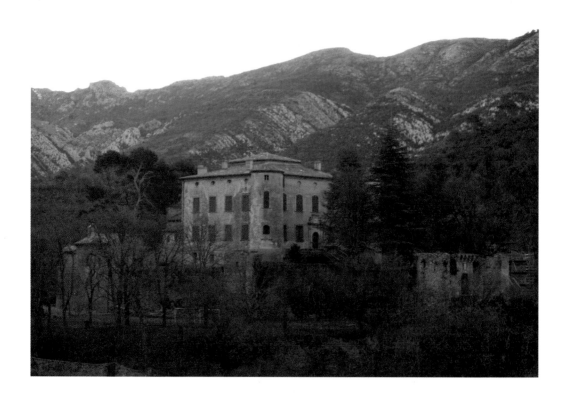

새벽녘의 보브나르그 성. 세잔을 존경한 나머지 피카소는 생트빅투아르 산자락에 있는 이 보브나르그 성을 구입했다.

"원본으로."

피카소는 이와 같이 재치 있게 응답했다고 한다. 피카소는 생트빅투아르 산자락에서 세상을 떠났으며 그의 무덤 역시 그곳에 있다. 그러므로 생트빅투아르 산 근처에는 현대미술의 거장이 두 사람 묻혀 있는 셈이다.

1892년 조르주 르 콩트도 인상주의 예술에 관한 저서에서 세잔은 "아주 공정하고 아주 완전하다"고 했고 "놀라운 직관" 그리고 "현대미술

의 개척자"라고 덧붙였다.

1894년에 테오도르 뒤레는 공동경매에 그의 수집품을 팔았다. 이 컬렉션에 포함된 세잔 작품 3점이 각 650프랑, 660프랑, 800프랑에 경매되었다. 당시 이 경매를 계기로 미술 평론가 귀스타브 제프루아는 『르 주르날』 신문에 세잔에 대한 평론을 기고했다.

세잔은 상징주의자들이 선언한 실기의 개척자였다. 그는 그 일이 구축되리라는 것을 확신했다. 그것은 에밀 베르나르, 고갱의 그림 사이에서 확고하게 지속되는데 세잔과 직접적인 관계가 있다. 그것은 나아가 반 고흐의 그림과도 관련이 있다. 이 단 한 가지의 이유만으로도 폴 세잔은 그 이름을 자랑할 만하다.

물론 세잔을 반대하는 평론이 없진 않았다. 하지만 평론이 아무리 찬반으로 나뉘어 다툴지라도 세잔의 영광은 확고했다. 1899년부터 작품 값이 올랐고 빅토르 쇼케 소장품 경매에서 세잔의 「퐁텐블로 숲에 녹는 눈」이 1만 7000프랑에 경매되었다. 세잔은 이러한 일을 목격하며 살고 있었다. 그러나 세잔은 이를 믿지 못했고 어떤 때는 수상하게 여길 뿐이었다.

"자, 〈살롱〉이 나를 받아들이지 않았는가!"라고 세잔은 스스로 되뇌면서 작업에 필사적이었다. 그는 그 어느 때보다 더 작업에 매달리고 있었다. 풍경화를 그릴 때는 모티프를 얼마나 관찰했는지 눈이 충혈될 정

도였다고 한다.

"내 건강과 나이가 평생 추적한 나의 예술에 대한 꿈이 실현되는 것을 절대로 허락하지 않을 것입니다"라고 세잔은 자신의 글을 실었던 미술 잡지 『가제트 보자르』 편집장 로제 막스에게 편지를 썼다. 그는 제대로 살아갈 수가 없었다. 세잔의 불안은 반 고흐만큼이나 컸다. "말해보세요, 나 미친 것 같지 않아요? 가끔, 그것 아세요, 나 스스로 물어본다는 것." 이렇게 세잔은 자신의 심적 불안에 대해 표현했다.

세잔의 당뇨병은 계속해서 육체적으로 그를 괴롭혔고 정신적으로도 약해져갔다. 그러나 어떤 경우를 막론하고 그는 자신의 캔버스를 떠나지 않았다. 세잔은 극도로 느리게 작업했으며 그림 한 점을 완성하려면 몇 달이나 걸렸다. 게다가 완성된 작품에 매일 실망했다. 불행에 단련된 그는 기쁨, 행복, 영광 같은 것과는 인연이 없는 사람이었던 걸까.

## 드디어 첫 개인전이 열리다

세잔은 시간의 심판을 견뎌냈다. 1895년 세잔의 첫 개인전이 파리에서 열린다는 연락을 받았을 때 그는 엑스의 가을 속에 있었다. 얼마나 기가 막힌 일인가. 그렇게 행복한 소식을 만든 사람은 화상 볼라르였다.

볼라르는 1868년 태생으로 서인도제도에서 막 도착한 스물일곱 살의 젊은이였다. 법학을 공부한 그는 1893년 라피트 가에 막 공간을 열게 되는데 확실히 갤러리라고 부르기에는 채 갖춰지지 않은 곳이었다.

그는 곧 세잔의 첫 개인전을 조직하게 되는데, 이는 세잔에게 중요한 계기가 되었다.

볼라르는 어둠 속에서 헤매고 있는 세잔을 끌어내라는 피사로의 충고를 들었고 가장 위대한 화가들 중 한 사람인 세잔을 끌어내라는 르누아르의 조언도 들은 터였다. 카유보트의 유증으로 세잔의 작품은 이미 뤽상부르에 두 점이 들어갔고 곧 벽에 걸리게 될 것이었다.

이런 정황을 간파한 볼라르는 판단을 내렸다. 세잔의 개인전을 열자! 그러나 다른 이들이 겪었듯이 화가를 찾는 일이 문제였다. 세잔이 어디 있는지 분명하게 알고 있는 사람이 아무도 없었다. 고독하게 홀로 떠돌아다니며 작업하는 세잔을 찾기란 쉬운 일이 아니었다. 누군가가 성인의 이름과 동물의 이름이 섞인 애매한 주소를 알려줬고 그 단초만으로 수소문할 수밖에 없었기 때문이다. 얼마 후 그 주소가 'Rue Lions-Saint-Paul('사자와 성 바울의 거리' 라는 뜻)' 임을 알아냈다.

세잔은 1892년과 1894년에 그곳에서 살았다. 바로 이때 세잔을 찾았던 것이다. 리옹생폴 가는 현재도 존재한다. 다행히 이 길은 그리 길지 않다. 볼라르가 번지수를 몰랐다고 해도 그리 어려울 것은 없었다. 게다가 볼라르는 2번가 첫 번째 집에서 세잔의 아들 폴과 마주쳤다. 이미 엑스에 가 있었던 세잔에게 아들은 편지를 보냈다. 세잔은 엑스에 머문 채 틀에서 그림만 뜯어내어 둘둘 만 150점을 파리의 볼라르 앞으로 보냈다. 이런 우여곡절 끝에 1895년 12월에 세잔의 첫 개인전이 개최되었다. 세잔의 나이 쉰여섯 살 때의 일이다.

이 전시회에서 그림을 구입한 사람들은 다름 아닌 세잔의 동료 화가들이었다. 세잔과 함께 이젤을 펴고 작업했던 동료들에게도 세잔의 작품 전반을 볼 수 있는 기회는 처음이었던 것이다. 〈살롱〉에도 매번 떨어졌으니 작품을 선보일 기회가 적었던데다 1870년대 중반부터 25년 가까이 줄곧 홀로 작업해온 때문이다. 그러니 세잔의 작품세계를 제대로 본 것은 처음이었던 동료들에게 이 전시회는 그야말로 충격이었다. 모네와 피사로가 세잔의 작품을 샀고 드가도 소장했다. 그동안 긴 시간을 참아낸 동료에게 축하를 보내는 마음의 징표였다. 하지만 파리에 살고 있던 졸라는 세잔의 전시회에 가지 않았다. 그해 5월 〈살롱〉에 관하여 졸라는 세잔에 대한 애정 있는 기사를 쓴 바 있었다.

30년의 시간이 흘러갔다. 그림과 나는 그동안 조금 멀어져 있었다. 나는 나의 친구, 나의 형제 폴 세잔과 거의 같은 요람에서 자라났다. 오늘이 되어서야 내가 유산시킨 이 위대한 화가의 훌륭한 한 부분이 알려지게 되었다.

세잔은 파리에서 그의 첫 개인전이 열리고 있을 때 고향 친구들인 앙프레르, 솔라리와 함께 생트빅투아르 산을 바라보며 비베뮈에서 작업하고 있었다. 세잔의 친구들은 여전히 경제적으로 어려웠고 말년에 재산을 상속 받아 여유로워진 세잔은 그들에게 맛있는 식사를 대접하곤 했다. 세잔의 개인전이 열린 다음 날 사람들의 시선이 세잔의 작품에 집중되었다. 호평도 있었지만 동시에 노여움을 드러낸 이들도 있었다. 예컨

대 『르 주르날 데자르티스트』 신문에 가혹한 비평이 실렸다.

유화의 만행을 보고 있어야 하다니 신경이 거슬린다. 그 세계를 되는 대로 내버려두려고 했지만 이 정도까지, 안되겠다! (……) 그들은 이러한 광기를 찬양한 가장 이름이 알려진 미술평론가를 만난다는 것인데, 인격을 존중하기 위해서 이름은 댈 수 없지만 이 신문을 더 깜짝 놀라게 하는 것이다! (……) 고지식한 것도 한계가 있고 믿어주는 것도 한도가 있다!

그러나 미술평론가 제프루아는 호평했다.

대조가 강하고, 격렬하고, 순박하고, 솔직한 색조와 진실이 담긴 위대한 이 작품들은 루브르로 가게 될 것이다.

또한 1895년 12월 1일 『라 르뷔 블랑슈』에 타데 나탕송은 세잔에 대해 존경 어린 글을 실었다.

그만의 순수한 예술은 그가 개척해서 얻어낸 하나의 다른 성질로서, 지극한 본질을 보여주고자 한다. 그는 상실과 어려움 속에서도 감행했다. 그는 의심과 또 다른 모든 것들에 끝까지 굴복하지 않았다. 그에게 있어서 유일한 걱정거리는 초입단계를 이끌어내는 것이었는데 그것은 새로운 기호를 창조해내는 일이었다.

앞을 내다볼 줄 아는 몇몇 사람들로부터 조언을 들은 컬렉터들이 전시장에 몰려들었지만 여전히 700프랑 정도면 세잔의 그림을 쉽게 구입할 수 있었다. 하지만 당시 세잔의 작품을 구입한 컬렉터들 중 누가 나중에 그 작품들의 값이 300배 더 높아질 것을 알았겠는가.

이 전시회의 메아리는 세잔의 정신을 혼란시켰다. 그의 성공은 너무늦게 왔다. 그는 믿을 수가 없었다. 정확하게 말하면 성공을 받아들일수가 없었다. 게다가 그는 스스로를 의심했다. 자신의 창조적 힘마저도. 엑스에 찾아간 볼라르에게 그가 직접 그 심경을 밝혔다.

볼라르 씨, 좀 이해가 가십니까? 나는 작은 느낌을 가지고 있어요. 그러나표현해낼 수 없어요. 나는 금화를 가지고 있으면서도 그것을 사용할 능력이 없는 사람과 같습니다.

## 행운이 뒤따른 볼라르 초상의 현장

볼라르는 세잔이 자신의 초상화를 그려주길 원했다. 젊은 풋내기 화상이 나이 지긋한 화가에게 요구하기엔, 게다가 성격이 괴팍한 세잔이니만큼 쉽지 않은 제안이었다. 그런데 세잔은 쾌히 승낙했다.

그러나 볼라르는 세잔 앞에서 115번이나 포즈를 취해야 했다. 한 번설 때마다 세 시간 반이나 걸렸다. 그렇게 오랫동안 모델을 서고 난 후볼라르는 자신의 초상화에 대해 만족하냐고 물었다. 세잔은 "난 볼라르

씨의 와이셔츠에는 불만이 없어요"라
고 간단하게 말했다고 한다. 세잔의 속
내를 드니의 노트를 통해서 확인할 수
있다.

볼라르는 매일 아침 세잔 집에서 모델
을 선다. 언제부터인지 셀 수 없는 시
간을 그렇게 서 있다. 그가 움직이
기만 했다 하면 세잔은 그에게 불만을
토로했는데 집중할 수 없어서 그가 그
리던 선을 잃어버렸다는 이유에서였
다. 그는 그의 눈이 지닌 허점으로 자
신이 원하는 것을 옛 거장들처럼(푸생,
베로네세, 르냉, 들라크루아, 쿠르베) 실현

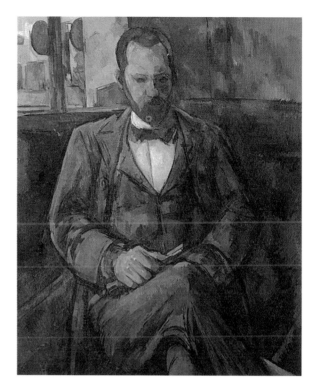

「앙부르아즈 볼라르의 초
상」, 캔버스에 유채, 100×
81cm, 1899, 프티팔레 미
술관, 파리

하기에는 무력하다고 했다. 하지만 그는 그만의 느낌을 가지고 있다고 믿
었다. 그는 아침부터 그림을 그린 다음 오후에는 루브르나 트로카데로를
산책했는데 실력을 연마하기 위해 조각상들을 데생하거나 야외에서 직접
수채화 작업을 하기도 했다. 그는 다음 날 잘 보기 위해서 모두 펼쳐놓기로
마음먹었다. 태양이 나오는 날이면 작업은 별로 하지 않고 불평을 늘어놓
았는데 작업에 몰두하려면 잿빛 하늘이어야만 했기 때문이다.

세잔 앞에서 모델을 서는 사람들은 하나같이 거의 죽을 지경이었다. 절대로 움직이지 못하게 강요했기 때문이다. 세잔은 모델이 사과처럼 멈춰 있길 원했다. 급기야 이런 일까지 벌어졌다고 한다. 하루는 한 소년에게 몇 시간 동안 계속해서 움직이지 못하게 했는데 결국 소년이 쓰러지고 말았다.

세잔은 오랜 시간 깊이 파고들며 연구하기를 원했다. 그런데 그것이 사과나 올리브 단지라면 문제되지 않았을 텐데, 사람과 나무와 빛은 그를 괴롭혔던 것이다. 그 무엇이든 일단 화가는 모델이 되는 순간 그것이 생물이든 무생물이든 모두 같은 기준으로 간주했으므로, 인물일 경우 모델과 화가 모두가 힘겨웠다.

1904년 12월 9일 세잔은 젊은 화가 카무앙에게 보낸 편지에 이같이 설명했다.

모델을 읽어내고 작품으로 표현해내는 데 있어서 가끔 화가에게는 아주 오랜 시간이 필요합니다.

또한 1904년 5월 26일 에밀 베르나르에게 보낸 편지에도 적혀 있다.

적어도 화가들은 모델의 주인입니다.

나는 왠지 내키지 않아 세잔이 볼라르의 초상화를 그린 에제시프모

로 가로 가는 일정을 미루고 있었다. 그런데 이런 에피소드를 읽으면서 엉덩이가 들썩였다.

볼라르가 초상화 모델을 서기 위해 에제시프모로 가에 갔는데, 모델 좌대가 아슬아슬하게 만들어져 있는 걸 보고 불안했지만 올라가 앉았다. 그는 꼼짝하지 않고 앉아 있다가 졸음을 참을 수 없어 나뒹굴고 말았다. 볼라르는 다음 날부터는 진한 커피를 마시고 모델을 섰다.

볼라르가 세잔에게 포즈를 망쳤다고 핀잔을 들으며 앉아 있었던 그곳은 몽마르트르에서 멀지 않다. 세잔이 파리 처녀와 사랑에 빠졌다는 클리시 광장을 지나 몽마르트르 공동묘지에 이르기 전, 좌측 골목길로 200미터 정도 걸어가면 에제시프모로 가와 만난다.

에제시프모로 가에 도착했다. 그런데 그 집 안으로 들어가 보기가 쉽지 않다. 사생활이 보장되어야 할 누군가의 생활 공간이 되어 있는 것이다. 그때, 행운의 여신이 나에게 미소를 보냈다. 철문을 통해 한 젊은이가 보이기에 세잔과 관련된 장소에 대해 알고 싶다고 했더니 문을 열어주는 게 아닌가. 들어가 물어보니, 그 젊은이는 바캉스 때 임시로 그 집을 관리해주기 위해 하루 전날 온 사람이다. 그러니, 그는 알고 있는 것이 아무것도 없다. 예술가가 사는 그 빌라에는 예쁜 꽃밭을 두고 두 층이 연결된 복식 화실이 늘어서 있다. 그때 동그랗고 누런색의 커다란 안경을 낀, 아주 몸매가 날씬한 노인이 한쪽에서 나타났다.

관리인은 내 질문을 그녀에게 되물었고 나는 그녀와 이야기를 나누었다. 그런데 그녀는 놀랍게도 연극배우 로진 파베였다! 그녀를 말하자

면 외젠 이오네스크가 "나는 절대로 배우를 위해 글을 쓴 적이 없었다. 나는 희곡을 쓴 다음 알맞은 배우를 찾아냈다. 그런데 행운이었다. 지금부터는 로진을 위해 쓸 것이다"라고 말한 바로 그녀다.

확실하진 않지만 그녀는 그녀 집에 세잔이 있었다는 이야기를 들었다고 했고, 또 어떤 사람은 맞은편 건물에 세잔이 살았다고 말했다고도 했다.

세잔 덕에 나에게 로진의 집을 방문하는 커다란 영광이 찾아왔다. 그녀의 집으로 들어서니 우선 그녀, 로진 파베의 방 입구에서 기린 같은 모형 동물들이 문 앞에서 반겼다. 그리고 그녀의 복층으로 된 방에 들어가자마자 나는 완전히 매혹되고 말았다. 커다란 두 그루의 나무가 아치형을 이루고 있었다. 오른쪽에 있는 아주 특이해보이는 나무에 대해 물으니 그 나무의 이름이 '원숭이의 절망'이란다. 그 나무에 원숭이가 올랐다 하면 떨어지곤 해서 붙여진 이름이다.

낡은 피아노, 연보라색과 분홍 빛 장미가 있는 테이블, 소파 위에 놓인 동물 인형들, 언제부터 있었는지 모를 낡은 종이쪽지더미, 검은 눈물이 매력적인 예쁜 피에로 인형, 그녀가 직접 그린 절대로 팔 수 없다는 그림들, 셀 수 없이 많은 작은 인형들, 화분, 그리고 인형 같은 그녀까지, 온통 인형의 집처럼 느껴졌다. 그녀가 이곳에서 30년을 살았다고 하니 30년의 흔적이다. 그녀와 이야기를 나누고 그녀의 공간을 둘러보니 숫자상의 나이는 많을지 몰라도 아주 사랑스러운 여인이었다. 그녀 같은 아름다운 사람을 만나고 나니 인간이 늙지 않을 순 없을까 하는 터

세잔이 볼라르의 초상화를
그린 에제시프모로 가의 현
장이다. 사생활이 보장되어
야 하는 개인 공간으로 사용
되고 있어서 보기 힘든 장소
였지만 행운이 따라주어 헛
걸음이 되지 않았다.

무늬 없는 바람을 품게 된다. 그녀는 그 건물 1층에서 영화 「익살 광대」를 찍었다고 일러준다. 그녀와 프랑스식 볼 인사를 나누고 나는 세잔이 볼라르의 초상을 그렸던 자리를 떠났다.

에제시프모로 골목길을 빠져 나오려는데 카페 마를리에서 만나기로 약속한 친구로부터 15분 정도 약속 시간을 늦추자는 전화가 걸려왔다. 이곳에서 멀지 않은 몽마르트르에 세잔이 그림을 그렸던 솔르 가가 있으니 친구를 만나기 전 그곳에 들르기로 했다. 르누아르가 살았던 르픽 가를 지나 솔르 가에 이르렀다. 현장에서 보니 라 메종 로즈에서 바라보고 그린 곳이 「솔르 가」였다. 신기하게도 라 메종 로즈는 피카소의 파리 첫 주소지였다. 「솔르 가」는 세잔의 초기 풍경화로, 나이프를 많이 사용해서 그린, 아직은 거칠어 보이는 작품이다. 평소처럼 몽마르트르는 관광객으로 붐비고 있었다. 세잔과 피카소의 인연은 그들도 모르는 사이에 여기서부터 이미 시작되고 있었던 것이다.

## 우정을 나눈 시인 조아킴 가스케

1896년 봄, 카페에서 세잔은 초등학교 친구들인 솔라리, 앙리 가스케, 코스트와 차를 마시고 있었다. 저녁기도를 마친 일요일, 미라보 산책로를 거니는 사람들을 바라보면서.

그런데 행인 중 한 사람이 발걸음을 멈추었고 허리를 굽혀 세잔에게 경의를 표하며 인사했다. 젊은 시인 조아킴 가스케였다. 세잔과 함께 있

「솔르 가」, 캔버스에 유채, 32×41cm, 1867~69, 개인 소장(위)
「솔르 가」를 그린 곳을 찾아가니 세잔이 솔르 가를 바라본 지점은 라 메종 로즈였다. 이곳은 피카소의 파리 첫 주소지. 이들의 인연은 이미 이곳에서부터 시작되고 있었다.(아래)

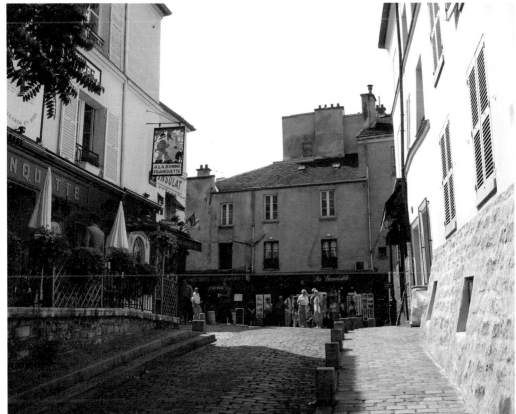

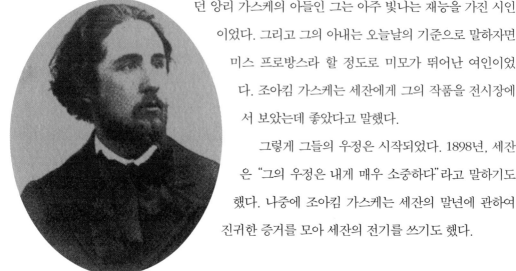

던 앙리 가스케의 아들인 그는 아주 빛나는 재능을 가진 시인이었다. 그리고 그의 아내는 오늘날의 기준으로 말하자면 미스 프로방스라 할 정도로 미모가 뛰어난 여인이었다. 조아킴 가스케는 세잔에게 그의 작품을 전시장에서 보았는데 좋았다고 말했다.

그렇게 그들의 우정은 시작되었다. 1898년, 세잔은 "그의 우정은 내게 매우 소중하다"라고 말하기도 했다. 나중에 조아킴 가스케는 세잔의 말년에 관하여 진귀한 증거를 모아 세잔의 전기를 쓰기도 했다.

빵집 주인이었던 세잔의 친구 앙리 가스케의 아들인 조아킴 가스케는 아버지뻘인 세잔과 우정을 나눈 젊은 시인이었다. 나중에 세잔의 전기를 쓰기도 했다.

세잔의 두 작품은 색과 선의 세계로 문을 열어주었고 나는 일주일 전부터 새로운 우주에 취해서 살고 있다. (……) 그는 놀라울 정도로 흥분해 있었다. 그는 내게 그의 영혼을 열었다. 그가 그림과 인생의 순교자로 죽어가고 있을 때의 포기와 절망을 내게 말해주었다. 그는 자신의 사적인 일에 관해서는 절대 말하지 않았다. 뿐만 아니라 그는 그가 경험에서 얻은 것을 내게 물려주고 싶다고 말했다. 그래서 그는 내가 화가가 아닌 것이 애석하다고 했다.

젊은 시인과 나이 든 화가는 매일 만났다. 그런데 갑자기 세잔은 엑스를 떠나지도 않았으면서 마치 파리에 가야 하기 때문인 것처럼 꾸며 가스케와의 만남을 거절했다. 그러던 어느 날 길가에서 우연히 맞닥뜨

렸는데, 세잔이 가스케를 외면하는 게 아닌가. 그러고는 며칠 후 가스케에게 세잔이 보낸 편지가 도착했는데, 그 편지에는 세잔의 정신적인 불안의 기미가 실려 있었다.

내가 잘못 알았는지 모르지만 당신은 나를 상대로 아주 화가 난 것으로 보입니다. 당신이 나의 내면을 볼 수만 있다면, 인간의 내면을 볼 수 있다면, 당신은 화를 내지 않을 것입니다. 그러므로 당신은 내가 얼마나 슬픔에 젖어 오그라든 상태에 있는지 볼 수가 없습니다. 내게 스승은 없습니다. 그런 인간은 존재하지 않아요. 그리고 나를 완성시키고 끝내려고 한 건 당신이었고 당신이 철학자가 되길 원하지 않았습니까? 그러나 저주 받은 제프루아를 비롯해서 몇몇 우스꽝스런 자들은 나에 관한 50프랑짜리 기사를 써서 대중의 주의를 끌어당기려고 하지요. 나는 내 전 생애를 통틀어 먹고 살기 위한 돈을 벌려고 그림을 그렸어요. 그러나 나는 우리가 사생활을 영위하기 위해 주의를 끌지 않고도 그림을 그릴 수 있다고 믿었지요. 그렇지요. 예술가가 지적 욕망을 높이려면 가능한 한 예술가 자신은 어둠 속에 있어야 합니다. 기쁨은 작품 안에서만 누려야 해요. 만일 나의 현실이 안정적이었다면 나 자신은 아무것도 이루지 못하고 구석에 묻혀 있었을 거예요. 몇몇 화실 친구들과 함께 한잔 하면서 말이죠.

당시 가스케는 여기저기 신문에 기고하며 살고 있었는데 세잔은 그런 가스케로부터 위험을 느꼈던 모양이었다. 그러나 가스케는 세잔이 프로

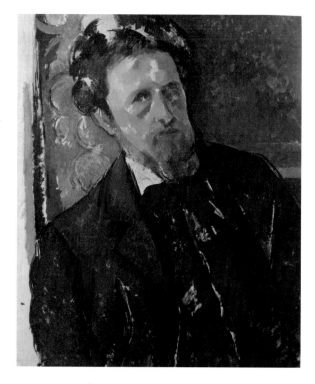

방스 인문의 얼을 되살렸다고 칭송했
다. 세잔은 안심했는지 얼마 가지 않아
자드부팡에서 가스케를 반겨 맞이했
다. 그리고 가스케의 초상을 그렸다.

나는 늙은 짐승에 불과합니다. 그곳에 앉
으세요. 당신의 초상화를 그리려고 해요.

세잔의 손으로 그려진 초상화 덕분
에 시인은 죽었으나 그의 멋진 얼굴만
은 프라하 박물관에서 살게 되었다. 세
잔은 또한 가스케에게 이렇게 말했다.

나는 아마도 너무 일찍 왔나 봐요. 나

「조아킴 가스케」, 캔버스에
유채, 55×46cm, 1896~
97, 네로드니 갤러리, 프라
하

는 나의 세대가 아니라 당신 세대의 화가였지요.

분명히 세잔은 알고 있었다. 그 자신이 새로운 예술의 개척자였음을.
가스케와 우정을 나눴던 해는 1897년으로, 2월에 카유보트의 유증품
에 포함된 세잔의 작품이 뤽상부르 박물관에 진열되었으며, 그해 10월
아들의 영광이 이뤄지기만 바라면서 언제나 아들 편에 서서 떠받들던 세
잔의 어머니가 여든세 살의 나이로 세상을 떠났다. 그리고 다음해 1월

아실 앙프레르가 세상을 떠났다. 그래서 세잔은 앙프레르가 판매용으로 그림을 몇 점 걸어놓던 카페에 앉아 불우했던 화가를 생각하며 기막힌 심정이 되어 눈물을 훔치곤 했다.

## 세잔의 비밀스런 공간, 로브 화실

순전히 막심 코닐의 잘못이었다. 코닐은 세잔 여동생의 남편으로, 그는 세잔 어머니의 재산 상속 불분할을 끊기 위해 조작하다가 자드부팡을 청산시키고 말았다. 이 사건으로 세잔의 아버지가 낮잠 자던, 즉 우리에게는 「아버지의 초상」과 「바그너 서곡」, 그리고 「아실 앙프레르의 초상」으로 익숙한 의자를 비롯해서 집 안에 있는 모든 세간이 완전히 넘어가 버렸다. 세잔의 40년 과거는 한순간에 공증인 앞에서 손끝 하나 댈 수 없이 증발해버리고 말았던 것이다.

세잔은 급작스럽게 거주할 곳을 찾아야 했으므로 불르공 가 23번지 2층의 아파트를 얻었다. 그곳에서 그는 여동생이 구해준 가정부 브레몽과 함께 거주하기 시작했다. 그런데 화실이 문제였다. 그는 샤토 누아르를 구입하고 싶어했지만 거절당했다. 세잔은 1901년에 엑스 시 주변에 있는 땅을 2000프랑에 구입했고 그곳에 화실을 지었다. 오늘날 우리가 '로브 화실'이라 부르는 곳이다.

골짜기 정상에 그리스풍으로 정면을 꾸민 새 집 한 채가 있다. 세잔은 "자,

내 화실입니다. 비밀스런 이 장소는 나 한 사람만 들어갈 수 있어요. 하지만 당신은 내 친구니까 우리 함께 들어갑시다'라고 말했다.

나무로 된 대문을 밀자 정원 속으로 들어가게 되었다. 큰 바위 사이로 소나무 몇 그루와 올리브나무가 있고 비탈길은 개천 사이로 길을 잃고 있었다. 세잔은 커다란 열쇠로 고요한 새 집의 문을 열었다. 그곳은 태양이 찌는 듯했고 (……) 우리는 화실로 올라가지 않았다. 세잔은 현관에서 켄트지를 한 장 꺼내 들고 '모티프에 관한' 곳으로 나를 데리고 갔다.

점심을 먹고 나서야 우리는 도시 외곽의 화실로 갔다. 결국 그는 그의 그림들 사이로 나를 데리고 갔는데 그가 직접 작업하는 곳이었다. 큰 방이었으며 벽은 풀을 섞은 회색으로 칠해져 있었고 북쪽 위에서 비치는 강렬한 대낮의 빛이 나에게는 방해물이 되었다. 몇 그루 나무, 바위, 모든 물건들에 비치는 반사 광선 때문이었다. 세잔은 내게 말했다.

"우리는 그 누구에게 그 어떤 것도 얻을 수가 없어요. 나는 여기에 건축가와 내 비용으로 집을 지었지요. 내가 원한 것은 이런 것이 아니었는데, 나는 내성적인데다 방랑했고 스스로 외쳐야만 했지요. 사람들은 나를 조롱했어요. 내게는 저항할 힘이 더이상 없었지요. 고립되는 것, 자, 그것만이 내게 마땅한 일이었습니다. 적어도 이곳에 있으면 아무도 나를 위에서 움켜잡진 않을 것 아닙니까."

세잔은 자신의 비밀스런 장소인 로브 화실로 에밀 베르나르를 데리고 갔고, 그때를 회상하여 베르나르가 기록에 남겼다.

정면이 그리스식 삼각형으로 지어진 로브 화실의 옛 모습이다.

　로브 화실은 그리스식 삼각형의 정면을 한 정원이 딸린 이층집이다. 1층에는 작은 사무실과 화장실, 부엌이 있다. 2층은 커다랗게 하나로 돼 있는데, 이곳이 화실이다. 화실 남쪽에는 커다란 창 두 개가 있다. 북쪽은 벽면 전체가 거의 유리로 되어 있다. 천장은 4미터에 이르고 방 면적은 세로 7미터, 가로 8미터 정도 된다. 세잔 생전에는 남쪽 창문으로 엑스 시의 풍경을 한눈에 볼 수 있었다고 한다. 이 화실에서 세잔이 말년을 보냈다. 그의 사생활의 체취가 남겨진 이곳에는 지금까지도 재료들과 연장들, 그의 정물 속의 오브제들, 탁자, 의자, 생강 단지, 올리브 단지, 푸른 물병, 두개골, 사랑의 신 석고상, 그의 팔레트가 남아 생생하게

당시를 기억하고 있다.

　세잔은 화실을 짓고 6년도 채 사용하지 못하고 세상을 떠났다. 그 후 이곳은 15년 동안이나 잠겨 있었다. 1921년 세잔의 아들 폴은 이곳을 마르셀 프로방스라는 사람에게 팔았고 그는 1951년까지 이곳에서 살다가 세상을 떠났다. 이후 이곳은 1952년에 미술가 존 리월드와 존 경에 의해 세잔의 기념관으로 구출되었다. 존 리월드와 존 경이 미국에서 114명의 기증자들을 찾아낸 것이다. 존 리월드는 세잔을 주제로 소르본 대학에서 박사 논문을 쓴 사람으로, 나중에 미국에서 교수가 되었는데 세잔에 대한 정열이 대단했다. 그는 자신이 찾아낸 기증자들의 모금으로 세잔의 집을 구입하여 마르세유와 엑스 대학에 제공했다. 그 후 1954년 7월 8일, 개회식이 열렸고 1969년에 엑상프로방스 시에 양도하여 현재의 엑상프로방스 시립미술관이 된 것이다.

　세잔은 규칙적으로 로브 화실과 거주지인 불르공 가 23번지를 오갔다. 그의 하루 일과는 새벽에 불르공 가에서 일어나 집과 화실 사이에 있는 생 소뵈르 성당에 가서 미사에 참석한 다음 화실로 향하는 것이었다. 엑스 시 중앙에 있는 집에서 화실까지는 걸어서 30분 정도 걸리는 거리다. 그리고 오후에는 어김없이 톨로네 길에서 작업했는데 그곳에서 드나든 레스토랑도 항상 같은 곳이었다. 현존하는 곳으로 바로 베른 어멈의 집이다. 장소만 같은 것이 아니라 그가 고르는 메뉴도 일정했다. 버섯 오믈렛과 당근을 곁들인 오리고기 그리고 부드럽게 삶은 배 위에 아몬드와 캐러멜을 덮은 후식이었다.

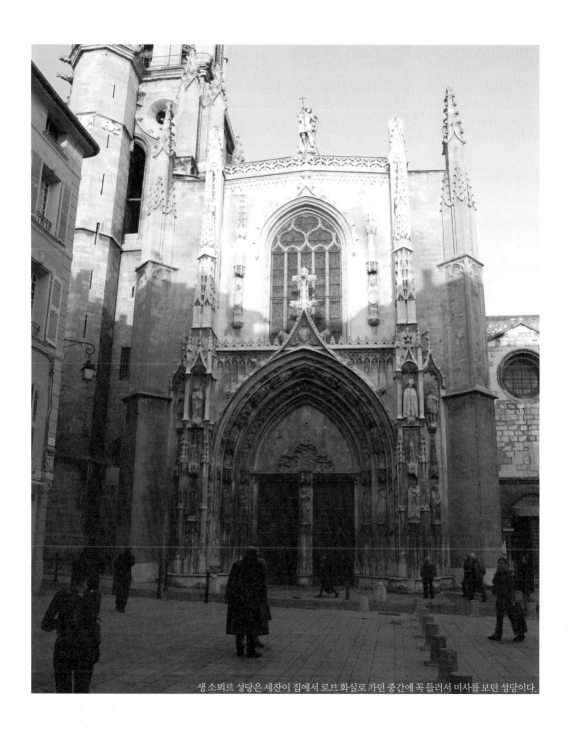

생 소뵈르 성당은 세잔이 집에서 로브 화실로 가던 중간에 꼭 들러서 미사를 보던 성당이다.

약간 비탈진 길을 조심해 걸
어가니 세잔의 로브 화실 건
물이 드러났다.

　나는 세잔처럼 그의 집에서 로브 화실까지 걷기로 했다. 그가 했듯이
먼저 생 소뵈르 성당 쪽으로 갔다. 성당은 유럽 건축의 역사가 살아 있
는 곳이다. 초기 그리스도교 시대의 흔적부터 5세기 세례당, 로마네스
크 양식과 고딕 양식으로 지어진 12세기 수도원, 섬세한 부조로 된 16
세기 목조 문까지 교회 건축 양식을 총망라하고 있는 건축 도감 같다.

　성당에서 나와 로브 화실 가는 길로 계속 걸었다. 세잔이 화실을 지을
때만 해도 그곳은 허허벌판에 가까웠다. 길목에 배치해놓은 흑백사진이
그때를 보여주고 있다. 그러나 지금은 주택과 아파트가 꽉 들어차서, 세잔
이 살던 때와는 완전히 다른 느낌이다. 화실로 들어가는 길은 약간 비탈진

로브 화실에 걸려 있는 오랜 세월의 흔적이 묻어 있는 외투가 내 마음을 사로잡았다.

「석고상이 있는 정물」, 캔버스에 유채, 65×81cm, 1894년경, 코톨드 인스티튜트, 런던

데다 구불구불하기까지 해서 위험하다.

어느새 발길이 로브 화실 앞에 다다랐다. 마침 일본에서 온 단체 관광객들로 붐빈다. 그들은 기념품을 구입하는 곳에서 카드를 고르며 웅성거리고 있다. 스위스 산골짜기나 어떤 오지에도 중국 레스토랑이 없는 곳이 없듯이, 어떤 문화 관련 전시장과 장소를 가도 일본인 관광객이 없는 곳이 없다. 그들의 문화에 대한 정열은 알아줄 만하다.

무엇보다도 세잔의 화실에서 내 마음을 사로잡은 것은 벽에 걸린 외투와 모자였다. 그 외투들은 조금 전에 세잔이 입고 있다가 벗어 놓고 나간 듯이 걸려 있다. 흡사 채플린의 옷 같기도 하고 어떤 마임 연기자의 의상 같기도 하다. 아주 오랜 세월의 흔적이 묻어 있는 퇴색된 의상은 마치 연극인들의 분장도구인 도랑으로 칠해놓은 듯하다.

로브 화실 입구에 들어가자 2층으로 올라가는 계단이 나온다. 나무 계단을 올라가자 한 칸으로 된 화실 문이 보인다. 열려 있다. 들어가자마자 사랑의 신 석고상을 비롯한 눈에 익은 세잔의 오브제들이 진열되어 있다. 이 석고상을 마주하는 순간, 세잔의 그림보다는 브뤼셀의 오

로브 화실 2층으로 올라서자마자 세잔이 방금이라도 그림을 그린 듯이 「석고상이 있는 정물」 속 정물이 그대로 놓여 있다.

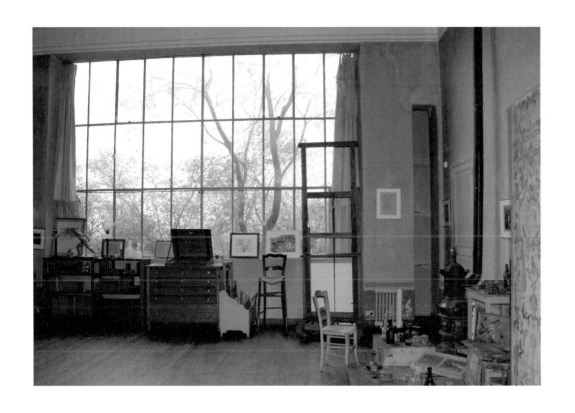

줌싸개 동상이 생각난다. 생각보다 작아서였다. 브뤼셀에서 오줌싸개
동상을 찾아 골목을 헤매다니던 관광객들은 막상 그 작은 동상을 정면
으로 마주하면 실망하곤 한다. 작고 너무나 보잘것없어서다. 언젠가 벨
기에 브뤼셀을 다시 찾았을 때 여자아이 오줌싸개 동상까지 설치되어
있어 더 아연실색했던 기억이 난다.

　세잔은 가톨릭 신자였는데, 이를 반영하듯 벽 정 중앙에는 십자가가
걸려 있다. 그 밑으로는 수직으로 된 선반이 있다. 구석에는 낡은 나무

구석에 나무 사다리와 세잔의 손때 묻은 물건들이 들어 있는 서랍장이 눈에 띈다. 이젠 세잔이 그려줄 수 없는 정물들이 쓸쓸해 보인다.

「로브 화실의 테라스」, 종이에 수채, 43×54cm,
1902~06, 개인 소장(위)
로브 화실의 테라스다. 여기 탁자 앞에서 세잔은 「로브
화실의 테라스」를 그렸다.(아래)

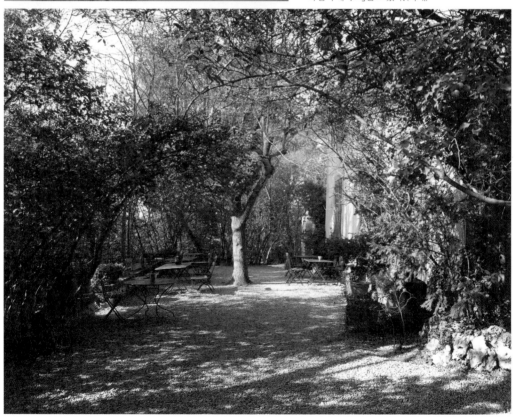

사다리가 서 있다. 서랍장에는 세잔의 손때 묻은 물건들이 들어 있는데, 강한 감동으로 다가온다. 기차 시간을 손수 쓴 흔적이 있는 세잔의 수첩, 그의 그림 속의 소품, 담배 파이프, 검은색 넥타이들, 그리고 그의 옛 사진들이 들어 있다. 한쪽에는 난로가 깔려 있다. 세잔의 말년 사진에서 본 바로 그 난로다. 정물 테이블에는 두꺼운 천이 깔려 있으며 세잔이 더이상 그려줄 수 없는 사과들이 썩어가고 있었다.

화실을 둘러본 후 계단을 내려왔다. 그리고 테라스 탁자 앞에 앉았다. 그 탁자 앞은 세잔이 「로브 화실의 테라스」를 그렸던 장소다. 세잔은 이 로브 화실에서 「대수욕도」를 그렸으며 전 세계 유명 박물관 열 곳에 걸려 있는 그림들을 그렸다.

## 톨로네로 가는 길 '세잔 로'

엑스에는 세잔의 이름을 따서 '세잔 로'로 부르는 곳이 있다.

나는 엑스 관광안내소에서 출발했는데, 미라보 대로에서 오페라 가를 통하는 길을 따라가니 사관학교 앞을 지나 세잔 로가 시작되는 광장 비슷한 곳에 다다랐다. 세잔의 자화상이 있는 '세잔 로' 표지판이 있는 곳이다. 그곳에서 길이 두 갈래로 나뉘는데 100미터 정도 오른쪽 길로 가면 세잔의 묘지가 있는 엑스 공동묘지가 나온다. 왼쪽인 아스팔트 길이 톨로네로 가는 길이다.

세잔 로 광장에서 톨로네로 가는 길에는 세잔의 그림 「구불구불한

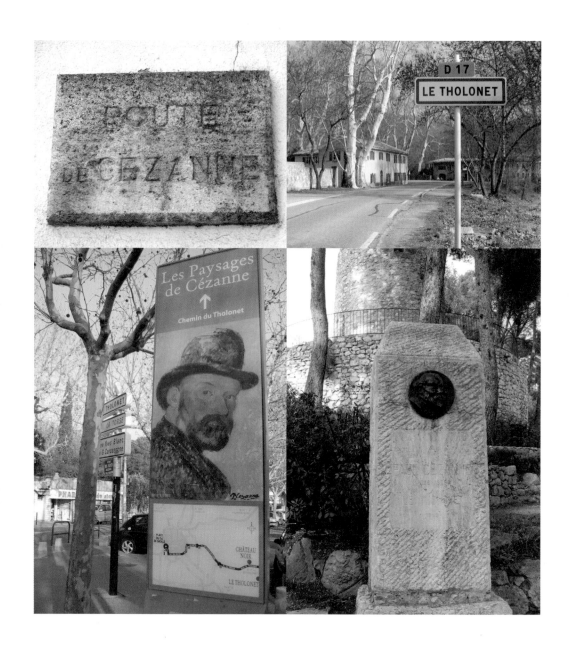

'세잔 로'를 알리는 돌판(위 왼쪽)과 톨로네 표지판(위 오른쪽), 세잔 로의 시작점을 알리는 세잔 표지판(아래 왼쪽), 톨로네 마을 어귀에 세워져 있는 세잔 두상 기념비(아래 오른쪽) 등 톨로네로 가는 길은 온통 세잔으로 가득하다.

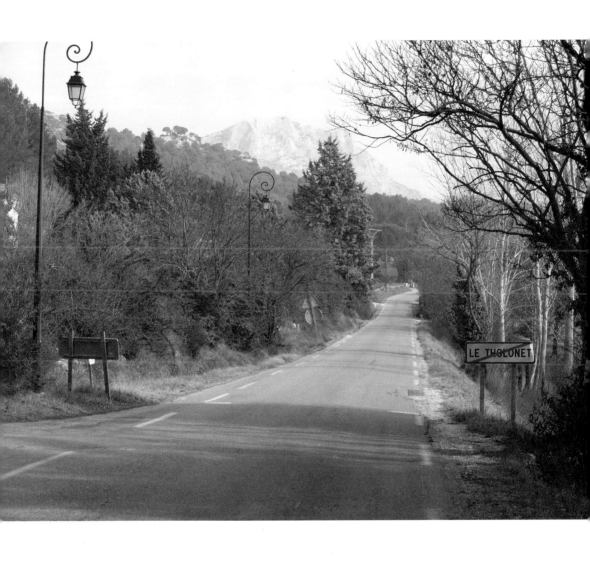

톨로네 길의 현재 모습. 산은 그대로이고 도로변만 조금 바뀌었다.

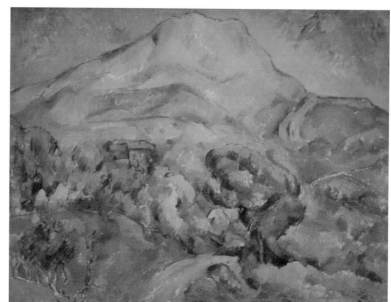

「톨로네에서 본 생트빅투아르 산」, 캔버스에 유채, 81× 100cm, 1890~1900, 에르미타슈, 상트페테르부르크

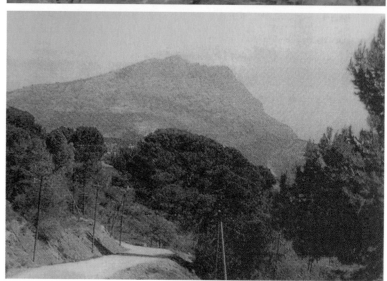

톨로네 길의 옛 모습.

길」에서 보이는 도로가 계속된다. 시냇물이 흐르는 냇가도 나오고 나무가 우거진 쉼터도 있다. 시골마을은 띄엄띄엄 계속된다. 그런데 생트빅투아르 산은 나타날 기미조차 보이지 않는다.

톨로네에 접어들어서야 들판과 함께 생트빅투아르 산이 비로소 시야에 펼쳐진다. 톨로네를 지나는 순간, 세잔의 그림 속 현장을 정확하게 찾아낼 수 있다. 세잔은 이 톨로네에서 생트빅투아르 산 연작에 몰입했다. 러시아 상트페테르부르크에 있는 에르미타슈 미술관이 자랑하는 「톨로네에서 본 생트빅투아르 산」의 현장이다.

실제로 보니 지금도 세잔이 살던 당시의 풍경과 비슷하다. 흙으로 된 길이 아스팔트 길로 바뀌었고 나무의 형태가 약간 변한 것 말고는 거의 그대로다. 톨로네 마을 어귀에는 세잔을 기념하기 위해 원형으로 된 세잔 두상이 기념비로 세워져 있다. 바로 내 눈앞에 세잔의 그림과 매우 흡사한 장관이 펼쳐져 있다. 가슴이 터질 듯 기쁨이 벅차오른다. 톨로네에서는 세잔의 「마리아의 집」과 「누아르 성」 연작이 그려진 장소를 볼 수 있다.

## 충실한 모델, 누아르 성

'누아르 성'은 '검은 성'이라는 뜻이다. 하지만 성을 직접 보니 검은색이 아니다. 오히려 세잔의 그림보다 더 밝은, 전형적인 지방색인 누런 황금색을 띤다. 주민들에게 물어보니 두 가지 이유에서 누아르 성이라고 부른다고 한다. 어떤 이들은 불길한 마술을 부리고 연금술 실험에 몰두한

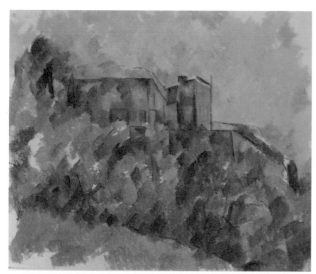

「누아르 성」, 캔버스에 유채, 70×82cm,
1904~06, 개인 소장(위)
누아르 성의 옛 모습. 기하학 구조로 생긴 누아르
성은 세잔이 탐구하기에 알맞은 모델이었다.(아
래)

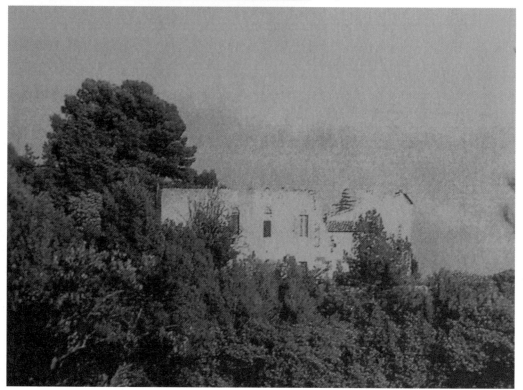

연금술사가 사는 악마의 성이라고 하
고, 또 어떤 이들은 석탄 장수가 건물
을 짓게 해서 그렇게 부른단다.

엑스 시 관계자가 그곳에 갈 거라
면 조심하라고 일러준다. 이유인즉, 그
집에 사는 영감이 권총을 들고 나와서
덤빈다는 것이다. 고로 현재 접근이 불
가능하다. 목숨 부지하려면 그저 멀리
서 볼 수밖에⋯⋯. 성의 형태가 네모
난 상자처럼 생겼다.

세잔은 작업을 위해 누아르 성에
방 한 칸을 얻었다. 그때가 1887년이
었다. 단순한 구조로 생긴 이 성은 세
잔에게 적합한 모델이었다. 세잔은 누
아르 성을 모델로 그림을 그리면서 동
시에 그 집 정원에 있는 오브제, 즉 올
리브기름을 짜는 데 쓰였던 맷돌과 직

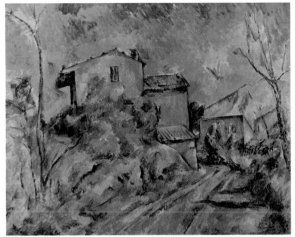

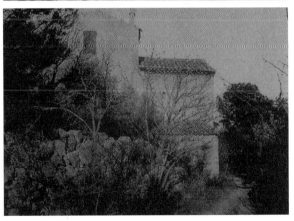

사각형의 크고 작은 돌들, 그리고 나무들과 누아르 성과 이웃하고 있는
마리아의 집을 그렸다. 누아르 성과 관련된 작품으로 유화 19점과 수채
화 20점이 전해진다.

세잔의 누아르 성 연작 중, 「누아르 성」은 화분을 연상시킨다. 마치

「샤토 누아르 근처에 있는
마리아의 집」, 캔버스에 유
채, 65×81cm, 1895~
98, 개인 소장(위)
마리아의 집 옛 모습.(아래)

화분에 초록색의 식물들이 담긴 것 같은 풍경이다. 누아르 성을 화분처럼 중간에 두고 나무들이 둘러싸여 숲을 이루고 있다. 그 숲은 한 폭의 추상화 같다. 그리고 「누아르 성 정원에서」에서는 그가 핵심을 두고 있는 색채의 흐름을 통해 숲의 깊이와 물레와 돌들의 중량감을 생성시키는 데 성공을 거두었다.

## 세잔의 붉은 로마, 비베뮈 채석장

> 고대 로마의 길들은 늘 아름다운 흔적으로 남아 있다. 그 길들은 풍경에 중요한 의미를 부여하는 것들이다. 그림은 바로 이와 같이 길 위에 서서 바라보는 풍경으로부터 출발한다. — 세잔

톨로네와 보브나르그로 가는 길 사이에 있는 비베뮈는 7헥타르의 바위산을 가리킨다. 18세기까지만 해도 채굴이 한창이었던 이 산은 엑스 시와 여러 도시의 저택을 세우는 데 쓰인 채석장이었다.

비베뮈는 붉은 황토색 바위로 되어 있는데, 이렇게 색이 독특한 이유는 옛날 옛적에 이곳이 바다였기 때문이라고 한다. 바다 깊은 곳에 천천히 침적 수성암이 축적되었는데, 바다가 육지가 되면서 산화된 집합체가 단단한 토양의 바위로 변해 광택이 나는 붉은 황토색을 띠게 된 것이다.

채굴 작업은 고대부터 시작되었고 19세기에 와서는 버려졌다. 바위

비베뮈 채석장은 붉은색의 바위와 흙으로 절경을 연출한다.

가 거의 동나고 얼마 남아 있지 않은 것마저 갈라지고 부서져 쓸모없어진 것이다. 이곳의 이름도 이때 붙여졌다. '비베뮈Bibémus'는 라틴어로 '마신다'는 의미의 '비베레Bibere'에서 왔다. 단단하지 않고 녹아내리듯 부서지는 돌을 보고 그리 부른 것이다. 지금은 기념물을 복원하는 데만 쓰인다고 한다. 세잔이 그림을 그리던 19세기엔 이미 버려진 채석장이었다. 세잔에게 비베뮈는 로마나 다름없었다. 비베뮈에는 기원전 로마시대의 흔적이 남아 있었기 때문이다. 세잔은 이곳에서 유화 11점과 수채화 16점을 제작했다. 그가 1897년에 비베뮈에서 작업했다는 기록이 조각가 친구 솔라리에게 보낸 편지에 남아 있다.

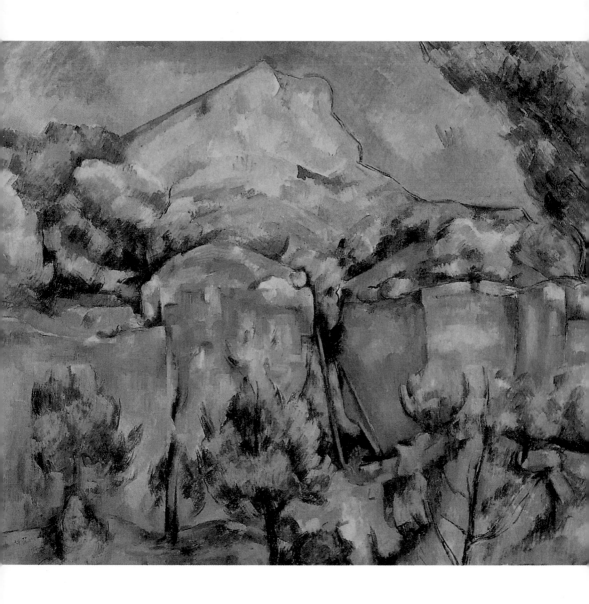

「비베뮈에서 바라본 생트빅투아르 산」, 캔버스에 유채, 65×81cm, 1898~1900, 볼티모어 미술관

「비베뮈에서 바라본 생트빅
투아르 산」의 현장 흑백 사
진(위)과 비베뮈에서 생트빅
투아르 산을 바라보며 찍은
현재의 모습(아래)이다. 지
금은 그림에서 보이는 바위
는 사라졌지만 생트빅투아
르 산의 형태는 그림과 같다.

오늘날 '졸라 댐'으로 명칭
이 바뀐 톨로네 댐.

친애하는 솔라리. 일요일, 네가 시간을 낼 수 있다면 톨로네에 있는 베른
레스토랑에서 식사나 같이하지. 만일 아침에 오게 되면 난 8시부터 비베
뮈 근처에서 작업하고 있을 테니 그곳에서 날 찾으면 되네.

꼭 보브나르그 쪽으로 가지 않아도 비베뮈로 가는 길이 또 하나 있

다. 그 길은 톨로네 댐과 생트빅투아르 산 사이에서 시작된다. 톨로네 댐은 현재 '졸라 댐'이라는 명칭으로 바뀌었다. 그 댐으로 난 숲길에는 붉은색의 바위들이 산재해 있다. 세잔의 「비베뮈에서 바라본 생트빅투아르 산」의 실제 풍경을 목격할 수 있는 곳도 바로 그곳이다.

멀리서 본 비베뮈의 숲은 험난하고 거칠다. 하지만 정작 숲 속에 들어가보니 부드러운 산길이 많다. 세잔이 '이 얼마나 놀라운가!'라고 말했던 것처럼, 비베뮈에서 본 생트빅투아르 산의 풍경은 숨 막힐 정도로

「붉은 바위」, 캔버스에 유채, 91×66cm, 1895년경, 오랑주리 미술관, 파리(왼쪽) 현재 비베뮈의 붉은 바위를 인위적으로 다듬어 세잔의 작품 그대로 재현해놓았다.(오른쪽)

아름답다. 고원과 계곡이 빚어낸 중후한 분위기가 마치 웅장한 베토벤 음악을 듣고 있는 듯한 기분이 들게 한다. 태곳적 냄새가 나는 오래된 숲 속을 걸으니 감동이 벅차오른다.

과연 엑스 땅을 처음 발견하고 그곳에 엑스를 건설한 기원전의 로마인들은 아름다움을 볼 줄 아는 사람들이었다!

## "사과 한 개로 파리를 놀라게 하고 싶다"

> 평범한 화가의 사과는 먹고 싶지만 세잔의 사과는 껍질을 벗기고 싶지 않다. 잘 그리기만 한 사과는 군침을 돌게 하지만 세잔의 사과는 마음에 말을 건넨다." —모리스 드니

"자, 세잔의 사과야!"

열세 살의 졸라는 전날 자신을 불량한 아이들로부터 구해준 세잔에게 커다란 사과 바구니를 건네면서 말했다.

"사과들은 멀리서 왔지요"라며 세잔은 가스케에게 졸라와 나눈 우정의 징표로 사과를 설명했다. 세잔은 화가가 된 이후에 사과를 무한히 반복해서 그렸다. 그리고 그는 말했다.

"사과 한 개로 파리를 놀라게 하고 싶다."

모리스 드니는 「세잔에의 경의」라는 작품에 세잔의 사과 정물화를

「정물」, 캔버스에 유채, 65.5×81.5cm, 1890~94, 개인 소장

「사과와 복숭아가 있는 정물」, 캔버스에 유채, 81×100.5cm, 1905년경, 워싱턴 내셔널 갤러리

그려넣었다. 드니가 세잔의 사과 그림을 놓고 경의를 표한 이유는 세잔의 정물화에 사과가 가장 많이 등장하기 때문이다. 1860년, 세잔은 사과가 등장하는 신화 파리스의 판결을 주제로 한 그림을 그렸다. 제2차 세계대전 때 도난당한 이 작품은 소장 미상이 되어 버렸지만.

파리스의 판결은 이런 내용이다. 테티스와 펠레의 혼인잔치를 벌이고 있는 곳에 불화의 여신 에리스가 나타났다. 그녀는 가장 아름다운 여인이라고 적힌 사과를 던져 불화를 일으킨다. 던진 사과는 이다 산의 목자 파리스 앞에 떨어진다. 파리스는 아테나, 헤라, 아프로디테 중에서 가장 아름다운 여인이 누구인지 판결을 내려야만 한다. 파리스는 아름다운 세 여신 중에 아프로디테를 선택하고 그녀에게 그 사과를 준다. 이것이 트로이 전쟁의 원인이 된다. 뷔토는 이 이야기에서 사과의 의미는 여자들의 욕망이고 미의 값이며 파멸의 씨앗이 된다고 했다.

또 성경에는 이런 내용이 있다.

신이 만드신 들짐승 가운데 제일 간교한 것이 뱀이었다. 그 뱀이 여자에게 물었다. "하느님이 너희더러 이 동산에 있는 나무 열매는 하나도 따 먹지 말라고

하셨다는데 그것이 정말이냐?" 여자가 뱀에게 대답하였다. "아니다. 하느님께서는 이 동산에 있는 나무 열매는 무엇이든지 마음대로 따 먹되, 죽지 않으려거든 이 동산 한가운데 있는 나무 열매만은 따 먹지도 말고 만지지도 말라고 하셨다." 그러자 뱀이 여자를 꾀었다. "절대로 죽지 않는다. 그 나무 열매를 먹기만 하면 너희의 눈이 밝아져서 하느님처럼 선과 악을 알게 될 줄을 하느님이 아시고 그렇게 말하신 것이다." 여자가 그 나무를 쳐다보니 과연 먹음직하고 보기에 탐스러울 뿐더러 사람을 영리하게 해줄 것 같아서 그 열매를 따 먹고 같이 사는 아담에게도 따주었다. 아담도 받아먹었다. 그러자 두 사람은 눈이 밝아져 자기들이 알몸인 것을 알고 무화과나무 잎을 엮어 앞을 가렸다.

오랜 세월 화가들은 이 주제로 수많은 그림을 그렸다. 사과는 항상 선악과로 등장했다.

뷔토에 의하면 세잔의 사과와 목욕하는 여인들은 에덴, 즉 천국을 상징하는 것처럼 보인다고 해석하고 있다. 이 두 주제의 결론으로 사과는 모든 여인이 원하는 가장 아름답고자 하는 욕망이라고 보고 있다. 또한 사과가 한 개로 등장할 경우 부패의 상징으로 보여진다고도 했다.

또한 1952년에 메이어 샤피로가 밝힌 견해도 꽤 흥미롭다.

세잔의 성숙한 작품을 처음 접하게 되면 인간에게 관심이 적은 주제를 취급했다는 것을 알 수 있다. 우리는 무엇보다도 먼저 세잔 예술의 색과 구성에 이끌린다. 그는 형태와 톤에 대한 처리를 사과, 얼굴, 나무에서 모두 같은 방

식으로 다루고 있는데 그 방식은 시각에 의한 극적인 묘사이면서 노련한 거장답게 거대한 주제로 보여주고 있다. 그의 작은 붓 자국은 이마주의 세계를 세우고 그것들에서 우리는 강한 힘의 기운을 느끼게 된다. 동시에 그의 작품들은 인간의 가장 좋은 특성을 표현하고 있음을 알 수 있다. 그것은 단단함인데 심사숙고하고 예민한 정신의 신념에서 얻어낸 완벽성이다.

세잔은 자신이 해결하고자 했던 문제들을 연구하기 위한 대상으로 정물을 택했다. 입체감과 색채의 관계에 몰두했던 그에게 색채가 밝으면서 견고한 사과는 이상적인 소재였다. 세잔의 작품세계를 들여다보게 해주는 중요한 소재가 사과임은 분명하다. 세잔은 자신의 작업에 방해가 된다고 생각되면 전통적인 원근법을 과감히 무시해버렸고 사소한 왜곡 정도는 개의치 않았다. 그는 원근법에 의존하지 않고 전통적인 소묘 방법을 무시하더라도 표현이 가능하다는 걸 알아갔다. 말하자면, 세잔은 보잘것없는 사과 하나로 드라마틱하면서 완벽한 작품세계를 확립시킨 영웅이었다.

## 목욕하는 사람들

세잔이 회화의 여정에서 반복한 작업들이 여럿 있는데 '목욕하는 사람들' 연작도 그중 하나다. 특히 이 연작은 예술가들의 마음을 사로잡았는데, 마르셀 브리옹이 지은 『세잔』의 서문에 실린 헨리 무어가 쓴 글이

읽어볼 만하다.

나의 대학 1학년 시절에 세잔의 그림 몇 점을 직접 보고 싶어 파리에 일주일 다녀와야겠다고 교수님께 말씀 드린 적이 있었다. 교수님은 바로 '좋아 그렇게 해!'라고 말씀하셨고, '내가 추천장도 하나 써주겠네'라고 덧붙이셨다. 내게 조각가 마욜 앞으로 쓴 소개장을 주셨는데 결국 난 사용하지 않았다. 문전까지 갔다가 그가 작업하고 있을지도 몰라서, 방해하고 싶지 않다고 생각했기에 그 자리를 떠난 것이다. 게다가 내게 큰 충격을 준 플르랭 컬렉션에 속하는 세잔의 그림을 보러 가고 싶기도 했다. 바위 속에 다듬은 바닥 위에 펼쳐진 누드들, 커다란 삼각구도로 된 목욕하는 여인들을 그린 그림이다. 그것은 내게 샤르트르 대성당을 관조하는 것과 같았다. 내 생각에 이 정도의 구성이라면 세잔은 그가 감탄하는 모든 척도에 맞추어 작업했을 것이었다. 그가 터득한 모든 방법이 그 그림에 담겨 있었다. 그의 작품들 중에는 시도에만 주력한 작업이 있는데 습득하기 위해서였고, 발견하기 위해서였고, 단지 하나의 문제를 해결하기 위해서였다. 바로 여기서 그가 터득한 회화 지식의 개요가 나타난다. 절대적인 완벽함은 내 취미에 맞지 않는다. 나는 차라리 쉽게 두기보다는 불가능한 것을 시도하고 싸워야만 한다는 것에 대해 확신을 가지고 있다. 나의 성향이 이렇게 달라진 이유는 아마도 내게 갑작스레 다가온 작품에 대한 성열 때문일 것이다. 내가 좋아하는 여인화 장르로 그려진 세잔의 그림이었다. 나는 아주 당연히 그의 그림 속의 인물들을 조각으로 변형시켰다. 젊은 여자들이 아니라 평퍼

짐하고 강하고 성숙한 여인들. 나이 지긋한 품위 있는 부인. 얼마나 놀라
운 힘인가!

등판이 거의 고릴라의 등에 가깝다. 게다가 더 놀라운 점은 여성에 관한 이
낭만적인 사고이다. 과연, 세잔의 본질적인 윤곽은 앞선 화가들을 다시 추
적해서 그가 감탄한 모든 것으로부터 나왔다. 그는 인상주의에 대해 만족
하지 않았다. 그는 이렇게 말했다. "나는 미술관의 예술로 인상주의를 만
들길 원했죠. 존재하지 않는 그것을." 그가 말하고자 한 것은 루벤스, 그레
코, 틴토레토를 보기 위해 미술관에 갔을 때, 인상주의에는 무엇인가가 부

족하다고 생각했다는 것이다. 그래서
그가 건져낸 것은 넓이와 폭과 깊이였
다. 그 일은 그의 인생에서 경탄할 만
한 투쟁으로 전개되었다. 그리고 그것
은 자신의 지식을 넓힘과 동시에 미술
과 예술 전반을 확장시켰으며 그 발전
에 이바지했다.

목욕하는 사람들에 반한 또 한 사
람이 있었는데 바로 마티스다. 마티스
는 볼라르 화랑에서 세잔의 「목욕하는
여인들」 소품을 구입했다. 마티스는

그 후 이 작품을 그랑 팔레에 기증했다. 그리고 그는 세잔에게 받은 영
향을 고백했다.

「다섯 명의 목욕하는 여인
들」, 캔버스에 유채, 65.5×
65.5cm, 1885~87, 바젤
미술관

이 그림은 나의 예술에 대한 모험을 시도하는 순간, 나의 정신을 떠받쳐주
었습니다. 나는 이 그림에서 믿음과 끈기를 얻었지요.

강가에서 수영하며 자란 세잔의 유년 시절과 연관이 없다고 볼 수 없
는 주제이니 만큼 유년의 친구 졸라의 이야기를 들어보지 않을 수 없다.

제정신을 못 차리고 두 팔 안에 포옹하고자 하는 꿈만큼 육체는 창조된다. 그가 불같은 정열과 욕망을 가졌던 누드화는 그려낼 재간이 없어 결코 만족할 수 없을지라도 언제나 그의 순수한 정열이었다. 그는 화실에서 여자들을 쫓아내고 그림 속의 여자들을 사랑했다. 그 여자들을 충분히 아름답고 생생하게 그릴 능력이 없어 난폭해지면서도 비탄에 빠져 좌절할 때까지 그림 속의 여자들을 만졌다.

세잔은 그의 전 생애를 통해서 야외 속에 누드 군상을 어떻게 구성해야 하는지에 대한 해결책을 찾아 연구했다.

나는 자주 목욕하는 남녀들의 밑그림을 그렸습니다. 야외에서 직접 실물 크기로 그리고 싶었지만 모델이 없어서 꾸며진 형태로 그쳐야 했지요. 내 앞을 가로막는 난관들은 많았습니다. 어떻게 나의 생각과 딱 맞는 장소를 찾는가, 어떻게 여러 명의 모델을 모으는가, 또 어떻게 내가 규정한 포즈로 옷을 벗은 채 가만히 있을 남녀 모델을 찾는가 하는 난관들 말입니다. 끝으로 나는 옮겨야 할 캔버스의 크기 문제, 그리고 좋고 나쁜 시간, 놓아야 할 장소, 대작에 필요한 재료 등의 수많은 어려움에 부딪혔습니다.

그가 몰두한 이 주제의 표현은 해마다 달라졌다. 목욕하는 사람들은 1870년부터 그의 캔버스에 나타났다. 그러나 이때는 사람과 사람 사이에 간격을 두었고 각 인물들이 고립된 감이 없지 않았으며 대부분 스케

「여섯 명의 목욕하는 여인들」, 캔버스의 유채, 24×40cm, 1890, 푸슈킨 미술관, 모스크바

치나 밑그림에 불과했다. 1880년대에 들어서 피라미드 구조의 나부들이 나타났지만 인물의 수가 적었다. 1890년대에 와서 대작을 주로 그렸는데 인물의 수가 많아지고 구조는 복잡해졌다.

세잔의 목욕하는 사람들은 강가나 자연 속에 있다. 선은 유동적이고 부드럽다. 명암 처리는 그만의 독특한 방법인데 색의 흐름만 가지고 인물과 배경을 효과적으로 통합시킨다.

허버트 리드가 이에 대해 아주 적절한 정의를 내렸다.

「대수욕도」, 캔버스에 유채,
127.2×196.1cm, 1894~
1905, 내셔널 갤러리, 런던

그는 생기 있게 표현할 줄 안다. 그러나 그는 닮게 그리는 데에는 능숙하지
못한데 세잔에게는 중요한 것이 아니다. 통일된 조화를 위한 형과 색의 접
합이 중요한 것처럼 보이는데 그것은 동시에 그의 위대한 예술의 본질이
다. 세잔은 이렇게 엄청난 조화를 의식하고 있었고 그것을 시각적인 것이
아니라 자신의 느낌을 넣어 해결하려고 했다. 그의 느낌을 '실현하는' 것
은 그만의 고안된 방식이었다.

세잔 자신도 이렇게 말한 적이 있다.

옛 화가들이 야외에서 그린 그림들은 멋지게만 보이려고 했다. 내가 보기에 그것은 사실 풍경과 다르고 특히 자연이 지닌 본래의 성격을 찾아볼 수 없다. (……) 자연에서 취한 대상을 그린다는 것은 어떤 사물을 모사하는 것과는 별개다. 그것은 전적으로 화가의 느낌을 구현하는 것에 관한 문제다.

전체적인 색채의 흐름을 통해 생성되는 공간, 작품의 한 부분을 떼어내면 거의 추상화에 가까운 거대한 색채의 흐름으로 종합주의를 강하게 밀고 나가면서 목욕하는 사람의 주제는 점점 성숙해진다. 세잔은 새로운 해결책을 찾아 연구했고 풍경과 인물의 균형 관계에 초점을 맞추었다.

그림에 나오는 목욕하는 여인들은 사실 여성도 남성도 아니다. 그저 공간을 위한 조형물과 같다. 그의 목욕하는 사람들 또한 40년 넘게 전통과 투쟁하고 얻은 그의 창조물이었다.

이렇게 세잔이 일생을 바친 결과는 나중에 피카소가 그린 「아비뇽의 처녀들」이 대변한다.

## 세잔을 위한 세잔의 산

마치 내가 끝없이 무한한 색채로 덮여 있는 느낌이야. 바로 이 순간이네,

로브에서 바라본 생트빅투
아르 산의 절경. 세잔으로 인
해 이 산은 인류의 문화재가
되었다.

내가 그림과 하나가 될 수 있는 것은. 무지개로 빛나는 카오스 상태라고나 할까. 나는 내 그림의 배경 앞에 서서 몰아의 경지에 빠지고 마는 거야.

말년에 세잔은 생트빅투아르 산에 빠져 있었다. 그 산 앞에 서고 다시 서고 또 섰다. 그 산을 그리고 다시 그리고 또 그렸다. 프랑스에 산이 생트빅투아르 하나인 것은 아닐진대, 세잔은 생트빅투아르를 닮도록 그렸다. 자연이 누구의 소유가 될 수는 없는 노릇이지만, 누가 뭐래도 생트빅투아르 산은 세잔만의 산이다.

세잔은 생트빅투아르를 소중히 여겼다. 그는 나이가 들수록 작품세계를 점점 좁혀 몰두했는데, 그 몰입의 대상으로 생트빅투아르 산을 선택한 것이다. 비가 오는 궂은 날씨라도 생트빅투아르 앞에 섰던 세잔은 "풍경이 내 속에서 자신을 생각한다. 나는 풍경의 의식이다"라고 말하는 몰아의 경지에까지 이르렀다.

1885년에서 1886년 즈음부터 생트빅투아르 산은 세잔을 위한, 세잔의 산이 되어간다. 초기 작품에서 생투빅투아르 산은 마치 접근할 수 없는 산처럼 아주 멀리 있는 존재로 등장한다. 그러나 그 거리가 점차 가까워져 톨로네 도로에까지 접근해갔다. 그러다가 마지막 해에는 산과 세잔만이 남았다. 산 자체가 화면을 장악해버리고 만 것이다. 세잔의 캔버스에 조화로운 마을과 산 자체는 존재하지만 더이상 '형태[狀]'를 추구하지는 않고 풍경을 추상적 대상으로 그려나갔다.

풍경화를 잘 그리려면 나는 먼저 지리적으로 자리를 발견해야만 합니다. 두 개의 원자가 만난 곳, 두 개의 소용돌이, 두 개의 농도 짙은 화합물이 반응을 일으키고 있는, 지구 역사의 첫 날을 꿈꾸세요. 큰 무지개, 우주의 프리즘, 시초에는 우리 또한 무無 위에 있고, 나는 정신을 고양시키기 위해 루크레티우스를 읽습니다. (……) 나는 밤이 돼서야 대지에서 눈을 뗍니다. 이 땅 한 구석에서 나는 용해됩니다. 아름다운 다음 날 아침, 지리학상의 지면은 느린 속도로 내게 나타나는데 여러 겹으로 형성되어 있는 것을 봅니다. 나는 큰 캔버스 화면에 산의 뼈대를 정신적으로 데생합니다.

생트빅투아르 산을 담은 작품 수가 그가 이 산에 얼마나 뜨거운 열정을 가졌는지 증명한다. 1870년부터 1906년까지 생트빅투아르 산을 주제로 세잔은 유화 40점과 수채화 40점을 남겼다. 그가 작업하다가 버리고 오거나 찢어버린 그림을 빼고, 정식으로 번호 매겨진 작품 수가 그렇다.

생트빅투아르 산은 세잔의 시각을 바꾸어주었다. 그는 자연으로부터 변해갔고 산은 예술의 오브제가 되었다. 세잔으로 인해 생트빅투아 산은 인류의 문화재가 되었다.

## 사인 없는 자화상

세잔도 자화상을 많이 그린 화가 중 한 명이다. 모두 46점의 자화상이 전해진다. 그러나 그의 자화상은 익명이다. 단 한 점도 사인이 없다.

「생트빅투아르 산」, 캔버스에 유채, 65.4×81.6cm, 1882~85, 메트로폴리탄 미술관, 뉴욕

「큰 소나무가 있는 생트빅투
아르 산」, 캔버스에 유채,
60×73cm, 1885~87, 필
립 컬렉션, 워싱턴

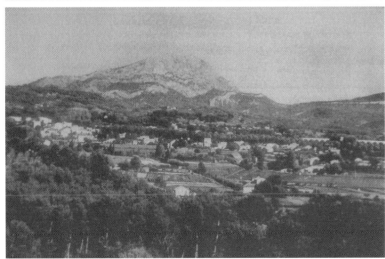

이 옛 사진 속의 생트빅투아
르 산은 「큰 소나무가 있는
생트빅투아르 산」과 매우 흡
사해 보인다.

졸라는 세잔의 얼굴 생김에 대해 "긴 얼굴에 두드러진 이마가 아랍 사람의 얼굴과도 같다"고 표현했다.

세잔은 왜 자화상을 많이 그렸을까?

나는 내가 작업할 때 누군가 쳐다보는 것만큼 고통 받은 적이 없어요. 누가 있는 곳에서 나는 아무것도 할 수 없습니다. (……) 우리에게 자화상은 언제든지 성공시킬 수 있는 일이에요. 왜냐하면 혼자이니까요. 모델을 그릴 때는…… 이해가 됩니까.

회화의 본질에 대한 탐구로 평생을 보낸 세잔은 자화상을 그리면서도 마찬가지 태도를 보였다. 오로지 세잔이라는 사람, 회화적 탐구를 위한 대상으로서의 한 인물만 있을 뿐, 자화상이라고 해서 꾸미고자 한 이야기는 없었다.

평론가 마르셀 브리옹은 세잔의 초상화에 대해 "한 폭의 초상화는 선과 질량감, 색의 배열에 지나지 않는다. 그것은 생명체가 점점 마비되고 화석화되는 어떤 유기적인 건축물을 짓는 일이다"라고 설명했다.

자화상이 아님에도 세잔 자신의 모습을 그려넣은 작품이 있는데, 「모던 올랭피아」 두 점이 그 것이다. 1870년과 1873~74년에 그려진 두 작품 모두 오른쪽 앞쪽에 누드의 여인을 바라보는 신사가 등장하는데, 그가 세잔이다.

제목에서 알 수 있듯이 세잔의 이 작품은 마네의 「올랭피아」에서 나

온 작품이다. 1870년 작품에서 흑인 하녀는 꽃을 들고 들어오고 그보다 나중에 그려진 다른 그림에서는 침대에 누워 있는 여인에게서 걷어내려는지 덮으려는지 천을 들고 있다. 마네의 그림과 달리 세잔의 그림에는 하녀와 여인 모두가 누드다.

첫 인상파 전시회에 1873~74년의 「모던 올랭피아」가 전시되었다. 마네의 작품으로 스캔들이 일었던 때로부터 10년이나 지난 후 세잔은 왜 한 번도 아니고 두 번씩이나 이 주제의 그림을 그렸을까?

이번에 나온 「모던 올랭피아」를 가서 보고 빠른 시간 내에 내게 말해주세요! 내혹에 쉿어 쳐나보는 못생긴 삭색 허수아비에게 여자를 제공하기 위하여 흑인이 웅크린 여자에게서 실오라기 하나 남기지 않고 걷어내고 있답니다. 마네가 그린 「올랭피아」를 기억하시죠? 그래요. 세잔의 작품과 비교하면 단정한 데생이 돋보이는 완성된 걸작이죠.

인상주의라는 단어를 처음 사용한 루이 르루아는 1874년 4월 25일 『르 샤리바리』 신문에 이같이 썼다. 1863년에 스캔들을 일으켰던 마네의 그림은 어느새 세잔의 그림 앞에서 얌전한 그림으로 둔갑되었다. 세잔은 그의 어머니에게 1874년 9월 26일 보내는 편지에 그 기사에 대한 반응을 보였다.

나는 매일 작업해야 할 것이 있어요. 하지만 어리석은 자들이 칭찬하는 완

에두아르 마네, 「올랭피아」,
캔버스에 유채, 130.5×
190cm, 오르세 미술관, 파리

「모던 올랭피아」, 캔버스에
유채, 57.5×57cm, 1870,
개인 소장

「모던 올랭피아」, 캔버스에 유채, 46×55cm, 1873~74, 오르세 미술관, 파리

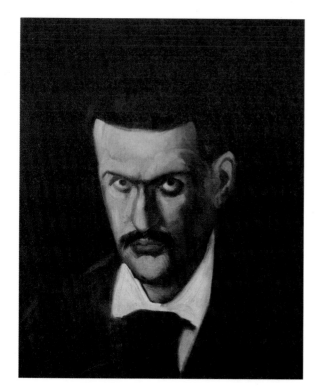

「자화상」, 캔버스에 유채,
44×37cm, 1858~61, 개
인 소장

성을 위한 것은 아닙니다.

그림에 관한 알베르티의 이론은 4세기 동안 얌전하게 지켜졌다. "자연을 보고 그리는 것은 거울의 심판에 의해서 비옥해졌다"고 한 그의 주장은 다시 말해서 그림은 거울로 보듯 닮게 그려야 한다는 것이었다. 그런데 세잔은 이 이론을 들어내버렸다. 자코메티의 말처럼 마치 폭탄을 터뜨리듯 말이다.

자코메티는 세잔의 자화상을 이렇게 자랑했다.

세잔은 일종의 폭탄 같은 것으로 회화의 세계를 폭파시켰다. 르네상스 초기, 아주 정확하게 말해서 조토 이후로 어쨌든 이때까지 회화세계를 통치해온 개념이었다. 그 시기 이후로 예를 들면 두상을 보는 시각에 관해 그 어떤 깊은 변경도 시도되지 않았다. 세잔은 하나의 두상을 그리는 시각 내에서 하나의 폭탄을 터뜨렸다. 그는 이렇게 말했다.

"난 두상을 그릴 때 한 짝의 문짝처럼 그 어떤 물건을 그리는 것과 똑같은 방법으로 그렸다."

두개골의 구조와 함께 그는 폭탄을 터뜨렸던 것이다. 왼쪽 귀를 그리면서 뒤편에 있는 오른쪽 귀 사이의 관계를 그렸고, 더 나아가 색의 관계를 고려하여 머리카락의 색과 재킷의 색을 그렸다. 그가 원한 것은 그런 것이었는데도 불구하고 전체적으로는 하나의 머리가 되었다. 그는 두상의 통일성에 관해 그 이전의 개념을 완전히 폭파시켜버렸다. 모든 묘사에 있어서 그 이전 시각, 말하자면 르네상스 시각으로 되돌아가기를 바란다 해도 이제 우리는 더이상 그것을 믿지 않는다. 두상에 관하여 그때까지 지켜온 것은 더이

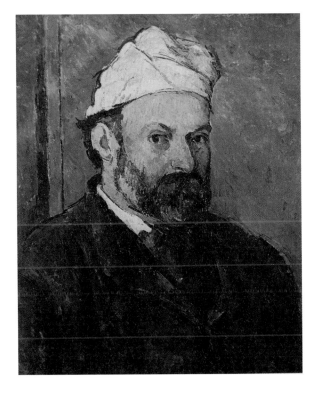

「자화상」, 캔버스에 유채, 55×47cm, 1875~77, 현대미술관, 뮌헨

상 두상이라고 할 수 없을 것이다. 그것은 미술관이 밝혀주게 될 것이다. 우리는 더이상 믿을 수가 없어졌다. 왜냐하면 세잔이 그곳에 있기 때문이다. 그리고 우리는 사진을 발명했기 때문이다. 모든 사람들은 오늘날, 닮게 하는 문제에 있어서 그림보다 사진이 더 그대로 닮았다고 당연하게 생각한다. 그러므로 사실을 재현하는 일로 사진과 경쟁할 생각은 더이상 할 필요가 없다. 필사적으로, 세잔은 앞서서 이것과 투쟁했다.

세잔은 스무 살 즈음인 1858년경에 사진을 보고 첫 자화상을 그렸다. 노려보는 듯 응시하는 시선도 강렬한데다 붉은 색조 때문에 더욱 그렇다. 대립 관계에 있던 아버지에 대한 감정과 예술에 대해 확신이 서지 않았던 젊은 청년의 위기감이 느껴진다. 이러한 방식과 긴장이 표현된 그림은 이 한 점이 전부다.

20대에 품은 예술의 꿈은 차츰 분노로 변한다. 삼십대 중후반에 그린 1877년의 「자화상」이 이를 드러낸다. 그는 고독과 고뇌의 악몽으로 점철된 인생과 화해할 수밖에 없었다. 세잔의 위대한 예술의 시각이 조롱당하던 시기에 제작된 자화상이다.

## "그림을 그리면서 죽고 싶어요"

세잔은 언젠가 "난 진실한 그림을 당신들에게 빚지고 있지요. 나는 당신들에게 말하게 될 것입니다"라고 말한 적이 있었다. 1906년 9월 8일, 세잔은 스스로에게 그 답을 하듯이 아들 폴에게 보낸 편지에 이렇게 썼다. 그게 세상을 떠나기 불과 한 달 전 일이다.

결국, 나는 너에게 실물 앞에서 명철한 화가가 되었다고 말할 것이다. 하지만 내 그림 속에 내 느낌을 실현시키는 것은 항상 비통하기만 하다. 나는 내가 생각하는 대로 발전하지 못했고, 자연에 불어넣는 풍부하고 멋진 색이 내 그림에는 부족하다.

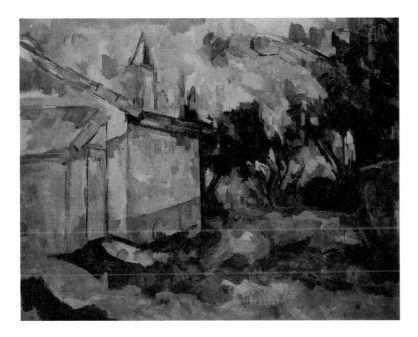

「주르당 농가」, 캔버스에 유
채, 65×81cm, 1906, 리
카르도 주커 컬렉션, 밀라노
세잔이 비를 맞으면서까지
그렸던 작품이나. 미완성이
며 세잔의 마지막 풍경화다.

  그리고 세상을 떠나기 일주일 전 아들에게 보내는 편지에서는 1년
전처럼 에메롱실 상표의 붓 열두 자루를 보내달라고 부탁하면서 "정신
적인 만족―그것은 작업만이 내게 줄 수 있는 것"이라고 했다.

  세잔의 명성은 점점 커져갔다. 그를 거장 중의 거장이라고 여기는 젊
은 화가들은 엑스까지 찾아와서 그에게 경의를 표했다. 1904년 〈살롱
도톤〉은 세잔을 위해 전시실 한 칸을 준비했다. 그때도 여전히 세잔의
작품을 두고 분쟁이 일어났다. 하지만 비방하는 사람들이 있을지라도
성공은 더 확실해지고 거대해졌다. 그러나 이 예술가는 이익을 보지 못
했다.

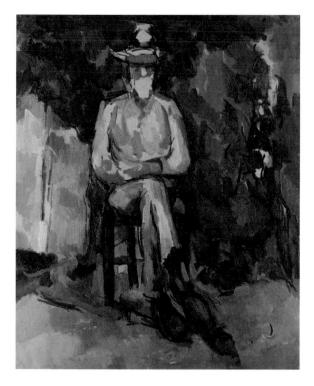

세잔은 "그림을 그리면서 죽고 싶어요"라고 가스케에게 말한 적이 있었는데 그 소원은 이루어진 셈이다.

1906년 10월 15일 톨로네에 있는 주르당의 농가 풍경을 그릴 때였다. 천둥 번개가 치고 있었다. 빗속에서도 세잔은 그림 그리기를 멈추지 않았다. 집으로 돌아가려고 마음먹었을 때에는 이미 열이 나고 있었다. 돌아오는 길에 숨이 막혀왔고, 길거리에서 그만 쓰러지고 말았다. 마침 길을 지나던 세탁소 수레 끄는 사람이 세잔을 발견했다. 세잔은 수레에 실려 집에 도착했다. 세잔을 진찰한 의사는 휴식이 절대적으로 필요하다고 했다. 하지만 세잔은 다음 날 새벽, 화실로 나가 발리에의 초상화를 계속그렸다. 1906년 10월 20일 세잔의 동생 마리가 그의 아들 폴에게 편지를 썼다.

「정원사 발리에의 초상」, 캔버스에 유채, 65.5×55cm, 1900~06, 테이트 갤러리, 런던
정원사 발리에는 말년에 여러 차례 세잔의 모델이 되었다.

나의 사랑하는 폴,

네 아버지가 월요일부터 아프시다. 여러 시간 비를 맞으며 작업을 하셨어.

세탁소 수레에 실려 집으로 왔는데 두 남자가 침대까지 올려놓아야만 했

단다. 그 다음 날, 새벽부터 네 아버지는 발리에 초상화를 그리기 위해 정원의 보리수 밑으로 가셨는데 죽어가면서 집으로 돌아오셨어. 너도 알지. 네 아버지가 어떤 사람인지 길게 말해 봐야…… 브레몽 아주머니는 네 아버지가 네 어머니의 화장하는 방을 화실로 만들어버렸다는 것과 곧 철거할 것이라고 믿지 않는 것이 좋겠다는 것, 그리고 네 어머니가 이 내용을 꼭 알도록 네게 말하라고 일부러 신신 당부하고 있어. 그러나 네 어머니는 파리 체류 일정을 연장할 것이고 너희들은 한 달 후나 되어야 돌아오니까. 그때는 네 아버지가 혹시 화실을 바꿀지도 모르겠지.

필립 솔레의 표현을 빌리면 세잔의 화실은 완전히 바뀌었다. 이 세상이 아닌 저 세상으로.

길거리에서 쓰러지고 나서 일주일 후 그의 건강은 더이상 이 세상의 시간을 허락하지 않았다. 가정부 브레몽은 다시 한번 파리로 전보를 쳤지만, 세잔의 아내는 의상실에 가야 할 약속이 더 급했고 아들에게는 곧바로 말하지 않았다. 세잔은 1906년 10월 23일 불르공 가 23번지에서 아들과 아내가 곁을 지키지 않은 채 늑막염으로 고독하게 세상을 떠났다. 그의 나이 예순일곱이었다. 다음 날인 10월 24일 가톨릭 구호단체에 의해 세잔은 엑스 시립묘지에 묻혔다. 이 세상을 떠나는 일마저도 고독하게 혼자서 마무리했던 것이다.

어느 날 에밀 베르나르는 "당신은 새로운 데카르트입니까, 당신 자신만의 세계를 새로 지으려고 선임 화가들을 잊기를 원하십니까"라고

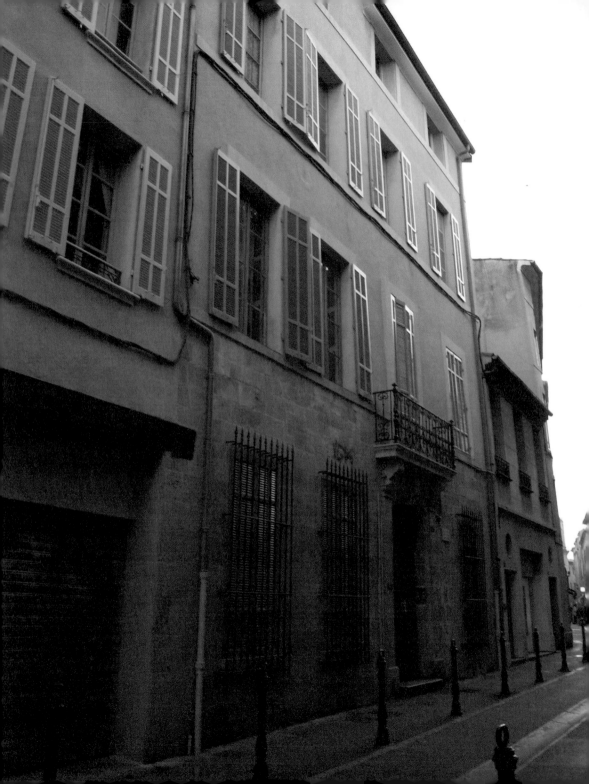

물은 적이 있었다.

"난 내가 누구인지 몰라요! 단 화가로서, 나만의 고유의 눈을 가져야만 한다고 생각했어요. 고야는 자연에 대해 '자연은 색도 없고 선도 없다'라고 했지요. '신이 아주 잘 만들어놓은 것을 왜 다시 만듭니까'라고 파스칼도 말했지요."

불르공 가 23번지다. 세잔이 아들과 아내의 배웅도 없이 고독하게 세상을 떠난 마지막 거처였다. 그곳 벽에 세잔의 사망 날짜를 기록한 현판이 붙어 있다.

데카르트가 철학을 다시 시작했듯이 당신도 예술을 다시 시작하고 싶었습니까, 베르나르는 또다시 물었다.

"그래요. 새로운 예술의 최초, 나는 그렇게 될 것입니다. 나는 그렇게 느껴요. 계속해서 이어나갈 사람들이 있으리라고."

"새로운 예술의 최초"라고 한 그는 세상을 떠났다. 하지만 그의 말은 전 세계에 퍼졌고 성장해나갔다.

세잔이 취한 오브제에는 모양의 내세가 있다고 미르보는 말했다. 그리고 겉모양에서 출발해서 모든 것은 신비로운 영혼의 의미에 도달했다고. 세잔은 단추를 그대로 그리지 않아도, 머리카락을 한 올씩 그리지 않아도 모든 것의 깊이를 밝혀줄 수 있는 본질에 다가가는 법을 알려주었다.

미르보는 세잔이 "화가 중의 가장 화가"라고도 말했다. 엄밀히 보면 세잔은 인상주의와 반대되는 이론을 가지고 있었다. 고전을 더욱 연구해서 완성시키고자 노력했고 순수한 진리에 도달하기 위해 항상 전념했기 때문이다. "예술을 짓고 생명을 주는 것"과 "본질"은 "종합"을 세운다고 한 미르보의 말은 세잔의 회화세계를 밝혀준다.

그리고 피에르 미셸은 예술과 투쟁한 화가로서 세잔의 태도에 대해 "예술을 위한 정열과 고문과도 같은 의구심에 대한 도전은 쇼펜하우어식의 비관론보다 더 강한 것이다"라고 말했다.

예술에 대한 정열도 고문과도 같은 세잔의 인생도 이제 막을 내렸지만 그의 고독과 고뇌의 불꽃은 우리의 마음을 영원히 밝혀주리라.

내가 평범한 골목길처럼 보이는 불르공 가에 도착했을 때 그곳엔 밤이 내리고 있었다. 벽에는 세잔의 사망 날짜인 1906년 10월 23일을 새겨둔 현판이 붙어 있다. 바로 옆집의 번지수는 공교롭게도 세잔의 사망 날짜와 같이 23번지다. 세잔의 그 수많은 거주지 중 마지막 거처였다.

## 세잔의 무덤과 유언

세잔은 졸라의 죽음을 텔레파시로 느낀 게 아닐까, 하고 나는 생각했다. 그들이 만나지 않은 지 7년이 지난 1902년 9월 29일(이 날은 졸라가 질식사하기 사흘 전이다)에 세잔이 유언장을 썼기 때문이다. 당뇨병을 앓고 있던 세잔은 갑자기 자신이 죽을지도 모른다는 불안에 휩싸여서 유언장을

썼다. 그런데 그게 하필 졸라가 사망하기 사흘 전이다. 세잔의 유언 내용은 이렇다.

가장 절친했던, 그러나 완전하게 돌아서게 된 친구 졸라가 질식사하기 사흘 전, 세잔은 사랑하는 아들 폴에게 전 재산을 상속한다는 내용의 유언장을 썼다.

1902년 9월 26일

나는 내 영혼을 주님에게 맡긴다.

나는 내가 죽음의 수면으로 들어가는 날, 내 아들 폴 세잔에게 절대적이고

완전한 모든 소유권과 유산을 자유로이 처분할 수 있는 권한과 유산의 선

엑스 시립묘지를 찾아갔다. 1906년 10월 23일 사망한 세잔은 다음 날인 24일 이곳으로 옮겨졌다. 평생 고독과 싸운 그가 이곳 묘지에 묻히는 일도 가톨릭 구호단체의 손에 의해 이뤄졌다.

취권을 물려준다.

그 다음 나의 아내는 내가 죽은 후 나의 상속권으로 구성된 재산에 관해 합법적으로 어떠한 권한도 없다.

세잔은 사랑하는 아들을 두고 세상을 떠났다. 그리고 그를 헐뜯는 자들과 그의 추종자를 두고 평화의 안식을 위해 완전히 떠났다. 지독하게 고독했고 미치도록 마음대로 되지 않던 예술도 이제 더이상 그를 괴롭히지도, 지치게 하지도 않을 것이다.

어느 날 누군가가 세잔에게 그의 사상을 물은 적이 있었다. 세잔은

좋아하는 비니<sup>Vigny</sup>의 시구로
대답을 대신했다.

저를 고독하게 했고 강하게
했던 주님, 주의 은총으로
지상의 졸음처럼 죽을 수 있
도록 해주소서.

약간 경사진 곳에 위치한
엑스 시립묘지에 세잔의 묘가
있다. 세잔의 묘지를 찾기가
쉽지 않아 묘지 관리인에게 도
움을 요청해서 찾을 수 있었
다. 엑스 시에 있는 세잔 집안
의 저택에 비하면 묘는 평범하
기 짝이 없다. 하지만 그래도

루소와 밀레의 묘만큼 초라하지는 않다. 세잔의 자손이 살아 있어서인
지, 아니면 시에서 잘 운영하고 있어서인지 단정하게 정돈되어 있다. 그
의 무덤은 생트빅투아르 산이 보이는 전망 좋은 곳에 위치하고 있다.

세잔의 무덤이다. 그가 이룬
예술은 거대하지만 그가 잠
든 묘는 평범하기 그지없다.

# 종합주의 시기(1888~1906)

이 시기에 세잔의 관심은 좁혀졌다. 그가 지금까지 고심해왔던 작업을 모두 다시 뒤적이고 수집하면서 자신만의 개성을 찾아 연구를 집중하는 시기로 돌입했다. 결국에는 엑스와 그 주변을 주제 삼아 작업하기 위해 주로 엑스에 주로 체류했다. 그래도 1년에 한 번은 파리를 다녀왔다. 세잔은 변함없이 회화를 연구하기 위해 모티프가 있는 곳에서 일상을 보냈다.

카드놀이와 익살광대를 제외하고 그동안 해왔던 작업 중에서 주요한 주제만 추려 집중적으로 다루었다. 목욕하는 사람들과 생트빅투아르 산을 소재로 다작을 하는 시기이다.

평생 연구한 결과가 확실히 드러나는 이 시기의 작품을 보면 안정적이면서도 역동적이고, 역동적이면서도 안정적인 일종의 변증법적인 구도를 구현해냈음을 알 수 있다. 이로써 화면 전체가 하나로 녹아드는 듯이 보이면서 또한 오히려 개개의 사물들이 뚜렷하게 살아난다. 이렇듯 세잔은 역설적 회화로 모든 요소를 구성의 통일성으로 완성 짓는다. 세잔은 죽음의 빛이 드리워진 그 순간에도 불멸의 작품을 탄생시켰다.

「마르디 그라」, 캔버스에 유채, 100×81cm, 1888, 푸슈킨 박물관, 모스크바
세잔은 익살광대를 소재로 네 점을 그렸다. 유머를 넣어 짠 풍부하고 활력 있는 형태가 돋보이는 이 연작들은 피카소
에게 영향을 준다.

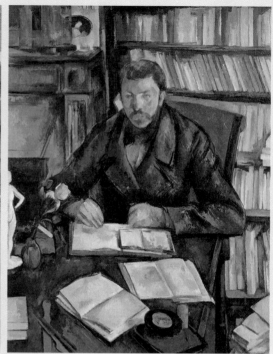

「온실 속의 세잔 부인」, 캔버스에 유채, 92.1×73cm, 1891, 메트로폴리탄 미술관, 뉴욕(왼쪽)
오르탕스를 모델로 한 그림 중 가장 훌륭하다고 평가되는 작품이다. 눈, 코, 입, 턱에서 이상적인 기하학적 묘사를 보여준다.
「제프루아의 초상」, 캔버스에 유채, 110×89cm, 1895~96, 오르세 미술관, 파리(오른쪽)
1895년 4월에서 7월 사이, 파리 벨빌에 있는 제프루아의 집에서 그린 그림이다. 세잔은 그림을 그리다가 팽개치고 엑스로 가버렸다. 제
프루아는 화가 났다. 작품이 너무나 좋은데 완성시키지 않고 가버렸기 때문이다. 하지만 세잔은 이 그림을 그리기 위해 다시 붓을 들지 않
았다. 제프루아는 버리고 간 화구만 우편으로 세잔에게 보냈다. 이렇게 결국 미완성으로 남은 작품이다.

「누아르 성 정원에서」, 캔버스에 유채, 93×
74cm, 1900년경, 내셔널 갤러리, 런던 (위)
「누아르 성에서 바라본 풍경」, 1894~96, 캔
버스에 유채, 73×92cm, 내셔널 갤러리, 워
싱턴 (아래)
세잔은 1887년 누아르 성의 방 한 칸을 세 얻는
다. 성의 단순한 구조를 좋아한 그는 그곳을 구
입하고 싶어했으나 거절당한다. 현재는 접근
이 불가능한 곳이다.

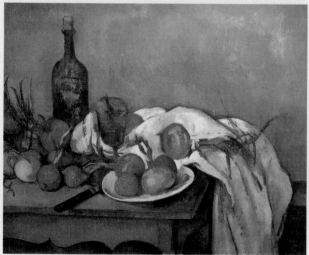

「푸른 꽃병」, 캔버스에 유채, 61×50cm, 1889~90, 오르세 미술관, 파리(위)
푸른 선으로 윤곽이 그려져 있고 그림 전체가 푸른빛을 띤다.
「양파가 있는 정물」, 캔버스에 유채, 66×81cm, 1896~98, 오르세 미술관, 파리(아래)
세잔의 정물화에서 예외적인 구도로 여백의 미를 살린 이 그림은 플르랭의 유증으로 오르세 미술관에서 만날 수 있다.

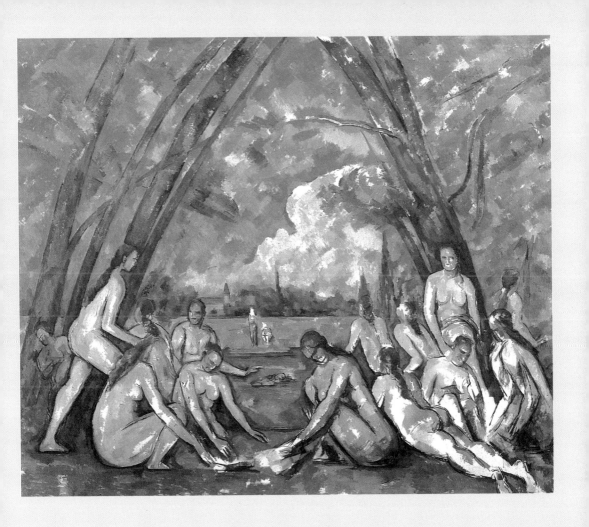

「대수욕도」, 캔버스에 유채, 210.5×250.8cm, 1906, 필라델피아 미술관
7년 동안이나 작업한 그림이다. 가장 완성도가 높고 가장 완벽하게 균형 잡힌 덩어리와 색조가 숭고한 구성을 이뤘다. 두 그룹의 인물은 아치형의 나무들과 배경의 마을로 향해 있다. 로브 화실에서 그린 그림이다.

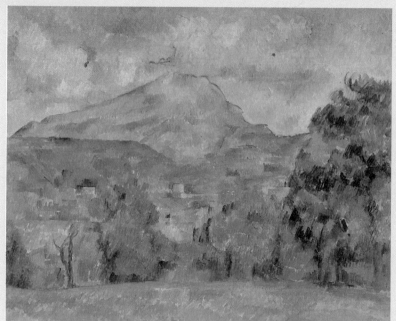

「생트빅투아르 산」, 캔버스에 유채, 65×81cm, 1890~94(위 왼쪽)
「생트빅투아르 산」, 캔버스에 유채, 55×65.4cm, 1890~95, 스코틀랜드 국립미술관, 에든버러(위 가운데)
「생트빅투아르 산」, 캔버스에 유채, 65×81cm, 1905~06, 록힐 넬슨 앳킨 미술관, 캔자스시티(위 오른쪽)
초기에 접근할 수 없는 산처럼 멀리 등장하던 생트빅투아르 산은 점차 가까워지다가 말년에 가면 산이 화면을 장악해버린다. 마을과 산 자체는 존재하지만 형태를 추구하지는 않고 풍경을 추상적 대상으로 그렸다.

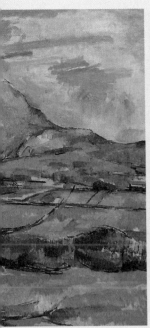

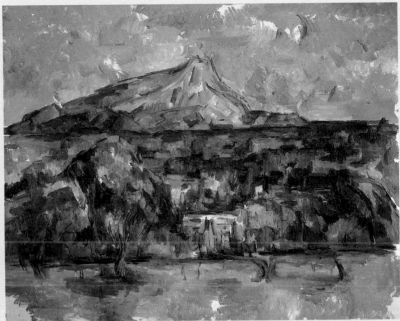

「안시 호수」, 1896, 캔버스에
유채, 65×81cm, 코톨드 인
스티튜트 갤러리, 런던
1896년 여름에 지낸 탈루아에
서 바라본 뒤그 성을 그린 풍경
이다. 전면에 있는 육중하고 단
단한 나무를 비롯해서 모든 구
성요소들이 뛰어난 통찰력으
로 완벽하게 통일성을 보여주
는 작품이다.

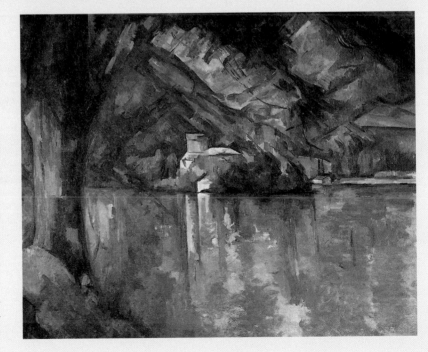

〈세잔의 프로방스〉전을 기념하여 세잔의 그림으로 장식한 테제베. 이 열차에 전시회에 초청된 사람들이 탑승했다.

## 서거 100주년 기념 〈세잔의 프로방스〉전을 다녀와서

봄날, 엑스 시 공보관 아니타 르반으로부터 날아온 한 통의 메일을 클릭하는 순간 이 여행은 시작뇌었다. 그라네 박물관에서 2006년 6월 9일부터 9월 17일까지 열린 세잔 서거 100주년 기념행사 〈세잔의 프로방스〉전 홍보담당인 그녀가 맡은 일 중에는 사람들을 초청하는 임무도 있었다. 그해 1월에 엑스를 다녀온 후 엑스 시에 전화를 걸었던 적이 있었다. 여행 중에 만족스럽지 못했던 점과 궁금증을 해결하기 위해서였다. 그런데 세잔과 관련해서 질문이 많았던 그때의 나를 잊지 않고 초대해준 것이다. 나는 쾌히 승낙했다.

　6월 7일, 이윽고 엑스로 떠나는 날이 되었다. 르반이 보내준 스케줄에 따라 리옹 역으로 갔다. 리옹 역 플랫폼 23번은 그라네 박물관 초대 손님을 위한 전용 플랫폼으로 지정되어 있었다. 새로 나온 고속열차는 세잔의 그림으로 치장되어 있었고 세잔의 이름이 인쇄되어 있었다. 엑

스의 그라네 미술관에서 열리는 〈세잔의 프로방스〉전을 계기로 특별히 탄생된 테제베였다.

## 세잔 정원에서의 점심

엑스 역에 도착하자마자 지난 겨울에 역에서 보았던 생트빅투아르 산을 보기 위해 주변을 두리번거렸다. 그런데 산이 보이지 않았다. 이유는 잘 모르겠지만 며칠 전 뉴스에서 생트빅투아르 산에 화재가 났다는 소식을 들었는데, 이와 관련되었으리라 짐작할 뿐이었다. 1989년 이후 다시 일어난 엄청난 화재라고 했다.

엑스 역에 대절된 버스가 자드부팡 입구로 안내했다. 그곳 정원에는 하얀 테이블보가 덮인 탁자에 점심식사가 준비되어 있었다. 자드부팡으로 들어가면서 나는 이루 말할 수 없는 행복감에 빠졌다. 1월에 여행할 때에는 담에서 뒤꿈치를 세우고 훔쳐봐야만 했던 곳이 아닌가! 그 감격을 가슴에 품고 정원의 고목 사이로 걸어도 보고 연못 사진을 찍기도 했다. 물론 세잔의 그림 현장을 빼놓지 않고 점검했다. 그곳엔 세잔 그림의 실재가 모두 존재하고 있었다. 특히 신기한 것은 연못이었다. 연못 물 위에 드리워진 저택과 나무들은 그야말로 한 폭의 추상화였다. 혹시 세잔은 이 연못에 비친 상을 보고 예술 방식을 세운 게 아닐까 추론할 정도였다. 세잔의 붓 터치와 비슷한 정도를 넘어 똑같았다.

엑스 시에서 준비한 스케줄에 따라 자드부팡의 거실로 들어갔다. 바

일렉트릭 새도로 재현한 자
드부팡의 거실.

로 그곳은 세잔의 첫 작품이라고도 할 수 있는 벽화 「사계」를 제작했던 곳이기도 하다. 그곳에는 3차원의 세계를 우리 앞에 선보이는, 전기를 이용한 새도 효과가 준비되어 있었다. 새도 효과 연출가가 설명도 자세히 해주었다. 이 가상공간은 마치 세잔이 그림을 그리고 있는 도중인 것처럼 연출되어 있었다. 그동안 책에서만 읽었던 그 벽을 실물로 직접 보자 비로소 이해가 되있다. 거실은 한쪽 벽이 둥근 형태였고 천징은 징식적이었다. 귀족의 훌륭한 거실로 사용했을 법한 곳이다.

자드부팡의 방마다 기웃거리고 나와 정원에 준비된 프로방스식 점심

식사를 시작했다. 나는 전식만 간단하게 마치고 정원을 산책했다. 그리고 디저트 시간에 다시 자리로 돌아왔다. 사람들은 프로마주(치즈)가 이미 동나고 없다고 했다. 그래서 나는 르누아르의 일화를 꺼냈다. 그가 자드부팡에서 지낼 때 이 집을 구두쇠가 통치한다는 말을 했었다고. 모두들 이미 그

〈세잔의 프로방스〉전이 열린 그라네 박물관.

때부터 그랬던 곳이었냐고 즐거워하며 한바탕 웃었다.

## 그라네 박물관의 〈세잔의 프로방스〉전

그라네 박물관으로 들어가는 입구에는 작은 레스토랑들이 즐비했다. 사람들은 뜨거운 태양을 피하려고 울긋불긋 피어 있는 파라솔 아래 숨어 있었다. 골목을 돌아 마주친 그라네 미술관은 1월에 공사 중이던 것을 마치고 완성된 모습을 보였다.

내가 보고자 했던 그림들을 본다는 기쁨에 심장이 튀어나올 듯 두근거렸다. 전시실에 들어가 워싱턴에서 그곳까지 오느라고 힘들었을 그림들을 바라보며 세잔의 그림들에게 말을 걸었다. 그라네 박물관 전시

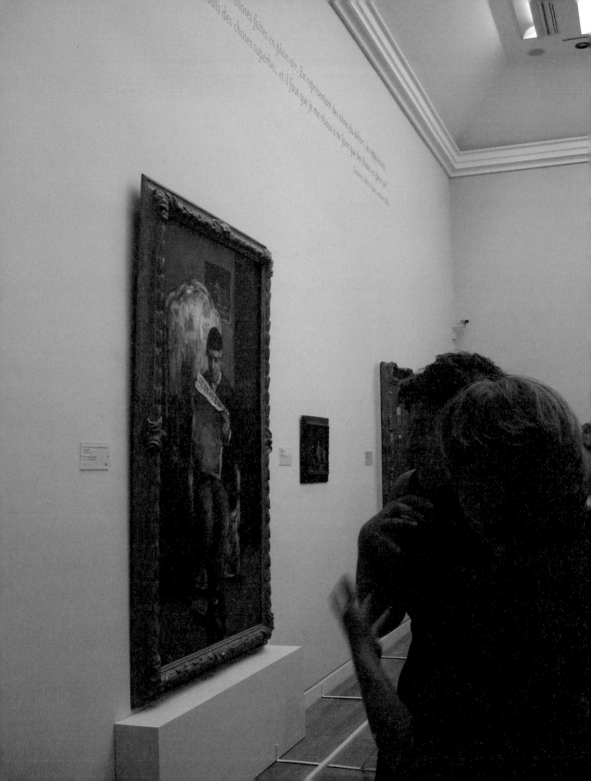

는 세잔의 작품을 제작년도 순으로 정리해놓았다. 이 방법을 처음으로 실시한 곳은 이탈리아 우피치 미술관이다. 이탈리아의 첫 번째 미술사가 루이지 란치에 의해서였다. 이미 17세기부터 실시해온 이러한 단순한 방법보다는 좀더 자극을 주는 진열방식을 감상자들은 원한다. 그러나 그라네 박물관은 자극 없는 담담한 분위기로 전시를 구성하고 있었다. 마지막 전시실까지 빠르게 돌고 나서 처음부터 좀더 자세히 감상하기 시작했다.

전시실 입구에는 앵그르의 대형 작품이 진열되어 있었는데 실물을 보고 무척 놀랐다. 작품의 크기가 생각보다 훨씬 컸기 때문이다. 아이로니컬하게도 세잔이 반대했고 관심을 두지 않았던 앵그르의 작품이 세잔 전시회의 입구에서 접대 역할을 하고 있었다.

그 다음 세잔의 첫 전시실로 들어가자 세잔의 어머니가 평생 소장했던 「뮤즈의 입맞춤」과 자드부팡에서 그린 세잔의 「봄」, 「여름」, 「가을」, 「겨울」, 「바위 위에서 낚시하는 사람」 등이 진열되어 있었다. 사진으로만 보던 그 그림들은 실물이 훨씬 고왔다. 「봄」, 「여름」, 「가을」, 「겨울」은 의외로 놀라웠다. 이렇게 예쁘게, 화려하게, 곱게 소위 말하는 '살롱' 그림을 그릴 수 있는 사람이었는데 당시 욕 세례를 받으면서까지 어둡고 거칠게 그리는 쪽을 택했다니……. 이 작품을 보면서 수많은 의구심이 풀렸다. 그가 회화에 도전장을 냈던 것은 의심할 여지가 없었다. 그 다음 세잔이 영향을 받은 르냉의 「카드놀이 하는 사람들」을 보았다.

제2전시실에는 아버지와 대립 관계에 놓였던 시절, 점점 야외에서

세잔의 팔레트.

직접 풍경화를 그리기 시작하던 시기의 작품들로 자드부팡의 정원을 소재로 한 작품들이 진열되어 있었다. 그리고 「탄호이저 서곡」과 「화가의 아버지」를 보면서는 특히 즐거웠다. 평소에 보아온 인쇄된 도판과 달리 직접 보니 색이 아름답고 특히 검은색의 느낌이 습기 하나 없는 겨울 아침처럼 상쾌했기 때문이다. 특히 초기의 작품들은 인쇄물보다 실제 그림이 훨씬 훌륭했다.

제3전시실은 창이 없는 공간이었다. 빛에 바래기 쉬운 세잔의 수채화들이 유리관 속에 펼쳐져 놓여 있었다. 세잔은 하얀 켄트지의 여백을 빛으로 사용했다. 그가 추상화에 가까운 붓 터치를 쓰고 색을 이해할 수 있었던 데는 수채화의 공이 컸다. 세잔과 수채화의 관계가 이렇듯 중요한 만큼 이 전시실 역시 큰 비중을 차지하고 있었다.

제4전시실에는 「비베뮈 채석장」과 「구불구불한 길」, 「누아르 성」, 「목

욕하는 사람들」 등이 등장했다. 제5전시실에는 세잔이 되새기며 기초를 세우는 데 이용했던 에스타크 연작들이 진열되어 있었는데 빛, 공간, 바다 속에 담긴 고독한 지혜의 열망이 느껴졌다. 제6과 제7전시실에는 자유로운 붓 터치의 매력과 색채의 유희를 발휘하는 가르단과 벨뷔 연작이 진열되어 있었고 제8전시실에는 세잔이 말했던 '자연과 같은 조화'를 보여주는 나무, 숲과 길이 등장하는 그림이 전시되었다. 이 전시실들 사이로 커다랗게 확대한 세잔의 인물 사진이 배치되어 있었고 같은 전시실의 유리관 속에는 시간이 멈추어버린 세잔의 팔레트가 놓여 있었다.

제9전시실에는 자드부팡에서 제작한 초상화와 정물화가 있었는데 세잔의 걸작으로 꼽히는 「카드놀이 하는 사람들」, 「온실 속의 세잔 부인」, 「석고상이 있는 정물」, 「촌부」 등이 함께 진열되어 있었다. 제10전시실에는 톨로네 근처에 있는 누아르 성과 비베뮈를 묶어놓았다. 제11전시실은 로브 화실에서 제작한 말년의 「목욕하는 사람들」의 공간이었다. 이 목욕하는 사람들은 순수하게 세잔의 상상화다. 세 명에서 시작된 사람 수는 차츰 늘어났고 나중에는 열네 명에까지 이르렀다. 이 작품들을 직접 대하면 인물들의 제스처가 일종의 언어처럼 느껴진다. 마지막 제12전시실에 있는 「생트빅투아르 산」 연작은 세잔만의 질서, 세잔만의 투명성, 세잔만의 빛으로 창조된 경탄할 만한 작품들이었다. 세잔이 표현해내고자 했던 대지의 고요가 그의 그림 속에 떠다니고 있는 듯했다. 생트빅투아르 산 연작에서 받은 감동이 채 가시기도 전에 자리를 옮겨 세잔이 빗속에서 그린 마지막 그림 「주르당 농가」 앞에 섰다. 「주르당

농가」 앞에 서니 죽음을 무릅쓰고 작업했던 그의 손길이 느껴지는 것 같다. 미완성 작품을 바라보는 것은 화가의 어깨 너머로 바라보는 것과 같다고 누가 그랬던가. 이 전시회는 전 세계의 세잔 작품을 한데 모아놓았다. 이 말은 세잔의 작품이 전 세계에 퍼져 있다는 의미이기도 하다. 인상주의를 제외한 세잔의 낭만주의에서 구조주의와 종합주의에 이르는 작품세계를 전반적으로 훑어볼 수 있는 절호의 기회였다.

## 세잔의 좁은 문

전시장 밖은 시원하다. 산뜻한 바람이 불고 있다. 작품을 보고 난 후의 감동을 가라앉히기 위해 빈 벤치를 찾아 앉았다. 골몰히 생각에 빠져 있는 순간 내 바로 앞에 서 있는 누군가가 눈에 띈다. 내 눈을 의심해야 했다. 세잔이었다! 실은 세잔의 유일한 자손 필립 세잔이다. 나는 그에게 다가가 그를 만나 너무나 기쁘다는 마음을 전하고 얘기를 나누었다. 그는 20세기 초 미술의 전문가였다. 대략 1909년부터 1959년 사이가 전문이란다. 정년퇴직을 해서 지금은 깊은 산골에서 산다는 그가 친척 할아버지의 전시를 보러 온 것이다. 행복하게도 그와 사진도 찍었다. 세잔이라는 예술가를 통해 금세 타인이 아닌 것처럼 느껴진다.

이후 로브 화실에 들어가자 곧바로 화실로 안내되었다. 그곳에서 우연히 맑은 하늘빛 줄무늬 남방과 면바지의 평범한 차림을 한 남자를 만날 수 있었는데 키가 아주 큰 그는 워싱턴 국립미술관장 필립 코니스베

였다. 그 덕분에 그림을 운반하기 위해 세잔이 화실에 좁은 문을 만들었다는 것을 알게 되었다. 사진을 찍기 위해 담당자를 설득해야 했다. 딱 한 장만 촬영하기로 어렵게 허락을 얻어냈다. 단 한 번만 셔터를 누를 수 있다니! 흔들리면 어쩌나 생각하니 아찔했다. 조심스럽게 숨죽여 셔터를 눌렀다.

세잔의 로브 화실 마당 한 구석에 마련된 작은 오두막에는 오디오실이 있는데 더운 날씨에도 사람들은 옹기종기 모여 세잔에 관한 비디오를 보고 있다. 나는 세잔의 화실 벤치에 앉아 세잔의 서거 100주년 기념행사들을 점검했다.

엑스 시는 2006년 한 해를 세잔에게 바쳤다. 현대미술의 아버지 세잔에게 경의를 표하는 많은 행사가 열렸다. 연극, 무용, 사진전, 조형, 건축, 설치미술 등. 그때 나의 눈에 띈 프로그램은 7월 5일에 열린 콘서트였다. 생트빅투아르 산 앞에서 사이먼 래틀 경의 지휘로 베를린 필하모니오케스트라가 연주한다고 한다. 이 콘서트에서 구스타프 말러의 심포니 5번 작품을 공연하는데 예외적인 음향효과를 낼 수 있도록 특별한 무대장치를 설치해놓고 1만 명 정도의 관객을 기다린다고 한다. 말러의 작품을 연주하는 이유는 세잔과 말러의 예술 여정에서 기인한다. 두 예술가는 당대에 개척자였고 비난을 받았던 예술가들이었기 때문이다. 그리

고 당대의 아방가르드였던 이 예술가들은 20세기 문턱에 와서 절정에 이르렀다. 1904년 매번 거절당한 〈살롱〉에 세잔의 작품이 축성되는 전시실이 생겼고 말러의 지휘봉은 1904년이 되어서야 쾰른에서 절정을 맞이하게 되었다. 세잔은 언제나 고뇌하고 힘들었던 사람들과 비교되었다.

세잔은 엑스와 파리를 오가며 살았다. 세잔에게 파리는 논리의 체계를 심어주었고 엑스의 자연은 실기 현장이 되어주었음을 세잔을 찾아 떠난 여정에서 비로소 나는 깨달았다. 왜 세잔을 보고 나면 그를 좋아하게 되는지도 알게 되었다. 그것은 세잔이 투쟁하고 얻어낸 빛나는 그의 그림 이면에서 심연의 아픔을 깔고 있는 수심에 잠긴 그를 만나게 되기 때문이었다. 그랬다. 세잔, 이 화가는 불안했고, 슬픔에 싸였고, 고독했으며, 번뇌의 고통에서 언제나 헤어날 수 없었다. 그의 삶은 그림의 그림자 역할을 충실하게 해냈던 것이다.

멀리 엑스를 뒤로하고 기차는 서서히 달리기 시작했다. 여행을 마치고 쓸쓸하게 돌아오는 길에 지인의 말이 떠올랐다. 그녀는 오스카 와일드의 말을 빌려 말했다. 그럴 수만 있다면 이 말을 세잔에게 꼭 들려주고 싶다.

"악마에게 영혼을 팔고 싶을 만큼 세잔을 좋아해."

세잔은 그림을 운반하기 위해 화실에 좁은 문을 만들었다.

**안녕하세요, 세잔 씨**
세잔의 삶과 그림의 현장을 찾아서

ⓒ 류승희, 2008

| | |
|---|---|
| 초판 인쇄 | 2008년 12월 8일 |
| 초판 발행 | 2008년 12월 15일 |

| | |
|---|---|
| 지 은 이 | 류승희 |
| 펴 낸 이 | 정민영 |
| 책 임 편 집 | 손희경 김윤희 |
| 디 자 인 | 이현정 문성미 |
| 마 케 팅 | 최정식 정상희 이숙재 |

| | |
|---|---|
| 펴 낸 곳 | (주)아트북스 |
| 출 판 등 록 | 2001년 5월 18일 제406-2003-057호 |
| 주 소 | 413-756 경기도 파주시 교하읍 문발리 파주출판도시 513-8 |
| 전 화 | 031-955-7977(편집부) ∣ 031-955-8888(관리부) |
| 팩 스 | 031-955-8855 |
| 전 자 우 편 | artbooks21@naver.com |

ISBN 978-89-6196-027-4 03600